There cannot be a man of any sensitivity today who is not shocked, bothered and distressed by every issue of the newspaper. . . . In the face of all the present turmoil and unrest and unhappiness . . . what can a photographer, a writer, a curator do? . . . To make people aware of the external things, to show the relationship of man to nature, to make clear the importance of our heritage, is a task that no one should consider insignificant. . . . These are days when eloquent statements are needed.

BEAUMONT NEWHALL, LETTER TO ANSEL ADAMS, MAY 3, 1955

EARTH NOW

American Photographers and the Environment

KATHERINE WARE

MUSEUM OF NEW MEXICO PRESS SANTA FE

Project editor: Mary Wachs
Design and production: David Skolkin
Composition: Set in Scala and Scala Sans
Manufactured in China
10 9 8 7 6 5 4 3 2 1

Library of Congress Cataloging-in-Publication Data
Ware, Katherine, 1960-
Earth now : American photographers and the environment / Katherine Ware.
p. cm.
Includes bibliographical references.
ISBN 978-0-89013-528-0 (pb with jacket : alk. paper)
1. Landscape photography—Influence. 2. Photographers—Political activity—United States.
3. Green movement. I. Title.
TR660.W374 2011
779'.36—dc22

2010038117

Museum of New Mexico Press
PO Box 2087
Santa Fe, New Mexico 87504
www.mnmpress.org

For Stewart Udall

May his dedication inspire others

CONTENTS

It used to be simply the land, the place where we spent our days searching for food and our nights gazing at the stars while hoping to avoid predators. Nowadays, the outdoors is—for most people living in industrialized societies—something mainly viewed through a window (hence our use of the longer word *landscape*, suggesting something decorative, arranged for our viewing). And, indeed, *Homo sapiens* has been manipulating the landscape to his advantage ever since he figured out how.

Only a couple of decades after photography was discovered, men with big cameras were exploring and interpreting the American West. Many were members of U.S. Geological Survey teams whose mission was to assess the nature and quantity of available resources in this recently colonized part of the country. Though the survey images were used by government agencies to determine locations for mining, logging, and, eventually, rail lines, some bureaucrats were also struck by the raw beauty of the natural landscape depicted in them. While painters such as Frederic Edwin Church and Thomas Cole had already portrayed some of the same subjects, it was photography's mythic veracity that convinced people that such implausible wonders actually existed and should be protected. Photographs by Carleton Watkins were instrumental in garnering support for establishing a park in Yosemite Valley in 1864, and, eight years later, the photographs of William Henry Jackson prompted congressional leaders to designate Yellowstone as America's first national park.

During the second half of the twentieth century, the well-known photographers Ansel Adams and Eliot Porter continued this tradition, using their work in a variety of contexts to influence perceptions of the natural world as well as legislation. Both were intent on creating works of art but also actively participated in environmental advocacy, readily allowing their work to be used in the service of that enterprise. Partly as a result of such exposure, their images have come to dominate, and even define, the American concept of nature. Reacting to their example, a younger generation of landscape photographers chose to focus on the inhabited landscape in ways that raised questions about American land use. This critical approach to landscape photography contrasted starkly with the emphasis on natural beauty that was central to Adams and Porter.

Using that range of work as a reference point, this book also presents a selection of images by photographers working in the United States in the twenty-first century, the next wave of contemporary artists using the medium to engage with, and perhaps even affect, the environmental issues of our day. The work chosen does not offer an objective or definitive survey but is a representative sample of recent responses to some of the pressing issues of our time, such as the human place in the landscape, land and water use, industrial pollution, and mounting consumer waste. Despite their social content, these pieces were made by people who consider themselves artists. Their work is presented, almost without exception, in galleries, museums, and art-world magazines, rather than being seen in the context of propaganda or advocacy.

Following in the tradition of the critical landscape, these photographers bring a spirit of reconciliation to their work, asserting the importance of maintaining our connection with nature despite tensions between the natural and man-made realms. They display an interest in adaptations, compromises, and even, sometimes, acceptance. This shift toward a more holistic view that encompasses human life and endeavors as an integrated part of the natural cycle seems to offer a middle path between the conservation ideals of Adams and Porter and the blistering critique of some of their respondents.

But what can art do for us in such a complicated world? What is the social utility of a visual message that is often layered and ambiguous? Art is about examining what it means to be human; it is about life and seeking to comprehend our place in the universe. Just as our scientists work to evaluate climate change and measure the rates of polar ice melting, so, too, are artists hard at work trying to understand and interpret our present situation. While they often reveal a personal point of view in the subjects they choose to photograph, their intent is ultimately to explore and understand that subject rather than to prove a hypothesis. Instead of serving a didactic function, the works pose questions with the potential for involving their viewers in the inquiry. The photographs create an opening for dialogue, a space in which to contemplate the state of our lives and our culture, and in which to consider the possibility of radical change and the costs of avoiding that course of action.

It's not easy to make a compelling image in an image-saturated world. Photojournalists and their editors know that the brutality of realism often prompts viewers to turn away, while a consistent barrage of bad news can also result in a loss of viewer attention. Using their own medium of communication in imaginative, metaphoric, and sometimes inconclusive language, these artists remind us that we are not alone with our questions. As the writer Wendell Berry observed in his 1970 essay "Discipline and Hope," "...ecology may well find its proper disciplines in the arts, whose function is to refine and enliven *perception*, for ecological principle, however publicly approved, can be enacted only upon the basis of each man's perception of his relation to the world" (Berry 1970, 100).

I'm not worried about the landscape.

What worries me are the people who care so little for it.

ROBERT ADAMS, 1980

ANSEL ADAMS AND THE IDEALIZED WILDERNESS

Arguably the best-known photographer in the world, Ansel Adams (1902–1984) is as famous for his extensive involvement in the twentieth-century conservation movement as for his landscape photography. A native Californian, Adams grew up in San Francisco and made his first visit to Yosemite National Park in 1916, at the age of fourteen. While recovering from the measles, Adams entertained himself with his aunt's copy of J. M. Hutchings's 1886 book *In the Heart of the Sierras*. To celebrate his recovery and help him regain his strength, his parents gave him a Brownie box camera and organized a family trip to the park. Thereafter, Adams returned to the park nearly every summer, where he and his camera became a sight as familiar as Half Dome.

Just a few years later, in 1919, Adams joined the Sierra Club, a California-based conservation group founded by naturalist John Muir and others in 1892. Thus began his lifelong involvement with the conservation movement, a commitment he made years before choosing a wife or a career. That year he was appointed custodian of Yosemite's LeConte Memorial Lodge, a small stone building owned by the National Park Service that served as a headquarters for Sierra Club outings, giving the young man an opportunity to meet some of the foremost figures in the American conservation movement. Yosemite became a place of rejuvenation for Adams,

both physically and spiritually. He was convinced of the inherent value of beauty, considering it central to who we are as human beings. "I believe the approach of the artist and the approach of the environmentalist are fairly close," Adams later said, "in that both are, to a rather impressive degree, concerned with the 'affirmation of life'. . . . Response to natural beauty is one of the foundations of the environmental movement" (Turnage 1981, n.p.).

Back in San Francisco, Adams was training for a career as a concert pianist while also pursuing his avid interest in photography. He soon began working with a view camera on a tripod, far less portable equipment than he started out with but with many advantages, including larger negative sizes. In 1932, he helped found the progressive Group f/64 in northern California with fellow photographers Edward Weston, Imogen Cunningham, Willard Van Dyke, and others. The group rejected the romanticism of the prevailing Pictorialist style of photography most of them had practiced in favor of sharp-focus, unmanipulated prints that emphasized form. Adams produced some of his most exquisite work, including a close-up of a pine cone (plate 1), snow-laden branches (plate 2), studies of tombstones and weathered wood, some portraits, and a church he encountered on his drive to Yosemite. Many of these images were exhibited by the legendary photographer and gallery owner Alfred Stieglitz, who gave Adams a solo show at An American Place in New York in 1936.

In 1934, Adams was elected to the Board of Directors of the Sierra Club, which gave him the opportunity to play a central role in environmental policy in America for the next thirty-seven years. Already an active member, Adams advocated for the passage of a national wildlife bill and later protested the building of roads around California's Tenaya Lake (plate 3). In the late 1920s and early 1930s, Adams was photographing regularly in the Kings Canyon area, and when the club sent him to Washington, D.C. in 1934 to promote the idea of establishing it as a national park, he brought along a portfolio of these images (plate 4). After the trip, during which he made quite an impression in his Stetson hat, he began to assemble a book of these photographs with the

1. ANSEL ADAMS, **PINE CONE AND EUCALYPTUS LEAVES,** 1932

2. ANSEL ADAMS, **WINTER—YOSEMITE,** C. 1932

3. ANSEL ADAMS, **TENAYA CREEK, DOGWOOD, RAIN, YOSEMITE VALLEY, CALIFORNIA,** 1948

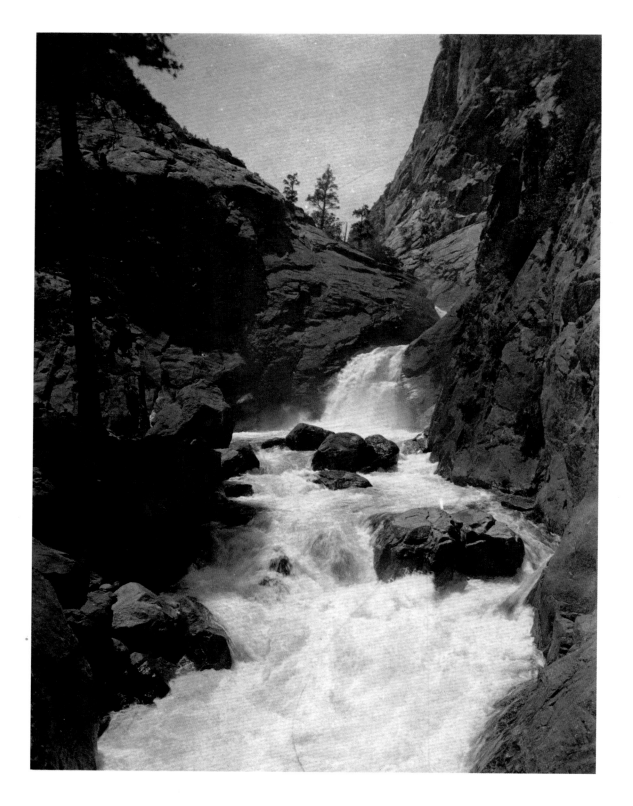

4. ANSEL ADAMS, **ROARING RIVER FALLS, KINGS CANYON,** C. 1925

intent of getting them to a larger audience. The resulting limited-edition publication *Sierra Nevada: The John Muir Trail* appeared two years later, in 1938. Adams sent copies to key legislators in Washington, including Secretary of the Interior Harold Ickes, who admired it and shared it with President Franklin D. Roosevelt.

In 1940, with the support of Ickes and Roosevelt, Congress established Kings Canyon National Park. Though Adams had not made his photographs for the purpose of advocacy, they had been effective in that sphere. After the legislation passed, Arno Cammerer, director of the National Park Service, wrote to Adams: "I realize that a silent but most effective weapon in the campaign was your own book. . . . So long as that book is in existence, it will go on justifying the park" (Newhall 1980, 165). Cammerer's acknowledgment of the book's role in establishing and validating the existence of the park provided Adams with a clear mission. Though Adams claimed he "never intentionally made a creative photograph that related directly to an environmental issue," he now saw the power images could have in a political context and the possibility of using his work for explicitly political purposes (Ansel Adams 1985, 1). That triumph marked a shift for Adams, who had now found a way to combine his passion for photography with his passion for conservation. Despite the fact that the Kings Canyon photographs were integral to one of his most successful environmental campaigns, they are little known today.

In 1941, Ickes commissioned Adams to create a mural for the Department of the Interior, which gave him an opportunity to think about the implications of enlarging his images, which were customarily printed the same size as his 8 x 10-inch negatives. Adams made more than two hundred exposures for the project at national parks around the country and on Navajo and Pueblo lands. While the project was curtailed after America entered the war, the idea of promoting national parks and using large-scale prints for impact were important catalysts in forging his mature style.

Always looking for new ways to reach audiences about conservation issues, in 1955 Adams organized an exhibition that was shown first at the San Francisco Academy of Sciences in Golden Gate Park and then at

LeConte Lodge inYosemite to help educate visitors about Yosemite National Park. Working with him was his friend Nancy Newhall, a historian, curator, and photographer whose husband, Beaumont Newhall, was the curator of the International Museum of Photography at the George Eastman House in Rochester, New York. The couple's friendship with Adams dated from 1939, after which they exchanged numerous letters and visits, as well as collaborating on a number of projects. Adams (in California) and Newhall (in Rochester) set out to select images for the show, while Newhall conducted research and wrote the exhibition text.

Adams and Newhall's exhibition "This Is the American Earth" opened at the academy on May 8, 1955 and became an influential book published in 1960 by the Sierra Club. This volume was the first offering in the club's new Exhibit Format Series, followed by the photographer Cedric Wright's *Words of the Earth* and Adams's *These We Inherit: The Parklands of America*. The next two publications, in 1962 and 1963, featured the color photographs of Eliot Porter, whose work appears in numerous successive volumes, including the last in the series in 1968. These hardcover books, with their 13 x 10-inch trim size and large, beautifully printed plates, became important tools for the Sierra Club in pursuing its agenda. Ever strategic, club president David Brower surely realized the middle-class public's nascent appetite for exquisitely produced photography books and used them to inspire pride and ownership in "America the Beautiful."

By the 1960s, Adams was firmly established as an influential cultural figure and was invited to meet with a succession of American presidents to discuss environmental issues. He was a prolific letter writer and was sought after for endorsements, lectures, interviews, and photographs for fundraising. Adams worked closely with Wilderness Society director William Turnage in the late 1970s to protect Alaskan wildlands and sent a print of his photograph *Mount McKinley and Wonder Lake, Denali National Park, Alaska* to President James Earl Carter (plate 5). In December 1980, just before he left the White House, Carter signed the largest land preservation act

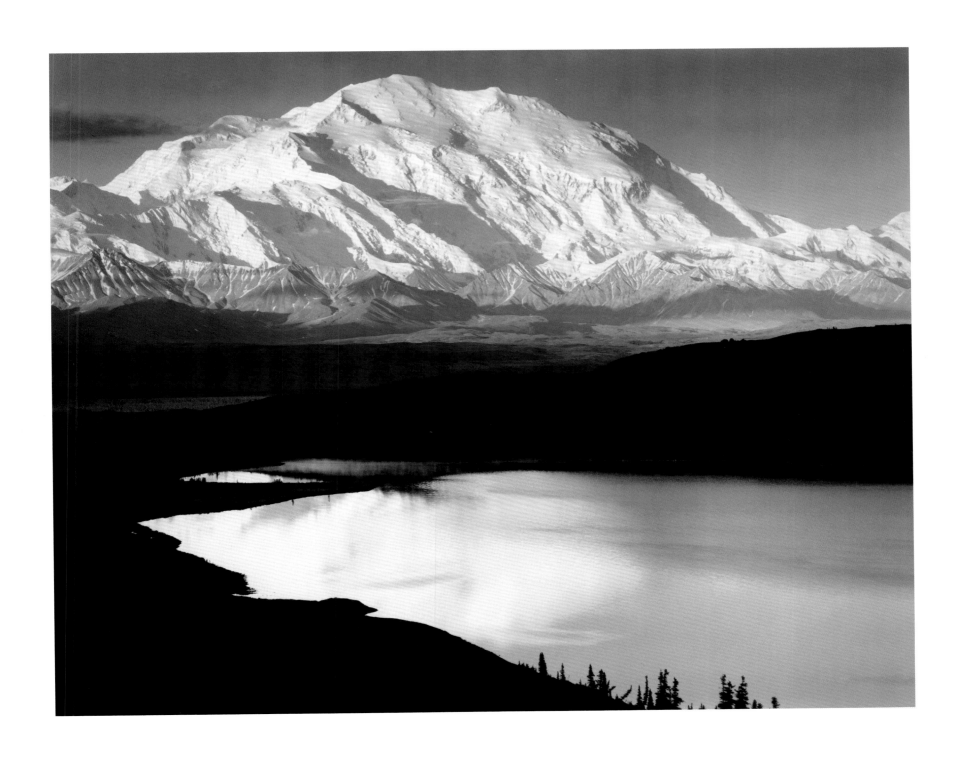

5. ANSEL ADAMS, **MOUNT MCKINLEY AND WONDER LAKE, DENALI NATIONAL PARK, ALASKA,** 1948

in history, protecting more than 104 million acres in Alaska. Also that year President Carter awarded Ansel Adams the National Medal of Freedom, and after Adams died in 1984 a mountain and a wilderness area in the Sierra Nevada were named after him in tribute to his work for environmentalism.

Adams strongly believed that our interactions with the majesty of nature, even as visitors, brought rich spiritual rewards. His photographic work became both a personal form of worship and the vehicle for expressing that value, though the long views of sweeping valleys and towering mountains, for which he is renowned, seem to place us on the edge of the wilderness looking in rather than inside it where the photographer himself traveled. His open, idealistic philosophy meant that Adams did not address specific conservation issues in his work, with all their attendant complications and gray areas.

Despite his overarching optimism, he did occasionally acknowledge the challenges of maintaining nature as a gated community with a few parking spaces for visitors. After having worked for decades to preserve some of the country's most extraordinary wild places, Adams recognized the conflict between conservation and access. "I am an artist who also appreciates science and engineering," he wrote in an article titled "Tenaya Tragedy" in the Sierra Club *Bulletin*, "and I know we can't keep everything in a glass case—with the keys given only to a privileged few. Nevertheless, I want people to experience the magic of wilderness; there is no use fooling ourselves that nature with a slick highway running through it is any longer wild. . . ." (Turnage 1981, n.p.). Even for Adams, the idea that the American landscape still included wild and unspoiled places was difficult to maintain.

While he started out as a strong advocate for public access to America's national parks, during his lifetime Adams came to see some of the drawbacks of the publicity he had brought to the wilderness areas he was committed to preserving. Much as he loved the outdoors and considered it a vital component of human welfare,

Adams ended up regarding the American West as a place where people were essentially a destructive force, from which nature needed to be protected and separated rather than being integral to daily life. "The preservation and, at the same time, the human use of wild places present a mind- and spirit-wracking challenge for the future," Adams concluded, leaving that puzzle for his followers to solve (Adams 1979, 11).

INTO THE WOODS WITH ELIOT PORTER

Like Ansel Adams, Eliot Porter (1901–1990) was smitten with the natural world at a young age and used photography as a way to explore his experiences. Porter's work also shows a pristine, if chaotic, landscape, untrammeled by man, but with the obvious difference that his pictures are in color. Porter is deservedly known as one of the pioneers of color photography (though he also worked extensively in black and white) and mastered the difficult dye transfer process to maintain strict control over the effects in his prints. His use of color immediately distinguished him from Adams, who sometimes worked in color but never conceded to the artistic merit of color prints. Porter's work can also be differentiated from Adams's by its tendency to be less preoccupied with vistas. In contrast to Adams's crisp, orderly views, Porter was attracted to the density and tangle of woodlands, often photographing detail-rich, horizonless close-ups rather than panoramas. Many would consider him a nature photographer rather than a landscape photographer.

Born just a year before Adams, Porter grew up in Illinois and spent summers with his family on Great Spruce Head Island off the coast of Maine. He inherited his father's passion for nature and, after receiving a camera at the age of eleven, began photographing birds. As a young man, Porter attended medical school and

subsequently worked as a bacteriologist in a medical research laboratory at Harvard University. In 1929, while working at the lab, he purchased a Leica 35mm camera that reignited his interest in photography and began taking pictures around the Harvard campus. Porter's brother Fairfield, who was a budding painter in New York, introduced him to the influential photographer and gallery owner Alfred Stieglitz, to whom Porter showed his photographs. Before long Porter also met Ansel Adams, whose accomplished printing ability inspired him to acquire a view camera and begin developing his artistic vision in earnest.

In 1938, Stieglitz presented a solo show of Porter's black-and-white work at his gallery An American Place, the last photography exhibition he organized. This vote of confidence and a small trust fund convinced Porter to quit science and devote himself solely to photography in 1939. The fact that his father had recently died perhaps also made this decision possible, as expectations were high for the family's eldest son. After his service at the Massachusetts Institute of Technology during World War II, he and his second wife Aline moved to New Mexico, where he set up a studio in Tesuque, north of Santa Fe.

As a color photographer living in the Southwest, Porter was on the fringe of the art world. While Adams thrived in the limelight, Porter's strength was a singular and unswerving dedication to his vision. Though he was deeply involved in expressive photography as an artistic medium, he was also comfortable allowing some of his pictures to be used as illustrations in natural history contexts. In 1951, he was invited to join a select group of photographers and curators for a ten-day conference at the Aspen Institute for Humanistic Studies in Colorado to discuss the future of photography. Among the participants were Berenice Abbott, Ansel Adams, Laura Gilpin, Dorothea Lange, Beaumont and Nancy Newhall, and Minor White. The group agreed on a need for more writing about photography, and one result of their gathering was the founding of the quarterly journal *Aperture*, in 1952, with Minor White as its first editor. *Aperture* was later expanded to include book publishing and exhibitions, and

was to play an important role in promoting landscape photography in the late twentieth century, producing books by Robert Adams, Robert Glenn Ketchum, Richard Misrach, and others.

Back in the field, Porter had been working on a series of photographs to complement quotations from the 1854 book *Walden, or Life in the Woods,* by the naturalist Henry David Thoreau about his year living in a cabin at Walden Pond near Concord, Massachusetts. Porter shared Thoreau's passion for observation of nature, his eyes honed from years of patient bird watching. Porter organized an exhibition of these photographs and quotations entitled "The Seasons," which was shown at the George Eastman House in Rochester, New York, and was subsequently circulated by the Smithsonian Institution Traveling Exhibition Service. He also assembled a maquette for an accompanying book and began searching for a publisher. Nancy Newhall suggested the project to David Brower, who seized upon the idea for the Sierra Club's Exhibit Format Series and published it to coincide with the centenary of Thoreau's death. In 1962, at the age of sixty-one, Porter finally had his first photography book, *In Wildness Is the Preservation of the World: Selections and Photographs by Eliot Porter* (plates 6, 7). The title, taken from an essay by Thoreau, was chosen by Brower, despite also being the motto for the conservation group the Wilderness Society. It positions the book as no mere collection of pretty pictures but as an urgent directive on how to save the world. Porter said in an interview, "People will value nature by seeing what it is and by experiencing it for themselves. I also feel maybe that they can get some of this experience, vicariously, through my photographs in books" (Hill 1978, 37).

Porter was elected to the board of directors of the Sierra Club in 1965, serving alongside Adams, and was passionate about wilderness preservation. Porter's association with the Sierra Club coincided with its transition under Brower from a California group concerned with outings to a major international advocacy

6. ELIOT PORTER, **SPRUCE TREES IN FOG, GREAT SPRUCE HEAD ISLAND, MAINE,** AUGUST 20, 1954

7. ELIOT PORTER, **RED OSIER,
NEAR GREAT BARRINGTON,
MASSACHUSETTS,** APRIL 18, 1957

organization, during which time Porter eclipsed Adams as the club's favored photographer. Unlike Adams, however, Porter did not take a leadership role in the club or become a public spokesman, though he was active behind the scenes, writing numerous letters to newspapers. Porter's correspondence reveals, as the writer Rebecca Solnit notes, that in the late 1950s he had intended to create a portfolio of images with text by nature writer Joseph Wood Krutch to distribute to Congress in support of the proposed national Wilderness Act, as Ansel Adams had done for Kings Canyon (Porter 2001,119). Though devoted to the preservation of America's unique landscapes, Porter also was unwavering in his commitment to photography, and his alliance with the club was decidedly useful in publicizing and enabling that work. Porter said of his work: "I am trying to show the audience what I think is important in nature. . . . This is what we have around us, and if we're going to have a good life, if the human race is going to survive . . . then these are the things that we should value. You can't preserve something if you don't like it; and that's the trouble with a lot of our official preservation—things are being preserved for people who don't really care about it" (Hill 1978, 37).

After this initial collaboration, Brower expressed an interest in another of Porter's ongoing projects, the images he had been making at Glen Canyon, a deep gorge carved by the Colorado River. The area had been controversial for many years as a possible location for a dam and was on the Sierra Club's list of endangered sites. In 1963, a selection of his startling, almost otherworldly, pictures were published by the Sierra Club as *The Place No One Knew: Glen Canyon on the Colorado* (plates 8–10). The book was an indictment of the U.S. Bureau of Reclamation's decision to dam the river and create Lake Powell after abandoning—largely due to ongoing protests organized by the Sierra Club—earlier plans to construct a dam at a site within the boundaries of Dinosaur National Monument. Brower's searing rhetoric in the book is a far cry from the cosmic musings of

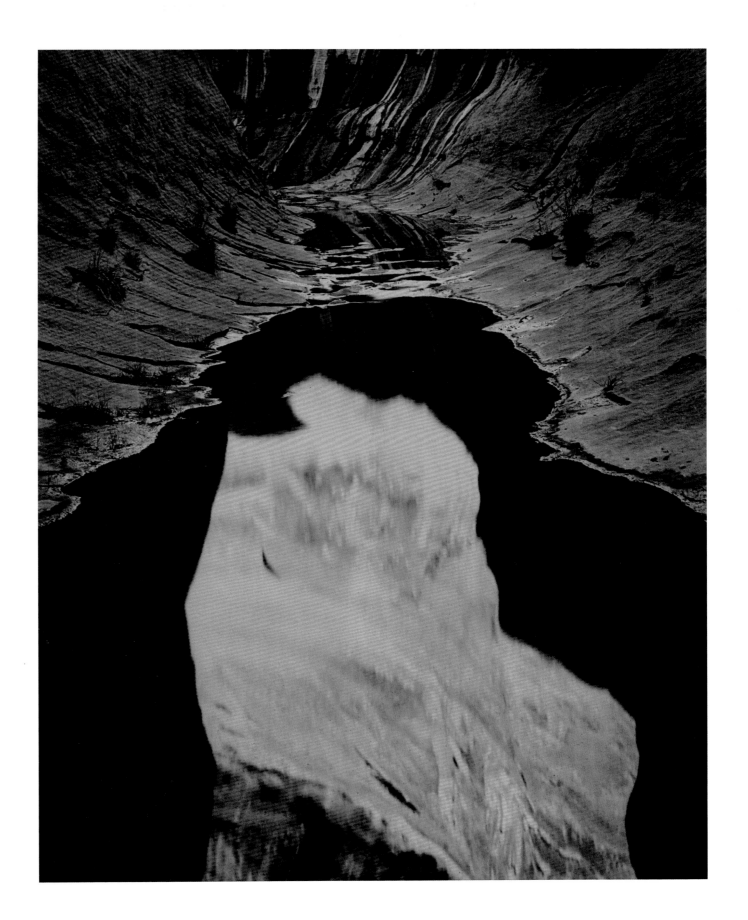

8. ELIOT PORTER, **POOL IN UPPER HIDDEN PASSAGE, GLEN CANYON, UTAH,** AUGUST 27, 1961

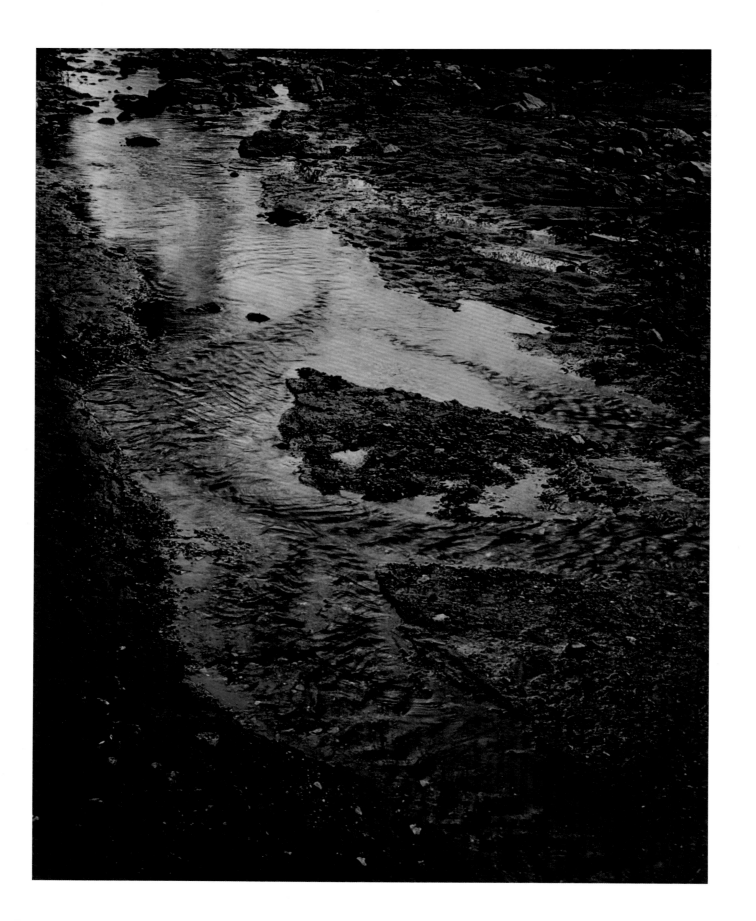

9. ELIOT PORTER,
**GREEN REFLECTIONS IN STREAM,
MOQUI CREEK, GLEN CANYON, UTAH,**
SEPTEMBER 2, 1962

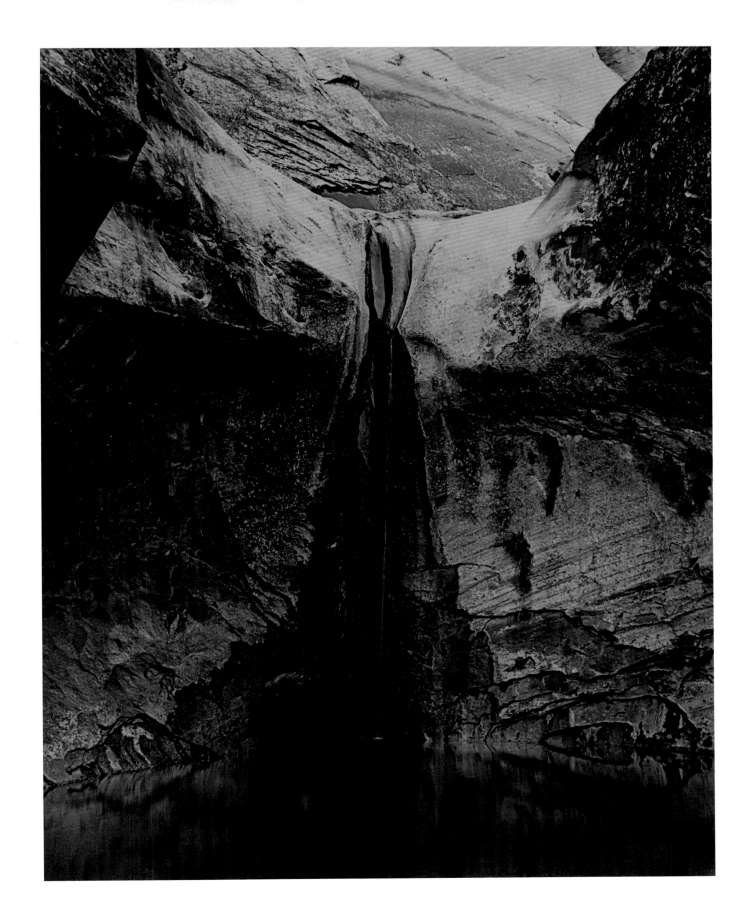

10. ELIOT PORTER,
WATERFALL, HIDDEN PASSAGE,
GLEN CANYON, UTAH,
SEPTEMBER 4, 1962

Nancy Newhall or the measured words of Henry David Thoreau that appeared in earlier volumes in the Sierra Club's Exhibit Format Series. Interestingly, Porter's brother-in-law, Michael Straus, was a commissioner for the Bureau of Reclamation and had worked with Congress on funding the dam. By the time the book was in print, much of Glen Canyon was submerged beneath a vast recreational lake.

The damming of the Colorado River at Glen Canyon was taken as a serious blow to the environmental activist community and was later invoked, along with the dam in Hetch-Hetchy Valley in California (just north of Yosemite Valley), as a battle cry. As a result, instead of being a tool for persuasion, the book became an elegy and a dire warning about potential future losses.

Despite their use in a politicized context, Porter's photographs—like Ansel Adams's—are most essentially about his personal relationship with nature and his development as a photographer rather than about his concerns about preservation. In the Glen Canyon work, Porter immerses himself in the expressive language of color and abstraction. Instead of being hampered by the restrictions imposed by the high canyon walls, he uses the opportunity to concentrate on the rich colors and textures of the rock faces and shimmering mirages reflected in the water. Other images are even less grounded in representation, offering smears of color and glints of light. This work expresses a freedom that is perhaps matched only somewhat by the artist's later work in Iceland.

Porter went on to publish several more books with the Sierra Club. Just as the photographer Paul Strand—after the success of The Mexican Portfolio and the book *Time in New England* (with Nancy Newhall)—made a late career of creating portraits of place in book form (France, Italy, the Hebrides, Egypt, Ghana), so Porter settled into a routine of site-specific projects by the mid-1960s. While Adams concentrated on spectacular features of the American landscape, particularly those located west of the Mississippi River, Porter photographed all across the continent and beyond. With the growing cultural awareness that the air we breathe knows no

national boundaries, Porter's reach became global, with published books on Penobscot Bay in Maine, Appalachia, the Baja Peninsula, the Galapagos Islands, Antarctica, Iceland, Egypt, Greece, Africa, and China. Integral to many of these later projects is the presence of the people and man-made elements seldom seen in Porter's earlier work, perhaps an acknowledgment of the human place on the planet and of human interdependence the world over.

AFTER ADAMS AND PORTER

Adams's and Porter's distinct bodies of work are rooted in a fundamental belief in the importance of the individual but also have an affinity with the prevailing postwar celebration of America as a country with newfound paternalistic expansionism. The two artists' engagement with conservation and activist groups and their attendant newsletters, magazines, and calendars brought the photographs to the attention of a far broader audience than the art world, strongly shaping popular conceptions of landscape and wilderness. The pristine, idealized wilderness of Adams and Porter—devoid of people or traces of human interference—continues to be emulated by photographers and probably remains the most popular type of photography today. Their presence looms so large that one is unlikely to find a nature or landscape photographer today who is unaware of their shadow.

In marked contrast to Adams and Porter, Robert Glenn Ketchum (b.1947) attended art school. Although he first enrolled at the University of California, Los Angeles (UCLA), in 1966 to study pre-law, during his sophomore year he changed his major to design, a course of study that led to his interest in photography. It was a heady time at UCLA, with teachers such as Robert Fichter, Robert Heinecken, and Edmund Teske turning the medium on its head, using photography in inventive, unconventional ways. Though Ketchum's images are fairly representational in comparison with those of his professors, his work with them, and a senior

report he wrote on the photographer Paul Caponigro, impressed upon him a very flexible definition of the medium. Ketchum received a bachelor of arts in design from UCLA and then attended Brooks Institute of Photography in Santa Barbara for a year. In 1972, he entered the graduate program at the vanguard California Institute of the Arts in Valencia, graduating with a master's in fine arts in 1974.

As an avid surfer and skier, Ketchum was naturally attracted to the outdoors as subject matter. But, in keeping with his education in conceptual art, his landscape work is focused on how we perceive the natural world. Like Porter, he was drawn to nature's less orderly scenes, and early in his career photographed the wild lines and chaotic thickets found in nature, exploiting the tension between their descriptive and formal qualities in a way that enlivened his compositions. And, like Porter, Ketchum was interested in the fleeting and mutable aspects of the natural world.

Ketchum was well aware of his predecessors Adams and Porter, openly acknowledging them as instrumental in forming his own sense of purpose and style. Porter's first book, *In Wildness*, strongly influenced Ketchum to pursue color photography as well as environmental activism (Rohrbach 2006, 106). When he met Porter in the 1980s, Ketchum was struck by the fact that he continued to express regret that his book on Glen Canyon had been published after the dam had been built. Shortly after that conversation, Ketchum "promised myself that I would dedicate my life and my photography to issues of evolving environmental concern" (Rohrbach 2006, 107). Indeed, by the end of the decade Ketchum was honored with the Sierra Club's Ansel Adams Award for Conservation Photography.

Working in color was still a radical choice when Ketchum started his career, but he stayed with it. Using a dye-bleach process known as Cibachrome, Ketchum paired up with the master printer Michael Wilder and pushed color saturation toward artifice in his work, exploring the emotional qualities of color as Porter had.

Despite these esthetic inroads, Ketchum wanted his work to be more specifically focused on environmental issues. A turning point came in 1982 when Barnabas McHenry of the Lila Acheson Wallace Fund commissioned Ketchum—as well as the photographers William Clift and Stephen Shore—to photograph along the Hudson River, with the intention of using the resulting images to advocate for better care of the waterway. While Adams and Porter generally had been at pains to avoid or edit out human intrusions on the landscape, for this project Ketchum felt compelled to show all of what he saw, both the natural beauty and the run-down remnants of human habitation as a way of underscoring the disparity between pristine nature and the state of everyday landscape (plate 11).

Ketchum's book *Hudson River and the Highlands*, published by Aperture, sold well, but the artist was eager to reach beyond an audience of New Yorkers and art lovers to connect with the wider culture and its issues. He went on to photograph extensively in the Tongass rainforest in southeastern Alaska, in response to a pending timber reform act proposed by Congressman Morris Udall to protect the region (plate 12). After an initial visit, Ketchum and his wife returned to Alaska for an extended stay to interview people living in the region and to get some aerial views, moving well beyond landscape photography to evoke the connections between people and their home environment. These photographs were also published by Aperture, in 1987 during the administration of President Ronald Reagan, and Ketchum mailed copies to members of Congress to alert them to the uniqueness of this ecosystem. Within three years Congress passed the Tongass Reform Bill, which was signed into law by President George H.W. Bush.

Getting books into the hands of activists and legislators was important to Ketchum because "it gave them something to carry around in their hands to say, this is what it looks like" (Ketchum 2009, n.p.). However, the artist's commitment to activism led to disillusionment with the distribution side of publishing. From a

11. ROBERT GLENN KETCHUM, **RAILYARD ADJACENT TO THE BEACON LANDING,** 1984

12. ROBERT GLENN KETCHUM, **LOUISIANNA PACIFIC KETCHIKAN,** 1986

marketing standpoint, images with a political message appeal less to customers interested in a traditional, uncritical view of landscape, and most bookstores simply aren't able to promote or feature many of their titles. After the Tongass book, Ketchum says he chose to be remunerated for his work with books rather than royalties, so that he could concentrate on getting them to legislators instead of waiting for someone to purchase the book (Ketchum 2009, n.p.).

THE MAN-ALTERED LANDSCAPE

While many practitioners followed in the footsteps of the great nature photographers, a reactionary movement was also underway. Ketchum was not alone in finding a disparity between the grand and protected parklands in Adams's and Porter's work and the state of the everyday landscape. Living in Colorado, Robert Adams (b. 1937) was nostalgic for the West depicted by Ansel Adams but saw it as a rapidly disappearing resource. "My initial impulse . . . ," he said in an interview, "was to work for traditional conservation, but I didn't follow it long because I had to admit the fight looked over. . . . and I think that as long as the economic system is what it is we're not going to save much. My motives began to get personal, as a result—how do I live with the inevitable loss of my country?" (Di Grappa 1980, 8). Instead of making idealized pictures of a world untouched by human ingenuity, Adams and a few of his contemporaries chose to photograph the inhabited landscape. Particularly in the western United States, that increasingly involved housing developments sited in the desert and architecturally sterile concrete warehouses.

By the 1970s, many public protests focused on the effects of human enterprise on the environment and a desire for governmental regulation. Suddenly, *pollution* and *recycling* became household words. Perhaps

spurred on by the previous year's oil spill in California's Santa Barbara Channel or the oil and debris-fueled conflagration on the Cuyahoga River in Cleveland, Ohio, President Richard M. Nixon declared a new holiday on April 22, 1970—Earth Day—to unify a variety of environmental concerns and remind citizens of their relationship to the planet. In addition, Congress enacted wide-ranging legislation that remains the foundation for our current environmental policies, including the Clean Air Act in 1970, the Clean Water Act in 1972, and the Endangered Species Act in 1973. Further, in 1972 the United Nations convened the Conference on the Human Environment in Stockholm to facilitate intergovernmental discussion of global environmental issues.

Despite positive trends, the 1970s were marked by significant ecological disasters, including the discovery in 1978 of a major toxic waste leakage in the residential neighborhood of Love Canal, New York, and the 1979 accident at the Three Mile Island nuclear plant on the Susquehanna River in Pennsylvania. An oil embargo on the United States by the members of the Organization of Arab Petroleum Exporting Countries, initiated in the fall of 1973 in response to U.S. support of Israel, sparked unprecedented shortages and brought attention to the country's dependence on fossil fuels.

Adams's response, in 1974, was his book *The New West:Landscapes Along the Colorado Front Range*, a radical rescripting of the tale of the West as well as of landscape photography. Largely shot in Colorado, Adams's pictures show a familiar, though relatively uninviting, world of suburban homes in tight formation (plate 13). Using photography's matter-of-fact ability to show, to reveal, he focuses on mankind's additions to the landscape rather than features created by forces of nature. Coming from a literary background, Adams was extremely eloquent—in words as well as pictures—in telling a new story about the land, one that included human endeavor and urged us to acknowledge and nurture the love-child spawned from nature and culture. The images work to shift our definition of the land, reminding us that it isn't just a place to visit on vacation but where we live, a

part of our daily lives. Just as Ansel Adams hoped his images would touch viewers on a profound level, reminding them to cherish the wonders of nature, so Robert Adams hoped that his photographs might uncover a deep-seated affection for the land that would move people to act as better stewards of it. "It is the intimate, never the general, that is teacherly," observed the poet Mary Oliver (*Aperture* no. 150, 25). Adams's lessons are more poetic than polemical, but his consistent expressions of concern over the past several decades have provided an important beacon for photographers and viewers alike.

A powerful and unresolved tension between hope and despair is at the heart of Adams's early photographs. He lavishes attention on some of the less stellar additions mankind has made to the landscape yet also finds beauty in them (plate 14). The images are not admirable in the traditional sense associated with Ansel Adams's and Porter's work; they have a different kind of intensity. However, the uniformity of surface and lack of dramatic highlights in both subject matter and printing technique have sometimes left viewers with a bland impression. Adams exposes all in the relentless light of the West, inviting us to examine and own up to the present state of our shared terrain. "[I]t may become clear that a generous and accepting attitude toward nature requires that we learn to share the earth not only with ice, dust, mosquitoes, starlings, coyotes, and chicken hawks," the curator John Szarkowski wrote in the foreword to Adams's book *The New West*, "but even with other people" (Adams 1974, v).

Curator William Jenkins saw an affinity among the work of several photographers working in the vein of aesthetic documentation—Robert Adams, Lewis Baltz, Bernd and Hilla Becher, Joe Deal, Frank Gohlke, Nicholas Nixon, John Schott, Stephen Shore, and Henry Wessel Jr.— and in 1975 organized an exhibition of their work at the International Museum of Photography at the George Eastman House in Rochester. Citing the photographers' shared impulse toward anthropology, science, and mapping, Jenkins titled the show "New

Topographics: Photographs of a Man-Altered Landscape." The scientific connotation of the term *new topographics*, coupled with landscape photographs in which evidence of human beings (though seldom the people themselves) is dominant, immediately signals a switch from the generally unpopulated, densely composed landscapes of Ansel Adams and Eliot Porter. Jenkins's original supposition that these artists strove for an analytic, "authorless" neutrality of style was more of a stance than a conviction. The banality and detachment of these images is more a comment on the quality of the built landscape than it is a lack of viewpoint or indifference to craftsmanship. Indeed, these are the very conditions these photographers pointedly reveal (somewhat subversively), using the fine-art standards of the 8 x 10 negative and the gelatin silver print that Ansel Adams helped to codify. Reassessing the New Topographics phenomenon, the curator Toby Jurovics notes "the desire for reconciliation these photographs advocate so passionately. As much as there is critique, anger, and despair, many of these artists also desired to create a language of possibility, one that was meant to help effect and influence attitudes and choices surrounding the present and future of the landscape" (Foster-Rice 2010, 12).

Many of the men associated with the New Topographics were, like Ketchum, trained as artists or had graduate degrees. In keeping with their art-school background, this generation of photographers worked primarily in black and white, which—as Eliot Porter quickly found out—had been firmly established by early twentieth-century photographers such as Alfred Stieglitz, Paul Strand, Minor White, and the California Group f/64 photographers (Ansel Adams among them) as the standard for serious art photography. Of the New Topographics photographers, only Stephen Shore was working in color in the 1970s (while Ketchum took up color toward the end of that decade), though its presence in his work can be seen as one more marker of the ordinary in contrast with the artificial and rarefied black and white of artmaking. Instead of creating individual, stand-alone images, these artists tended to work in series, making a variety of views of a single location or subject, with the

13. ROBERT ADAMS, **NEWLY COMPLETED TRACT HOUSE, COLORADO SPRINGS, COLORADO,** 1968

14. ROBERT ADAMS, **QUARRY MESA TOP, PUEBLO COUNTY, COLORADO,** 1979

implication of extended study. "Photographs, taken individually, have very limited powers to define the world," the photographer Lewis Baltz said in an interview. "But, if individual images can't define the world, perhaps a sufficient number of images could, at least, surround the world and thereby contain some part of it. My own solution to the problem of the veracity of photographs is to make the series, and not the single image, the unit of work" (Di Grappa 1980, 26).

STALKING THE SURVEY PHOTOGRAPHERS

Despite their reputation for clinical views, most of the New Topographics photographers talked about their work in emotional, reactionary terms that can be seen against the backdrop of environmental concern in the 1970s. Toward the end of the decade, however, several practitioners came to landscape photography with science backgrounds and really did approach the subject in an extended and methodical manner, using analytical frameworks. The camera's reputation for objectivity became an asset, albeit a measured one, as it was used to produce data for cohesive and rigorous studies.

Trained as a geologist in New York, Mark Klett (b. 1952) began his photographic career making images for the U.S. Geological Survey (USGS). He enrolled as a graduate student at the Visual Studies Workshop in Rochester and while there had the opportunity to see the "New Topographics" exhibition. His interest in his image-making ancestors, the early survey photographers of the American West, soon contributed to the formation of The Rephotographic Survey Project. In 1977, Klett joined with photographer JoAnn Verburg and western photo-historian Ellen Manchester to create a series of pictures that would be as close as possible to some of the original survey photographs made in the late 1800s by Timothy O'Sullivan, William Henry Jackson, and A.J. Russell.

Conducted between 1977 and 1980, the project received two grants from the National Endowment for the Arts for a labor-intensive undertaking that required a great deal of research in archives across the country as well as at the sites chosen to be photographed by Klett and photographers Gordon Bushaw and Rick Dingus. Scrupulous effort was made to duplicate the vantage point, conditions of light, and weather of the selected originals, parameters that themselves became the subject of scrutiny. The resulting 1984 publication *Second View: The Rephotographic Survey Project*, representing 120 sites, included both the nineteenth-century and the twentieth-century photographs in a surprisingly complex interaction that explores issues of landscape, history, and photography. Importantly, the project lays bare the idea that vantage point determines knowledge and that a variety of perspectives exist. The work denies the transparency of the photographic medium by calling attention to its processes, creating not a surrogate experience but one that requires intellectual engagement. The images themselves suggest an acceptance of marking and making as powerful human drives but also demonstrate that these are not always permanent or irreversible acts. The erasure of man-made things is ongoing, suggesting that our destruction of the world is not a certainty. Ultimately, though, this quasi-scientific approach is passionless and thus does not offer a compelling strategy for communication.

In the late 1990s, Klett assembled a new survey team whose work resulted in the 2004 publication *Third View, Second Sights:A Rephotographic Survey of the American West*. This incarnation furthered the inquiry by incorporating interviews, artifacts, and a web feed, amplifying the assertion of multiple perspectives and changing stories in contrast to the great master tradition.

In the interim Klett and Manchester continued to study the western landscape in a team-oriented, research style as part of The Water in the West consortium, an endeavor sparked by a solo project that Manchester's spouse, the photographer Robert Dawson, was doing at Mono Lake. Dawson had known Ansel Adams and had been photographing land and water issues in California in the late 1970s. In the early 1980s Dawson and

Manchester invited seven photographers to join the project; the group eventually grew to thirteen participants, including Joseph Bartscherer, Laurie Brown, Gregory Conniff, Terry Evans, Peter Goin, Wanda Hammerbeck, Sant Khalsa, Mark Klett, Sharon Stewart, and Martin Stupich. The team was dedicated to collaborative, interdisciplinary work on the critical cultural issue of water use, with the ultimate goal of creating awareness and forming an archive for use by a broad range of disciplines (now at the Center for Creative Photography in Tucson).

The idea of individuals working on a common theme was inspired by both the Farm Security Administration's Photographic Division of the 1930s and The Rephotographic Survey Project of the 1970s, two precedents for combining landscape and socially concerned photography. "The political context that Ansel Adams placed around his work is similar to the political and social interests of many of the Project's members," Manchester writes. "Like Adams, these photographers are driven by the feeling that something is very wrong with our attitudes about the environment, and that photography can provide an effective way to express those concerns" (Read 1993, 85).

THE HUMAN FIGURE IN THE LANDSCAPE

The heroes of landscape photography had long been men, from the beginnings of the genre, but the 1960s and 1970s saw the field open somewhat for female photographers, who were leaders in the Rephotographic Survey Project and Water in the West, demonstrating their willingness to forgo showers and flush toilets just like their male colleagues. By the mid-1980s, it finally required two hands to count the number of prominent women working in the genre. Linda Connor was traveling in the Far East, Judy Dater made her nude self-portraits in the desert, Terry Evans had begun her ongoing study of the American prairie (plate 15),

15. TERRY EVANS, **GRAVEL PIT, McPHERSON COUNTY, KANSAS,** MARCH 23, 1991

Wanda Hammerbeck tested the limits of the panoramic banquet camera, and Laurie Brown was photographing the upturned soil of construction sites in southern California. For the most part, however, the works of these women are more lyrical than polemical. Eloquent contributions to the history of landscape photography though they undeniably are, they do not fit as easily into a narrative about photography and environmentalism.

While the nineteenth-century expedition photographers often added people to their pictures for scale and sometimes included their own wagons and equipment, much of twentieth-century landscape photography was all about the view, whether exalted or pedestrian. The New Topographics photographers showed the effects of humans in the landscape, but they concentrated on the constructed world and only infrequently included the people themselves. In a separate but related body of work, often done concurrently with the rephotographic projects, Klett made images that included traces of himself and his friends in the landscape. These works suggest that our presence in the world is just as natural as that of bugs and bears. The pictures are diaristic, "backstage" views of a photographer at work, and Klett inscribes his final prints with titles in silver ink. He often incorporated a car or camper into a scenic view, reminding us of the long road trips, jittery radio stations, and multiple stops for gasoline entailed in visiting such natural wonders. Sometimes it is a hat or a leg, a shadow, or the view from a tent that reminds us that someone was physically there, enjoying the outdoors and making a picture (plates 16, 17). The work has a strong temporal quality, a sense of time savored. While Ansel Adams was himself the invisible beholder in his photographs, Klett leaves clues and props not only to indicate that he was there but to invite us in, too. His use of shadows in some of the work visually melds the human figure with the landscape and offers anonymity, so that the person becomes any one of us. Klett's use of Polaroid film, which leaves telltale crenellations at the edges of a print, provides each scene with a frame that underscores its status as a self-con-

sciously manufactured image. The American landscape is "not so much a paradise to long for," he says, "... as it is a mirror that reflects our own cultural image" (*Aperture* 120, 1990, 72).

As befits a trained geologist, Klett celebrates the enduring quality of the earth's features, no less beautiful with age and use, but also embraces our human monuments. While Porter talked about the vicarious function of his work, which had both a consciousness-raising aspect and a preservation effect, Klett is deeply concerned with portraying a landscape in which people are not unwelcome strangers but are active participants: this land is our land.

The artist seems to have been reacting not only to the omission of people in the landscape photographs but also to the idea that wilderness is good and pure, while human beings, associated with a degraded civilization, can never be. This nature/culture split was a useful paradigm for underscoring the ways in which an increasingly industrialized mainstream society had divorced itself from its origins. However, without denying the serious evidence of environmental distress, Klett wants to assert our place in the landscape as a species and even to encourage our enjoyment of it. His aims are arguably aligned with Ansel Adams the outdoorsman, in the sense that his images advocate an ongoing involvement with the landscape of this vast continent.

The "real challenge for landscape photographers today is not to discover new wilderness places, but to explore new wilderness values," Klett writes (*Aperture* 120, 1990, 73). Arguing against the organized nature preserve system advocated by Ansel Adams, Klett agitates for individual engagement with our world. "The crux for me is the mediation of experience, the controls the government uses to funnel our experiences. By setting up campgrounds and fire pits, regulating the hours and putting in fish, they're telling you how you have to interpret the place. In order to have your own experience, you have to override those controls. If all you have is an

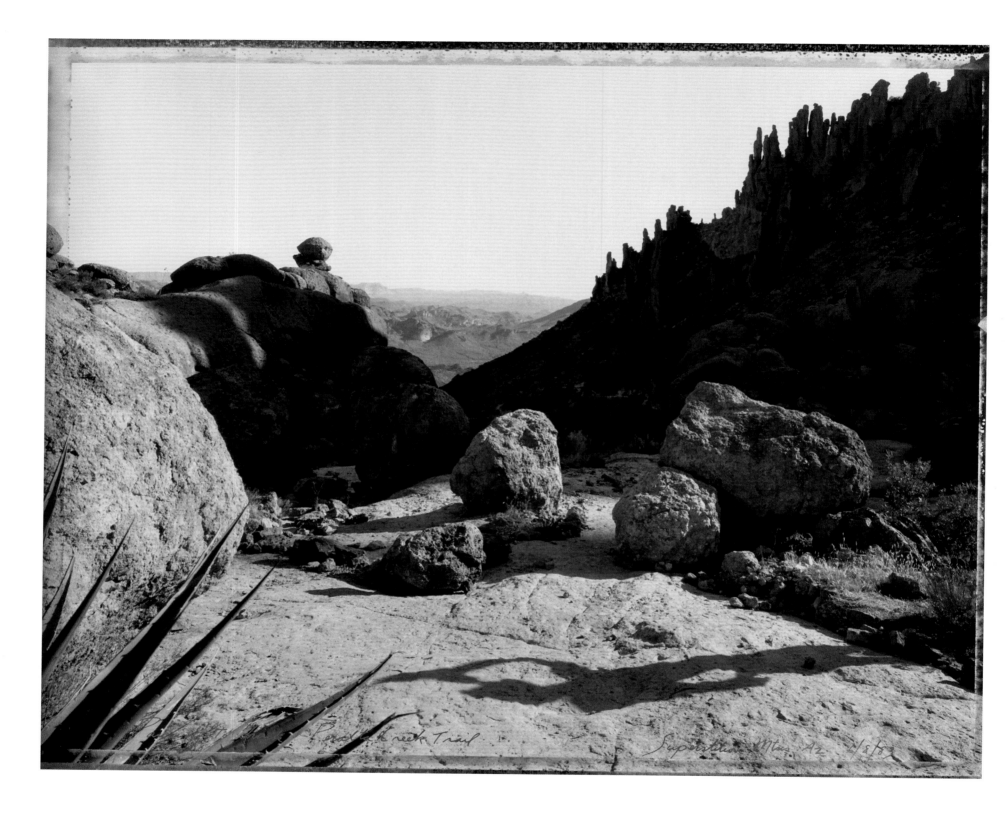

16. MARK KLETT, **PAUSING TO DRINK, PERALTA CREEK TRAIL, SUPERSTITION MOUNTAINS, ARIZONA,** JANUARY 8, 1983

Shadow projected by sitting man *Bartlett Lake, Az 3/18/*

17. MARK KLETT, **SHADOW PROJECTED BY SITTING MAN—BARTLETT LAKE, ARIZONA,** MARCH 3, 1984

experience designed by someone else, how do you develop an attachment to a place, or develop a sense of it?" he said to William Fox (Fox 2001, 264).

SINISTER BEAUTY

While Klett was working to reconcile us with our environment, some of his colleagues were exploring the dysfunctional aspects of that relationship. The environmentally concerned picture books of the 1960s, certainly those published by the Sierra Club, focused on images of landscape and wildlife, but by the 1970s photographers were increasingly attentive to the direct human costs of environmental choices. One powerful example is *Minimata* by W. Eugene Smith (b. 1918), published in London in 1975. Smith, most famous as a photographer for *Life* magazine and master of the photo essay, had joined the Magnum photo agency in 1955 after an artistic dispute with *Life*. He and his Japanese-born second wife lived in the city of Minimata, Japan, from 1971 to 1973, where he photographed the effects of a long-suppressed health crisis, a neurological disorder called Minimata disease, caused by the concentration of methyl mercury in the wastewater of a chemical plant between 1932 and 1968 that contaminated the region's water supply, resulting in disease, serious birth defects, and death. During his pursuit of this story, Smith was attacked and beaten by some of the factory's workers in an attempt to stop him from publicizing the effects of the disease, causing the loss of sight in one eye. Smith's tender yet devastating images had a powerful impact on American artists, poignantly reminding the public of the tremendous human toll that can result from industrial toxins concentrated into waste and released back into the environment.

In the 1980s, decisions about land use by the American government became the focus of sharper visual critiques that employed new visual strategies to capture attention for their messages. In 1981 the National Research Council reported on evidence of increased acid rain in North America, and by mid-decade many

scientists agreed on the existence of a significant hole in the earth's ozone layer above Antarctica. Then, in 1989, the Exxon Valdez spilled millions of gallons of crude oil into Prince William Sound, near Alaska. Bill McKibben's painfully prescient book about climate change, *The End of Nature*, was published the same year.

It was during this decade that Ketchum made his color photographs of the less-than-idyllic Hudson River and Robert Adams published *Our Lives and Our Children, Photographs Taken Near the Rocky Flats Nuclear Weapons Plant*, a book about people living near the infamous Colorado site. In contrast to the classical compositions and Rembrantesque lighting of Gene Smith's socially concerned Minimata pictures, Adams preserves the usual glare and routine of an ordinary Colorado afternoon, showing people going about their daily lives while breathing invisible contaminants. Other landscape work of the time eloquently reminded viewers of their lack of control not only over man-made events but also those of the natural world. Frank Gohlke photographed the aftermath of the devastating 1979 tornado that hit Wichita Falls, his hometown in Texas, and shortly thereafter, in 1980, was making images of the destruction wrought by the magnificent eruption of Mt. St. Helens. Emmet Gowin, who taught photography at Princeton University, was commissioned to photograph the volcano's eruption and its aftermath and continued to use the aerial viewpoint to examine land use and the environmental impact of practices, including mining, military testing, and pivot agriculture.

But for some, the accepted parameters of art photography were no longer adequate to express their outrage. Richard Misrach (b. 1949) was studying psychology in the late 1960s at the University of California, Berkeley, when he became interested in photography. The campus ran a non-credit photography program known as the ASUC Studio that permitted students to use the darkroom for free. Looking to try something new, Misrach and an anthropology major named Steve Fitch began exploring night photography using strobes. Misrach worked in the wee hours photographing the denizens of Berkeley's Telegraph Avenue and the nearby desert landscape; Fitch captured what remained of the neon signs and road sculpture that festooned the American

landscape in the postwar years. Misrach published *Telegraph, 3 A.M.* in 1974, followed by an exhibition catalog of the desert images in 1979 and Fitch published his work as *Diesels & Dinosaurs* in 1976. Both artists soon switched to color film, which had begun to be popularized in the late 1970s by artists Stephen Shore, Joel Meyerowitz, Joel Sternfeld, and others, with Fitch capturing American roadside landmarks and topiary and Misrach photographing fires in the desert.

Misrach is perhaps the ultimate "series artist" in that most of his oeuvre is designated as part of the *Cantos,* begun in 1979. Each *canto* is independent but is also connected, visually and conceptually, to the others, forming an accretion of meaning. This epic visual poem is perhaps another form of research project, a sustained effort to amass information on a topic of vital interest to the artist. A central theme in the *cantos* is the "collision between 'civilization' and nature," the artist said in a 1992 interview (Misrach 1992, 83). "My main problem with [Ansel] Adams's perfect unsullied pearls of wilderness, and with the Sierra Club and the Ansel Adams clones, is that they are perpetuating a myth that keeps people from looking at the truth about what we have done to the wilderness," (Tucker 1996, 16). By the mid-1980s, Misrach's work was becoming increasingly politicized as he was making pictures in the Nevada desert of toxic waste, large pits of dead animals, and abandoned bombing ranges. This impulse exploded in the art world with the release of the pictures comprising *Canto V: The War* and *Canto VI: The Pit.*

Continuing to photograph in the desert, Misrach discovered that well after the conclusion of World War II the U.S. military had continued to use an area in the Carson Sink of northwestern Nevada (also the location of a sacred site for the region's Northern Pauite people) as a bombing range. Known as Bravo-20, the site bears the scars of routine bombing and dumping of toxins, including napalm and jet fuel (plate 18). *Bravo 20: The Bombing of the American West* was published in 1990, with an essay by Misrach's wife Myriam on the history of military expansionism and abuse of the western landscape complementing the artist's pictures of the natural

18. RICHARD MISRACH, **BOMB CRATER AND DESTROYED CONVOY, BRAVO 20 BOMBING RANGE, NEVADA,** 1986

beauty and man-made destruction in this remote part of Nevada desert. Misrach's research on the American West as a site of covert, illegal, and life-threatening experiments also led him to the disturbing spectacle of a pit of hundreds of dead animals in Nevada, suggesting that hot spots of hazardous material had contaminated the area's livestock and agriculture. "You have to realize that the [nuclear] accident at Chernobyl in 1986...made clear that the atrocities of nuclear testing were not confined to the forties and fifties, but in fact continue into the present," Misrach said (Misrach 1992, 86). Not content simply to make pictures calling attention to these issues, Misrach attended protests and became involved in activism against the ongoing use of nuclear weapons and power.

Already working in color, he dramatically increased the size of his prints so that pictures of a contaminated desert and corpses of dead animals were gaining on life size, no longer seductively luring the viewer but aggressively confronting him. These potent photographs eventually came to the attention of the Bureau of Land Management, which contacted the Bureau of Reclamation and initiated an investigation. "If the photographs can actually help affect a specific site, that would be great," the artist said. "More important, however, we have to recognize that the military and governmental policies that have created nuclear and other kinds of toxic contamination and kept them secret continue today, everywhere" (Misrach 1992, 86).

What does it mean to make a beautiful photograph of a disaster? The use of attractive images and prints to draw attention to unappealing problems, resulting in a kind of sinister beauty, has been a topic of ongoing debate among photographers. Eliot Porter once told a reporter: "I believe in showing the best of nature in my photographs to inspire people to preserve the best, rather than the shock value of showing what is ugly. That has its place, of course, and pictures of city squalor are popular with young photographers today. But I feel I can do the best job outdoors" (Dunning 1969, C–3). Addressing the topic of how to make a picture of a difficult subject, Robert Adams said, "Composition is what concentrates the viewer's attention. A bad picture doesn't make

evil seem any more evil—it just loses your audience" (Di Grappa, 1980, 12). Misrach also has weighed in on this topic: "The beauty of formal representation both carries an affirmation of life and subversively brings us face to face with news from our besieged world," he said of this approach (Tucker 1996, 90). "Probably the strongest criticism leveled at my work," he earlier reflected, "is that I'm making 'poetry of the holocaust.' But I've come to believe that beauty can be a very powerful conveyor of difficult ideas. It engages people when they might otherwise look away" (Misrach 1992, 90).

Carrying forward this approach, California photographer David Maisel (b. 1961) photographed the landscape from the air, capturing patches of color reminiscent of man-made maps and thereby creating large-scale ambiguous compositions. Having first experienced the aerial viewpoint while working at Mt. St. Helens with Gowin, Maisel found it to be uniquely suited to revealing, in a way that isn't visible from the ground, the extensive alterations to the landscape caused by such human activities as logging and mining. A most effective example of aerial perspective appeared during the artist's childhood, in December 1972, when the crew of the Apollo 17 spacecraft captured a color image of the earth from space, offering viewers a truly global perspective of life on their planet. Maisel elects not to orient us by locations or place-names and shows his subject at a remove from the earthly plane—abstractions that imply the objectivity of an observer rather than a participant. Writing about the series, the photo-historian Diana Gaston notes: "The photographic treatment of landscape as metaphor does not provide a great deal of specificity, or a detailed understanding of the environmental problems at hand. Nor do his numbered titles offer any information beyond a rigorous cataloging system.... As engaged as he is in the surrounding issues, Maisel is not attempting to make literal records of environmental destruction" (Gaston 2003, 44). Maisel's dazzling color pictures are uncomfortably appealing, transforming sites of environmental stress into abstract, color-field compositions. The artist uses this lure to draw in his viewers and surprise them with the ultimate content of the images.

In the summer of 2001, Maisel began to contemplate the history of California's Owens Valley and created a body of work titled *The Lake Project*, as part of the *Black Maps* series (plate 19). By 1926, the lower Owens River and Owens Lake (once a two hundred-square-mile body of water) had been drained after years of being diverted as a source of water for the Los Angeles metropolitan area. What remained was a vast exposed bed of concentrated salt and minerals (including cadmium, chromium, and arsenic) that combined to create a toxic dust that was swept across the valley by strong winds. The valley has since been flooded by the Environmental Protection Agency, in an attempt to protect the environment and its inhabitants from the hazardous particles.

Maisel's subsequent series of aerial views of the Great Salt Lake in northwestern Utah offers equally seductive and cryptic images of a chemically extreme environment. "We cannot know without expert explanation which of these colors arises from naturally occurring elements or organic matter and which are deadly toxins created from man-made processes," writes curator Anne Tucker of these photographs (Tucker 2005). By employing such ambiguity, Maisel offers us not an easy understanding but a range of complex questions to ponder.

LAUGH A LITTLE, CRY A LITTLE

Despite the seductive beauty of work by Misrach, Maisel, and others, their concerns about human activity in the landscape have a dark cast. As counterpoint to this strategy, some of their colleagues were tackling equally sober topics using humor as a lure. Patrick Nagatani (b. 1945), an artist who initially was self-taught, eventually attended UCLA, earning a master's of fine arts degree in 1980. After moving to Albuquerque in 1987, where he joined the faculty of the University of New Mexico, Nagatani began a project examining the legacy of nuclear science in New Mexico, home to the nuclear industry from its inception. Living in the state that developed and detonated the first atomic bomb connected the artist's biography with his compelling subject. Portentously, Nagatani was born in Illinois to first-generation American parents the year that American troops

dropped atom bombs on Hiroshima and Nagasaki. In the resulting series, *Nuclear Enchantment,* the photographer tackles perhaps the most extreme, intentional environmental disaster yet wrought by mankind.

In his series prior to *Nuclear Enchantment*, Nagatani collaborated with the contemporary artist Andrée Tracey on a series of elaborate, life-sized scenarios that were then photographed using a large-format Polaroid camera. Nagatani was attracted to the expressive potential of the lush color and gleaming surface of this photographic process and used that allure and intensity to powerful effect in these works. He and Tracey jointly envisioned their stage sets, then painted the backdrops and added three-dimensional elements and sometimes actors, including themselves.

Nagatani's *Nuclear Enchantment* images also have their origins in the staged and performance-oriented photography coming out of the 1970s and into the 1980s. Particularly in the western U.S. artists were intent on puncturing photography's reputation for fidelity and on combining it with other artmaking materials to create work that often didn't look like a traditional photograph. Finding an affinity with advertising and popular culture, artists including Ellen Brooks, Judith Golden, Sandy Skoglund, and Jeff Wall became stage directors of their own tableaus while John Baldessari, Betty Hahn, Robert Heinecken, Lucas Samaras, and others pushed the boundaries of the medium by manipulating expectations about content and medium. Like these colleagues, Nagatani chose not to settle for what the outside world presented to his camera lens.

Nagatani's props in these pictures draw attention to the artifice of photography. While some of the images are relatively traditional landscapes, such as his picture of uranium tailings at the Laguna Pueblo, Nagatani alerts us to the invisible dangers around us using extreme color, such as the candy-apple red that signals an emergency or the acid-green of toxic waste. Despite his heavily freighted subject matter, Nagatani also employs an exaggerated, almost cartoonish approach to his compositions, for example, littering the ground around a his-

torical marker with dead roadrunners as a truck transporting nuclear waste passes by in the background under a threatening sky (plate 20). His bright colors, pop-culture pictorial style, and sharp wit lay bare the tensions and contradictions of his state, a place that is home to nuclear testing and waste disposal. Such activities have been an economic boon in New Mexico and other western states, places with large tracts of open land that are undesirable for development and thus available for activities best conducted far from the human sphere. But as the residential suburbs continue to inch toward deserts and wilderness, finding themselves adjacent to or downwind of such doings, railcars full of industrial waste have had a hard time finding a place to unload. Protests with the battle cry "Not in my backyard!" have often resulted in the social inequity of locating toxic waste near communities that need the financial help or else in areas where individuals have little political power. The contradiction of supporting industries that produce dangerous or unstable waste but not being willing to have the waste buried anywhere nearby is indeed one of the difficult quandaries of our technological prowess.

Humor and playfulness can be useful tools in approaching difficult subject matter. The act of playing is inherently creative, casual, and joyous, offering an opening for communication. The culture of the American suburbs in the 1970s proved to be a fertile subject for the photographer Bill Owens (b. 1938), who approached his own town the way an anthropologist might. As a photographer for a newspaper in Livermore, California, Owens had generous access to people, places, and events, from the local firehouse to the football field. This journalistic background led Owens to make black-and-white portraits of his neighbors and to record their comments about life for what became the 1973 book *Suburbia*, which caught the attention of the photography world and continues to exert a strong influence on young photographers today. "As a newspaper photographer, you're out there working all the time," he later said. "So I wanted to come from that discipline of shooting every day. And as soon as you arrive in suburbia there's a million things to photograph" (Johnson 2009, n.p.). In contrast to

Robert Adams, whose suburban views are unpopulated and ambivalent, Owens concentrates on the neighborhood's inhabitants, relying on the complacency and contradictions of their own words to raise questions about their lifestyle.

Despite creating this pivotal contribution and receiving a coveted Guggenheim Foundation grant in 1976, Owens found it difficult to make a living as a photographer and eventually pursued his interests in brewing and distilling as a vocation. However, he continues to photograph sporadically and to make trenchant commentary on American culture. His picture of the famous park at Monument Valley straddling the Utah and Arizona border, in which he juxtaposes a row of five dun-colored portable toilets with one of the dramatic sandstone buttes that are a feature of the region, offers a succinct and hilarious visual synopsis of the relationship of humans to nature, and to human nature, in the twenty-first century (plate 21). In this real-world postcard from the West, Owens masterfully summarizes our present predicament in a single frame, allowing the viewer to decide if his picture is a celebration or a critique.

Working in the realm of contemporary art, the artist Sarah Charlesworth (b. 1947) encapsulates a powerful sense of loss in her large, deliciously hued photograph *Homage to Nature* (plate 22). Against the sweeping backdrop of forest-green drapery, Charlesworth offers something that seems unworthy of the dramatic setting: an ordinary tree with its root ball attached, perched on a pedestal and encased in a bell jar, suggesting that it is a rare specimen. This lavish but deadpan presentation seems humorous in its excess and improbability, but the portentiousness of the setting interrupts our laughter. The ceremonious display is clarified by the title of the series, *Doubleworld*, a world like ours but one in which something as commonplace as a tree is an extraordinary attraction. But is it a double world or are we gazing in a mirror? Charlesworth's title, *Homage to Nature*, suggests not only admiration and respect but an elegy. The curtain is pulled back to reveal the last tree standing, a relic of a world gone by.

20. PATRICK NAGATANI, **WASTE ISOLATION PILOT PLANT NUCLEAR CROSSROADS U.S. 285, 60, 54,** 1989

21. BILL OWENS, **MONUMENT VALLEY, UTAH/ARIZONA,** 2004

22. SARAH CHARLESWORTH,
HOMAGE TO NATURE, 1998

I believe that art is a vital force in the shaping of reality. The 'redemptive' qualities of dark poetry lie in an ability to rupture existing myths and paradigms.

RICHARD MISRACH, 1992

HARMONY AND ME

When I grew up in the 1960s and 1970s, the country was in the midst of a widespread back-to-nature movement, part of a broader rejection of prevailing values. Many young people chose to live in a manner more connected with the natural world by growing their own food and buying groceries at health-food stores. Some folks went off the grid and lived on communes, where they shared labor and resources with a like-minded community. Some of the concepts and values that are rooted in that time are now coming to flower in a more populist arena, in which suburban moms, health-conscious baby boomers, and twenty-somethings are interested in knowing where their food comes from. In my lifetime, we have made many important changes to help mitigate the effects of human modifications on our planet. Recycling is now de rigueur in many American cities, automobiles are required to use unleaded gasoline and can now run on biofuels, and the country's national symbol, the bald eagle, was removed from the Endangered Species List in 2007.

Despite an increase in environmental regulation and awareness, the marvelous human capacity for imagination and invention, which has had many unforeseen consequences for the biosphere that sustains us, has not been equally productive in envisioning ways to maintain a sustainable world as our inventions threaten the

ecosystem that supports our lives. Anthropologist Richard Leakey and others have suggested that we may be headed for a Sixth Extinction, a cycle of massive global die-offs largely precipitated by human beings that may well include our own extinction. Governmental regulation of industry has dramatically improved air and water quality in many communities, but they aren't always enforced and this remains a defensive strategy rather than an offensive one.

Certainly the rapid acceleration of changes in American life, which have perhaps outstripped the environment's (not to mention our own) ability to keep up and adapt, leaves many people feeling out of balance. Office workers now regularly spend their days hunched over a keyboard in front of a glowing box that was a futuristic dream when they started working. As far as hunting for food, our patience is taxed by waiting in line at the grocery store, let alone by the effort required to grow or harvest produce. The demanding physical labor that once kept us in shape is now replaced by arduous workouts at the gym.

The growth of the organic foods movement and the more recent "slow food" movement suggest we may be eager to regain a closer relationship with the earth, at least in relation to what we eat. People used to have farms but now have farm-shares, a regular delivery of seasonal vegetables from a regional grower. Writer Susan Orlean is raising chickens, and First Lady Michelle Obama has a vegetable patch growing behind the White House. "As places around us change—both the communities that shelter us and the larger regions that support them—we all undergo changes inside," notes the environmental writer Tony Hiss. "This means that whatever we experience in a place is both a serious environmental issue and a deeply personal one. Our relationship with the places we know and meet up with . . . is a close bond . . . it's enveloping, almost a continuum with all we are and think" (*Aperture* no. 150, 41). The artists whose work appears in the pages ahead help make that connection for us, a personal connection, which is the only place change can start. In keeping with that idea, the text about these

pictures is less formal and less definitive in tone, making transparent both the author's voice and the important fact that these are images of the present day that contend with ongoing, unresolved matters.

All quotations by artists in part 2 of the text are drawn from artist statements or conversations between the artist and the author, whether in person or via e-mail.

THE MEDIATED LANDSCAPE

Today, most people experience the outdoors primarily through windows. Perhaps they walk the kids to school, take the dog around the block, or go hiking on the weekends, but much of life is spent in a house or a car or an office. The situation used to be just the opposite. The outdoors was where we lived, while the indoors provided shelter from predators and extreme weather. That intimate and irrefutable connection to the land as our home is something that has been, in many societies of the world, gone for a long time. It's not that we don't like nature. Americans like to go on scenic drives and have picnics or visit national parks on vacation. We want to keep nature close at hand, we have a sense that it is salubrious, especially for children. Real estate with a "view" is more expensive than that which looks out on a parking lot. Indeed, nothing is so prized as a large picture window that provides an ever-changing diorama of nature, though these glass panels are also one of the major culprits in the death of the songbirds we lure with our backyard seed feeders. Often, through these picture windows, we look out on massive towers strung together by wires and farmland being converted to housing. Our family outings tend to burn fossil fuels and result in roadkill and trash. While the work of Ansel Adams and Eliot Porter emphasize beauty to inspire conservation and the work of Richard Misrach and Patrick Nagatani emphazise horror to inspire action, much of the work being done at the beginning of the twenty-first century deals

69

with trying to understand and negotiate the world we have constructed, accepting the presence of both nature and culture and seeking a way forward.

Chicago-based artist Suzette Bross began recording the view from her car window on her commute to and from work (plates 23–25). Calling these images *iScapes*, Bross adds another layer of commentary about contemporary society by taking the pictures with her cell phone camera, the filter through which so much communication now takes place. As a resident of a big city, Bross's glimpses of nature en route to work tend to be limited to those that have been arranged by city planners. For Bross, these fleeting images are layered with associations, warped by the motion of the car just as the mind twists and turns its experiences and recollections. But for those of us without her veil of memory, we see that the trees she encounters are dominated by utility poles, safety railings, and concrete. Nature is something viewed in passing, another victim of life's accelerated pace. Still, these trees change with the seasons and harbor life, providing a break for the eyes and a source of enjoyment. In contrast to this surrogate experience of nature, just beyond the regulated greenery we see the city's wild border, the vast and tempestuous waters of Lake Michigan that ultimately hold sway over the climate of this constructed metropolis.

Trees are surely among the most familiar aspects of the landscapes we inhabit, whether occurring naturally or planted strategically to enhance our quality of life. They provide us with shade, filter our air, hold the soil in place, and bring a pastoral quality into our neighborhoods, fulfilling the clause in the American Dream that calls for tree-lined avenues. But we don't always treat them well, particularly when they get tall enough to compete with another common feature of residential streets: power lines. In her series *Monster*, Beth Lilly set out to make portraits of these trees in the southeastern part of the country, seeing them as soldiers on the front lines of the conflict between nature and culture (plates 26–28).

The impulse to anthropomorphize the natural world is perhaps a useful tool for establishing empathy, and Lilly seeks to shift our perspective from seeing the trees as "it" to seeing them as "us." Photographing them in winter in black and white, she concentrates our attention on their postures and gestures, equating tree trunks with torsos, limbs and branches with arms and fingers, all straining toward light and freedom. Many of the trees have adopted extreme shapes, becoming more of a blight on the streetscape than the grace notes they were meant to be. The amputations made by utility-line workers in the name of safety and uninterrupted service are not artful, and it is difficult not to feel hurt for these unattractive trees. But instead of feeling sorry for them, Lilly wants us to think about how human beings affect the natural world and how the natural world adapts to these changes. "I actually enjoy and admire the way they've overcome the difficulties of their life," Lilly says. "These images aren't calling for the end of this urban bonsai. They are a description of what exists and a way to bring your attention to it. We've got to find a way to continue that can accommodate a sustainable way of living." Their desire to live, to flourish, and to reproduce outweighs whatever contortions are necessary in a less-than-ideal habitat, and that's not a drive over which we humans have any sway.

Such pruning is the least of our sins. In most areas of the country, land is scraped for development, after which a group of judiciously selected trees and greenery is added in a planned scheme we call landscaping. People do want greenery in their yards, in their parks, along the boulevard. But vegetation is required to be mannered in these settings, subject to the rules of civilization and not wild as found in nature. Subdued as they are, Brad Moore's hedges are a bit more whimsical than Lilly's trees, though they result from a similar impulse to dominate nature (plates 29–31). For his series *Familiar*, Moore photographed suburban cities in southern California, where he grew up. Neighborhoods built and populated in the 1950s and 1960s are now showing signs of wear but also

23. SUZETTE BROSS,
UNTITLED 2, 2009

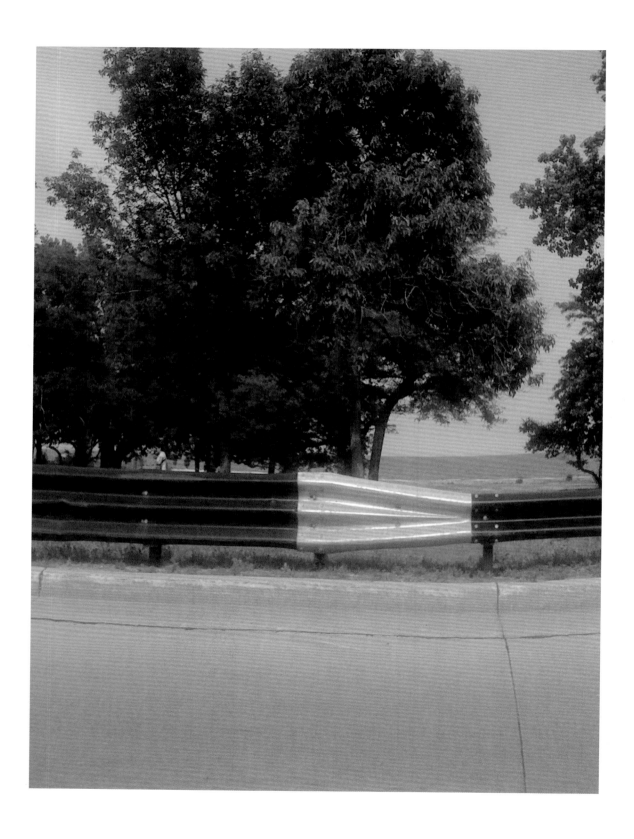

24. SUZETTE BROSS,
UNTITLED 12, 2009

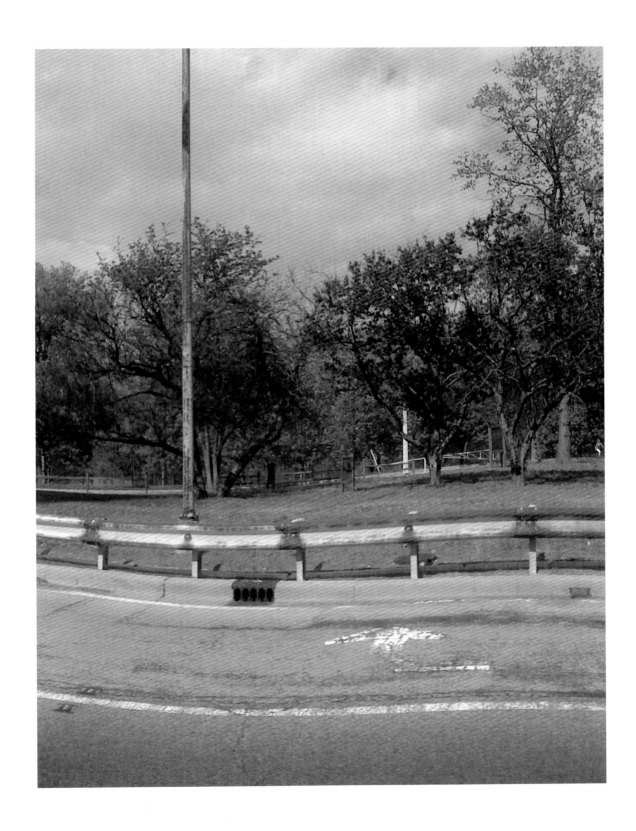

25. SUZETTE BROSS,
UNTITLED 13, 2009

26. BETH LILLY, **WYMAN STREET, ATLANTA,** 2008

27. BETH LILLY, **ROGERS STREET 5, ATLANTA,** 2007

28. BETH LILLY, **RALPH DAVID ABERNATHY ROAD, ATLANTA,** 2007

29. BRAD MOORE, **TRINI CIRCLE,
WESTMINSTER, CALIFORNIA,** 2006

30. BRAD MOORE, **KERMORE LANE, STANTON, CALIFORNIA,** 2007

31. BRAD MOORE, **STEAK & STEIN, PICO RIVERA, CALIFORNIA,** 2008

of revitalization. Plantings that grew up alongside the families in these neighborhoods have long outgrown their allotted space and have been aggressively trimmed in ways that render them barely recognizable but still fit for continued service. In their revised forms, we see human ingenuity and determination, perhaps a bit of creativity, and definitely a glimpse of our ridiculousness.

The contemporary human relationship to landscape has been an ongoing topic of inquiry for Chicago-based artist Brad Temkin, particularly in his series on residential backyards and gardens. In his newest work, *Rooftop*, Temkin shifts from the private to the public sphere, photographing plantings on the tops of buildings (plates 32–35). Intrigued by the "gardens" planted on the roofs of Chicago's civic towers, Temkin initially focused on the irony that most of them, though on public property, are completely inaccessible, seen by only a few care-takers and office workers in adjacent buildings. As the series has progressed, however, he has come to appreciate these hidden gems for their unexpected beauty and environmental purpose.

Most contemporary building materials—concrete, steel, asphalt, and gravel—retain heat. Green roof are economical in providing insulation that lowers energy costs while simultaneously pulling carbon dioxide from the atmosphere and, with some water molecules, converting it to oxygen. Additionally, human beings, even those who work inside of technological and engineering marvels, crave green space. This step of acknowledgment, per-haps of remediation, seems encouraging. Such greenscaping in North America has doubled between 2004 and 2005, according to the Green Roofs Initiative. Though typically not designed for human enjoyment, the roof gar-dens Temkin photographs are startling in their appeal. The confusion in orientation of these images, as we take in the skyline and figure out their altitude, gives way to a delight in the sheer exuberance of plant life that offers not only an oasis for the human eye but potentially a welcoming place for birds, bugs, and—as we see in a few pictures—bees.

Domesticated hedges and trees have been on the receiving end of our schemes and desires for many years, but what do we really know of them aside from their most basic requirements for life? Often we don't even know their names. In Laurel Schultz's series *Arboreality*, she tries her hand at photographing from the perspective of trees, offering us a dizzying view from airy heights and cantilevered limbs, the view we used to have as tree climbers (plates 36–38). What does the world look like from the perspective of a tree? "If we can see across the divide of culture and nature, perhaps we can begin to change our destructive relationship with our environment," the artist writes. Some of the trees Schultz photographs are important in her life, and perhaps because of that the long arms, tangled screens of branches, and articulated shadows in her pictures seem to reach out protectively to embrace the human world below. In his book *Botany of Desire*, the writer Michael Pollan reminds us that our species has a two-way relationship with the natural world, so that while we think we are taking advantage of the plant world it may be using us to survive and propagate. If these trees are benign overseers, witnesses to our daily routines, we must not forget they also possess massive roots that can heave up sidewalks, thick branches that can crush a parked car, and enough mass to destroy the shelter of our roofs. We keep them in our yards as pets, but as long as they take their nourishment from the earth we cannot vanquish their wild spirit.

Emulating the verticality of trees and just as evident in the landscape are the utility poles and towers we have erected to support our national power grid. Before electricity, human lives were more attuned to natural rhythms. When it was dark, we would sleep, and when it started to get light we awakened. Candles, kerosene, and electricity made it possible to defy nature's schedule and shifted social values away from the ancestral model toward a new one that prized productivity and profit. But though the agents of this machine-age change were briefly celebrated by artists at the beginning of the twentieth century, landscape photographers have long been at pains to frame a view that excludes power lines and other evidence of modern life. Noticing these interruptions

32. BRAD TEMKIN, **VANISHING—CHICAGO,** 2009

33. BRAD TEMKIN, **BEEHIVES—CHICAGO,** 2010

34. BRAD TEMKIN, **SPRING—CHICAGO,** 2010

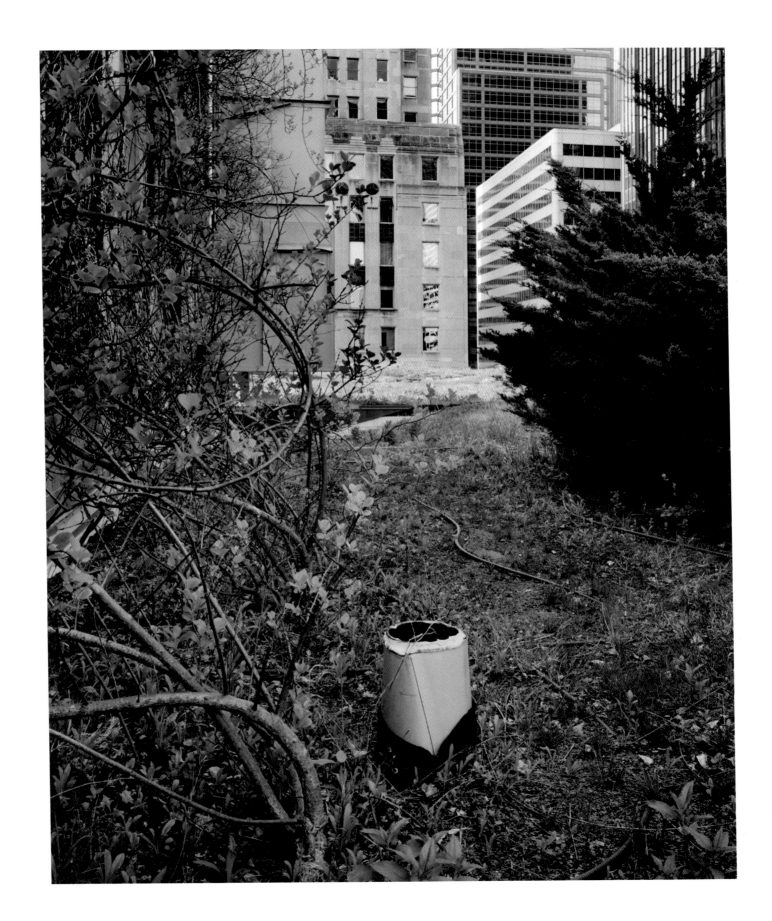

35. BRAD TEMKIN,
STACK—CHICAGO, 2010

36. LAUREL SCHULTZ, **ARBOREALITY 7,** 2009

37. LAUREL SCHULTZ, **ARBOREALITY 14,** 2010

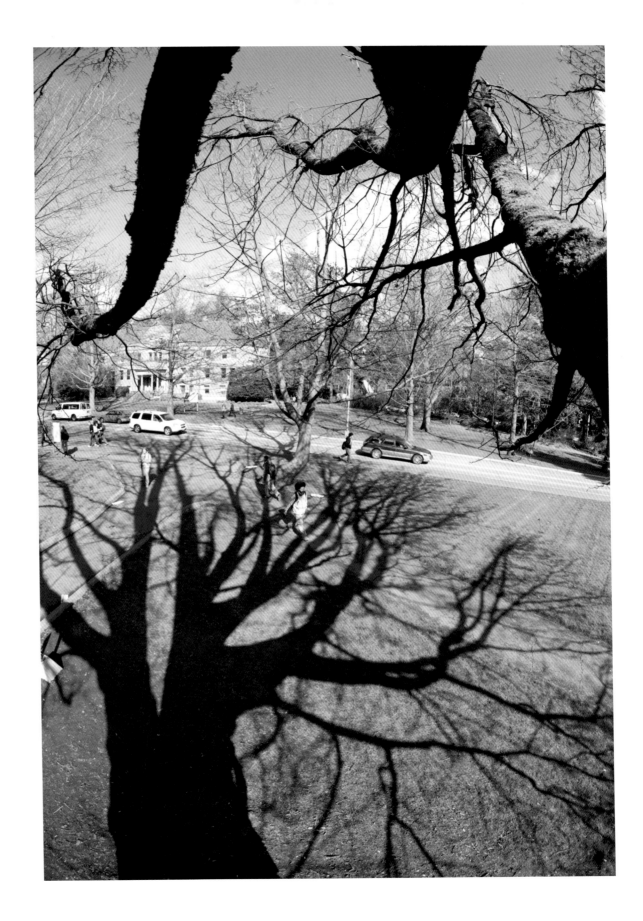

38. LAUREL SCHULTZ,
ARBOREALITY 12, 2009

in the natural landscape during her travels around the country, Bremner Benedict decided to address their presence and our ambiguous relationship to them (plates 39–41). "I want to encourage dialog about the dissonance between what we perceive of as beautiful and what we think of as ugly as well as the conflict between the desire for pristine nature and physical comforts that industrial structures produce," she writes.

Benedict's series *Gridlines* encompasses a startling variety of power towers, some marching in formation across the desert like gargantuan aliens and others standing sentinel alongside highways. While they are engineering wonders in their own right, ranging across our hills and valleys and marshes and deserts, enabling our modern conveniences, the size and numbers of these towers suggest a race of man-designed beasts on the verge of rampaging out of control. Unlike the energy plants in the photographer John Pfahl's *Power Places* series of the early 1980s, these structures dominate their compositions and command our attention as the primary subjects of the pictures. Yet, Benedict doesn't seem to begrudge them their power over us but invites us to acknowledge their central role in our lives.

While some social critics urge us to consume less energy, others see the future in alternative energy sources. After completing her project *The Genetically Modified Foods Cookbook* in 2005, artist Christine Chin turned her attention toward this significant issue in American culture in *Alternative Alternative Energy* (plates 42–44). Proposing a cooperative relationship between animals and humans, Chin has devised a series of fanciful yet credible ways to generate energy in an ecologically responsible manner. "I started thinking about how the energy we use is created," Chin writes, "and it occurred to me just how invisible energy is. Energy just magically appears in our homes, and most of us have no idea where or how it is made."

In one component of the project, *Moth Generator*, Chin proposes an ingenious alternative energy source that works with nature rather than against it by harnessing the tremendous energy expended by moths flittering

42 . CHRISTINE CHIN, **MOTH GENERATOR: MODEL IN SITE,** 2006–2008

OPPOSITE
43. CHRISTINE CHIN, **MOTH GENERATOR: MAGNETIZED MOTH,** 2006–2008

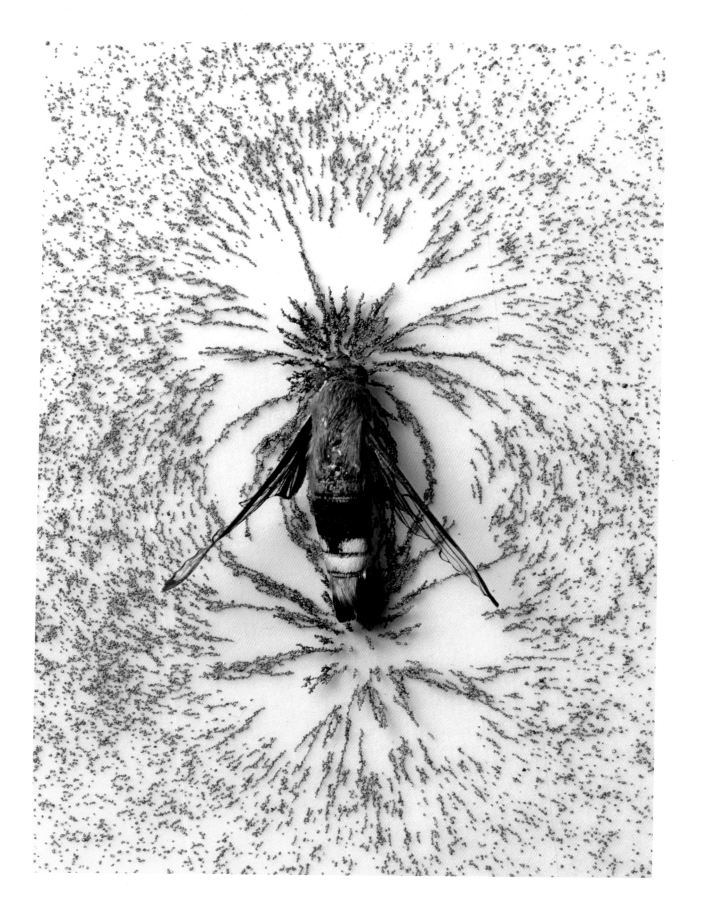

44. CHRISTINE CHIN, **MOTH GENERATOR: SINGLE MOTH GENERATOR,** 2006–2008

around a light source. This structure, which Chin has provisionally sited in the high-desert climate of New Mexico, is meant not only to make visible its machinations as an energy source but also to be "an enticing, glowing, alive object" in the landscape. In one image, Chin suggests how an individual moth might be tapped, perhaps for home use, while in another she shows how larger groups could be magnetized to exponentially increase output. Lamenting the widespread and horrific destruction caused by oil spills, such as that of the Deepwater Horizon oil rig in the Gulf of Mexico in the spring of 2010, Chin muses on the "poetic and ephemeral" impact that a malfunction at her Moth Generator would cause.

Fascinated by the American dependence on oil, the Milwaukee-based artist Sonja Thomsen examined her own consumption over a year's time. In her installation *Petroleum*, she brings us face to face with a dozen pools of the viscous substance (plate 45). These containers of the visually impenetrable blue and black substance that greases the wheels of our industrial society have a tremendous allure. It is tempting to stick a finger into the dense, bubbling goo, and Thomsen's insistence that we come to terms with this material makes its seductive qualities unnerving. "I'm curious about oil's invisibility and ubiquitous influence in daily life," Thomsen writes. "I remain captive of this elusive and complicated substance that affects our economy and politics." The artist's choice of print materials creates a mirrored surface, so that the viewer is reflected in this iridescent "wall of oil," aligning her with Misrach's and Maisel's flytrap strategy of luring viewers in with size, surface, and color to confront an uncomfortable subject.

Could there come a day when our gas stations stand empty from the development of alternative energy sources, including our own two feet? Brook Reynolds explores the question in images where the edge between nature and man-made remains uneasily in place. For her series *Light, Sweet, Crude*, Reynolds photographed aban-

45. SONJA THOMSEN, **PETROLEUM,** 2008

doned gas stations, primarily in the southeastern United States, in various states of neglect (plates 46–49). In one picture, a towering sign advertising "Ultimate" fuel is wrapped in a tattered shroud, an ancient artifact suggesting the obsolescence of the American service station. "Once viewed as familiar places that served a vital function," Reynolds writes, "they are now toxic sites that remain vacant because it is so difficult to clean them up." Does the disrepair of these former beacons for the highway traveler signal the end point of human consumption of fossil fuels, as Reynolds hopes, or is the line of decommissioned gas pumps a series of tombstones for the species that once drank from them so deeply? Under an overcast sky, these empty sites represent the failure of our present system, whatever the outcome. Reynolds hints that the ultimate fate of these structures is demolition by foliage, as the plant world eventually invades and transforms all. Our structures are no match for the weeds and fast-growing non-native species such as the kudzu and wisteria that quickly repossess a vacant site. "Nature will renew itself as long as we give it a chance to heal," says the artist, "and we can be part of that healing process by searching for ways to live in harmony with the environment."

In a different look at human energy consumption, Christina Seely focuses on the highly visible impact of electricity resulting from urbanization across the globe. After consulting a map of the earth at night, created by the National Aeronautics and Space Administration, Seely decided to capture the light profiles of the forty-three brightest cities of the world, all located in the United States, Western Europe, and Japan. These wealthy and powerful regions are thought to emit nearly half of the world's CO_2 and rank among the highest consumers of energy resources. Seely's photographs from the series *Lux*—referring to a system for measuring illumination—reveal the magnificent glow of our energy-intensive, twenty-four-hour lives. While the three selections in this book were taken in the western part of the United States, the artist identifies her images only by their geographic coordinates to emphasize their interchangeability and the worldwide impact of the issues of urbanization and energy use (plates 50–52).

46. BROOK REYNOLDS, **ULTIMATE,** 2007

47. BROOK REYNOLDS, **GREEN,** 2009

48. BROOK REYNOLDS, **RETIRED PUMPS,** 2007

49. BROOK REYNOLDS, **WALL NO. 1,** 2007

50. CHRISTINA SEELY, **METROPOLIS 47° 37'N 122° 19'W,** 2005–2010

51. CHRISTINA SEELY, **METROPOLIS 33° 26'N 112° 1'W**, 2005–2010

52. CHRISTINA SEELY, **METROPOLIS 36° 10'N 115° 8'W,** 2005–2010

Seely's luscious, large-scale photographs exploit the tension between the beauty of the illuminated city skylines and the recognition that these sparkling vistas represent more complex issues. "My work reflects on a lifestyle that fosters an intense need to control nature while existing in an increasingly delicate balance with its resources and rhythms," she writes. Organizations such as the International Dark-Sky Association are also calling attention to these issues, advocating for low-intensity and covered outdoor lighting. In recent years, the World Wildlife Fund initiated "Earth Hour," an annual call to extinguish lights across the globe for one hour to dramatically illustrate the voracious energy consumption in urban spaces. Star-gazers and astronomers support these initiatives as a chance for people to reconnect with one of the oldest views known to mankind, the features of the night sky. In her photographs, Seely sheds light on a way of life that dominates the planet but that entails some high costs that may yet come due.

While Reynolds and Thomsen urge us to reflect on (and be reflected by) our attachment to oil, Carlan Tapp explores the human costs of another energy source, coal. Originally a commercial photographer in Seattle, Tapp abandoned his business after the destruction of the World Trade Center in New York to dedicate himself to socially concerned photography. As part of his series *Question of Power*, Tapp has spent about five years photographing in the Four Corners area, where Arizona, Colorado, New Mexico, and Utah meet, examining the social and environmental impact of mining (plates 53–56). Working in the black-and-white documentary tradition, Tapp captures the flavor of life in the region, with pictures of people going about the ordinary tasks of their days, such as tending sheep or visiting with neighbors. But in others the photographer pulls the camera back to reveal the troubling proximity of mining operations to Navajo homes and grazing lands. In two portraits taken over a period of a few years, Jim Mason of Burnham, New Mexico, poses in front of the hogan (a combined living and ceremo-

nial structure) where he grew up, the latter image revealing the structure split in two from the impact of explosions detonated at a nearby strip mine.

These are not safe or acceptable living conditions for any human family, but this land and its sacred sites are the ancestral home to the Navajo people and, for them, relocation is unthinkable, leaving them with public protest as their main avenue of recourse. In this situation, the sharing of traditional stories and values becomes all the more urgent. Who decides that gleaning additional coal for public consumption is more important than the quality of life in this Navajo homeland or that drilling for oil in the Arctic is of greater importance than the culture of the Inupiat people? Such crucial human rights issues are seldom addressed in our discussions about resource allocation.

Tapp's experience has been that despite their challenging circumstances, many of the people he photographs are grateful to him for sharing their stories, remarking that "having a camera with you gives the people a little bit of hope. I still believe in the power of the photograph." The artist is intent on sharing the difficult living situations and the stories of the people he encounters and maintains a website with video clips of some of his subjects. Due to the recent drastic decline in the world of print media, Tapp has largely relied on the internet to get his message across.

Some human impacts on the environment that can affect quality of life are far less visible than strip mining. In the course of looking for a safe place to buy a house and raise his family, the photographer Robert Toedter discovered an impressive concentration of toxic waste sites in the state of New York (plates 57–59). "New York is a cross section of the American landscape with its urban centers and vast tracts of urban farmland; as such it may be used as a litmus test to examine the country's experience," Toedter writes.

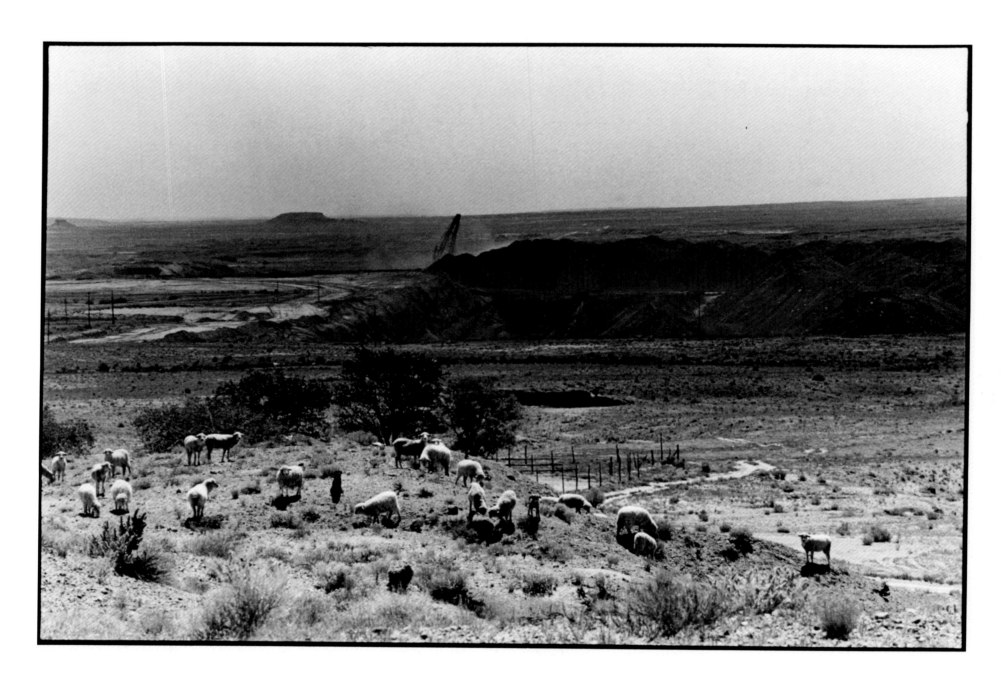

53. CARLAN TAPP, **JOHN LOWE, BURNHAM, NEW MEXICO,** 2008

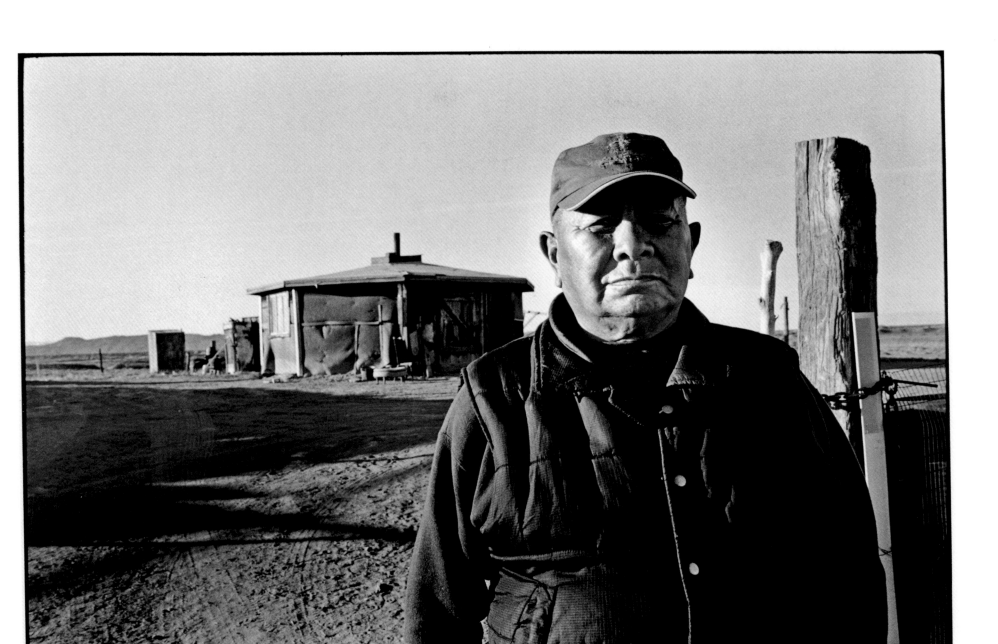

54. CARLAN TAPP, **JIM MASON, MEDICINE MAN, BURNHAM, NEW MEXICO,** 2006

55. CARLAN TAPP, **JIM MASON, TWO YEARS LATER, BURNHAM, NEW MEXICO,** 2008

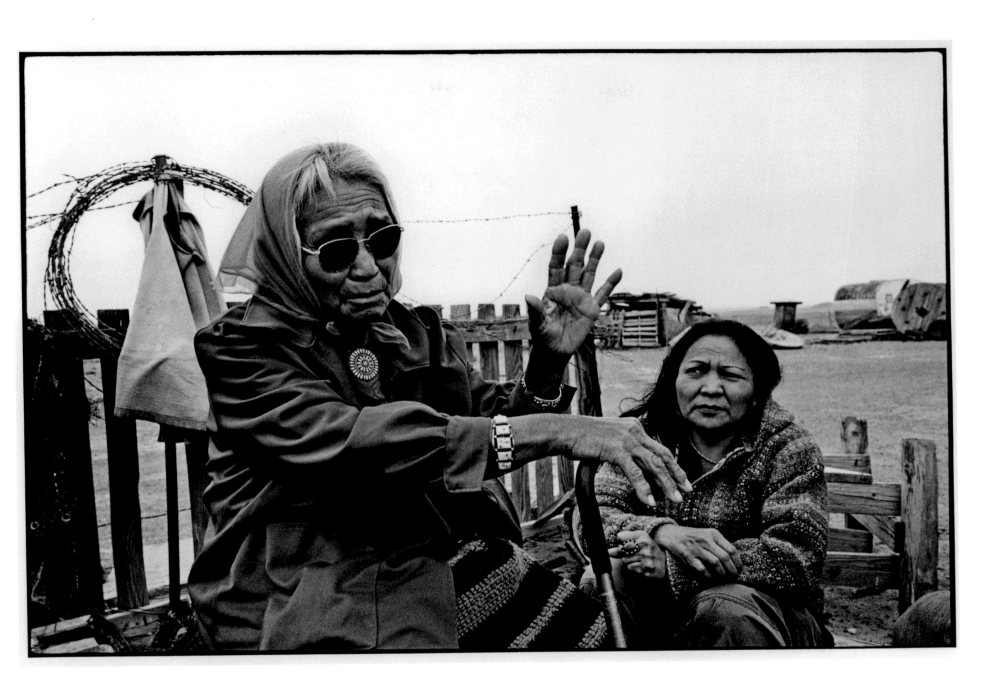

56. CARLAN TAPP, **BONNIE GILMORE LISTENS, BURNHAM, NEW MEXICO,** 2008

57. ROBERT TOEDTER, **WESTSIDE OF CORTESE LANDFILL, NARROWSBURG, NEW YORK,** 2004–PRESENT

58. ROBERT TOEDTER, **SOIL REMEDIATION, MATTIACE PETROCHEMICAL CO., GLEN COVE, NEW YORK,** 2004–PRESENT

59. ROBERT TOEDTER, **NEW CONSTRUCTION NEAR CARROLL AND DUBBIES SEWAGE, PORT JERVIS, NEW YORK,** 2004–PRESENT

After consulting the National Priorities List identified by the Superfund program for cleanup administered by the Environmental Protection Agency, the artist decided to document the 120 sites in New York considered to be of immediate threat to human and animal populations. Expecting to see withered landscapes and workers in hazmat suits, Toedter instead found that these sites often appeared quite ordinary and were frequently in proximity to playgrounds and homes. Astoundingly, at the Love Canal site of extreme toxic waste concentration near Niagara Falls, one area has become a dedicated course for paintball gaming. Toedter's images reveal the powerful threats to our well-being represented by invisible forces and our own obliviousness to the wastelands we are creating.

Yet there are still communities where the knowledge of how to work more cooperatively with the elements continues to be valued. Sharon Stewart's series *El Agua Es Vida: A Village Life Portrait*, begun in 1992 and continuing to the present, celebrates the tradition of a shared community irrigation system, known as *acequia*, in the village of El Cerrito in northern New Mexico (plates 60–63). Like many rural areas of northern New Mexico and southern Colorado, this village is sustained by a gravity-flow irrigation system, a one-and-a-half-mile-long ditch excavated long ago by Native Americans, Franciscan priests, or some combination of the two. For generations, the holders of water rights have worked as a community to maintain this waterway that is vital to their agriculture and livestock. To organize the spring cleaning, or *limpia*, that starts the water season and to oversee the care of the *acequia*, the participants choose a *mayordomo*, who is also in charge of mediating water disputes.

For more than two decades, Stewart, a resident of the Mora Valley further to the north, has documented the intimate, integral connection to water, land, and community found in El Cerrito, believing that it provides a positive example of sustainability through cooperation and offers "harmonious solutions to the dissonance created by the reigning individualistic, consumptive lifestyle of our time." Aside from its functional role in village life,

the *acequia* also represents a rich cultural heritage and the tradition of passing a storehouse of knowledge about the world from generation to generation, a practice that has been nearly as crucial to human survival as water itself. In continuing to use the *acequia*, residents of El Cerrito have chosen to maintain a connection to the natural resources of the region that grounds them in a place they call home.

With increased urbanization and, indeed, suburbanization, our individual connections to the landscape are looser than ever. Most families used to be involved in food production of some sort, whether operating full-scale farms or just maintaining a kitchen garden. Arizona native and fourth-generation farmer Matthew Moore uses his personal perspective to explore the loss of economically squeezed family-run farms and agricultural lands due to the persistent American Dream of home ownership. "I am the last of four generations to farm my family land," Moore writes. "As a farmer and an artist, I display the realities of this transition in order to rationalize and document my displacement from the land on which I was raised." As part of his efforts to confront this shift in his identity, Moore artfully planted thirty-five acres of his family land with sorghum and wheat. The resulting organic pattern, seen in his photograph *Rotations: Moore Estates #5* (plate 64), emulates the layout of the housing complex that will likely replace this agricultural site, illustrated by *Rotations: Single Family Residence# 4* (plate 65). Beyond the questions surrounding the proliferation of residential developments in an arid state, Moore is interested in the changing role of agriculture in American life and some of the ecological dilemmas faced by farmers today. Finding troubling connections between the suburban lifestyle and the requirements of commercial agriculture, Moore uses his images to express concern about the consumerism that estranges us from the land.

That sense of connection to land, to land as home, is increasingly rare in mobile societies, but many people long for it still. Some have found a way to reconnect with the land by gardening. An increasing number of do-it-yourself books now pass along the wisdom we once got from our families on how to preserve food and raise

livestock in the backyard. Some vestige of our old connection with the earth chimes when we stick our hands in the soil, plant a little seed, and encourage it to grow. Increasing concerns about the quality of American food sources have also stimulated an increase in home-grown food. Daniel Handal's new body of work-in-progress began with his interest in young farmers in the Hudson River Valley of New York, the once economically depressed and trash-strewn region photographed by Ketchum in the early 1980s (plate 11). In contrast with the popular vision of the average American farmer as a wizened figure in overalls and a cap, Handal's subjects challenge the stereotype with their youth, urban upbringing, and idealism (plates 66–68). These farmers, Handal says, "are looking for ways to build a saner, healthier life for themselves and their families while providing healthy, locally grown food for their communities." Places such as Sister's Hill Farm in Stanfordville, Phillies Bridge Farm in New Paltz, Common Ground in Wappingers Falls, and Awesome Farm in Tivoli sell fresh produce, meat, or eggs to their communities and even maintain websites. While many family farms, like Matthew Moore's, are being sold to developers due to a variety of pressures, these young people are reasserting the values represented by farm life and finding a community of customers who are willing to pay a premium to support their work.

Handal's photographs of farmers are part of a larger body of work entitled *Between Forest and Field*, a reference to the type of landscape that some scientists and philosophers posit as the ancestral habitat for our species. The savanna hypothesis suggests that human bipedalism may have developed to maximize the species' ability to hunt effectively in the open grasslands of East Africa, where much of its evolution is thought to have taken place. Social scientists have also observed that people from many cultures throughout the world tend to gravitate toward a similar type of ideal landscape, one with trees, open range, and water that also includes people and animals. "Human responses to landscapes . . . show atavisms," writes Denis Dutton, and tap into innate preferences, such as that for a nonthreatening location that presents the survival advantages of both resources and refuge (Dutton 1990, 18).

We may imagine that we have evolved beyond all this, but it is difficult to escape what we're made of. Neuroscience as well as social science increasingly suggest that we carry many elements of nature at our core. Drawing on the example of ancient religions and societies that revered nature and placed human beings within its cycles, Chris Enos began working on a series of landscape pieces about restoring human beings to the natural world (plates 69–70). Seeking to express a harmonious union of people and earth, rather than showing mankind as dominant, Enos shares chemist James Lovelock's idea, popularized in his book *Gaia: A New Look at Life on Earth* (1979), of the earth as a dynamic, self-regulating organism. As Lovelock places in a scientific context some of the ancient beliefs that had sparked the artist's interest about the interdependency of living things and our relationship to Mother Earth, Enos named this series of work *Gaia*.

A Californian who spent many years in the Boston area, Enos began visiting the Southwest in 1986 and moved to New Mexico around 2004. Profoundly affected by the landscape of the northern part of the state, she felt she was seeing evidence of the earth's own life cycle, as mountains splintered into rock and rock dissolved into sand. The persistence of this vision got Enos thinking about ways to incorporate a more holistic view of the earth into her work. A breakthrough came when she was experimenting with a panoramic camera. Its extended format enjoyed a new popularity among landscape photographers in the late 1980s—including Gus Foster, Karen Halverson, and Stuart Klipper—who took advantage of the long, horizontal format to convey the vastness of outdoor space. Enos, however, perversely decided to use the camera vertically. The resulting work from her *Gaia* series places the artist, and thus the viewer, in the middle of the composition instead of being on the edge of nature, suggesting reintegration of humans with the environment. These pictures are meant to be hung low on a wall, so that a viewer walking toward them is almost physically embraced by the composition. In addition to using an unusual format for this body of work, Enos painted over the black-and-white photographs, nearly covering

60. SHARON STEWART, **ACEQUIA MADRE,** 1992

61. SHARON STEWART, **TAREAS,** 1993

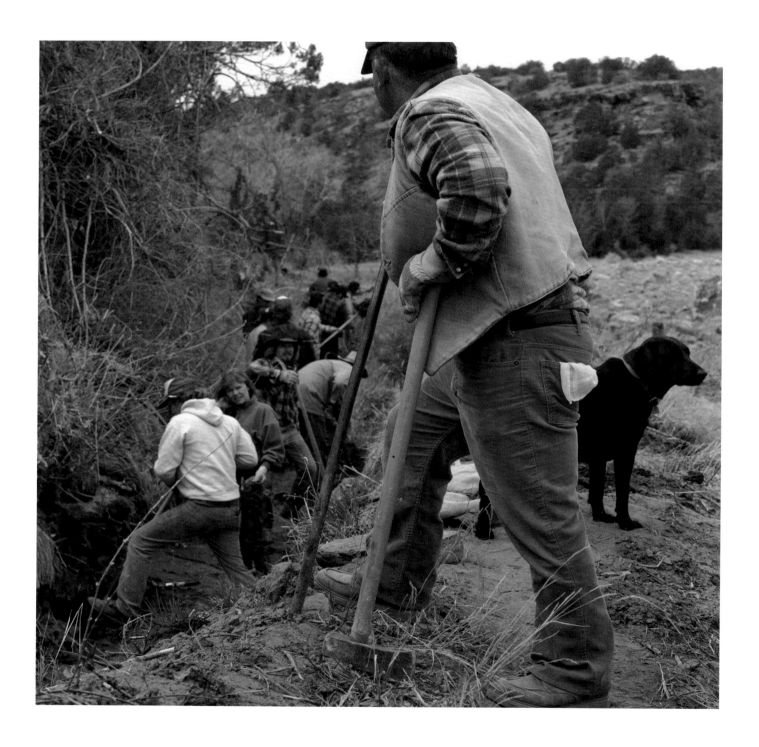

62. SHARON STEWART, **MAYORDOMO,** 1993

63. SHARON STEWART, **WALKING THE DITCH,** 2003

64. MATTHEW MOORE, **ROTATIONS: MOORE ESTATES #5,** 2006

65. MATTHEW MOORE, **ROTATIONS: SINGLE FAMILY RESIDENCE #4,** 2006

66. DANIEL HANDAL, **KALE HARVEST AT SISTER'S HILL FARM, STANFORDVILLE,** 2009

67. DANIEL HANDAL, **JESSICA AT PHILLIES BRIDGE FARM, NEW PALTZ,** 2009

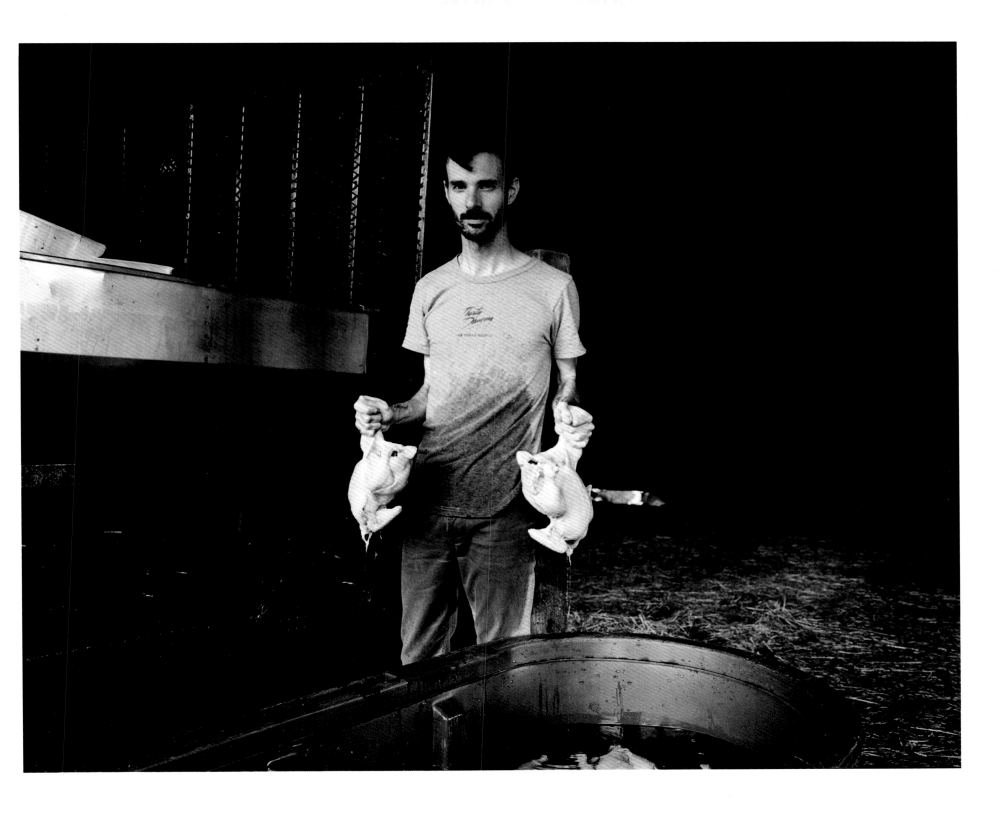

68. DANIEL HANDAL, **CRAIG AT AWESOME FARM, TIVOLI,** 2009

69. CHRIS ENOS,
UNTITLED, 1992–1993

70. CHRIS ENOS,
UNTITLED, 1992–1993

the prints underneath and adding the human hand to the equation. By obscuring the veneer of photographic truth in these pieces, Enos reminds us of our deep, personal connection to the landscape and the subjective quality of our experiences there.

Observing and participating in natural cycles has long been at the heart of Victor Masayesva Jr.'s work (plates 71–73). Originally from Arizona, the artist studied English literature and photography on the East Coast before returning to his home state to do graduate work in interdisciplinary studies and eventually returned to his hometown of Hotevilla, on the Hopi Third Mesa. As an undergraduate at Princeton University, Masayesva was inspired by his professor Emmet Gowin to find his subject matter close to home, whether geographically or spiritually. Visiting his family in Arizona, Masayesva took an animated, almost threatening picture of a woodpile (the wood he didn't have to chop as a college student) and decided to use sepia toning to make it more "Indian." "Poverty is burnished with a warm color," he writes of this artistic choice. "Sepia removes the subject from this world, and when the subject is safely removed, so is the non-Indian's accountability" (Masayesva 2006, 8).

Perhaps not surprisingly for an artist who also works with film, Masayesva's photographs often combine images from different negatives, creating a layering effect that reflects his interest in storytelling from multiple angles and perhaps also the imprecise nature of perception. Some of the images combine figures and landscape, while others are more like still lifes that join antlers, snakeskins, and other natural objects into compositions that are appealing from both a graphic and a narrative perspective. Masayesva's 1998 photograph *Radioactive Barrel* conveys a particularly pointed message, showing a warped and rusted trash barrel containing an owl with outstretched wings, its eyes shining intently through the accumulation of human-generated toxic waste. The bleak but lyrical image *Snow Antlers* also includes dead beasts, their antlers rising up from the ground like cactus. But these are bodies that will return to the earth, perpetuating the cycle of life. "Life is decay and a dissipation of all

that we were born with, meaning our bodies and our lifetime accomplishments and material accumulations," Masayesva writes in his monograph *Husk of Time*. In his photograph *Ninma (Going Home)*, the artist presents an arrangement of his photographic prints on the ground adjacent to the ruin of a cliff dwelling, an offering that unifies him and his work with the land and a long history of ancestors. He asks, " . . . what if we understood . . . that the physical world is the true and final receptacle of our memory?" (Masayesva 2006, 101).

Close attention to the landscapes near at hand has provided a counterpoint to the adventuresome exploits of the great expedition photographers. Imogen Cunningham concentrated on the plants in her garden while keeping an eye on her twin sons. Harry Callahan made exquisite the common weeds of Midwestern ditches. While known for his powerful images of the Arctic wilderness, the photographer Subhankar Banerjee has also recently turned his attention to the landscape of home. In his recent series *Where I Live, I Hope to Know*, Banerjee restricted his work to the plant and animal life within walking distance of his rental house in the planned community of Eldorado, south of Santa Fe (plates 74–77). Seeking to incorporate exercise into his busy schedule and fascinated by the idea of photographing first a desert of ice and then a desert of earth, Banerjee traveled around Eldorado on bike and on foot, approaching the vast open spaces of his neighborhood as an unknowing innocent. A bird's nest resting delicately in the spines of a cholla cactus caught the artist's attention, and eventually he adopted it as his photographic subject. Three images of a cholla show the plant at various stages of its life cycle and are meant to be viewed individually, not as a sequence but as one would encounter them separately in time and space. Another often encountered feature, he found, were dead piñon trees, a native of the region's old-growth forests. Banerjee discovered that many of these had been felled by the rampant bark beetle infestation that struck the West with the onset of drought early in the century. Difficult as it was to see these blighted trees, he shifted his perspective and viewed them as offering a protective habitat for birds and other species.

Banerjee titles these pictures geographically, according to their significance in his own peregrinations: *Near the dead piñon where birds gather in autumn*. Traveling around Eldorado on bike and on foot, certain trees and cactuses became familiar landmarks for the artist, personal wayfinders as useful as the northern star was for our ancestors. "I am attempting to combine the documentary potential of photography and the fictional potential of language to tell a story of the American Desert," he writes.

While Banerjee seeks a connection with nature amidst a suburban housing development, the photographer Phil Underdown chooses to immerse himself in the wilds of Adirondack Park in northeastern New York, an area of mountains, forest, lakes, and streams roughly the size of Vermont. Planning to live in accordance with his respect and concern for the environment and its future well-being, Underdown selected a place to live in an open area bounded by a wandering stream. In his series *The Trapper's Lament*, he explores the real-life complications that can arise when a modern family attempts to coexist peacefully with nature (plates 78–80).

As it happened, the site in the Adirondacks that so appealed to the artist also found favor with a colony of beavers. These large rodents were so extensively hunted and trapped in the region that the species had to be reintroduced in the early 1900s. Like humans, beavers actively alter the natural environment, creating ponds in which they build their underwater lodges. Underdown's harmonious cohabitation with wildlife shifted rapidly after the beavers dammed the nearby creek and began felling the few trees near the house, interfering with the septic system. Faced with an ongoing battle and expensive repairs, Underdown reluctantly hired a trapper to eradicate the beavers from the property. "I recycle, I drive a Prius, I give money to environmental organizations . . . and I kill beavers," he opines. Feeling conflict over asserting his own needs at the expense of his furry neighbors, Underdown photographed the aftermath of the animals' destructive construction. Decimated trees, flooded woodland, and the remains of their lodges, along with a few views of dead wildlife, tell the tale. "Here is a landscape where

71. VICTOR MASAYESVA JR., **RADIOACTIVE BARREL,** 1998

72. VICTOR MASAYESVA JR., **SNOW ANTLERS,** 2006

73. VICTOR MASAYESVA JR., **NINMA (GOING HOME),** 2006

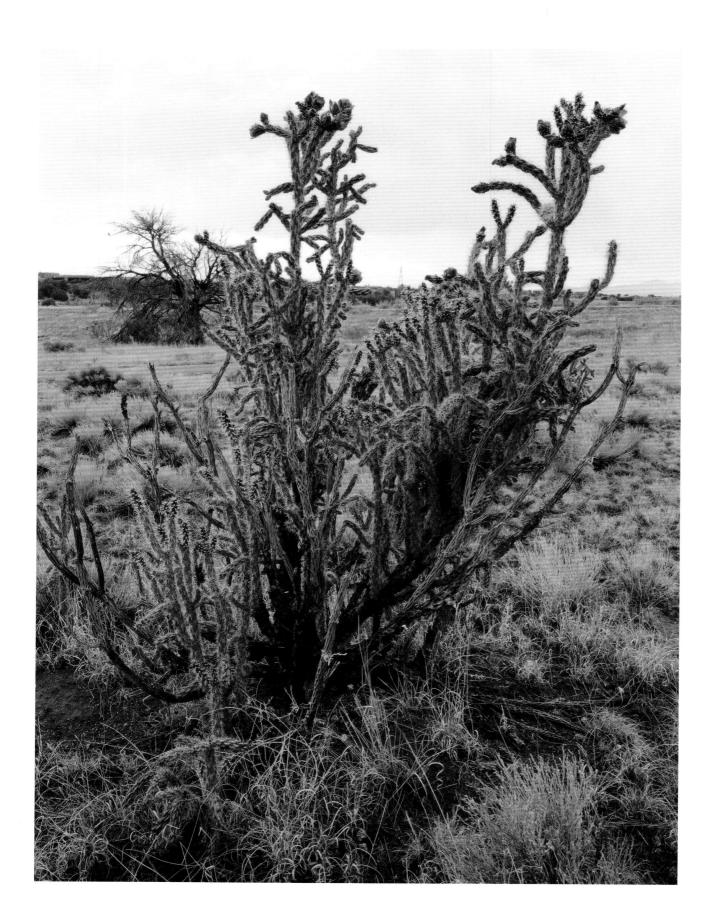

74. SUBHANKAR BANERJEE, **NEAR THE DEAD PIÑON WHERE BIRDS GATHER IN AUTUMN (I),** 2008

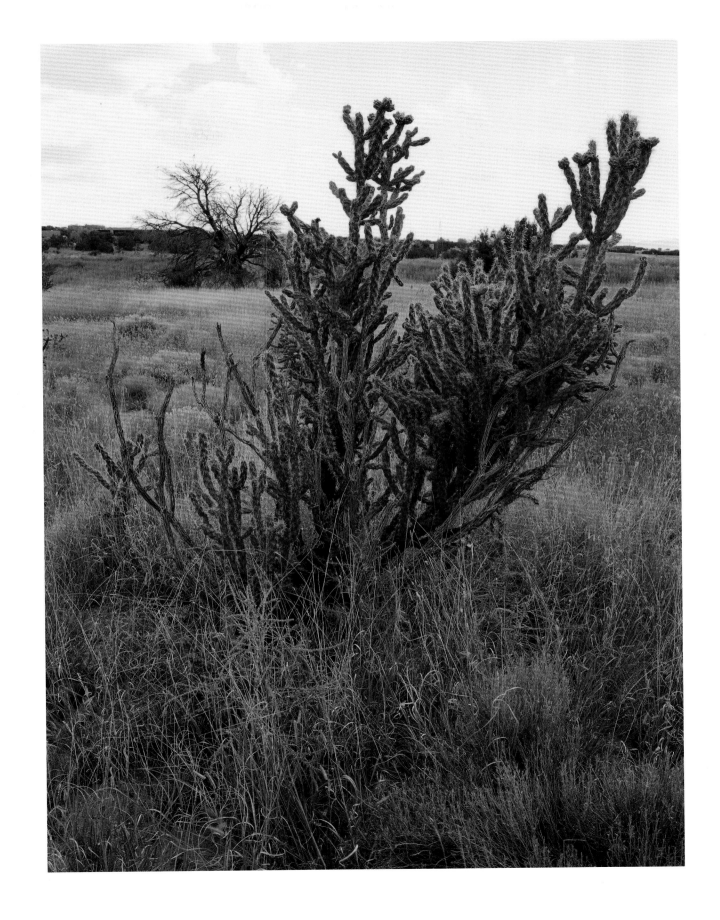

75. SUBHANKAR BANERJEE, **NEAR THE DEAD PIÑON WHERE BIRDS GATHER IN AUTUMN (II),** 2008

76. SUBHANKAR BANERJEE, **NEAR THE DEAD PIÑON WHERE BIRDS GATHER IN AUTUMN(III),** 2009

77. SUBHANKAR BANERJEE, **THREE POTENTIAL BLUEBIRD HOMES ON MY WAY TO THE RAILROAD,** 2009

79. PHIL UNDERDOWN, **THE TRAPPER'S LAMENT** 032_9, 2010

80. PHIL UNDERDOWN, **THE TRAPPER'S LAMENT 087_4,** 2010

our mythologies of nature and the realities of our daily lives combine in an uneasy confusion," he writes. Having so dominated the proceedings of the world around us, it is perhaps a good sign that people feel a pang of conscience at taking the life of a fellow creature. Yet perhaps the ultimate hubris is in thinking we are exempt from the natural order of things, which is to eat or be eaten. The idea of animal rights surely has its origins in our false sense of dominion over, and therefore responsibility toward, nature. But as soon as the deer decimate the garden or the coyotes go after the family cat, all bets are off.

For the past twenty years, Joann Brennan, based in Denver, Colorado, has concentrated much of her photographic work on the efforts of scientists researching ways to facilitate a workable relationship between the natural world and the human realm. Human construction often interferes with the less-obvious byways of wildlife, cutting them off from established routes used for migration, mating, or foraging. Airports are by now familiar for their incompatibility with not only human comfort but especially wildlife survival. One of the primary hazards for our elaborate flying machines is the birds who inspired their invention in the first place and with whom they share the skies. The powerful jet engines suck birds off their flight paths and can fail, leading to emergency landings such as the U.S. Airways touchdown in the Hudson River in 2009. In her series *Managing Eden*, Brennan creates a compelling portrait of people and the actions they are taking to preserve biodiversity and make us better neighbors to the other species with whom we share the planet (plates 81–83).

Working alongside scientists and conservationists, whether in their laboratories or in the field, Brennan captures the commitment and ingenuity of her subjects' research that ranges from high-tech initiatives, such as genome banking and reproductive sciences, to low-tech, on-the-ground work such as the use of sound and visual elements to deter animals from airport runways. "I have always believed that it is crucial for artists to not only respond to the important issues of their times, but to contribute, in positive ways, to our understanding of what

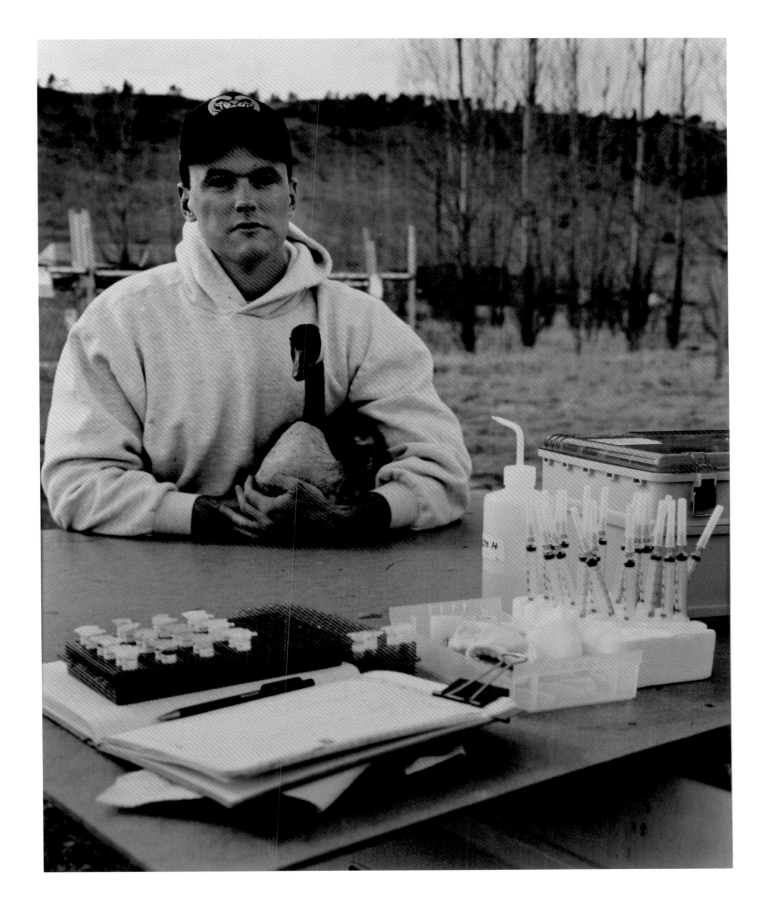

81. JOANN BRENNAN, **MATTE COLES RESEARCHES CHEMICAL METHODS TO REDUCE OVERABUNDANT CANADA GOOSE POPULATIONS IN URBAN AREAS. NWRC, FORT COLLINS, COLORADO,** SPRING 2000

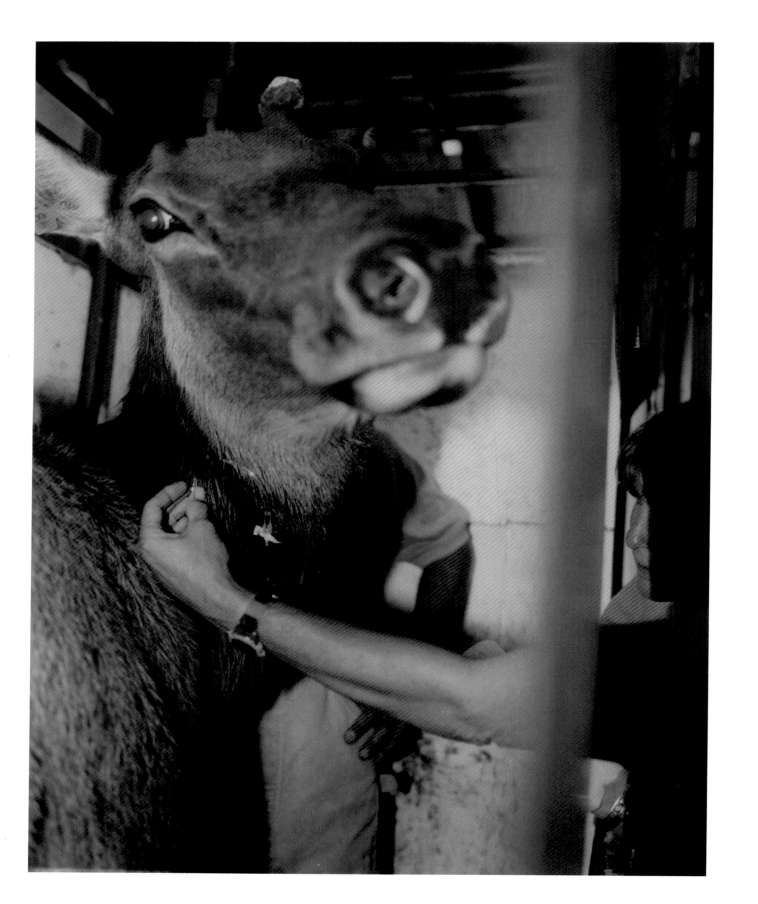

82. JOANN BRENNAN, **CONTRACEPTIVE TESTING. SCIENTISTS FROM THE COLORADO DIVISION OF WILDLIFE RESEARCH WAYS TO MANAGE ELK HERD POPULATIONS AT ROCKY MOUNTAIN NATIONAL PARK. A CATHETER INSERTED INTO THE NECK OF AN ELK WILL BE USED TO DRAW BLOOD OVER A NUMBER OF DAYS AS RESEARCHERS MONITOR CONTRACEPTIVE DRUG LEVELS IN THE BLOOD STREAM. DIVISION OF WILDLIFE, FORT COLLINS, COLORADO,** SUMMER 2000

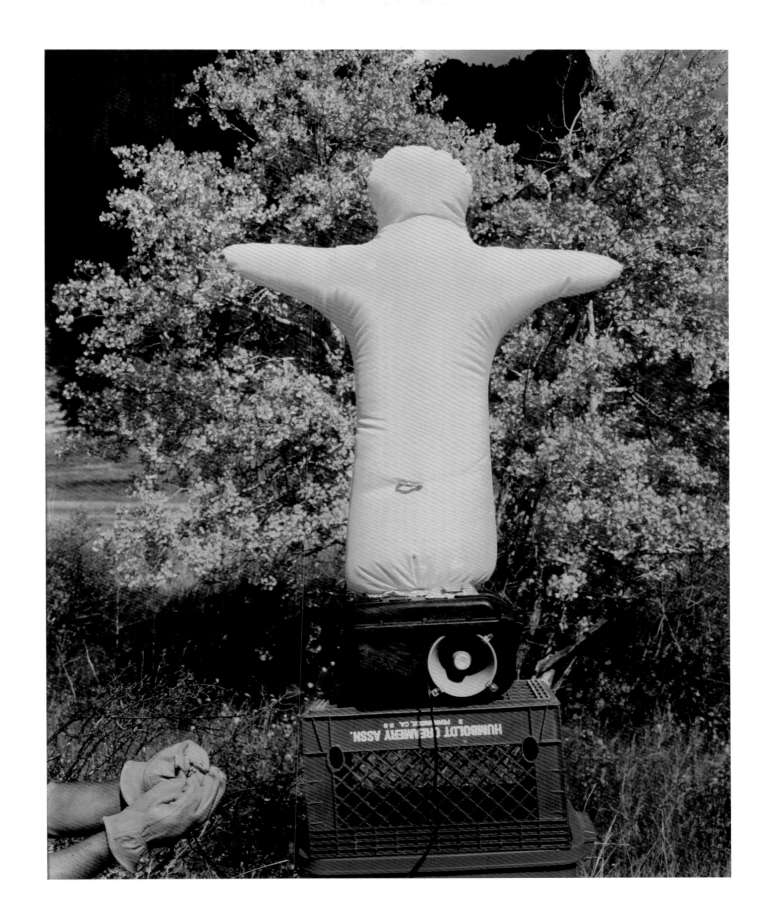

83. JOANN BRENNAN, **"SCARY MAN,"** FRIGHTENING DEVICE DESIGNED TO DETER COYOTES AND WOLVES FROM PREDATING LIVESTOCK. NATIONAL WILDLIFE RESEARCH CENTER. ESTES PARK, COLORADO, FALL 2003

it means to be human," Brennan writes. While the solutions and technologies employed by the scientists she has photographed are engaging in their own right, at the core of Brennan's work are questions about our role as stewards for species whose lives have been dramatically altered by human activities.

The use of the American landscape as an experimental lab has been the subject of concerned photography for several decades, in work by Peter Goin, Richard Misrach, David Maisel, and others. Some of the lifestyle choices we have made have left their mark upon the earth, and we need to think about what we leave behind. The unimaginative architecture that Robert Adams and Lewis Baltz found popping up across the West like weeds is still around but not holding up so well, along with mega-stores and franchises clustered in their vicinity. It is difficult enough to lose a nice, grassy field to pavement and concrete without having to endure the insult of having it sit empty a short time later.

Our tremendously ingenious species has created all sorts of wonders, but we are apt to make things that take on a life (or half-life) of their own. Many witnesses at the test detonation of the atomic bomb, who had contributed to its making, were certainly frightened and humbled by what they had unleashed. As a photographer who is interested in "landscape as theater," Greg Mac Gregor has gravitated toward the high drama of things that blow up. Mac Gregor began his career as a scientist at Lawrence Livermore National Laboratory in northern California, in the town where Bill Owens made the photographs for his book *Suburbia*. Although he opted out of that world, the artist continues to be fascinated by the intersection of technology and the landscape. His recent work at the Energetic Materials Research and Testing Center (EMRTC) near Socorro, New Mexico, features an impressive array of detritus from the company's sanctioned experiments with explosives, the energetic materials to which their name refers (plates 84–86). Though some of the research done at EMRTC has the ultimate goal of safeguarding human life in extreme situations, such as after a plane crash or a terrorist attack, it is difficult not to view this desert

proscenium as a theater of war. Mac Gregor's work also hints at an aspect of the New Mexico economy, the presence of national science and engineering laboratories as well as military testing facilities such as the White Sands Missile Range. But Mac Gregor's tank carcasses, fuselages, and other wreckage have their own visual appeal in the landscape, apart from their troubling origins. He frames one view so that the vanquished remnants of a once-powerful tank echo the rocky, juniper-dotted landscape where it is laid to rest like the skeleton of a great beast. Will it continue to slumber or wake and resume its fearsome duties? Silvery aluminum fuel tanks appear like giant seedpods, while a busted engine is animated by the apparent writhing of its multiple components.

Should the precarious house of cards we presently inhabit come falling down, there may yet be some hope for us, as a cadre of scientists have been busily preserving the world's diversity of seed stock. While a few seed banks are more than a century old, new repositories have opened in response to concern over the lack of agricultural diversity that has resulted from years of cultivation. These bunkers are home to thousands of seeds and propagated plants but also are storehouses of information that support ongoing research in seed biology, physiology, and conservation that can be shared world-wide. One facility in Sweden, the Svarlbard Global Seed Vault, is sometimes referred to as the "doomsday vault," since its collection of thousands of viable seeds could reintroduce a broad range of native plant species after a cataclysmic disaster.

Dornith Doherty began her project *Archiving Eden* in 2008, working with scientists at two of the world's most comprehensive international seed banks (plates 87–88). Fascinated that the level of human interference in the natural world now encompasses a fail-safe scenario to compensate for the decimation of the planet as we know it, Doherty used the x-ray equipment at the facilities she visited to photograph seeds and create collages.

84. GREG MAC GREGOR, **FUEL TANKS,** 2006

85. GREG MAC GREGOR, **TANK TREADS,** 2006

86. GREG MAC GREGOR, **JUNKED JET ENGINES,** 2006

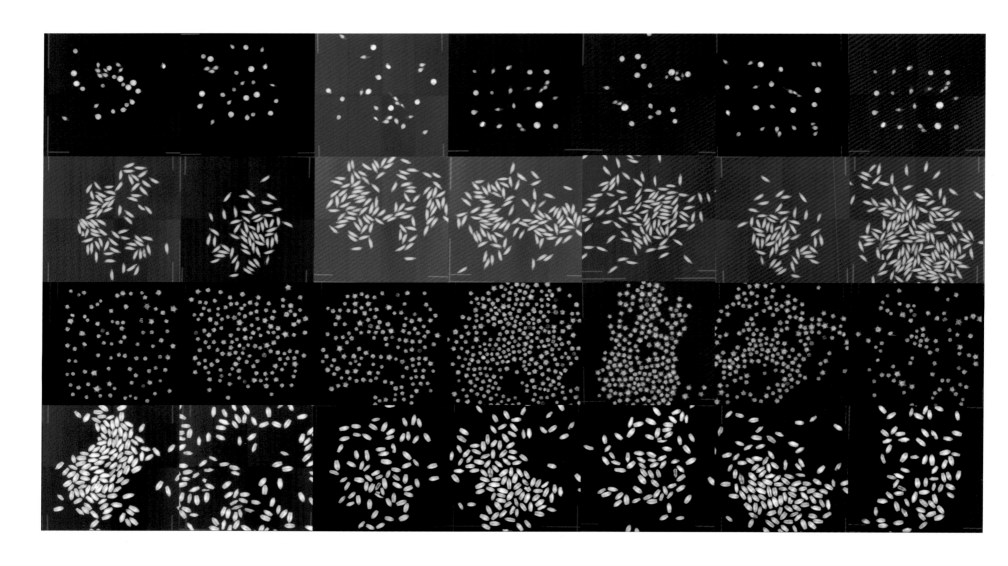

87. DORNITH DOHERTY, **CORN DIVERSITY,** 2010

88. DORNITH DOHERTY, **THIRST,** 2009

"The extraordinary visual power of x-rays, springing from this technology's ability to record what is invisible to human vision, serves to illuminate my considerations of the complex philosophical, anthropological and ecological issues surrounding the role of science, technology, and human agency in relation to genebanking," the artist writes of her work. Doherty's images of multiple seeds suggest the vitality as well as the fragility of these tiny nuggets of life, indicating her awareness that while the facilities are built to withstand extreme weather and physical impact, as well as electrical failure, the seeds themselves are not indestructible and have varying life expectancies. To convey this dynamic tension, she chose to use the lenticular process to make her prints (not visible in reproduction), which creates the visual effect of a mobile surface plane that changes colors. The large scale of the images and their immersive blue and green hues contrast with the small seeds, glowing white in the light of the x-ray like a million stars in the inky sky, a vastness that reminds us there are things we cannot fathom.

For what do we truly know of this place where we have spent our entire lives? Some of us learn to identify and name the elements of our world, whether to reinforce an illusion of control and dominance or as a vestigial survival mechanism. Perhaps one of the most important challenges facing the human species now is to imagine nature as something that exists independently of us, that is not simply here to serve our needs and whims. The real damage wrought by our dominant culture is arguably the failure to abandon the present paradigm and the belief that science can save us from it.

Photographer Michael P. Berman (b. 1956) began his career as a biologist, though he later earned a master's of fine arts degree at Arizona State University. In recent years, he has devoted himself to learning about the land by spending extended periods of time there—walking, looking, attending. Among his primary sites of inquiry are the Sonoran and Chihuahuan deserts, vast regions with extraordinarily few human inhabitants.

The artist undertakes his solitary treks as an ambassador, confirming that this world that is far older than us indeed remains beyond our understanding and thrives without our constant interference. "Nature can handle a crisis," Berman says, "but not chronic stress" from sustained human demands. He shows how sites that have been designated as wastelands, as have many areas of the North American desert, give us an opportunity to witness the tremendous resiliency of land when there is little human intervention.

Working in black and white with a view camera, Berman acknowledges his place in the tradition established by Ansel Adams and values the opportunity to work within and in opposition to those standards. "Ansel's work defined the vernacular understanding of the wilderness," Berman says, "and he was part of a movement that did construct a vision of an unused landscape as something of both esthetic and cultural value." Like Adams, Berman's emphasis is on a profound appreciation of the land, based on the intense observation that comes from direct personal experience of the places he photographs. But while Adams advocated for legislation aimed at protecting some of the continent's most dramatic and unusual (and unusable, from a practical standpoint) geographic features, Berman has instead focused primarily on lands that are protected from human traffic because they are unwelcoming and potentially hazardous due to extreme aridity, lack of shade or roads, political boundaries, dangers posed by military use, or the presence of toxic substances. Such locales have been left undisturbed for long periods, allowing natural processes to regenerate them. "Some of these sites are in ecologically better shape than any national forest," Berman says of the places he photographs.

In his image of a spent missile in southwestern Arizona with its nose pointing toward the open space beyond (plate 89), Berman uses the object as a marker for uninhabited land but is most interested in what is beneath it. The metal shell, which has functioned as a sentinel of sorts, keeping people at bay, has permitted nat-

ural processes to enrich the soil below. "The variations in tone in the picture are soil communities," the artist notes. "Soil this deep is otherwise gone from the West." Other images emphasize both the stark beauty and the inhospitableness of the desert with its many guises (plates 90–91). This is the true wilderness left to us, as Berman sees it, the quiet places that have survived by being undesirable, damaged, inconspicuous. "We know there are big problems in the world," the artist says, "but in the end these problems will be solved by many small gestures." Like making a photograph.

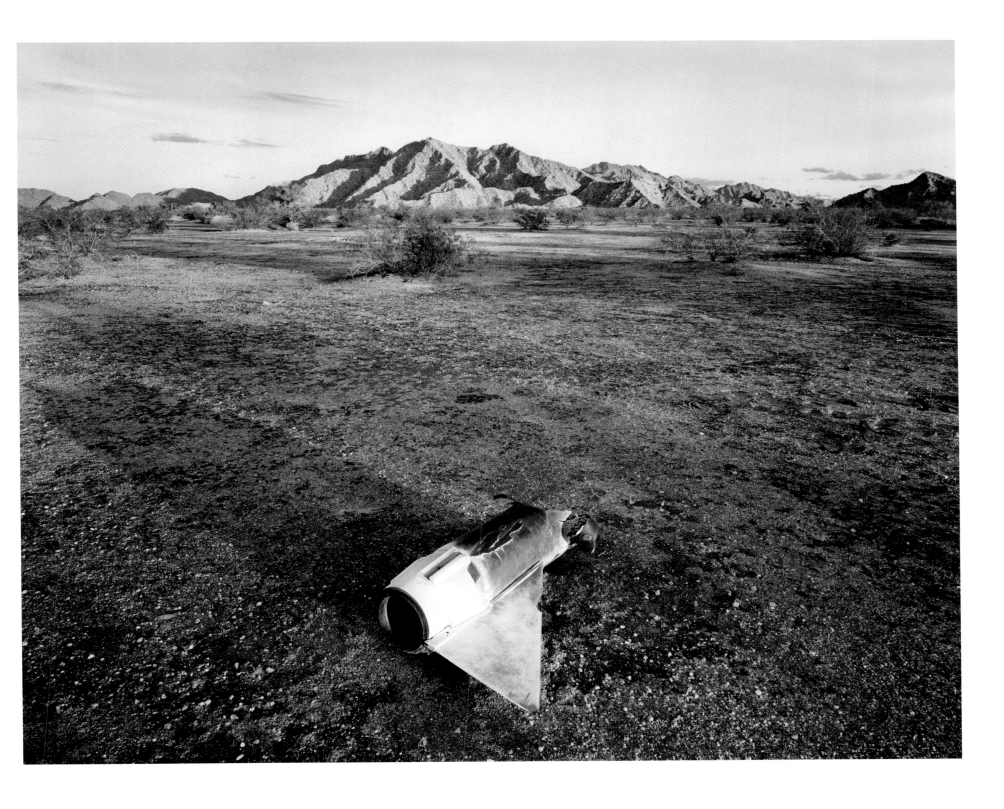

89. MICHAEL P. BERMAN, **FALLEN ORDNANCE, MOHAWK VALLEY, ARIZONA,** 2010

90. MICHAEL P. BERMAN, **SHADOW, CABEZA PRIETA NATIONAL WILDLIFE REFUGE, ARIZONA,** 1998

91. MICHAEL P. BERMAN, **AGAVE AND GRANITE, GILA MOUNTAINS, ARIZONA,** 2003

ACKNOWLEDGMENTS

This project came together patchwork-style rather than as whole cloth. It is difficult not to gravitate toward landscape pictures after moving to New Mexico, as I did in the autumn of 2008. The land around us here is, aside from its people, the state's greatest resource. I was especially interested in tracing the history of environmentalism and photography during my own lifetime and in seeing how environmentalism and photography grew up together. What I found was that there have been many landscape exhibitions and books (some of which I set out to write before finding that someone else had already done them) and many eloquent words and pictures on the state of our environment. Ultimately, my solution was to concentrate on new work, made for the most part after 2000, a decision that gave me a chance to work with some artists whose photographs I've admired but had not yet included in a show or book. The American public can't seem to get enough of the photographic masters Ansel Adams and Eliot Porter, but let's also leave room, as I think they would wish, for new images and insights.

My thanks to those colleagues whose work that made the research for this book so engaging, and especially to John Rohrbach whose writings were essential references.

I am grateful to the artists in the exhibition for the pleasures and insights of their work and for sharing their reflections on art and the environment. The joy and privilege of engaging with them is why I became a curator and why I wouldn't want to be anything else. I have particularly benefited from ongoing discussions with Michael P. Berman and Jo Whaley, though both will be surprised to see what I have written, and many thanks to Joan Myers. Carla Williams and Deirdre Visser provided intellectual and moral support at a crucial juncture.

For their invaluable contributions toward funding the book and the related exhibition, I extend my grateful appreciation to the McCune Charitable Foundation and the New Mexico Council on Photography.

This project originally stemmed from conversations with Tim Rodgers, former chief curator at the New Mexico Museum of Art. After his departure, Interim Director Mary Jebsen provided encouragement and helped keep the project moving. The museum's new director, Mary Kershaw, gave her blessing to the work underway and offered a fresh perspective that helped crystallize the selection. I owe a debt of gratitude to my fellow curators at the museum, Laura Addison, Joe Traugott, Merry Scully, and Ellen Zieselman. The entire project benefited from the efforts of our collections and registrarial team, headed by Michelle Gallagher Roberts. My appreciation, also to Blair Clark for photographing work in the museum's collection.

As this topic of inquiry stimulated reading from a broad range of publications, I thank museum librarian Devon Skeele for her helpful assistance, along with Wendy Hitt, librarian at the College of Santa Fe. I also made good use of the excellent collection of books at the Santa Fe Public Library. Interns Sara M. Lewis and Naomi Lisen provided research assistance in the conceptual stage of the book.

Thanks very much to my colleagues at the Etherton Gallery in Tucson, Lisa Sette Gallery in Scottsdale, Fraenkel Gallery in San Francisco, and the Andrew Smith Gallery in Santa Fe, who helped with images and information. I am also grateful to the staff and volunteers of FotoFest, Photolucida, and Center's Review Santa Fe, where I met some of the artists whose work appears in the book.

One of the highlights of the project has been the opportunity to work with my colleagues at the Museum of New Mexico Press. The success of this volume is largely due to the talents of Anna Gallegos, David Skolkin, Renee Tambeau, and particularly Mary Wachs, with whom I have been honored to work.

CHECKLIST

1
Ansel Adams, *Pine Cone and Eucalyptus Leaves,* 1932
Gelatin silver print, 14 x 13 ¼ in.
Collection of the New Mexico Museum Museum of Art.
Gift of Mrs. Margaret McKittrick, 1968
© The Ansel Adams Publishing Rights Trust

2
Ansel Adams, *Winter—Yosemite,* circa 1932
Gelatin silver print, 7 ⅛ x 9 ⅛ in.
Collection of the New Mexico Museum Museum of Art.
Gift of Mrs. Margaret McKittrick, 1968
© The Ansel Adams Publishing Rights Trust

3
Ansel Adams, *Tenaya Creek, Dogwood, Rain, Yosemite Valley, California,* 1948
Gelatin silver print, 15 ⁵/₁₆ x 19 ½ in.
Collection of the New Mexico Museum Museum of Art.
Gift of the Museum of New Mexico Foundation, 1982
© The Ansel Adams Publishing Rights Trust

4
Ansel Adams, *Roaring River Falls, King's River Canyon,* negative c. 1925; print 1927.
Gelatin silver print, 6 x 8 in.
Courtesy David H. Arrington Collection, Midland, Texas
© The Ansel Adams Publishing Rights Trust

5
Ansel Adams, *Mount McKinley and Wonder Lake, Denali National Park, Alaska,* 1948
Gelatin silver print, 7 ³/₈ x 9 in.
Courtesy David H. Arrington Collection, Midland Texas
© The Ansel Adams Publishing Rights Trust

6
Eliot Porter, *Spruce Trees in Fog, Great Spruce Head Island, Maine,* August 20, 1954
Dye transfer print, 10 ³/₄ x 8 ¼ in.
Gift of the Eliot Porter Estate, 1993
©1990 Amon Carter Museum of American Art, Fort Worth, Texas

7
Eliot Porter, *Red Osier, near Great Barrington,*
Massachusetts, April 18, 1957
Dye transfer print, 10³/₄ x 8¹/₄ in.
Gift of Mr. and Mrs. James Snead, 1985
©1990 Amon Carter Museum of American Art,
Fort Worth, Texas

8
Eliot Porter, *Pool in Upper Hidden Passage,*
Glen Canyon, Utah, August 27, 1961
Dye transfer print, 10¹/₂ x 8¹/₄ in.
Gift of the Eliot Porter Estate, 1993
©1990 Amon Carter Museum of American Art,
Fort Worth, Texas

9
Eliot Porter, *Green Reflections in Stream, Moqui Creek,*
Glen Canyon, Utah, September 2, 1962
Dye transfer print, 10¹/₂ x 8¹/₄ in.
Gift of the Eliot Porter Estate, 1993
©1990 Amon Carter Museum of American Art,
Fort Worth, Texas

10
Eliot Porter, *Waterfall, Hidden Passage, Glen Canyon,*
Utah, September 4, 1962
Dye transfer print, 10¹/₂ x 8¹/₄ in.
Gift of the Eliot Porter Estate, 1993
©1990 Amon Carter Museum of American Art,
Fort Worth, Texas

11
Robert Glenn Ketchum
Railyard Adjacent to the Beacon Landing, 1984
From the series *The Hudson River and the Highlands*
Dye bleach print, 30 x 40 in.
Courtesy, ©2010 Robert Glenn Ketchum

12
Robert Glenn Ketchum,
Louisiana Pacific, Ketchikan, 1986
From the series *The Tongass: Alaska's*
Vanishing Rain Forest
Dye bleach print, 24 x 30 in.
Courtesy, ©2010 Robert Glenn Ketchum

13
Robert Adams, *Newly Completed Tract House, Colorado*
Springs, Colorado, 1968
Gelatin silver print, 5¹¹/₁₆ x 5¹⁵/₁₆ in.
Courtesy, ©Robert Adams; Fraenkel Gallery,
San Francisco; Matthew Marks Gallery, New York

14
Robert Adams, *Quarry Mesa Top, Pueblo County,*
Colorado, 1979
Gelatin silver print, 14¹⁵/₁₆ x 18¹¹/₁₆ in.
Collection of the New Mexico Museum Museum of Art.
Museum purchase, "The New Museum Is a Wonder"
Fund, 1986
©Robert Adams; Fraenkel Gallery,
San Francisco; Matthew Marks Gallery, New York

15
Terry Evans
Gravel Pit, McPherson County, Kansas, March 23, 1991
From the series *The Inhabited Prairie*
Gelatin silver print, 15 x 15 in.
Courtesy, ©Terry Evans

16
Mark Klett, *Pausing to Drink, Peralta Creek Trail,*
Superstition Mountains, Arizona,
January 8, 1983
Gelatin silver print, toned, 16 x 20 in.
Collection of the New Mexico Museum Museum of Art.
Gift of Susan Crocker, 2009. ©Mark Klett

17
Mark Klett, *Shadow Projected by Sitting Man – Bartlett*
Lake, Arizona, March 3, 1984
Collection of the New Mexico Museum Museum of Art.
Gelatin silver print, toned, 16 x 20 in.
Gift of Susan Crocker, 2009. ©Mark Klett

18
Richard Misrach, *Bomb Crater and Destroyed Convoy,*
Bravo 20 Bombing Range, Nevada, 1986
Chromogenic print, 30 x 37 in.
Courtesy of the artist and Etherton Gallery
©Richard Misrach, Courtesy Fraenkel Gallery, San
Francisco; Marc Selwyn Fine Art, Los Angeles; and
Pace/MacGill Gallery, New York

19
David Maisel, *Terminal Mirage 11*, 2003
Chromogenic print, 48 x 48 in.
Courtesy, ©David Maisel

20
Patrick Nagatani, *Waste Isolation Pilot Plant*
Nuclear Crossroads U.S. 285, 60, 54, 1989
Dye bleach print, 20 x 24 in.
Collection of the New Mexico Museum Museum of Art.
Gift of an anonymous donor, 1997.
©Patrick Nagatani

21
Bill Owens
Monument Valley, Utah/Arizona, 2004
Pigment print, 16 x 20 in.
Courtesy, ©Bill Owens

22
Sarah Charlesworth, *Homage to Nature*, 1998
Dye bleach print, 56 x 47 x 2 in.
Jane Reese Williams Collection,
Collection of the New Mexico Museum Museum of Art.
Gift of Bobbie Foshay, 1998
©Sarah Charlesworth

23
Suzette Bross, *Untitled 2*, 2009
Pigment print, 11 x 14 in.
Courtesy, ©Suzette Bross

24
Suzette Bross, *Untitled 12*, 2009
Pigment print, 11 x 14 in.
Courtesy, ©Suzette Bross

25
Suzette Bross, *Untitled 13*, 2009
Pigment print, 11 x 14 in.
Courtesy, ©Suzette Bross

26
Beth Lilly, *Wyman Street, Atlanta*, 2008
Pigment print, 17 x 22 in.
Courtesy, ©2010 Beth Lilly

27
Beth Lilly, *Rogers Street 5, Atlanta*, 2007
Pigment print, 17 x 22 in.
Courtesy, ©2010 Beth Lilly

28
Beth Lilly, *Ralph David Abernathy Road, Atlanta*, 2007
Pigment print, 17 x 22 in.
Courtesy, ©2010 Beth Lilly

29
Brad Moore, *Trini Circle, Westminster, California*,
2006
Pigment print, 38 x 28 in.
Courtesy, © J. Brad Moore

30
Brad Moore, *Kermore Lane, Stanton, California*, 2007
Pigment print, 28 x 35 in.
Courtesy, © J. Brad Moore

31
Brad Moore, *Steak & Stein, Pico Rivera,
California*, 2008
Pigment print, 28 x 38 in.
Courtesy, © J. Brad Moore

32
Brad Temkin, *Vanishing – Chicago*, 2009
Pigment print, 32 x 40 in.
Courtesy of the artist and Stephen Bulger Gallery,
© Brad Temkin

33
Brad Temkin, *Beehives – Chicago*, 2010
Pigment print, 32 x 40 in.
Courtesy of the artist and Stephen Bulger Gallery,
© Brad Temkin

34
Brad Temkin, *Spring – Chicago*, 2010
Pigment print, 32 x 40 in.
Courtesy of the artist and Stephen Bulger Gallery,
© Brad Temkin

35
Brad Temkin, *Stack – Chicago*, 2010
Pigment print, 40 x 32 in.
Courtesy of the artist and Stephen Bulger Gallery,
© Brad Temkin

36
Laurel Schultz, *Arboreality 7*, 2009
Pigment print, 17 x 25 in.
Courtesy, © Laurel Schultz

37
Laurel Schultz, *Arboreality 14*, 2010
Pigment print, 25 x 17 in.
Courtesy, © Laurel Schultz

38
Laurel Schultz, *Arboreality 12*, 2009
Pigment print, 17 x 25 in.
Courtesy, © Laurel Schultz

39
Bremner Benedict, *Cedar Wash*, 2002
Pigment print, 30 x 30 in.
Courtesy, © Bremner Benedict

40
Bremner Benedict, *Two Grey Hills*, 2008
Pigment print, 30 x 30 in.
Courtesy, © Bremner Benedict

41
Bremner Benedict, *Glen Canyon*, 2003
Pigment print, 30 x 30 in.
Courtesy, © Bremner Benedict

42
Christine Chin, *Moth Generator: Model in Site*,
2006-2008
Pigment print, 24 x 44 in.
Courtesy, © Christine Chin

43
Christine Chin, *Moth Generator: Magnetized Moth*,
2006–2008
Pigment print, 30 x 24 in.
Courtesy, © Christine Chin

44
Christine Chin, *Moth Generator: Single Moth Generator*, 2006–2008
Pigment print, 24 x 34 in.
Courtesy, © Christine Chin

45
Sonja Thomsen, *Petroleum*, 2008
Grid of 12 chromogenic prints, each 19 x 18¹/₂ in.
Courtesy, © Sonja Thomsen

46
Brook Reynolds, *Ultimate*, 2007
Pigment print, 20 x 20 in.
Courtesy, ©Brook Reynolds

47
Brook Reynolds, *Green,* 2009
Pigment print, 20 x 20 in.
Courtesy, ©Brook Reynolds

48
Brook Reynolds, *Retired Pumps,* 2009
Pigment print, 20 x 20 in.
Courtesy, ©Brook Reynolds

49
Brook Reynolds, *Wall No. 1,* 2007
Pigment print, 20 x 20 in.
Courtesy, ©Brook Reynolds

50
Christina Seely, *Metropolis 47˚37'N 122˚19'W,*
2005–2010
Digital chromogenic print, 30 x 38 in.
Courtesy ©Christina Seely

51
Christina Seely, *Metropolis 33˚26'N 112˚1'W,*
2005–2010
Digital chromogenic print, 48 x 60 in.
Courtesy ©Christina Seely

52
Christina Seely, *Metropolis 36˚10'N 115˚8'W,*
2005–2010
Digital chromogenic print, 30 x 38 in.
Courtesy ©Christina Seely

53
Carlan Tapp, *John Lowe, Burnham, New Mexico,* 2008
Gelatin silver print, 16 x 20 in.
Courtesy, © Carlan Tapp

John Lowe loses his grazing lands to encroaching BHP coal open-pit mining. Navajo Nation, Burnham, NM, April 2008.

54
Carlan Tapp, *Jim Mason, Medicine Man, Burnham, New Mexico,* 2006
Gelatin silver print, 16 x 20 in.
Courtesy, © Carlan Tapp

Jim Mason, Medicine Man. "The ceremonial plants are dying from the pollution which falls from the sky. Their roots are dead. We no longer have the plants we need for ceremony. The blasting of Mother Earth for the strip mine shakes the ground I stand on every day. The walls of my hogan suffer great cracks caused by the blasting. My sheep can no longer drink the water." Navajo Nation near Burnham, NM, January 2006.

55
Carlan Tapp, *Jim Mason, Two Years Later, Burnham, New Mexico,* 2008
Gelatin silver print, 16 x 20 in.
Courtesy, © Carlan Tapp

Jim Mason, two years later, with hogan broken apart from mine blasting. To date he has not received any compensation for damages to his home. June 2008.

56
Carlan Tapp, *Bonnie Gilmore Listens, Burnham, New Mexico*, 2008
Gelatin silver print, 16 x 20 in.
Courtesy, © Carlan Tapp

Bonnie Gilmore listens intently as her mother Alice Gilmore shares family history and information regarding family ceremonial and burial sites being destroyed by BHP Mining. Navajo Nation, Burnham, NM, April 2008.

57
Robert Toedter, *Westside of Cortese Landfill, Narrowsburg, New York*, 2004–present
Pigment print, 22 x 28 in.
Courtesy, ©Robert Toedter

58
Robert Toedter, *Soil Remediation, Mattiace Petrochemical Co., Glen Cove, New York*, 2004–present
Pigment print, 22 x 28 in.
Courtesy, ©Robert Toedter

59
Robert Toedter, *New Construction Near Carroll and Dubbies Sewage, Port Jervis, New York*, 2004–present
Pigment print, 22 x 28 in.
Courtesy, ©Robert Toedter

60
Sharon Stewart, *Acequia Madre*, 1992
Gelatin silver print, 13 x 13 inches
Collection of the New Mexico Museum of Art.
Gift of Sharon Stewart, 2010. ©Sharon Stewart

61
Sharon Stewart, *Tareas,* 1993
Gelatin silver print, 13 x 13 in.
Collection of the New Mexico Museum of Art.
Gift of Sharon Stewart, 2010. ©Sharon Stewart

62
Sharon Stewart, *Mayordomo,* 1993
Gelatin silver print, 13 x 13 in.
Collection of the New Mexico Museum of Art.
Purchased with funds from Edward Osowski in honor of the artist. ©Sharon Stewart

63
Sharon Stewart, *Walking the Ditch*, 2003
Gelatin silver print, 13 x 13 in.
Collection of the New Mexico Museum of Art.
Purchased with funds from Edward Osowski in honor of Katherine Ware. ©Sharon Stewart

64
Matthew Moore, *Rotations: Moore Estates #5,* 2006
Chromogenic print face-mounted to Plexiglas, 24 x 30 in.
Courtesy of the artist and Lisa Sette Gallery, ©Matthew Moore

65
Matthew Moore, *Rotations: Single Family Residence #4*,
2006
Chromogenic print face-mounted to Plexiglas,
24 x 30 in.
Courtesy of the artist and Lisa Sette Gallery,
©Matthew Moore

66
Daniel Handal, *Kale Harvest at Sister's Hill Farm,*
Stanfordville, 2009
Chromogenic print, 20 x 16 in.
Courtesy, ©Daniel Handal

67
Daniel Handal, *Jessica at Phillies Bridge Farm,*
New Paltz, 2009
Chromogenic print, 20 x 16 in.
Courtesy, ©Daniel Handal

68
Daniel Handal, *Craig at Awesome Farm, Tivoli,* 2009
Chromogenic print, 20 x 16 in.
Courtesy, ©Daniel Handal

69
Chris Enos, *Untitled,* 1992–1993
Gelatin silver print with oil paint, 49$^{1}/_{2}$ x 22$^{1}/_{4}$ in.
Courtesy, ©Chris Enos

70
Chris Enos, *Untitled,* 1992–1993
Gelatin silver print with oil paint, 49$^{1}/_{2}$ x 22$^{1}/_{4}$ in.
Courtesy, ©Chris Enos

71
Victor Masayesva Jr., *Radioactive Barrel,* 1998
Ilfocolor print, 15 x 22$^{3}/_{4}$ in.
Courtesy of the artist and Andrew Smith Gallery

72
Victor Masayesva Jr., *Snow Antlers,* 2006
Pigment print, 13$^{1}/_{2}$ x 20 in.
Courtesy of the artist and Andrew Smith Gallery

73
Victor Masayesva Jr., *Ninma (Going Home),* 2006
Pigment print, 13$^{1}/_{2}$ x 20 in.
Courtesy of the artist and Andrew Smith Gallery

74
Subhankar Banerjee, *Near the dead piñon where birds*
gather in autumn (I), 2008
Digital chromogenic print, mounted to a petroleum
product (Plexiglas), 36 x 48 in.
Courtesy, ©Subhankar Banerjee

75
Subhankar Banerjee, *Near the dead piñon where birds gather in autumn (II)*, 2008
Digital chromogenic print, mounted to a petroleum product (Plexiglas), 36 x 48 in.
Courtesy, ©Subhankar Banerjee

76
Subhankar Banerjee, *Near the dead piñon where birds gather in autumn(III)*, 2009
Digital chromogenic print, mounted to a petroleum product (Plexiglas), 48 x 36 in.
Courtesy, ©Subhankar Banerjee

77
Subhankar Banerjee, *Three potential bluebird homes on my way to the railroad*, 2009
Digital chromogenic print, mounted to a petroleum product (Plexiglas), 90 x 30 in.
Courtesy, ©Subhankar Banerjee

78
Phil Underdown, *The Trapper's Lament 029_1*, 2010
Pigment print, 25 x 29 in.
Courtesy, ©Phil Underdown

79
Phil Underdown, *The Trapper's Lament 032_9*, 2010
Pigment print, 25 x 29 in.
Courtesy, ©Phil Underdown

80
Phil Underdown, *The Trapper's Lament 087_4*, 2010
Pigment print, 25 x 29 in.
Courtesy, ©Phil Underdown

81
Joann Brennan, *Matte Coles researches chemical methods to reduce overabundant Canada goose populations in urban areas. NWRC, Fort Collins, Colorado. Spring 2000*
Pigment print, 20 x 24 in.
Courtesy, ©Joann Brennan—Managing Eden

82
Joann Brennan, *Contraceptive Testing. Scientists from the Colorado Division of Wildlife research ways to manage elk herd populations at Rocky Mountain National Park. A catheter inserted into the neck of an elk will be used to draw blood over a number of days as researchers monitor contraceptive drug levels in the blood stream. Division of Wildlife, Fort Collins, Colorado. Summer 2000*
Pigment print, 20 x 24 in.
Courtesy, ©Joann Brennan—Managing Eden

83
Joann Brennan, *"Scary Man," frightening device designed to deter coyotes and wolves from predating livestock. National Wildlife Research Center, Estes Park, Colorado. Fall 2003*
Pigment print, 20 x 24 in.
Courtesy, ©Joann Brennan—Managing Eden

84
Greg Mac Gregor, *Fuel Tanks*, 2006
Pigment print, 17 x 22 in.
Courtesy, © Greg Mac Gregor

85
Greg Mac Gregor, *Tank Treads*, 2006
Pigment print, 17 x 22 in.
Courtesy, © Greg Mac Gregor

86
Greg Mac Gregor, *Junked Jet Engines*, 2006
Pigment print, 17 x 22 in.
Courtesy, © Greg Mac Gregor

87
Dornith Doherty, *Corn Diversity*, 2010
Digitial chromogenic lenticular print, 74 x 42 in.
Courtesy of the artist, Holly Johnson Gallery, and
McMurtrey Gallery. © Dornith Doherty

88
Dornith Doherty, *Thirst*, 2009
Digitial chromogenic lenticular print, 26$^1/_2$ x 46$^1/_2$ in.
Courtesy of the artist, Holly Johnson Gallery, and
McMurtrey Gallery. © Dornith Doherty

89
Michael P. Berman, *Fallen Ordnance, Mohawk Valley,
Arizona*, 2010
38 x 47$^1/_2$ in., carbon inkjet print
Courtesy of Scheinbaum and Russek Ltd.
© Michael P. Berman

90
Michael P. Berman, *Shadow, Cabeza Prieta National
Wildlife Refuge, Arizona*, 1998
18 x 22 in., gelatin silver print
Courtesy of Scheinbaum and Russek Ltd.
© Michael P. Berman

91
Michael P. Berman, *Agave and Granite,
Gila Mountains, Arizona*, 2003
18 x 22 in., gelatin silver print
Courtesy of Scheinbaum and Russek Ltd.
© Michael P. Berman

REFERENCES

All quotations by artists in part 2 of the text are drawn from artist statements or conversations between the artist and the author, whether in person or via e-mail.

Abram, David. *The Spell of the Sensuous: Perception and Language in a More-than-human World.* New York: Vintage Books, 1996.

————. *Becoming Animal: An Earthly Cosmology.* New York: Random House, 2010.

Adams, Ansel, with Mary Street Alinder. *Ansel Adams: An Autobiography.* Boston: Little, Brown and Company, 1985.

————. *These We Inherit: The Parklands of America.* San Francisco: Sierra Club, 1962.

————. *Yosemite and the Range of Light.* Boston: New York Graphic Society, 1979.

Adams, Ansel, and Nancy Newhall. *This Is the American Earth.* San Francisco: The Sierra Club, 1960.

Adams, Robert. *The New West: Landscapes Along the Colorado Front Range.* Boulder, CO: Colorado Associated University Press, 1974.

————. "Inhabited Nature." *Aperture* 8 (1978): 28–32.

————. *From the Missouri West.* New York: Aperture, 1980.

————. *Beauty in Photography: Essays in Defense of Traditional Values.* New York: Aperture, 1981.

————. *Our Lives and Our Children, Photographs Taken Near the Rocky Flats Nuclear Weapons Plant.* New York: Aperture, 1983.

————. *Los Angeles Spring.* New York: Aperture, 1985.

————. *To Make It Home: Photographs of the American West.* New York: Aperture, 1989.

Alinder, Mary Street. *Ansel Adams: A Biography.* New York: Henry Holt and Company, 1996.

Assignment: Earth: How Photography Can Help Save the Planet. American Photo 17, no. 5 (September/October 2007).

Beahan, Virginia, and Laura McPhee. *No Ordinary Land*. New York: Aperture, 1998.

Berry, Wendell. *A Continuous Harmony: Essays Cultural and Agricultural*. New York: Harvest/Harcourt Brace Jovanovich, 1970.

Beyond Wilderness. Aperture 120 (1990).

Braddock, Alan C., and Christoph Irmscher, eds. *A Keener Perception: Ecocritical Studies in American Art History*. Tuscaloosa: University of Alabama Press, 2009.

Brower, David. *For Earth's Sake: The Life and Times of David Brower*. Salt Lake City: Gibbs-Smith, 1990.

Cahn, Robert, with Robert Glenn Ketchum. *American Photographers and the National Parks*. New York: Viking Press, 1981.

Carson, Rachel. *Silent Spring*. Boston: Houghton Mifflin Company. Twenty-fifth Anniversary Edition, 1987.

Cooper, Marilyn, and Katherine Plake Hough. *Contemporary Desert Photography: The Other Side of Paradise*. Palm Springs, CA: Palm Springs Art Museum, 2005.

Crawford, Stanley. *Mayordomo: Chronicle of an Acequia in Northern New Mexico*. Albuquerque: University of New Mexico Press, 1988.

deBuys, William, and Alex Harris. *River of Traps: A Village Life*. Albuquerque: University of New Mexico Press in association with the Center for American Places, 1990.

Di Grappa, Carol, ed. *Landscape: Theory*. New York: Lustrum Press, 1980.

Dunaway, Finis. *Natural Visions: The Power of Images in American Environmental Reform*. Chicago: University of Chicago Press, 2005.

Dunning, Bill. "Eliot Porter: Home between Safaris." *The New Mexican*, September 7, 1969, C–3.

Dutton, Denis. *The Art Instinct: Beauty, Pleasure, and Human Evolution*. New York: Bloomsbury Press, 1990.

Ecotopia: The Second ICP Triennial of Photography and Video, edited by Joanna Lehan. New York: International Center of Photography, 2006.

Enyeart, James L. *Land, Sky, and All That Is Within: Visionary Photographers in the Southwest*. Santa Fe: Museum of New Mexico Press, 1998.

Foresta, Merry, Stephen J. Gould, and Karal Ann Marling. *Between Home and Heaven: Contemporary American Landscape Photography*. Albuquerque: University of New Mexico Press, 1992.

Foster-Rice, Gregory, and John Rohrbach, eds. *Reframing the New Topographics*. Chicago: Center for American Places at Columbia College Chicago, 2010.

Fox, William L. *View Finder: Mark Klett, Photography, and the Reinvention of Landscape*. Albuquerque: University of New Mexico Press, 2001.

Gaston, Diana. "Immaculate Destruction: David Maisel's *Lake Project*." *Aperture* 172 (fall 2003): 39–44.

Goin, Peter. *Nuclear Landscapes*. Baltimore, MD: Johns Hopkins University Press, 1991.

"The Greening of the Art World." *ARTnews* 90, no.6. New York (summer 1991).

Grundberg, Andy. *In Response to Place: Photographs from the Nature Conservancy's Last Great Places*. Boston: Bulfinch Press/Little, Brown and Company, 2001.

Hill, Paul, and Tom Cooper. "Eliot Porter." *Camera* 1 (January 1978): 33–37.

"Human Nature." *Spot* 26, no. 2. Houston: Houston Center for Photography.

Imaging a Shattering Earth: Contemporary Photography and the Environmental Debate. Ottawa: Canadian Museum of Contemporary Photography, 2008.

Jenkins, William. *New Topographics: Photographs of a Man-Altered Landscape*. Rochester: International Museum of Photography at the George Eastman House, 1975.

Johnson, Miki. "A Closer Look—Bill Owens." Blog.livebooks.com, August 14, 2009. Accessed spring 2010.

Jussim, Estelle, and Elizabeth Lindquist-Cock. *Landscape As Photograph*. New Haven, CT: Yale University Press, 1985.

Kemmerer, Allison N., John R. Stilgoe, and Adam D. Weinberg. *Reinventing the West: The Photographs of Ansel Adams and Robert Adams*. Andover, MA: Addison Gallery of American Art, Phillips Academy, 2001.

Ketchum, Robert Glenn. "Books That Make a Difference Shouldn't Have to Make Money." Blog.livebooks.com, 2009. Accessed spring 2010.

Ketchum, Robert Glenn, and James Flexner. *The Hudson River and the Highlands: The Photographs of Robert Glenn Ketchum*. New York: Aperture, 1985. http://catalog.dclibrary.org/vufind/Record/ocm12966632

Klett, Mark, Ellen Manchester, and JoAnn Verburg. *Second View: The Rephotographic Survey Project*. Albuquerque: University of New Mexico Press, 1984.

Klett, Mark. *Traces of Eden: Travels in the Desert Southwest*. Boston: David R. Godine, 1986.

———. *Revealing Territory*. Albuquerque: University of New Mexico Press, 1992.

———. *Third View, Second Sights: A Rephotographic Survey of the American West*. Santa Fe: Museum of New Mexico Press in association with the Center for American Places, 2004.

Klochko, Deborah. *Nancy Newhall: A Literacy of Images*. San Diego, CA: Museum of Photographic Arts, 2008.

Krech, Shepard. *The Ecological Indian: Myth and History*. New York: W.W. Norton and Company, 1999.

Loeffler, Jack. *Healing the West: Voices of Culture and Habitat*. Santa Fe: Museum of New Mexico Press, 2008.

Louv, Richard. *Last Child in the Woods: Saving Our Children from Nature-Deficit Disorder*. Chapel Hill, NC: Algonquin Books, 2006.

Lovelock, J. E. *Gaia: A New Look at Life on Earth*. Oxford, New York, Toronto, Melbourne: Oxford University Press, 1979.

Masayesva Jr., Victor. *Husk of Time: The Photographs of Victor Masayesva*. Tucson: University of Arizona Press, 2006.

McCloskey, J. Michael. *In the Thick of It: My Life in the Sierra Club*. Washington, DC: Island Press, 2005.

McKibben, Bill, ed. *American Earth: Environmental Writing Since Thoreau*. New York: Literary Classics of the United States, 2008.

McKibben, Bill. *The End of Nature*. New York: Random House, 1989.

McPhee, Laura, with Robert Hass, Joanne Lukitsh, and Dabney Hailey. *River of No Return: Photographs by Laura McPhee*. New Haven and London: Yale University Press, 2008.

Misrach, Richard. *Violent Legacies: Three Cantos*. New York: Aperture, 1992.

Misrach, Richard, and Myriam Weisang Misrach. *Bravo 20: The Bombing of the American West*. Baltimore, MD: Johns Hopkins University Press, 1990.

Moments of Grace: Spirit in the American Landscape. *Aperture* 159 (winter 1998).

Nagatani, Patrick, with Eugenia Parry. *Nuclear Enchantment: Photographs by Patrick Nagatani*. Albuquerque: University of New Mexico Press, 1991.

Newhall, Nancy. *Ansel Adams: The Eloquent Light*. New York: Aperture, 1980.

Owens, Bill. *Suburbia*. San Francisco: Straight Arrow Books, 1972.

Perloff, Stephen. *Paradise Paved*. Philadelphia: Painted Bride Art Center, 2005.

Pfahl, John, with Estelle Jussim and Cheryl Brutvan. *A Distanced Land: Photographs of John Pfahl*. Albuquerque: University of New Mexico Press in association with the Albright-Knox Gallery, 1988.

Pollan, Michael. *The Botany of Desire: A Plant's-Eye View of the World*. New York: Random House, 2001.

———. *The Omnivore's Dilemma: The Secrets Behind What You Eat*. New York: Penguin Press, 2006.

Pool, Peter E., ed. *The Altered Landscape*. Reno: Nevada Museum of Art, 1999.

Porter, Eliot. *In Wildness Is the Preservation of the World: Selections and Photographs by Eliot Porter*. San Francisco: The Sierra Club, 1962.

———. *Eliot Porter*. Boston: Little, Brown and Company in association with the Amon Carter Museum, 1987.

Porter, Eliot, with David Brower, ed. *The Place No One Knew: Glen Canyon on the Colorado*. San Francisco: The Sierra Club, 1963.

Porter, Eliot, with John Rorhbach, Rebecca Solnit, and Jonathan Porter. *Eliot Porter: The Color of Wildness*. New York: Aperture in association with the Amon Carter Museum, 2001.

Powell, John Wesley, with Eliot Porter and Don D. Fowler. *Down the Colorado: Diary of the First Trip Through the Grand Canyon, 1869*. New York: Promontory Press.

Read, Michael, ed. *Ansel Adams — New Light: Essays on His Legacy and Legend*. San Francisco: Friends of Photography, 1993.

"Refiguring Nature: Women in the Landscape." *Camerawork* 23, no. 2 (fall/winter 1996).

Rohrbach, John, with Frank Gohlke and Rebecca Solnit. *Accommodating Nature: The Photographs of Frank Gohlke*. Fort Worth, TX: Amon Carter Museum and the Center for American Places, 2007.

Rohrbach, John, with Robert Glenn Ketchum. *Regarding the Land: Robert Glenn Ketchum and the Legacy of Eliot Porter*. Fort Worth, TX: Amon Carter Museum, 2006.

Sandweiss, Martha A. *Print the Legend: Photography and the American West*. New Haven, CT: Yale University Press, 2007.

Sasse, Julie. *Trouble in Paradise:Examining Discord Between Nature and Society*. Tucson:Tucson Museum of Art, 2009.

Solnit, Rebecca. *Storming the Gates of Paradise: Landscape for Politics*. Berkeley: University of California Press, 2007.

———. *As Eve Said to the Serpent: On Landscape, Gender, and Art*. Athens: University of Georgia Press, 2001.

———. "Scrambling the Codes: Art in the Atomic Age." *El Palacio* 99, nos. 1 and 2 (winter 1994).

Smith, W. Eugene, and Aileen M., *Minimata*. Austin, Texas: Holt, Rinehart, and Winston, 1975.

Stewart, Sharon. *Toxic Tour of Texas*. Austin: State of Texas General Land Office and Texas Photographic Society, 1992.

Szarkowski, John, with Sandra Phillips. *Ansel Adams at 100*. Boston: Little, Brown and Company in association with the San Francisco Museum of Modern Art, 2001.

Szarkowski, John, ed. *The Photographer and the American Landscape*. New York: Museum of Modern Art, 1963.

Tucker, Anne Wilkes. *David Maisel: Terminal Mirage*. San Francisco: Haines Gallery, 2005.

Tucker, Anne Wilkes, Richard Misrach, and Rebecca Solnit. *Crimes and Splendors: The Desert Cantos of Richard Misrach*. Boston: Bulfinch Press/Little, Brown and Company, 1996.

Turnage, William. *Celebrating the American Earth: A Tribute to Ansel Adams*. Washington, DC: The Wilderness Society, 1981.

Udall, Stewart. *Quiet Crisis,* New York: Henry Holt and Co., 1963.

Whaley, Jo, with Deborah Klochko and Linda Wiener. *Theater of Insects*. San Francisco: Chronicle Books, 2008.

HEIMAT UND EXIL
EMIGRATION DER DEUTSCHEN JUDEN
NACH 1933

Herausgegeben von der
Stiftung Jüdisches Museum Berlin und
der Stiftung Haus der Geschichte
der Bundesrepublik Deutschland

Jüdischer Verlag
im Suhrkamp Verlag

Umschlagabbildung: Photo von Roman Vishniac, Jüdisches Museum Berlin, Schenkung Mara Vishniac Kohn.

Das Begleitbuch zur Ausstellung »Heimat und Exil« entstand in Zusammenarbeit mit der Stiftung Jüdisches Museum Berlin und der Stiftung Haus der Geschichte der Bundesrepublik Deutschland.

Jüdisches Museum Berlin Stiftung Haus der Geschichte der Bundesrepublik Deutschland

Gefördert durch den Beauftragten der Bundesregierung für Kultur und Medien.

Druck: Appl, Wemding
Printed in Germany
ISBN 3-633-54222-1
ISBN 978-3-633-54222-2
Erste Auflage 2006

1 2 3 4 5 6 – 11 10 09 08 07 06

INHALT

»Heimat ist dort, wo ich mich nicht erklären muß«, lautet eine treffende Definition für das schöne Wort Heimat. Heimat gibt Geborgenheit. Sie ist der feste Grund, auf dem der Mensch steht und auf den er baut. Wer nicht erlebt hat, wie es ist, die Heimat verlassen zu müssen, den Boden unter den Füßen weggezogen zu bekommen, der kann nur schwer ermessen, was für ein herber Verlust der Entzug der alltäglichen Umgebung, des Vertrauten und des bis dahin Beständigen bedeutet. Die Ausstellung »Heimat und Exil. Emigration der deutschen Juden nach 1933« will deshalb informieren, berühren und so einen Eindruck von der Situation der Flüchtlinge vermitteln.

Hunderttausende von deutschen Juden wurden während der Herrschaft der Nationalsozialisten in die Emigration getrieben. »Es war nie Ausreise, immer nur Flucht«, so die Schriftstellerin Adrienne Thomas, die erleben mußte, wie ihre Bücher verunglimpft wurden, und die gleich 1933 ihre Heimat verließ. Ob in den USA oder in Palästina, in Frankreich oder in den Niederlanden, in Großbritannien oder Australien, Südafrika, Argentinien, Shanghai – in vielen Ländern und auf allen Kontinenten suchten nach der Machtübernahme durch die Nationalsozialisten deutsche Juden Zuflucht, und die gewaltsame Expansion des Hitlerregimes löste erneut Flüchtlingsströme aus. Immer mehr Juden verloren ihre Heimat.

Sie dieser Heimat – in den meisten Fällen unwiederbringlich – beraubt zu haben war ein Verbrechen, an dem viele Deutsche mitgewirkt haben und das noch viele mehr billigend in Kauf nahmen oder mit offener Zustimmung quittierten.

Die Geschichte der Emigration aus Deutschland während der nationalsozialistischen Herrschaft besteht aus unzähligen Einzelschicksalen. Nie werden wir all die individuellen Wege in die Fremde rekonstruieren können, aber in der Ausstellung »Heimat und Exil. Emigration der deutschen Juden nach 1933« treten aus der anonymen Masse einzelne Menschen mit ihrer ganz persönlichen, erschütternden Erfahrung hervor – der Erfahrung von Entrechtung und Todesangst, der Erfahrung des erzwungenen Abschieds und des Verlustes geliebter Angehöriger und Freunde.

Wer der Deportation in die Konzentrations- und Vernichtungslager entkam und einen sicheren Zufluchtsort fand, mußte dort oft unter großen Entbehrungen eine neue Existenz aufbauen. Mit bitteren Eindrücken im Gepäck sollten die Flüchtlinge Zutrauen zur neuen Umgebung entwickeln, eine fremde Sprache lernen, sich an das ungewohnte Klima gewöhnen. Manchen, gerade den Jüngeren, fiel es leichter, den Alltag in der Fremde zu bewältigen, andere fanden sich nur mühsam zurecht.

Die Ausstellung erzählt viele Lebensgeschichten, die Teil unserer deutschen Geschichte sind. Ich freue mich deshalb, daß sich das Jüdische Museum Berlin gemeinsam mit der Stiftung Haus der Geschichte der Bundesrepublik Deutschland des Themas angenommen hat. Besonders danke ich auch allen, die ihre Familiensammlungen für die Ausstellung zur Verfügung stellen. Für viele war es gewiß schwer, sich von den Gegenständen zu trennen, die ihnen selbst, ihren Eltern oder Großeltern als Erinnerungsstücke aus der Heimat blieben und den Neubeginn in der Fremde begleiteten.

Es beeindruckt mich immer wieder zutiefst, wenn ich auf meinen Auslandsreisen, aber auch hier in Deutschland Menschen begegne, die damals fliehen mußten, deren Familienangehörige in Konzentrations- oder Vernichtungslagern ermordet wurden und die trotz allem anerkennend begleiten, wie sich Deutschland in den vergangenen Jahrzehnten entwickelt hat, und selber dazu beitragen, das Geschehene und die nötigen Lehren daraus zu vermitteln. Das ist ein großes Geschenk für unser Land.

Ich wünsche allen Beteiligten, daß die Ausstellung und das Begleitbuch viele Besucher beziehungsweise Leser finden.

Bundespräsident Horst Köhler

Das Jüdische Museum Berlin und das Haus der Geschichte der Bundesrepublik Deutschland in Bonn widmen ihre Ausstellung »Heimat und Exil« den deutschen Juden, die aus dem Deutschen Reich nach 1933 vertrieben wurden. Erstmals wird der erzwungene Exodus der Juden aus Deutschland in weltweit über neunzig Länder in einer Gesamtschau vor Augen geführt. Biographisch ausgerichtet, werden vielfältige Flucht- und Lebenswege dokumentiert, die von Deutschland aus bis nach Shanghai oder in die Dominikanische Republik führten und, nach 1945, in einigen wenigen Fällen auch wieder zurück.

Am Anfang steht die Institutionalisierung des Antisemitismus im NS-Regime, die sich stetig verschärfende Lebenssituation der deutschen Juden, die letztlich mörderische Bedrohung, vor der nur die Flucht in ein fremdes Land retten konnte. Der Blick richtet sich dann auf das Leben in den Emigrationsländern, wobei diejenigen, in denen die meisten deutschen Juden Zuflucht fanden – die USA, Palästina und Großbritannien –, die Schwerpunkte bilden.

Ein Leitmotiv der Ausstellung ist die Frage nach der emotionalen und geographischen Verortung von »Heimat« – so unterschiedlich, wie die Menschen waren, die Deutschland verlassen mußten, sind auch die jeweiligen Antworten.

Immer wieder zeigt sich im Zusammenhang der Verfolgung und Ermordung der europäischen Juden, daß die Beschreibung und Deutung der Ereignisse sich der sprachlichen Darstellung entzieht. Immer wieder stößt das Bemühen um begriffliche Genauigkeit an Grenzen. Auch der Ausstellungstitel »Heimat und Exil« weist auf ein terminologisches und inhaltliches Problem hin, das letztlich nicht aufzulösen ist. Der Heimatbegriff, der in Deutschland seit dem 19. Jahrhundert romantisch verklärt wurde, löst bei vielen der Flüchtlinge, um die es uns geht, ambivalente Gefühle aus. Trotz positiver Kindheitserinnerungen und einer tiefen Verankerung in der deutschen Kultur weisen viele Emigranten heimatliche Gefühle in bezug auf Deutschland zurück. Ebenso fragwürdig ist das Konzept des »Exils«, das immer auch sein Gegenstück in sich trägt, jenen Ort, von dem man vertrieben wurde und nach dem man sich zurücksehnt. Viele der vertriebenen deutschen Juden haben ihr Leben im Aufnahmeland nicht als Exil betrachtet, sondern als Neuanfang in einer zweiten oder auch dritten Heimat, von der aus nach allem, was geschehen war, eine Rückkehr nach Deutschland nicht mehr im Bereich des Möglichen und Gewollten war.

Der stufenweise Verdrängungsprozeß aus der »Volksgemeinschaft« seit 1933 nötigte die deutschen Juden in zunehmendem Maße zur Auswanderung. Eine Auswanderung setzt gemeinhin eine Entscheidung voraus, auch wenn diese aus dem Zwang der Verhältnisse heraus getroffen wird. Für Kommunisten und Sozialdemokraten, Juden wie Nichtjuden, hat es sich schon 1933 um Flucht gehandelt. Eine Emigration ist ein geplanter Vorgang, der bis Ende 1938 fast für alle möglich war, die verstanden hatten, daß es für sie in Deutschland keine Zukunft mehr gab. Nach dem »Anschluß« Österreichs an das Deutsche Reich im März 1938 setzte eine von den Nazis systematisch betriebene Vertreibung der dortigen Juden ein. Von panischer Flucht muß man für die Zeit nach dem Novemberpogrom 1938 sprechen. Im Herbst 1941 schließlich wurde ein Auswanderungsverbot erlassen – die systematischen Deportationen in die Vernichtungslager begannen. Die Bezeichnungen Auswanderung, Emigration, Vertreibung und Flucht machen deutlich, daß es keinen übergeordneten Begriff für den erzwungenen Exodus der deutschen Juden gibt. Dementsprechend werden die Juden, die Deutschland verlassen haben, als Auswanderer, Emigranten oder Flüchtlinge bezeichnet, wenngleich manche für sich bestimmte Zuschreibungen von sich gewiesen haben. So legte Hannah Arendt 1943 in ihrem Text »Wir Flüchtlinge« großen Wert darauf, auch begrifflich auszudrücken, Deutschland in vollem Bewußtsein und endgültig den Rücken gekehrt zu haben: »Vor allem mögen wir es nicht, wenn man uns ›Flüchtlinge‹ nennt. Wir selbst bezeichnen uns als ›Neuankömmlinge‹ oder als ›Einwanderer‹.«[1]

Es läßt sich nicht verläßlich angeben, wie viele Juden 1933 in Deutschland lebten und wie viele von ihnen in anderen Ländern Zuflucht gesucht haben. Während die offiziellen Statistiken diejenigen als Juden erfaßten, die Mitglieder einer jüdischen Gemeinde waren, betrachteten die Nationalsozialisten sie in ihrer antisemitischen Definition als »Rasse«. Damit zählten auch all jene dazu, die entgegen ihrem Selbstverständnis allein durch die »Nürnberger Gesetze«

als Juden galten. Eine Vorstellung über die Größe dieser Gruppe gibt Herbert A. Strauss, der für 1933 die Zahl der interkonfessionellen Ehen mit 35 000 und die Zahl der Nachkommen aus solchen Ehen mit knapp 300 000 schätzt.[2]

Ab März 1938 wurden in vielen Zuwanderungsstatistiken zur Gruppe der deutschen Juden die Flüchtlinge aus Österreich hinzugerechnet. Nimmt man die Fluktuation der Weiterwanderung bei jenen deutschen Juden hinzu, die in europäische Nachbarstaaten emigriert sind und die beim Einmarsch der Wehrmacht versuchten, nach Übersee zu gelangen, muß man das Vorhaben aufgeben, genau wissen zu wollen, wie viele Juden wann wohin gegangen sind. Die auf die einzelnen Länder bezogenen Zahlen stammen aus unterschiedlichen Quellen, wobei die Quellenlage von Land zu Land nicht immer vergleichbar ist. Für den größeren Zusammenhang werden wir uns mit einigen holzschnittartigen Angaben begnügen müssen. 1933 lebten etwa 500 000 »Glaubensjuden« in Deutschland. Nimmt man diejenigen hinzu, die nach der »Rasse« als Juden galten, kommt man auf eine Zahl von schätzungsweise 570 000.[3] Herbert A. Strauss ermittelt die Zahl von 278 500 deutschen Juden, die zwischen 1933 und 1943 das Land verlassen haben,[4] die *Enzyklopädie des Holocaust* schätzt, daß etwa 200 000 ermordet wurden,[5] unter ihnen auch jene deutschen Juden, die in den europäischen Nachbarstaaten von der NS-Mordmaschinerie eingeholt wurden. In unserer Ausstellung ist manchmal von deutschen Juden die Rede, bisweilen aber auch von deutschsprachigen Emigranten, womit auch Flüchtlinge aus Ungarn, der Tschechoslowakei oder anderen Ländern mit einem hohen Anteil deutschsprechender Juden einbezogen sein können.

Die historische Forschung hat sich erst seit den 1970er Jahren umfassend mit dem Thema der Emigration der Juden aus dem Deutschen Reich nach 1933 beschäftigt. Nachdem zu Anfang das Interesse vor allem den politisch Verfolgten galt, schloß sich eine lange Phase an, die der Erforschung der emigrierten Schriftsteller und ihrer »Exilliteratur« gewidmet war. Einzelstudien zu bestimmten Berufsgruppen wie Juristen, Ärzte, Künstler, Filmschaffende und zahlreiche Länderstudien folgten. Mit dem 1991 erschienenen Band *Das Exil der kleinen Leute* von Wolfgang Benz wurde erstmalig eine Sammlung von Biographien vorgelegt, die das Schicksal der Emigranten aus der Perspektive des Alltagslebens schildert. Trotz

zahlreicher Einzelstudien liegt bis heute jedoch keine detaillierte Gesamtdarstellung zur Emigration der deutschen Juden nach 1933 vor.

Unsere Ausstellung sowie der Begleitband zur Ausstellung haben nicht den Anspruch, eine solche Gesamtdarstellung zu leisten. Wir haben es uns zur Aufgabe gemacht, den Prozeß der Vertreibung zu vergegenwärtigen und intensiver auf die Länder einzugehen, in denen bis heute die Nachkommen der ehemaligen deutschen Juden leben. Dabei haben wir die subjektive Erfahrung der Emigranten in den Mittelpunkt gestellt, die sich, je nach Alter, Herkunft und Persönlichkeit, schlechter oder besser an die neuen Lebensbedingungen anpassen konnten.

Besonders nach dem »Anschluß« Österreichs im März 1938 und nach dem Novemberpogrom 1938 wurde die gesamte Welt zur Landkarte für die verzweifelte Suche nach einem Zufluchtsort. In über 90 Länder sind deutsche Juden geflohen, wobei die meisten Stationen nur für einige Jahre Asyl boten oder als Transitländer für Ziele nach Übersee dienten. Wir haben für dieses Buch kurze Porträts all dieser Länder zusammengetragen und ihre Bedingungen zur Aufnahme von Flüchtlingen aufgelistet.

Ein Aspekt unterscheidet diese von allen anderen Vertreibungsgeschichten: der ihr zugrunde liegende mörderische Antisemitismus, der schließlich in eine systematisch betriebene Vernichtung der europäischen Juden mündete. Vermutlich teilen alle Vertriebenen die Erfahrung, daß sich das Leben nach Emigration und Flucht unwiderruflich verändert. Wie unwiderruflich dies aber für die deutschen Juden war, macht scharfsinnig das Bonmot von den zwei Flüchtlingen deutlich, die sich über das Ziel ihrer Flucht unterhalten: »Wohin gehst du?« fragt der eine. »Nach Argentinien«, antwortet der andere. »Argentinien, das ist weit«, sagt der erste. Der andere erwidert: »Weit von wo?«

Cilly Kugelmann und Jürgen Reiche

1 Hannah Arendt, »Wir Flüchtlinge«, in: Hannah Arendt, *Zur Zeit. Politische Essays*, Berlin 1986, S. 7.
2 Herbert A. Strauss, »Jewish Emigration from Germany. Nazi Politics and Jewish Responses«, in: *Leo Baeck Institute Year Book* 25 (1980), S. 313ff.
3 Israel Gutman et al. (Hg.), *Enzyklopädie des Holocaust*, Bd. 1, S. 342.
4 Strauss, »Jewish Emigration from Germany«, S. 326.

5 *Enzyklopädie des Holocaust*, Bd. 1, S. 342. Von etwa 137 000 deutschen Juden, die direkt aus Deutschland deportiert wurden, kamen mindestens 128 000 um. Tausende deutsche Juden wurden in deutschen Konzentrationslagern und im »Euthanasieprogramm« umgebracht oder begingen Selbstmord. Von 98 000 deutschen Juden, die bereits in andere Länder geflohen waren, fielen der Massenvernichtung mindestens 65 000 zum Opfer.

Mascha Kaléko
EMIGRANTEN-MONOLOG

Ich hatte einst ein schönes Vaterland –
So sang schon der Flüchtling Heine.
Das seine stand am Rheine,
Das meine auf märkischem Sand.

Wir alle hatten einst ein (siehe oben!),
Das fraß die Pest, das ist im Sturm zerstoben.
O Röslein auf der Heide,
Dich brach die Kraftdurchfreude.

Die Nachtigallen werden stumm,
Sahn sich nach sicherm Wohnsitz um.
Und nur die Geier schreien
Hoch über Gräberreihen.

Das wird nie wieder, wie es war,
Wenn es auch anders wird.
Auch wenn das liebe Glöcklein tönt,
Auch wenn kein Schwert mehr klirrt.

Mir ist zuweilen so, als ob
Das Herz in mir zerbrach.
Ich habe manchmal Heimweh.
Ich weiß nur nicht, wonach …

Mascha Kaléko (1907-1975) emigrierte 1938 von Berlin
nach New York.

Avraham Barkai
DIE HEIMAT VERTREIBT IHRE KINDER. DIE
NATIONALSOZIALISTISCHE VERFOLGUNGS-
POLITIK 1933 BIS 1941

Rund eine halbe Million Juden lebte Ende 1932 in den Grenzen des Deutschen Reiches. Etwa ein Fünftel von ihnen waren keine deutschen Staatsbürger, zum größten Teil handelte es sich dabei um in den vorausgegangenen Jahrzehnten aus Polen und anderen osteuropäischen Ländern nach Deutschland gekommene Juden.

Am 1. April 1933, nur zwei Monate nach Hitlers Ernennung zum Reichskanzler, fand in ganz Deutschland der von der NSDAP organisierte und von der Regierung sanktionierte »Judenboykott« statt. Uniformierte SA-Männer und Hitlerjugend bewachten die Eingänge der Läden jüdischer Eigentümer und der Praxen jüdischer Ärzte und Rechtsanwälte, um Kunden, Patienten oder Klienten den Eintritt zu verwehren. Nur einige wenige wagten es, trotz der Verwarnungen und Pöbeleien der Wachen und der Schaulustigen die Läden oder Praxen zu betreten. Der auf einen Tag beschränkte Boykott war der sichtbare Auftakt des konsequenten, alle Berufe und Wirtschaftszweige umfassenden Verdrängungs- und Enteignungsprozesses der Juden, der sie zur Auswanderung zwingen sollte.

Das »Gesetz zur Wiederherstellung des Berufsbeamtentums« vom 7. April 1933 verfügte die Entlassung von »Beamten nicht arischer Abstammung« aus dem öffentlichen Dienst. Am gleichen Tag wurden die jüdischen Rechtsanwälte einbezogen. Eine Intervention des Reichspräsidenten Hindenburg erwirkte zwar eine vorläufige Ausnahmeregelung für ältere Beamte und Juristen, die im Ersten Weltkrieg »an der Front für das Deutsche Reich gekämpft haben oder deren Väter oder Söhne im Weltkrieg gefallen sind«. Aber dieser Aufschub betraf nur eine relativ geringe Zahl der Betroffenen und dauerte im allgemeinen höchstens zwei Jahre. Darüber hinaus zog das »Berufsbeamtengesetz« viele weitere Folgen nach sich: Es diente unmittelbar als Anlaß und Muster für die Einführung des sogenannten »Arierparagraphen« in Behörden, Wirtschaftsverbänden, allen Arten von Interessenvertretungen und selbst in Sport- und Freizeitvereinen.

In ähnlicher Weise überließ die Regierung für einige

Jahre die Verdrängung der Juden aus Wirtschaft und Gesellschaft den lokalen Behörden und der Initiative privater Konkurrenten. Von den rund 100000 Betrieben, die Ende 1932 jüdischen Eigentümern gehörten, waren 20 bis 25 Prozent bereits Mitte 1935 entweder liquidiert oder in »arischen« Händen.[1] (Als »Betrieb« galt jede selbständig betriebene Wirtschaftsbetätigung, vom großen Industriekonzern über die Privatpraxen von Ärzten oder Rechtsanwälten bis zum handwerklichen Einmannbetrieb oder kleinen Lebensmittelladen.) Dem Verdrängungsprozeß fielen die kleinen und kleinsten jüdischen Unternehmer, die über wenig Reserven verfügten, zuerst zum Opfer. Großbetriebe, besonders solche mit vielen Mitarbeitern, wie z.B. die Warenhäuser, hatten einen längeren Atem. Aber auch gegen sie wurde der Druck zur Auflösung oder zur »Arisierung« immer stärker.

Auch schon vor 1933 war ein Großteil der jüdischen Arbeiter und Angestellten bei jüdischen Arbeitgebern beschäftigt. Jetzt, nach Auflösung oder »Arisierung« ihres Arbeitsplatzes, fanden sie nur schwer eine neue Beschäftigung, da sie von der obligatorischen Mitgliedschaft in der Deutschen Arbeitsfront ausgeschlossen waren. Daher stieg unter den Juden trotz des allgemeinen Wirtschaftsaufschwungs in Deutschland die Zahl der Arbeitslosen drastisch. Der sich unter der Naziherrschaft entwickelnde »jüdische Wirtschaftssektor«, in dem Juden nur bei und für Juden arbeiten durften, schrumpfte immer weiter. Viele, die bisher als selbständige Ladenbesitzer und Eigner von Handwerksbetrieben ihre Familien ernährt hatten, suchten jetzt eine Anstellung auf dem immer beschränkteren jüdischen Arbeitsmarkt, bei jüdischen Firmen oder Organisationen. Die allgemeine Verarmung der Juden in Deutschland schritt unaufhaltsam voran. Ein bekannter, mit den deutschen Verhältnissen lange vertrauter Ökonom und Demograph berichtete Ende 1936 besorgt: »20 bis 22 % der jüdischen Bevölkerung sind schon heute auf die Wohlfahrtspflege angewiesen. 20 bis 25 % zehren vom Bestand. Man hat das Geschäft liquidiert oder übergeben. Man hat etwas Geld dafür erhalten; einzelne: Millionen, ein paar Dutzend Hunderttausend; Zehntausende ein paar tausend Mark. Und nun zehrt man diesen Bestand auf. Wer Kinder hat und es irgendwie konnte, hat sie ins Ausland geschickt und hofft [...] auf den erlösenden Ruf, in die neue Heimat zu kommen, in die Kinderheimat. Wer

keine Kinder hat, sitzt und zählt die Markstücke und die Jahre und bittet den Himmel, daß die Jahre Gott behüte nicht länger andauern als die Markstücke. Verdienen [...] können höchstens noch 10 bis 15 % der jüdischen Bevölkerung. Der Rest hat allenfalls gerade ausreichend zum Leben. Aber alle wissen bestimmt, daß ihr Schicksal vom Deutschen abgelöst ist. [...] All ihre Gedanken und Gefühle, all ihre Hoffnungen und Sehnsüchte [sind] an nichts als eine Vorstellung gebunden: Auswandern! Also: Liquidation des deutschen Judentums!?«[2]

Doch 1936 dachten immer noch nicht alle deutschen Juden an Auswanderung, obwohl sie ausnahmslos die wirtschaftliche und gesellschaftliche Ausgrenzung deutlich zu spüren bekamen. Im Sommer 1935 verschärften sich in vielen Städten und besonders auf dem Lande die Boykott-Ausschreitungen und der Bereicherungswettlauf der gewinnsüchtigen »Arisierer«. In weiten Kreisen der deutschen »Volksgemeinschaft« hatte die Erosion moralischer Hemmschwellen und menschlichen Anstands gegenüber dem jüdischen »Volksfeind« mit erheblichem Erfolg eingesetzt. An jeder Straßenecke verkündete das im »Stürmerkasten« aushängende NS-Blatt: »Die Juden sind unser Unglück.« Die im September 1935 auf dem Reichsparteitag verkündeten »Nürnberger Gesetze« erklärten alle männlichen Juden zu potentiellen »Rasseschändern«, die deutsche Frauen unter 45 Jahren gefährdeten. Waren die deutschen Juden schon vorher weitgehend isoliert, so nahm ihnen jetzt das Gesetz auch den rechtlichen Status des deutschen Reichsbürgers.

Im Kontext der späteren Massenermordung der deutschen und europäischen Juden war die »kumulative Radikalisierung«[3] der nationalsozialistischen Judenpolitik in erster Linie ein soziopsychologischer Prozeß, der bereits 1933 begann. Die gesetzlichen und administrativen antijüdischen Maßnahmen begleitete zunehmend der tägliche »Anschauungsunterricht« der entpersonalisierenden sozialen Ausgrenzung. Aus den jüdischen Nachbarn wurden stereotypisierte Juden, denen gegenüber Jugendliche und Erwachsene ihren Aggressionen und ihrer Habgier freien Lauf lassen durften. So lobte eine Dortmunder Nazi-Zeitung im August 1935 genüßlich die »ferienfrohe Schuljugend«, die »systematisch und exakt arbeitend« Kunden jüdischer Läden Zettel mit der Aufschrift »Ich bin ein Volksverräter, habe soeben beim Juden gekauft« auf den Rücken klebte.

»Kurz darauf tauchte sie wieder vor einem anderen Judenladen auf, und das Schauspiel begann von neuem.«[4]

Nationalsozialistische Ideologie und Propaganda sanktionierten auch die »Arisierung« jüdischen Vermögens. Da Juden nicht zur »Volksgemeinschaft« gehörten, stand ihnen auch kein Teil des »Volksvermögens« zu, zumal sie all ihren in Jahrhunderten angesammelten Besitz von den deutschen Volksgenossen »erwuchert« und »errafft« hätten. Nach dieser Logik war es daher nicht nur kein Verbrechen, sondern sogar ein Verdienst, ihr Vermögen dem deutschen Volk oder stellvertretend geschäftstüchtigen deutschen Volksgenossen »zurückzugeben«.[5]

Der Druck auf die jüdischen Eigentümer nahm, je nach ihrer sozialen Stellung und den in Frage kommenden Interessenten, verschiedene Formen an. Auf mittelständische Läden und Firmen wurde von Konkurrenten und Parteiorganisationen der Druck des rabiaten Straßenboykotts ausgeübt. Genügte dies nicht, um sie zur Aufgabe ihres Geschäfts zu bewegen, wurden Verleumdungen und Denunziationen wegen Betrug, gegebenenfalls auch wegen »rassenschändender« Vergehen am weiblichen Personal wirksam eingesetzt. Polizei und Finanzämter leisteten dabei zumeist willige Schützenhilfe. Bei größeren Firmen oder Banken wurde der Druck mit subtileren Mitteln, aber nicht weniger skrupellos ausgeübt. Die zahlreichen Einzelstudien der Lokal- und Unternehmensgeschichte, die in den letzten Jahren entstanden sind, erweitern beständig unser Wissen darüber, wie groß der Teil der Bevölkerung war, der sich am »Arisierungs«-Wettlauf um die jüdischen Betriebe und Immobilien bereicherte. Das Schlußkapitel bildeten die Versteigerungen des Mobiliars und der Kunst- und Gebrauchsgegenstände der in die Vernichtungslager deportierten Juden.

Bis zum Kriegsbeginn und noch Monate danach zielten die von Regierung und Partei kontinuierlich verschärften Maßnahmen darauf ab, die Juden durch wirtschaftlichen Druck, gesetzliche Diskriminierung und gesellschaftliche Ausgrenzung zur Emigration zu zwingen. Daß zwischen 1933 und Ende 1937 nur etwa 130000 Juden aus dem »Altreich« auswanderten, lag nur zum Teil an ihrer Heimatliebe und der Illusion, es werde »schon nicht so schlimm werden«. Viel entscheidender waren die immer restriktiver werdenden Bestimmungen der möglichen Zufluchtsländer. Eine Ausnahme bildete Palästina,

bis die britische Mandatsregierung im Mai 1939 auch hier die Einwanderung flüchtender Juden drastisch einschränkte. Die Zionistische Weltorganisation, die mit Hilfe von Einwanderungszertifikaten die Zuwanderung ins jüdische Siedlungsgebiet Palästinas organisierte, vergrößerte ab 1933 die für Deutschland bestimmte Quote, so daß das Palästina-Amt in Berlin vielen jüngeren und arbeitsfähigen Juden zur Auswanderung verhelfen konnte. Schwieriger war die Auswanderung älterer Anwärter mit Familien, für die die Überführung zumindest eines wesentlichen Teils ihres Vermögens die Bedingung zur Gründung einer neuen Existenz war.

Um diesem Bedürfnis entgegenzukommen, trafen Vertreter der Jewish Agency for Palestine und die Zionistische Vereinigung für Deutschland bereits im August 1933 mit dem Reichswirtschaftsministerium das unter dem hebräischen Namen »Ha'avara« (Transfer) bekannte Kapitaltransfer-Abkommen. Wer einen Besitz von mindestens 1 000 Palestine Pound (im Wert dem Pfund Sterling äquivalent) »vorzeigen« konnte, erhielt eines der unbeschränkt erteilten »Kapitalisten-Zertifikate« für die Einwanderung nach Palästina. Das Ha'avara-Abkommen war dazu bestimmt, trotz der in Deutschland seit 1931 gültigen Ausfuhrsperre ausländischer Valuta, eine Überführung des Vermögens zu ermöglichen. Dies geschah durch eine eigens in Berlin gegründete Palästina Treuhand-Stelle (Paltreu). Die bei der Paltreu in Reichsmark eingezahlten Beträge wurden für den Kauf deutscher Waren und deren Ausfuhr nach Palästina verwendet. Der Einzahler erhielt schließlich in Palästina den Gegenwert seiner Einlagen in Palestine Pound. Neben der Förderung der jüdischen Auswanderung bestand der ursprüngliche Grund für dieses Abkommen seitens der deutschen Regierungsstellen in der Ankurbelung und Stärkung der deutschen Wirtschaft: Durch die Ausweitung des deutschen Warenexportes nach Palästina und in die angrenzenden Nachbarländer versprachen sich die Behörden eine Eindämmung der Arbeitslosigkeit im Reich. Darüber hinaus erhofften sie sich, einen befürchteten internationalen Boykott deutscher Waren mit dem Hinweis zu untergraben, daß selbst jüdische Organisationen sich zu einem Abkommen mit den Nationalsozialisten bereit erklärten. Aus diesem Grund wurde das Ha'avara-Abkommen auch von manchen jüdischen Organisationen im Ausland kritisiert. Ab Ende 1934 wurde das Ha'avara-Abkom-

men auch von deutschen Regierungs- und Parteistellen skeptisch betrachtet. Die Juden könne man, so wurde argumentiert, auch ohne Mitnahme ihres Besitzes zum Verlassen Deutschlands drängen. Trotzdem blieb das Abkommen bis Ende 1939 in Kraft.[6] So konnten etwa 20 000 deutsche Juden mit Hilfe des Ha'avara-Abkommens nach Palästina gelangen, also ein Drittel der insgesamt rund 60 000 Einwanderer aus Deutschland nach 1933.

In den Jahren 1938 und 1939 flüchteten etwa 120 000 Juden aus Deutschland, meist völlig mittellos. Den stärksten Anstoß für diese Massenflucht gab der Pogrom vom 9./10. November 1938, immer noch unter dem verharmlosenden Namen »Kristallnacht« bekannt. Überall im Land brannten die Synagogen und wurden die noch existierenden Läden jüdischer Eigentümer sowie Privatwohnungen demoliert und geplündert. Etwa 100 Juden wurden bei den Ausschreitungen ermordet, 30 000 jüdische Männer, zumeist in vorbereiteten Listen als »vermögend« eingestuft, in die Konzentrationslager verschleppt. Wie viele von ihnen nicht mehr lebendig herausgekommen sind, nach der Entlassung an ihren Verletzungen starben oder Selbstmord begingen, ist nicht bekannt. Entlassen wurde nur, wer einen Nachweis erbringen konnte, daß er Deutschland innerhalb einer begrenzten Frist verlassen könnte und würde.

Zu dieser Zeit gab es im ganzen Lande kaum noch Juden, die nicht zur Auswanderung bereit gewesen wären, so sehr sich manche noch immer mit ihrem Heimatland verbunden fühlten. Der Eskalation der Gewalt waren seit Ende 1937 verschärfte gesetzliche Maßnahmen zur Enteignung und sozialen Ausgrenzung vorangegangen. Die im April 1938 allen Juden auferlegte Vermögensaufstellung belegte, daß zu diesem Zeitpunkt bereits über 60 Prozent der 1933 in jüdischen Händen befindlichen Betriebe liquidiert oder »arisiert« worden waren.[7] Bis zum Novemberpogrom lief dieser Enteignungsprozeß in beschleunigtem Tempo weiter, im Anschluß daran wurde die gesamte aktive Wirtschaftstätigkeit der Juden gesetzlich beendet.[8] Jüdische Arbeiter und Angestellte konnten jetzt nur noch bei jüdischen Gemeinden und Organisationen Anstellung finden. Die der jüdischen Gemeinschaft nach dem Pogrom auferlegte »Sühneleistung« in Höhe von einer Milliarde Reichsmark mußte von jedem jüdischen Bürger individuell »beglichen« werden. Eingezogen wurde die Summe durch die von den Finanzbehörden eingeführte Steu-

er von 25 Prozent auf das »angemeldete« Vermögen, die jedem Juden im April 1938 auf Regierungsanordnung aufgebürdet wurde. War schon damals das für 1933 geschätzte Vermögen der Juden im »Altreich« auf etwa ein Drittel geschmolzen, so begann jetzt, durch die verschärften Repressalien und die »Sühneleistung«, der rapide Verarmungsprozeß der noch etwa 185 000 bei Kriegsbeginn in Deutschland verbliebenen Juden.

Weitere 18 000 bis 20 000 Juden konnten dann noch bis Ende 1941 Deutschland verlassen. Sie wanderten, wenn sie noch ein Einwanderungsvisum beschaffen konnten, nach Nord- oder Südamerika aus oder wagten den weiten Weg über die Sowjetunion nach Shanghai, wofür kein Visum erforderlich war. Etwa 4000 jüngere Menschen aus Deutschland und dem »angeschlossenen« Österreich gelangten auf Schiffen nach Palästina, als »illegale« Einwanderer, wie sie aus der Perspektive der britischen Mandatsregierung bezeichnet wurden. Als im Herbst 1941 die systematischen Deportationen in die Vernichtungslager einsetzten, waren noch 165 000 zumeist ältere deutsche Juden im »Altreich« verblieben. Diejenigen, die noch etwas Geld besaßen, konnten darüber nur begrenzt verfügen, da es unter der Kontrolle der Gestapo auf »Sperrkonten« eingefroren war. Auch lebten sie in »Judenhäusern« zusammengepfercht und wurden zur Zwangsarbeit eingesetzt, bis sie die gefürchtete Mitteilung erhielten, sich zur »Abwanderung« bereit zu halten.

Das letzte Kapitel in der Geschichte der deutschen Juden verlief im »mauerlosen Ghetto«, unter unmenschlichen Schikanen und ständiger Angst vor den Verordnungen der Gestapo, der sie in dieser letzten Phase als der allein zuständigen Aufsichts- und Vollzugsbehörde unterworfen waren. Im Juli 1939 wurde die Reichsvertretung der Juden in Deutschland in die von der Gestapo kontrollierte Reichsvereinigung der Juden in Deutschland umgewandelt.[9] Jeder, der nach den »Nürnberger Gesetzen« als Jude galt, war gezwungen, der Reichsvereinigung anzugehören und die Befehle des »Judenreferats« im »Reichssicherheitshauptamt« zu befolgen. Obwohl sie unter der gleichen Führung in den gleichen Büroräumen weiterarbeitete, mußte die Reichsvereinigung gänzlich neue Funktionen erfüllen. Ihr Hauptzweck bestand in der »Förderung der jüdischen Auswanderung«, wie es in der höhnisch-irreführenden Sprache der Verordnungen hieß.[10] In Wirklichkeit war sie das Kernstück eines raffiniert ausgetüftelten Systems, durch das ein Großteil der gegen die Juden zielenden Maßnahmen von jüdischen Funktionären selbst ausgeführt werden mußte. Sie waren gezwungen, die Kosten ihres kärglichen Lebens und am Ende selbst die Bahnfahrt in die Vernichtungslager aus eigenen Mitteln zu finanzieren. Dies war eine der niederträchtigsten Taktiken des niederträchtigen Regimes. Sie stellte die verantwortungsbewußten Repräsentanten der noch im Deutschen Reich verbliebenen Juden vor tragische Entscheidungen, vor denen die Nachgeborenen und die Historiker nur in Trauer verstummen können.

1 Vgl. Avraham Barkai, *Vom Boykott zur» Entjudung«. Der wirtschaftliche Existenzkampf der Juden im »Dritten Reich«, 1933-1943*, Frankfurt am Main 1988, S. 80ff.
2 Jakob Lestschinsky, *Der wirtschaftliche Zusammenbruch der Juden in Deutschland und Polen*, Genf 1936, S. 31. Der Verfasser lebte bis 1933 in Berlin. Sein Buch *Das wirtschaftliche Schicksal des deutschen Judentums*, Berlin 1932, ist bis heute eines der Standardwerke zum Thema.
3 Den Begriff hat m. W. zuerst Hans Mommsen in der Diskussion um die »Genesis der Endlösung« geprägt. Vgl. Hans Mommsen, »Hitlers Stellung im nationalsozialistischen Herrschaftssystem«, in: Gerhard Hirschfeld / Lothar Kettenacker (Hg.), *Der »Führerstaat«. Mythos und Realität*, Stuttgart 1981, S. 59 u.ö.
4 *Westfälische Landeszeitung – Rote Erde* vom 13.8.1935.
5 Vgl. Avraham Barkai, »›Volksgemeinschaft‹, ›Arisierung‹ und der Holocaust«, in: Arno Herzig et al. (Hg.), *Verdrängung und Vernichtung der Juden unter dem Nationalsozialismus*, Hamburg 1992, S. 133-152.
6 Vgl. Avraham Barkai, »Das deutsche Interesse am Ha'avara-Transfer 1933-1939«, in: Ders., *Hoffnung und Untergang. Studien zur deutsch-jüdischen Geschichte des 19. und 20. Jahrhunderts*, Hamburg 1998, S. 167-196.
7 Barkai, *Boykott*, S. 122ff.
8 I. Verordnung zur Ausschaltung der Juden aus dem deutschen Wirtschaftsleben vom 12.11.1938, *Reichsgesetzblatt* I, S. 1580.
9 X. Verordnung zum Reichsbürgergesetz vom 4.7.1939, *Reichsgesetzblatt* I, S. 1097f.
10 Ebd.

»Juden raus!«, Brettspiel, Dresden 1938. Sieger
ist, wer als erster 6 Juden von einem »Juden-
haus« zu einem Sammelplatz außerhalb der Stadt
gebracht hat.
Trau keinem Fuchs auf grüner Heid
und keinem Jud bei seinem Eid!,
Buch von Elvira Bauer, Nürnberg 1936.

Braunschweig, Frühjahr 1935.

Plakat der NSDAP, München 1933.
Propagandamaterial, 1938.

Schild, Deutschland 1933.
Briefumschlag der Textilfabrik Neckermann, 1938.
Josef Neckermann kaufte im Zuge der »Arisierung«
die Berliner Wäschemanufaktur Karl Joel, damals
eines der größten deutschen Versandhäuser.
Dekoration zur Eröffnung eines »arisierten«
Warenhauses, Mannheim 1938.

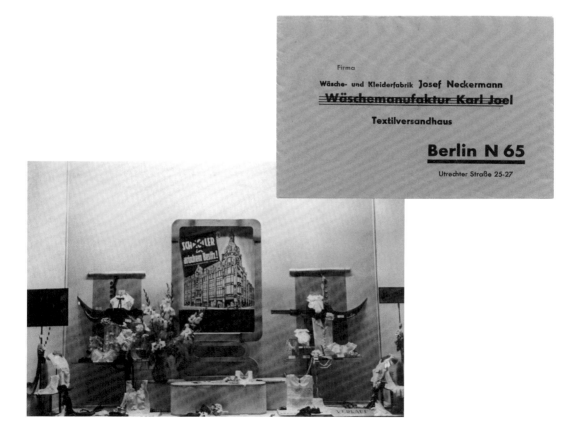

Dan Diner
VOM »ANSCHLUSS« ZUR »KRISTALLNACHT«
– DAS KRISENJAHR 1938

1938 ist als Schicksalsjahr der deutschen Juden in die Geschichte eingegangen. Es steht im Zeichen des 9. November, der Nacht, in der in Deutschland die Synagogen brannten. Von diesem Datum an waren die letzten noch bestehenden Zweifel beseitigt: Juden konnten im Deutschen Reich nicht länger bleiben. Dies entsprach sowohl dem individuellen Empfinden wie der Wahrnehmung der jüdischen Organisationen. Die deutschen Juden mußten »raus« – und dies so schnell wie möglich.

Der 9. November 1938 steht für den Anfang vom Ende des deutschen Judentums. Doch dieses Datum hat auch eine europäische Bedeutung. Seine Vorgeschichte reicht weit über das nationalsozialistische Deutschland hinaus. Die von den Nazis betriebene Verschärfung der Emigrationsfrage zieht schon vor dem 9. November 1938 in zunehmendem Maße die europäische Staatenwelt in ihren Orbit. Vor allem der im März 1938 erfolgte »Anschluß« Österreichs setzt eine Entwicklung in Gang, die auch die jüdische Bevölkerung in Polen und anderen mittelosteuropäischen Staaten mehr und mehr in Bedrängnis bringt. In der Krisenzeit der 1930er Jahre diskriminierten die in diesen Ländern herrschenden autoritären und antisemitischen Regime die jüdische Bevölkerung nicht nur, sondern waren auch bestrebt, sie außer Landes zu drängen. Zudem wird die Lage der Juden im krisengeschüttelten Mittel- und Ostmitteleuropa noch dadurch erschwert, daß die USA, das traditionell bedeutendste Einwanderungsland, in den 1920er Jahren eine durch strikte Quotierungen regulierte Immigrationspolitik betrieben. Sie richtete sich nach der Staatsangehörigkeit der prospektiven Einwanderer. Den jeweiligen Staaten wurden Kontingente für Auswanderungswillige zugewiesen. Juden konnten demnach nur als Deutsche, Polen oder als Angehörige anderer Staaten einen Einwanderungsantrag stellen. Doch nicht als Deutsche oder Polen suchten die Juden dieser Länder Zuflucht in Amerika, sondern als Juden. Für eine ethnische oder religiöse Zuschreibung waren jedoch keine Kontingente vorgesehen. Die restriktive Aufnahme von Einwanderern betraf vornehmlich die Juden in den

nach 1918 entstandenen und erweiterten Staaten des östlichen Mitteleuropa. Dort lebte damals die Mehrheit der Juden weltweit.

Auf diese dramatische Konstellation traf die sich immer weiter verschärfende nationalsozialistische Politik gegen die deutschen und österreichischen Juden. Der »Anschluß« Österreichs ist in diesem Zusammenhang von entscheidender Bedeutung. Dabei handelte es sich um zwei ineinandergreifende Vorgänge: zum einen um die begeisterte und breite Zustimmung der Österreicher zur Einverleibung ihres Staates in das Deutsche Reich, zum anderen um die erste Außenexpansion des »Dritten Reiches«. Außenexpansion insofern, als die Nazis die österreichische Regierung und Verwaltung aushebelten, um wie eine fremde Besatzungsmacht nach Gutdünken zu schalten und zu walten. Die Staatsbürokratie wurde mit Gefolgsleuten besetzt, Parteikader aus dem »Altreich« übernahmen Führungspositionen. Die antijüdische Politik in Österreich im Gefolge des »Anschlusses« war weitaus radikaler als im »Altreich«. Die von Adolf Eichmann im Auftrag des Sicherheitsdienstes der SS etablierte »Zentralstelle für Jüdische Auswanderung« operierte in einer Weise, die in Deutschland erst vom 9. November 1938 an möglich wurde. Die Bezeichnung »jüdische Auswanderung« ist freilich euphemistisch. Tatsächlich handelte sich um die systematische Vertreibung der Juden. Deren Flucht nach Italien, in die Schweiz und die Tschechoslowakei, nach Jugoslawien und über das Gebiet des »Altreiches« hinaus nach Frankreich, Luxemburg und Belgien hatte gravierende Konsequenzen. Infolge der von den Nazis meist ohne gültige Papiere und mittellos über die Grenzen gejagten Juden waren Österreichs Nachbarstaaten zunehmend bestrebt, ihre Grenzen für jüdische Flüchtlinge zu schließen. So ersuchten etwa im Oktober 1938 die Schweizer Behörden die deutschen Stellen darum, die Pässe deutscher Juden mit einem »J« zu kennzeichnen. Den helvetischen Grenzbehörden sollte es so ermöglicht werden, bei der Einreise die flüchtenden Juden von den erwünschten deutschen Sommerfrischlern zu unterscheiden und zurückzuweisen. Die von Eichmann in Wien betriebene systematische Vertreibung der österreichischen Juden zerstörte alle bislang noch offenen, wenn auch beschränkten Möglichkeiten einer regulierten Einwanderung bzw. einer geordneten Ausreise in andere europäische Länder oder nach Übersee.

In Deutschland, dem sogenannten »Altreich«, stellte sich im März 1938 die Lage noch anders dar. Zwar betrieben die Nazis seit ihrer Machtübernahme eine »Gleichschaltung«, indem sie zunehmend Ämter und Positionen mit bewährten Parteigenossen besetzten und Parteiorganisationen und staatliche Einrichtungen sukzessive verschmolzen. Die Politik der »Gleichschaltung« wie auch die antijüdische Politik erfuhr allerdings erst im Jahr 1938 ihre entscheidende Zuspitzung. Bislang hatten die Vertreter jüdischer Organisationen mit den deutschen Behörden über eine längerfristig angelegte Auswanderung der Juden aus Deutschland verhandelt. Hierfür war an einen Zeithorizont von etwa 20 Jahren gedacht worden. Die Entwicklungen nach dem »Anschluß« unterminierten diese längerfristige Planung. Spätestens vom 9. November an war auch im »Altreich« nicht mehr an eine organisierte Auswanderung zu denken. Den radikalen Vorgängen in Wien vergleichbar, verbaute die Absicht, die in Konzentrationslager verschleppten Juden nur dann freizulassen, wenn sie sofort Deutschland verließen, jede weitere Ausreise in geordneten Bahnen. Jüdische Organisationen waren nunmehr gehalten, unter Umgehung bestehender Regularien des Grenzübertritts die in den Konzentrationslagern festgehaltenen Juden außer Landes zu bringen.

Wie verzweifelt die Lage war, macht der größere europäische Zusammenhang deutlich, der schon vor dem 9. November auszumachen ist und zu den Ereignissen dieses Tages hinführt, an dem die Nazis das Attentat auf den deutschen Botschaftsrat Ernst vom Rath in Paris zum Anlaß für das Novemberpogrom nahmen.

Der »Anschluß« Österreichs im März 1938 führte in Mitteleuropa zu hektischer Betriebsamkeit. Vor allem in der Warschauer Regierungskanzlei war man besorgt. Nicht, daß Polen im Jahre 1938 bereits einen militärischen Angriff seitens der Deutschen befürchtet hätte. Eher war das Gegenteil der Fall. Trotz chronischer Spannungen in der Minderheitenfrage waren beide Staaten durch einen 1934 geschlossenen Nichtangriffspakt verbunden. Zudem hatten beide Staaten weitere Gemeinsamkeiten: ihre skeptische Haltung der Sowjetunion gegenüber und ihre antijüdische Politik. Polen hatte spätestens seit dem Tod des autokratisch regierenden Staatspräsidenten Piłsudski 1935 seine über drei Millionen Juden einer verschärften Diskriminierung unterworfen. In

Polen war man der Auffassung, daß mindestens die Hälfte der im Lande lebenden Juden überzählig sei und mit welchen Mitteln auch immer zur Auswanderung veranlaßt werden sollten. Der ursprünglich bereits in den 1920er Jahren erwogene Madagaskar-Plan wurde in den 1930er Jahren in Polen erneut zur Sprache gebracht. Zudem unterstützten die polnischen Obristen das zionistische Projekt in Palästina. So wurde der arabische Streik 1935 dadurch ausgelöst, daß beim Löschen eines Schiffes im Hafen von Jaffa polnische Pistolen entdeckt wurden, die für die Anhänger des nationalistischen Zionisten Vladimir Jabotinsky bestimmt waren.

Kurz nach dem »Anschluß«, am 31. März 1938, brachten die polnischen Behörden ein Gesetz zur Verhinderung der Rückkehr von etwa 20000 Juden polnischer Nationalität aus Österreich auf den Weg. Da diese Maßnahme ihrem Gesetzescharakter nach nicht spezifisch auf Juden zugeschnitten werden konnte, wurde sie formal auf alle Polen bezogen, die sich mehr als fünf Jahre außer Landes befanden. Diese polnischen Bürger hatten sich zur Erneuerung ihrer Reisedokumente auf den jeweiligen Konsulaten einzufinden. So hieß es jedenfalls in einer nunmehr modifizierten Verordnung des Innenministeriums vom 6. Oktober 1938. Eine Erneuerung des Passes konnte ihnen die Behörde freilich verweigern, was einer Ausbürgerung gleichkam. Seine volle Wirkung entfaltete dieses ursprünglich für polnische Juden in Österreich erlassene Paßgesetz erst hinsichtlich der etwa 50000 polnischen Juden im »Altreich«.

Das polnische Paßgesetz vom März 1938 – bei dem es sich, wie gesagt, in Wirklichkeit um eine Entnaturalisierungsverordnung gegen jüdische Auslandspolen handelte – wurde von den polnischen Behörden vorläufig noch zurückgehalten. Polen wartete zunächst eine wichtige Entwicklung ab, von der es sich Unterstützung für seine antijüdische Politik erhoffte: die im Juli 1938 stattfindende internationale Flüchtlingskonferenz im französischen Évian.

Wegen des sich nach dem »Anschluß« verschärfenden Flüchtlingsproblems und des daraus resultierenden Aufnahmedrucks auf die europäischen und außereuropäischen Länder initiierte der US-amerikanische Präsident Franklin D. Roosevelt eine Konferenz, auf der die Bereitschaft der 32 Teilnehmerstaaten ausgelotet werden sollte, jüdische Flüchtlinge aufzunehmen. Falls sich diese Staaten bereit erklären sollten, den verfolgten österreichischen und deut-

schen Juden die Einreise zu gestatten, glaubte Polen, auf diesem Weg auch seine als überzählig erachteten Juden loswerden zu können.

Diese latenten Absichten Polens, aber auch Rumäniens und Ungarns, waren den US-amerikanischen Organisatoren der Évian-Konferenz nicht verborgen geblieben. Um einem zunehmenden Auswanderungsdruck der antisemitischen mittel- und ostmitteleuropäischen Regime auf ihre jüdische Bevölkerung vorzubeugen, der als Folge einer Bereitschaft zur Aufnahme von Flüchtlingen durch andere Länder befürchtet wurde, suchten sie die Bezeichnung »Juden« im Konferenztitel zu umgehen. Die Zusammenkunft von Évian widmete sich deshalb nominell dem Los der »Political Refugees from Germany and Austria«.

Bekanntermaßen ist die Évian-Konferenz ergebnislos zu Ende gegangen, und dies durchaus zur Befriedigung der Nazis. Sie konnten nun darauf verweisen, daß die westlichen Demokratien das deutsche Vorgehen zwar verurteilten, ihrerseits aber keineswegs bereit waren, Juden aufzunehmen. In der Tat wichen die in Évian vertretenen Staaten jeder Verpflichtung aus. Auch die westlichen Einwanderungsländer reagierten in einer für die 1930er Jahre typischen national-egoistischen Selbstbezogenheit. Daß ein solches Verhalten die Nazis in ihrer antijüdischen Politik bestärkte, liegt auf der Hand. Die Vertreter des Deutschen Reiches jedenfalls beobachteten den Verlauf der Konferenz aus gebührendem Abstand und kommentierten die kleinmütige Haltung der Teilnehmerstaaten mit Hohn und Spott.

Mit Ausnahme der Dominikanischen Republik war kein Staat bereit, ein größeres Kontingent von jüdischen Flüchtlingen aufzunehmen. Das war im großen und ganzen auch nicht verwunderlich. Die meisten Staaten hatten unter den Folgen der Wirtschaftskrise der Zwischenkriegszeit zu leiden. Der ökonomische Protektionismus der Nationalstaaten trug seinerseits zum Schrumpfen der Wirtschaft bei. Jede Aufnahme weiterer Menschen mußte den Arbeitsmarkt zusätzlich belasten, was innenpolitisch kaum durchsetzbar war. Wahlen ließen sich mit der Bereitschaft, die Grenzen für Flüchtlinge zu öffnen, nicht gewinnen. Vertreter zahlreicher Staaten erklärten, jüdische Einwanderer würden den ohnehin um sich greifenden Fremdenhaß in ihren Ländern nur noch steigern. Davon waren auch die USA nicht ausgenommen. Zwar blieben die USA gegen die fa-

schistische Versuchung immun, waren aber in den 1930er und 1940er Jahren Fremden im allgemeinen und Juden im besonderen nicht gerade freundlich gesonnen. Für die Juden Mittel- und Ostmitteleuropas hatte diese Konstellation dramatische Folgen. Chaim Weizmann, der Präsident der Zionistischen Weltorganisation, brachte es folgendermaßen auf den Punkt: Den Juden gegenüber habe sich die Welt in zwei Gruppen geteilt – in solche Staaten, die ihre Juden loswerden wollen, und in solche, die sie nicht aufzunehmen bereit seien.

Hannah Arendt, selbst ein zur Staatenlosigkeit verurteilter Flüchtling aus Deutschland in Paris, hat diese Situation in ihrem späteren Hauptwerk *Elemente und Ursprünge totaler Herrschaft* zum Thema gemacht. Unter der Überschrift »Aporien der Menschenrechte« führt sie das Schicksal all jener vor Augen, die ohne staatlichen Schutz das Recht auf Rechte verloren hatten. Ohne nationalstaatliche Deckung waren sie vogelfrei geworden. Das Schicksal der Staats- und Heimatlosen demaskierte die Verpflichtung zu universellen Menschenrechten als leeres Versprechen.

Als das Scheitern der Konferenz von Évian offenkundig geworden war und sich jede Hoffnung auf die Aufnahme einer signifikanten Zahl von Juden in Länder der westlichen Hemisphäre zerschlagen hatte, nahmen die polnischen Behörden erneut ihr Vorhaben auf, den im Ausland lebenden Polen – in ihrer überwiegenden Mehrzahl Juden – den Schutz der polnischen Staatsangehörigkeit zu entziehen. Zugleich verschärfte die Sudetenkrise im Frühherbst 1938 die Lage. Diese Konstellation mag auch den Zeitpunkt für das schon erwähnte schweizerische Begehren bestimmt haben, von den deutschen Behörden am 5. Oktober den »J«-Stempel in den Pässen deutscher Juden zu erwirken. Am 6. Oktober veröffentlichten die polnischen Behörden die bereits im März vorbereitete Verordnung, die einer Ausbürgerung gleichkam. Mit Hilfe dieser administrativen Maßnahme wollte man der befürchteten Abschiebung polnischer Juden aus Deutschland zuvorkommen. Auch wenn diese Verfügung vom 6. Oktober nicht sofort in Kraft trat – sie war auf den 15. November verschoben worden –, war das, was als »Zbaszyń-Affäre« traurige Bekanntheit erlangen sollte, nämlich die Vertreibung der polnischen Juden aus Deutschland über die grüne Grenze nach Polen, nun nicht mehr aufzuhalten.

Um dem polnischen Rechtsakt zuvorzukommen, der dazu geführt hätte, daß Tausende in Deutschland lebende polnische Juden im Reichsgebiet hätten verbleiben müssen, griffen die deutschen Stellen Ende Oktober 1938 zu drakonischen Maßnahmen. Im ganzen Land wurden polnische Juden aufgegriffen und in Zügen an die polnische Grenze verschleppt. Die polnischen Behörden ihrerseits ließen die Menschen nicht über die Grenze, die im Niemandsland zwischen Deutschland und Polen ausharren mußten.

Dies galt auch für die aus Hannover nach Zbaszyń deportierte Familie Grynszpan – für Vater, Mutter und Schwester des in Paris lebenden, damals siebzehnjährigen Herschel Grynszpan. Aufgrund des Schicksals seiner Familie griff der in Deutschland geborene Jude polnischer Staatsangehörigkeit am 7. November 1938 zur Pistole, um mit dem Attentat auf den deutschen Botschaftsrat Ernst vom Rath in Paris ein Zeichen zu setzen.

Die Probleme der Zwischenkriegszeit waren von dem Bemühen der 1918/19 etablierten multiethnischen Nationalstaaten in Mittel- und Ostmitteleuropa gekennzeichnet, sich in ethnisch homogene Gemeinwesen zu wandeln. Signifikant für diesen Prozeß war Polen. Über 35 Prozent seiner Einwohner waren keine ethnische Polen, sondern Ukrainer, Juden, Deutsche, Weißrussen und Litauer. Die Tendenz zur ethnischen Homogenisierung wurde durch die Wirtschaftskrise, durch Protektionismus und durch den Zusammenbruch des Systems der kollektiven Sicherheit weiter verschärft. Die Bestrebungen, die urbanen Zentren zu polonisieren, führten zu einer erheblichen Konkurrenz von ethnischen und jüdischen Polen. Neben die ethnisch aufgeladene soziale Frage trat die territoriale. Diese betraf weniger die jüdische Bevölkerung als die auf dem Lande und in Grenznähe lebenden nationalen Minderheiten. Irredentistische oder andere Bestrebungen, so wurde seitens der polnischen Regierung befürchtet, könnten die territoriale Integrität des polnischen Staates in Frage stellen, da die Regierungen der umliegenden Staaten, vor allem Deutschlands, im Sinne ihrer Minderheiten tätig wurden bzw. hätten tätig werden können. Dies war in bezug auf die jüdische Bevölkerung nicht der Fall. Um so schutzloser waren die Juden diskriminierenden Maßnahmen ausgeliefert. Bei zunehmender Drangsalierung blieb eigentlich nur die Auswanderung. Doch Auswanderung ohne die Aufnahmebereitschaft anderer Staaten war nicht möglich. Dieses schon lange latente Problem aktualisierte sich dann in dramatischer Weise, als das Nazi-Regime die mitteleuropäische Tendenz zur Ethnisierung noch weiter verschärfte, und zwar mit der durch das Kriterium der »Rasse« begründeten Diskriminierung und Vertreibung der deutschen und österreichischen Juden. Die Ereignisse zwischen dem 15. März 1938 und dem 9. November 1938 sind für diese Tendenz emblematisch.

»Ihre Hilfe bedeutet für sie Leben«, Faltblatt des
American Jewish Joint Distribution Committee,
1930er Jahre.

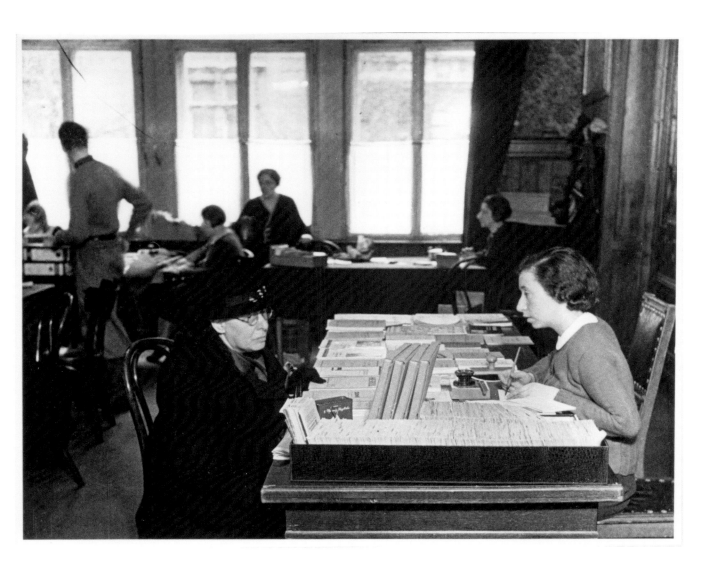

Das Büro des American Jewish Joint Distribution
Committee in der Knesebeckstraße 8/9 in Berlin,
Photo von Roman Vishniac, 1937.

*Korrespondenzblatt über Auswanderungs-
und Siedlungswesen*, herausgegeben vom
Hilfsverein der Juden in Deutschland, Berlin,
September 1936.
Aufruf der Reichsvertretung der Juden in
Deutschland, 1938.

Die Vertreter der USA, Myron C. Taylor und James
G. McDonald, mit der französischen Delegation
auf der internationalen Flüchtlingskonferenz von
Évian, Juli 1938.
Jüdische Flüchtlinge vor der polnischen Botschaft
in Wien, März/April 1938.
Juden polnischer Staatsangehörigkeit, die im Herbst
1938 aus Deutschland vertrieben wurden, Zbaszyń,
Polen 1938.

522.700 276.700
JUDEN
IM ALTREICH

165.000	BERLIN	110.000
211.000	PREUSSEN (ohne Berlin)	100.800
43.000	BAYERN	22.000
21.200	SACHSEN	5.800
21.200	BADEN	8.400
19.500	HAMBURG	10.700
18.400	HESSEN	8.000
10.300	WÜRTTEMBERG	6.000
13.100	ÜBR. REICH	5.000

DIE WANDERUNG NACH DEN EINZELNEN LÄNDERN UND WELTTEILEN

GRÖNLAND

EUROPA
116.523 30.705

PALÄST.
6.476 52

RUSSLAND

NORDAMERIKA
43.076 13.93

VEREINIGTE STAATEN
VON NORDAMERIKA

CHINA

JAPAN

A8I
7756 12.6

MITTELAMERIKA
7330 3374

BRASILIEN

AFRI
1.100 12.6

SÜDAMERIKA
42.794 14.716

AUSTRALIEN

AUSTRALI
1600 3

GESAMTAUSWANDERUNG 291.127 DAVON 78.227

Im Auftrag der Gestapo von der Reichsvereinigung
der Juden in Deutschland angefertigte Statistik,
1940.

Marion A. Kaplan
GEHEN ODER BLEIBEN?

Im nachhinein scheint es, als wäre nach 1933 die Verfolgung der Juden systematisch immer umfassender und eindeutiger geworden, doch bewegte sich die nationalsozialistische Politik auf einer »twisted road«, einem gewundenen Pfad nach Auschwitz.[1] Nicht nur waren die Planungen und Maßnahmen selbst willkürlich und widersprüchlich, sondern die Nazis versuchten zugleich, »durch Täuschung und zynische Lügen die jüdische Gemeinschaft in Sicherheit zu wiegen«.[2] Somit war vielen deutschen Juden, für die die Entscheidung, zu fliehen oder zu bleiben, zu einer Frage von Leben und Tod werden sollte, das Ausmaß der Gefahr nicht bewußt.

Manche setzten alles daran, in den von den Nazis immer enger gezogenen Grenzen ein »normales« Leben aufrechtzuerhalten. Manche wollten schlicht nicht wahrhaben, was sie mit eigenen Augen sahen. Viele verdrängten die Bedrohung aus dem Bedürfnis heraus, mit ihren Familien auch unter schwierigen Umständen weiter in ihrem Heimatland leben zu können. In den ersten Jahren der NS-Herrschaft schien es ab und an auch Zeichen der Hoffnung zu geben. Oft waren es Erfahrungen der Loyalität – der Freund, der demonstrativ zu Besuch kam, die alte Schulkameradin, die sich in einem überfüllten Geschäft den Weg zu einer jüdischen Frau bahnte, um sie zu begrüßen –, die die verfolgten Juden darin bestärkten, auszuharren. Fast jeder kannte »einen anständigen Deutschen«, und nicht wenige waren überzeugt, wie sich Else Gerstel erinnert, »die radikalen Nazi-Gesetze würden niemals angewandt werden, weil sie dem maßvollen Charakter der Deutschen nicht entsprachen«.[3] Von widersprüchlichen Erfahrungen berichtet auch Inge Deutschkron: 1933 verlor ihr Vater durch das »Gesetz zur Wiederherstellung des Berufsbeamtentums« seine Stellung, aber noch 1935 wurde er für seine Dienste im Ersten Weltkrieg ausgezeichnet. »Die Hoffnung, daß sich in nicht allzu ferner Zeit alles wieder zum Besseren wenden könnte, war keineswegs erloschen. Überdies galt auch für die Juden in Deutschland das Gesetz der Gewöhnung. Man gewöhnte sich an die Tatsache, als Jude diskriminiert zu werden.«[4]

Von den ersten antijüdischen Verordnungen und Boykotten bis zu den »Nürnberger Gesetzen« und der fortschreitenden »Arisierung« versuchten deutsche Juden sich an die jeweilige Lage anzupassen und hofften nach jedem neuen Schlag doch wieder zu einer Normalität zu finden. Ihr Alltagsleben ging – mit immer stärkeren Einschränkungen – weiter. Die Schlinge zog sich enger, aber langsam und unregelmäßig. Dieses Spannungsfeld zwischen Normalität und Ausnahmezustand, Verdrängung und Angst ist von zentraler Bedeutung, wenn man verstehen will, warum manche Juden blieben, während andere Deutschland verließen.

Meist waren es die Frauen, die inmitten der verwirrenden Signale als erste die Gefahr erkannten und ihre Männer, Brüder oder Väter dazu drängten, Deutschland zu verlassen. So berichtet eine jüdische Frau aus Deutschland von einer Diskussion im Frühjahr 1935 über einen befreundeten Arzt, der gerade geflohen war. Die meisten Männer im Raum mißbilligten seine Entscheidung, »die Frauen protestierten heftig; sie fanden, daß es mehr Mut erfordere, wegzugehen als zu bleiben. [...] Alle Frauen, ohne Ausnahme, waren dieser Meinung [...], während die Männer mehr oder weniger leidenschaftlich dagegen sprachen«.[5]

In den unterschiedlichen Einstellungen der Männer und Frauen scheinen sich geschlechtsspezifische Reaktionsmuster widerzuspiegeln. Männer neigen in Gefahrensituationen eher dazu, sich »mannhaft« der Bedrohung entgegenzustellen, während Frauen dem Konflikt eher auszuweichen suchen und die Strategie der Flucht bevorzugen. Hinzu kommt, daß Männer sich zumeist als Ernährer ihrer Familie begriffen und nicht wußten, wie sie diese Aufgabe in der Emigration bewältigen sollten. Die Weltwirtschaftskrise hatte in den meisten Auswanderungsländern zu Massenarbeitslosigkeit geführt. Welche Aussichten hatte dort ein Neuankömmling ohne Kapital und Sprachkenntnisse? Die geringere Bindung der Frauen an das Arbeits- und Geschäftsleben machte ihnen die Entscheidung zur Emigration möglicherweise leichter als ihren Männern, wenngleich der Entschluß für sie nicht minder folgenreich war. Frauen mußten ebenso auf Ungewißheiten und Armut im Ausland gefaßt sein. Doch hatten sie weniger das Gefühl, sich von öffentlichen Pflichten und Verantwortungen losreißen und dadurch andere »im Stich lassen« zu müssen. Die Identifikation mit ihrer Arbeit wurde für viele Männer zur Falle, die sie in Deutschland festhielt.

Frauen dagegen sahen oft gerade in der Flucht die Möglichkeit, das zu bewahren, was ihnen das Wichtigste war: ihre Familie. Ein weiterer Grund für die Unwilligkeit der Männer zur Emigration mag darin gelegen haben, daß sie – zumeist besser ausgebildet als die Frauen – einer Vorstellung von »deutscher Kultur« verbunden waren, dem Kulturideal der deutschen Aufklärung. Diese Verbundenheit gab ihnen Halt, wenn sie auch zugleich »ihr Wahrnehmungsvermögen für die drohende Gefahr schwächte«.[6]

Die untergeordnete Rolle der Frauen im öffentlichen Leben und ihre Erfahrung im Haushalt mag auch dazu geführt haben, daß sie sich besser mit der Art von Arbeit abfinden konnten, die sie nach der Flucht erwartete. In England und den USA zum Beispiel traten Flüchtlingsfrauen oft Dienstmädchenstellen an, während die Männer versuchten, ihr Geschäft oder ihre Karriere wieder in Gang zu bringen. In Fällen, in denen beide, Frau und Mann, als Hausangestellte arbeiteten, hatte der Mann oft die größeren Probleme mit dem Statusverlust.

Neben der Geschlechtszugehörigkeit spielte das Alter eine entscheidende Rolle bei der Entscheidung, ob man fliehen oder bleiben sollte. Vor allem Jugendliche erkannten die Gefahr in ihrer Umgebung und drängten ihre Eltern zur Auswanderung. Der Zugang zu weiterführenden Schulen war ihnen größtenteils versperrt, sie hatten kaum Chancen auf einen aussichtsreichen Einstieg ins Berufsleben. So sahen sie in Deutschland keine Zukunft für sich, während ihre Eltern das Unbekannte fürchteten und sich an das klammerten, was sie noch hatten. Diese unterschiedliche Sicht konnte zu erheblichen Spannungen in der Familie führen – besonders dort, wo sich die Kinder akkulturierter Eltern in zionistischen Jugendgruppen auf eine Auswanderung nach Palästina vorbereiteten. Ruth Sass schildert ihre vergeblichen Bemühungen, ihre Eltern zur Flucht zu überreden: »Wie könnten sie all das zurücklassen, was ihnen […] teuer war, und wohin sollten sie gehen? […] Für meine Mutter war das wichtigste Argument, daß sie ihre Mutter nicht allein lassen wollte.« Gegen diese Haltung konnte die junge Ruth Sass nichts ausrichten, so daß sie schließlich ohne ihre Eltern Deutschland verließ.[7] Auch Ruth Eisner hatte versucht, ihre Familie von der Emigration zu überzeugen. Als ihr Vater sich weigerte, flehte die Sechzehnjährige: »Dann laß wenigstens mich gehen!«[8] 1939 waren über 80 Prozent der jüdischen Kinder und Jugendlichen unter 24 Jahren aus Deutschland geflohen.[9] In den ersten Jahren der NS-Herrschaft hatten die meisten Eltern alles daran gesetzt, die Familie zusammenzuhalten. Doch als die Lage sich immer weiter verschlechterte, trafen manche die qualvolle Entscheidung, sich von ihren Kindern zu trennen, damit zumindest diese sich in Sicherheit bringen konnten. Weil sie befürchteten, ihren Kindern oder Verwandten im Ausland zur Last zu werden, blieben vor allem alte Menschen zurück.

Viele Juden, Frauen wie Männer, schätzten lange, ebenso wie andere Deutsche, die Situation falsch ein. Schlimmstenfalls rechneten sie mit einem Rückfall in die Zustände vor der Emanzipation. Sie sahen ihr Ende nicht voraus – und konnten es auch nicht voraussehen.

Das weitaus größte Hindernis für die Auswanderung deutscher Juden waren jedoch die Einreisebeschränkungen der möglichen Zufluchtsländer. Die restriktive Einwanderungspolitik der meisten Länder machte viele Fluchtpläne zunichte. Und die wenigen Länder, deren Grenzen noch offen waren, brauchten Landwirte, keine Akademiker oder Geschäftsleute. Ein weiteres großes Hindernis schuf das Naziregime, indem es die Menge an Geld und Gütern, die Juden mit sich führen durften, drastisch einschränkte. Der Raub jüdischen Eigentums war fester Bestandteil jeder Ausreisegenehmigung, auch in Gestalt der immensen »Reichsfluchtsteuer«, welche die Emigranten entrichten mußten.

Die Brutalität des Novemberpogroms 1938 hatte zur Folge, daß die meisten verbliebenen Juden nun so schnell wie möglich aus Deutschland zu fliehen versuchten. Männer, die während des Novemberpogroms festgenommen und in die Konzentrationslager verschleppt worden waren, kamen nur wieder frei, wenn sie nachweisen konnten, daß sie in der Lage waren, Deutschland sofort zu verlassen. Ihre Frauen setzten alles daran, ihre Befreiung und Auswanderung zu ermöglichen, und hofften darauf, ihnen dann bald nachfolgen zu können. Doch die endlose Bürokratie der Emigrationsverfahren verzögerte die Abreise vieler dieser Frauen so lange, bis der Beginn des Krieges ihnen die Flucht unmöglich machte. Zudem blieben, als mehr und mehr junge Männer das Land verließen, oft ihre Schwestern zurück, weil sie die einzigen waren, die noch für die gebrechlichen Eltern sorgen konnten. Schon im Jahr 1936 sah der Jüdische Frauenbund Anlaß zu ernster Sorge wegen des »speziellen Problems der Frauenauswanderung«.

Der Frauenbund appellierte an die Verantwortung der Eltern für ihre Töchter, die »eine stärkere psychologische Bindung an ihre Familie spüren als Söhne« und so oft nicht auswanderten.[10] Im Januar 1938 gab der Hilfsverein der Juden in Deutschland bekannt: »Bis jetzt weist die jüdische Emigration [...] einen deutlichen Überschuß an Männern auf.«[11] Nach 1933 emigrierten zwei Drittel der deutschen Juden, und unter den Zurückbleibenden war der Anteil der Älteren und der Frauen überproportional hoch.[12] Statistiken, Lebenserinnerungen und Interviews zeigen immer wieder, daß die Nazis, deren Propaganda so sehr auf die angebliche moralische Verderbtheit und Gefährlichkeit jüdischer Männer fixiert war, vor allem alte deutsch-jüdische Frauen ermordeten.[13] Als Elisabeth Freund, eine der letzten Jüdinnen, die Deutschland im Oktober 1941 auf legalem Weg verlassen konnten, ihre Ausreisepapiere bei der Gestapo abholte, beobachtete sie, daß in der Warteschlange »alles alte Leute, alte Frauen« waren.[14]

Aus dem Englischen von Michael Ebmeyer.

13 Unter den deutschen Juden, die 1941 ins Ghetto Lodz deportiert wurden, waren 81 Prozent älter als 50 Jahre und 60 Prozent Frauen. Von den 4000 Berliner Juden in diesem Transport waren 94 Prozent über 60 Jahre alt. Vgl. Avraham Barkai, »Between East and West. Jews from Germany in the Lodz Ghetto«, in: *Yad Vashem Studies*, Bd. 16, S. 282f. und 288.
14 Elisabeth Freund, Erinnerungen, S. 146, Ms., Leo Baeck Institute New York, Memoir Collection.

1 Karl Schleunes, *The Twisted Road to Auschwitz. Nazi Policy toward German Jews, 1933-1939*, Illinois 1970.
2 Herbert A. Strauss, »Jewish Autonomy within the Limits of National Socialist Policy. The Communities and the Reichsvertretung«, in: Arnold Paucker u.a. (Hg.), *Die Juden im nationalsozialistischen Deutschland. 1933-1943*, Tübingen 1986, S. 126.
3 Else Gerstel, Erinnerungen, S. 71, Ms., Leo Baeck Institute New York, Memoir Collection.
4 Inge Deutschkron, *Ich trug den gelben Stern*, München 1985, S. 18.
5 Monika Richarz (Hg.), *Jüdisches Leben in Deutschland. Selbstzeugnisse zur Sozialgeschichte 1918-1945*, Stuttgart 1982, S. 237. Vgl. auch Marion A. Kaplan, *Der Mut zum Überleben. Jüdische Frauen und ihre Familien in Nazideutschland*, Berlin 2001.
6 Claudia Koonz, »Courage and Choice among German-Jewish Women and Men«, in: Paucker, *Die Juden im nationalsozialistischen Deutschland*, S. 287.
7 Ruth Sass (Glaser), Erinnerungen, S. 18, Ms., Leo Baeck Institute New York, Memoir Collection.
8 Ruth Eisner, *Nicht wir allein ... Aus dem Tagebuch einer Berliner Jüdin*, Berlin 1971, S. 8. Sie verließ Deutschland im Januar 1939.
9 Herbert A. Strauss, »Jewish Emigration from Germany, Part I«, in: *Leo Baeck Institute Yearbook* 25 (1980), S. 318.
10 *Blätter des Jüdischen Frauenbundes* 12 (1936), S. 1.
11 *CV Zeitung. Blätter für Deutschtum und Judentum*, 20.1.1938, S. 5.
12 Richarz (Hg.), *Jüdisches Leben in Deutschland*, S. 61.

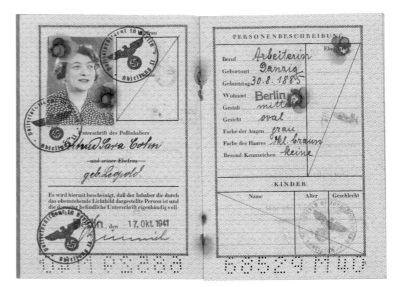

Reisepaß von Gertrud Cohn, ausgestellt am
17. Oktober 1941.

Schematische Darstellung der in Berlin für die Aus-
wanderung anzulaufenden Ämter und Organisationen,
Reichsvereinigung der Juden in Deutschland, um 1939.

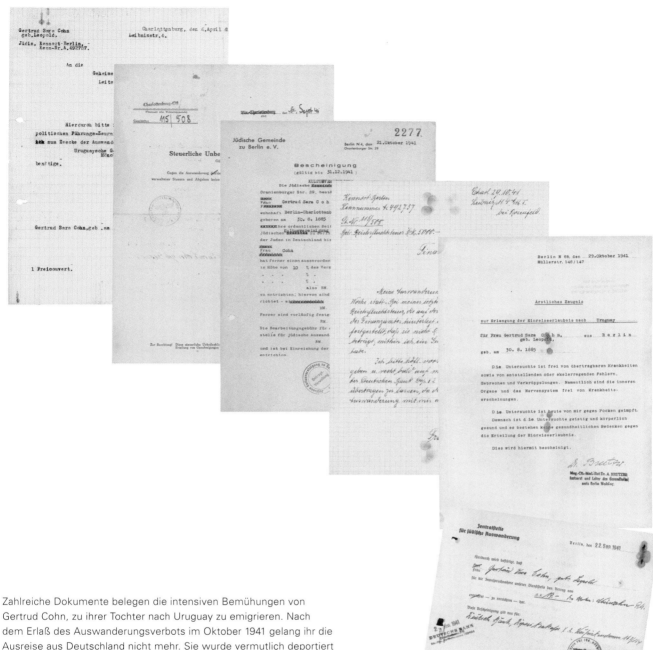

Zahlreiche Dokumente belegen die intensiven Bemühungen von
Gertrud Cohn, zu ihrer Tochter nach Uruguay zu emigrieren. Nach
dem Erlaß des Auswanderungsverbots im Oktober 1941 gelang ihr die
Ausreise aus Deutschland nicht mehr. Sie wurde vermutlich deportiert
und ermordet.

Antrag auf Ausstellung eines politischen Führungszeugnisses der Ge-
stapo, 6. April 1941.
Steuerliche Unbedenklichkeitsbescheinigung des Finanzamts Charlot-
tenburg-Ost, 30. September 1941.
Bescheinigung der Jüdischen Gemeinde Berlin über die von Gertrud
Cohn geleisteten Abgaben, 21. Oktober 1941.
Schreiben an das Finanzamt Charlottenburg-Ost, 29. Oktober 1941, in
dem Gertrud Cohn um Freigabe eines kleinen Restbetrags bittet, der ihr
nach Abzug der Reichsfluchtsteuer bleibt.
Ärztliches Zeugnis zur Erlangung einer Einreiseerlaubnis nach Uruguay,
29. Oktober 1941.
Paßbescheinigung der Zentralstelle für jüdische Auswanderung,
22. September 1941.

»Ex Deutschland 1933. Never again.« Max Halber-
staedter emigrierte nach seinem Medizinstudium
in Bonn und München nach England.

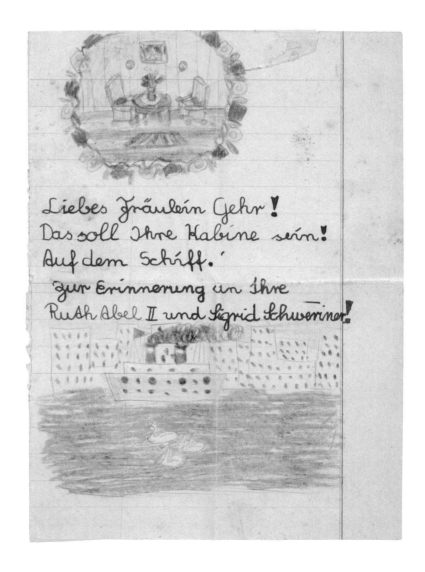

Abschiedsbrief von Ruth Abel und Sigrid
Schweriner, Schülerinnen der Kaliski-Schule
in Berlin, an ihre Lehrerin Lilli Gehr vor deren
Emigration nach England, 1938/39.

Werner Max Finkelstein, geboren 1925, und seine
Eltern bei seiner Abreise mit dem »Kindertransport«
aus Berlin nach Schweden am 27. Juli 1939.
Abschied von Auswanderern nach Palästina am Anhal-
ter Bahnhof in Berlin, Photo von Herbert Sonnenfeld,
September 1936.

Telegramm von Kurt Roberg von Bord der SS
Excambion an die Verwandten in New York,
3. Juni 1941.
Passagierliste der SS Excambion für die
Fahrt von Lissabon nach New York,
31. Mai 1941.

S.S. EXCAMBION
AMERICAN EXPORT LINES, INC.
CAPTAIN W.W. KUHNE. COMMANDER.
FROM LISSON TO NEW YORK. (SAILING SATURDAY, MAY 31, 1941.)
LIST OF PASSENGERS FOR NEW YORK.

Mr. Louis Bedard
Mrs. Fernande Bedard
Miss. Selange Bedard
Mrs. Lydia Bauer
Mr. Albert Baum
Mrs. Chana Baum
Mstr. Gunter Baum
Mr. Henri Benedictus
Mrs Henriette Benedictus
Mr Andre Benedictus
Mr. Fritz Bloch
Mrs. Lydia Bloch
Mr. Fritz Bloch
Mrs. Hedwig Bloch
Mr. Karl Bohm
Mrs. Berta Bohm
Mr. Vander Barbette

Mr. Jack Calhoun
Mr and Mrs. Norman Chambers
Mr. and Mrs. Leoncio Chauz
Mr. Arthur Clement
Mrs. Lavinia Clizbe
Mr. and Mrs. Philibert Combier
Mr. James Coughlin
Mr. John Coutant
Mr. Denis Crowther
Mr. and Mrs. Ralph Curtis
Miss Marjorie Curtis
Miss Patricia Curtis
Miss Lisa Curtis
Mstr. Ralph Curtis
The Honorable Mr. John Cudahy

Mrs. Elise Dantes
Princesse G. De Béarn
Mstr. Gaston De Béarn
Mr. Paul De Jager
Capt. Reginald Delafons
Mr. Raffaele Del Signore
Mr. Arthur Deutsch
Mr. Sigismund Diewald
Mrs. Lina Diewald
Miss Wladyslawa Dobek
Miss Leonarda Dobek

Rev. Michael Driscoll
Mrs. Vanine Dumay

Mr. Harold Eastwood
Mr. and Mrs. Phillippe Eichinger
Mr. Myrtil Epstein
Miss Ella Epstein

Mrs. Alma Fishburn
Mrs. Amelia Franceschi
Miss Vera Franceschi
Mrs. Betti Frank
Mr. Fritz Frischer

Mrs. Else Gaertner
Miss Doris Gaertner
Mrs. Helene Gelaude
Mr. Robert Gilmore
Mrs. Anna Gombert
Mr. and Mrs. Sigmund Gottlieb
Mrs. Lucile Graubart
Mr. Bartolomeo Griffone
Mr. and Mrs Joseph Gualco
Mr. James Gualco

Miss Ethel Harris
Mrs. Alice Hecht
Mr. and Mrs. Morgan Heiskell
Mr. and Mrs. Charles Heisler
Dr. Hugo Hirsch
Mr. Sigmund Hirsch
Mrs. Emma Hirsch
Miss Rosalia Hirsch
Mrs. Barbara Holmes
Rev. Martin Horak
Mrs Eleanor Hull

Mrs. Else Jessurun
Miss Eva Jessurun
Miss Hannelore Jessurun

Mrs. Stanislawa Kleczenska
Mrs. Huihan Koo
Mr. and Mrs. Ferdinand Kramer
Mr. Edward Krieger

Mrs. Yvonne Krieger
Miss Evelyn Krieger
Mrs. Loh Tse Kwan

Baroness Jeanne Lambert
Mr. Armel Lambert
Mrs. Marthe Lambert
Mstr. Jean Lambert
Mr. Leland De Langley
Mrs. Kathleen De Langley
Mstr. Leland De Langley Jr.
Miss Naomi De Langley
Mstr. Terel De Langley
Miss Marie Le Roux
Mr. Levs Levitans
Mrs. Hana Levitans
Miss Liliane Levitans
Mr. Herman Loeb
Mrs. Mathilde Loeb
Mrs. Olga Loeb
Mr. Moritz Lob
Mrs. Johanna Lob
Miss Evelyn Lob
Mrs. Helene Lob
Mr. John Lynch

Mrs. Clara Maer
Mrs. Margarita Magginetti
Miss Isabel Magginetti
Mrs. Fanny Margulies
Mr. Gaudenzio Maiaris
Mr. William Males
Miss Marie Manin
Mrs. Johanna Mann
Mr. Max May
Miss Walburga May
Mrs. Henriette May
Mr. Ernst Mayer
Mr. Henry Metzelaar
Mr. Agien Metzelaar
Mr. Moss F. Moss
Mrs. Mercedes Moss
Mrs. Anna McDonnell
Mr. Walter McKinney
Miss Mary Neff
Mrs. Jette Neustadter

Mrs. Suyeke Ono
Mstr. Yeshie Ono
Mrs. Margaret Osmond

Mr. Franklin Patterson

Mr. Walter Peltz
Mrs. Edith Peltz
Rev. Edward Peters
Mr. Florian Piskorski
Mr. Jozef Piskorski

Mrs. Chana Reinmann
Mr. Frank Reschenberg
Mr. Kurt Roberg
Mr. Friedrich Rollhaus
Mrs. Lina Rollhaus

Mr. Yaichi Sago
Mrs. Katherine Salomon
Mr. Francisco Santos
Mrs. Maria Santos
Mrs. Augusta Schedler
Mr. Juda Schubert
Mrs. Adele Schwarz
Miss Margaret Sleutel
Mr. James Smith
Mrs. Charlotte Soldin
Mr. Emil Stein
Mrs. Bertha Strauss
Miss Recha Strauss
Mrs. Gertrud Strelitzer
Dr. Abraham Swiller
Mrs. Helen Swiller

Mrs. Fanny Thomas
Mrs. Agnes Timme
Mr. Paul Triest
Mrs. Laura Triest
Mstr. William Triest
Miss Paula Triest

Mrs. Irene Van Vredenburch
Commander Juan Vivo
Mr. Jareslav Vrany

Mrs. Wen Wang
Mrs. Helen Watts
Mr. David Weinstock
Mrs. Illona Weinstock
Miss Judith Weinstock
Miss Inge Weinstock
Mr. Leopold Wellisz
Mrs. Jadwiga Wellisz
Miss Helene Wellisz
Mstr. Stanislaus Wellisz
Mr. Salli Wolf
Mrs. Frieda Wolf

Herbert Simon und Gerhard Neustadt mit
dem Ersten Offizier der MS Imperial auf der
Überfahrt nach Valparaíso, Chile, 1939. Die
Väter der beiden Jungen hatten sich im KZ
Sachsenhausen kennengelernt.
Junge Emigranten auf der Martha Washing-
ton, mit der sie im März 1934 von Triest nach
Palästina gelangten.
Saul Sperling an Bord der SS Navemar auf
seiner Reise von Spanien in die USA, 1941.

Plakate der Hamburg-Südamerikanischen
Dampfschifffahrts-Gesellschaft und des
Norddeutschen Lloyd, 1930er Jahre.

Viele Emigranten bestiegen in Hamburg oder
Bremerhaven Schiffe der großen deutschen
Reedereien. Der Luxus einer kreuzfahrtähn-
lichen Reise stand oft im scharfen Kontrast
zu den entwürdigenden Umständen, unter
denen sie Deutschland verlassen mußten.

EUROPA

ALBANIEN

Im Gegensatz zu vielen anderen europäischen Staaten, die ihre Grenzen bereits geschlossen haben, ist die Einreise nach Albanien auch noch nach 1938 möglich. Das Land wird u. a. für ca. 100 Flüchtlinge, die sich auf dem Weg nach Palästina befinden, zur Zwischenstation. 1940 wird die Abschiebung aller ausländischen Juden angeordnet, jedoch nicht durchgeführt. Einige werden schon vor 1943 an Deutschland ausgeliefert oder während der deutschen Besatzung deportiert. Andere überleben die Verfolgung in Verstecken.

Emigranten: ca. 270 Politische Situation: Monarchie, 1939-1943 italienisch besetzt, 1943-1944 deutsch besetzt Einreise-/Aufenthaltsbedingungen: Visumpflicht, vor Einreise Arbeitsgenehmigung erforderlich, 1940 Abschiebungen angeordnet, jedoch nicht durchgeführt Ansässige Juden: ca. 200 Verbleib der Emigranten vor/nach 1945: zumeist Weiterwanderung nach Palästina Prominente: Abel Ehrlich (Komponist)

BELGIEN

Tausende von NS-Verfolgten flüchten in den 1930er Jahren nach Belgien. Im Verlauf der 1930er Jahre werden die Einreise- und Aufenthaltsbedingungen restriktiver. Gleichzeitig versuchen immer mehr Flüchtlinge illegal ins Land zu gelangen. Die belgischen Behörden weisen sie an den Grenzen zurück oder schieben sie nach Frankreich ab. Nach der deutschen Besetzung 1940 werden antijüdische Verordnungen erlassen, ab 1942 beginnen die Deportationen in die Vernichtungslager. Zahlreiche Juden, darunter viele Kinder, überleben versteckt.

Emigranten: ca. 30 000, viele Transitflüchtlinge Orte: Antwerpen, Brüssel Politische Situation: parlamentarische Monarchie, 1940-1944/45 deutsch besetzt Einreise-/Aufenthaltsbedingungen: Visumpflicht, ab 1938 Rückweisungen an den Grenzen und Abschiebungen nach Frankreich Ansässige Juden: ca. 70 000 Verbleib der Emigranten vor/nach 1945: bis 1940 Weiterwanderung und Abschiebungen nach Frankreich, ab 1942 Deportationen Prominente: Jean Améry (Schriftsteller), Felix Nussbaum (Künstler)

Joseph und Benita Schadur aus Berlin im Zoo in Antwerpen, Mai 1939.

BULGARIEN

Für eine kleine Zahl von Flüchtlingen ist Bulgarien zumeist eine Durchgangsstation auf dem Weg in die Türkei oder nach Palästina. Ab 1941 erläßt der Bündnispartner Deutschlands eine Reihe antijüdischer Gesetze und stellt keine Transitvisa mehr aus. Inoffiziell dulden die Behörden die Durchreise.

Emigranten: 11 Flüchtlinge unterschiedlicher Konfession, ohne Erfassung der Transitflüchtlinge Politische Situation: Monarchie, ab 1941 Bündnispartner Deutschlands Einreise-/Aufenthaltsbedingungen: ab 1941 offiziell keine Ausstellung von Transitvisa mehr und antijüdische Verordnungen Ansässige Juden: ca. 60000 Verbleib der Emigranten vor/nach 1945: Weiterwanderung in die Türkei und nach Palästina

DÄNEMARK

Obwohl von Deutschland aus leicht zu erreichen, ist Dänemark kein bevorzugtes Zufluchtsland. Die dänische Regierung ist von Anfang an bemüht, Flüchtlinge von ihrem Territorium fernzuhalten, zwischen 1934 und 1939 wird die Fremdengesetzgebung dreimal verschärft. Ab Oktober 1938 erhalten die dänischen Grenzstellen und Konsulate die Order, Juden zurückzuweisen. Nur einem Kontingent von jährlich 200 jüdischen Jugendlichen, deren Weiterwanderung nach Palästina feststeht, wird noch bis 1940 die Einreise aus Deutschland gestattet. Zudem werden Wissenschaftlern teilweise großzügigere Aufnahmeregelungen zugestanden. Ab 1940, nach der deutschen Besetzung, erfolgen Internierungen. Der dänische Widerstand und die Bevölkerung reagieren im Oktober 1943 auf die Verfolgung und die geplante Deportation der Juden mit einer umfassenden Rettungsaktion, durch die der größte Teil der dänischen und etwa 300 deutsche Juden nach Schweden in Sicherheit gebracht werden.

Emigranten: ca. 4500, überwiegend Transitflüchtlinge Ort: Kopenhagen Politische Situation: parlamentarische Monarchie, 1940-1945 deutsch besetzt Einreise-/Aufenthaltsbedingungen: ab 1934 Aufenthalt ohne Visum auf drei Monate verkürzt, Nachweis von mindestens 50 Kronen erforderlich, Verbot freiberuflicher Tätigkeit, ab 1936 Erleichterungen bei der Erteilung von Arbeitsgenehmigungen, speziell für Wissenschaftler, ab Oktober 1938 werden jüdische Flüchtlinge an Grenzen und Konsulaten abgewiesen, ab 1940 Internierungen Ansässige Juden: ca. 7000 Verbleib der Emigranten vor/nach 1945: Weiterwanderung nach Schweden, Deportationen Prominente: Fritz Bauer (Jurist), Theodor Geiger (Soziologe), Wilhelm Reich (Psychoanalytiker)

Photos von Erich Meyer aus Frankfurt am Main während der Hachschara in Dänemark, 1938. In landwirtschaftlichen Ausbildungszentren wurden Jugendliche auf das Leben in Palästina vorbereitet.

DANZIG

Danzigs Zugang zur Ostsee und das Fehlen von Sprach-
barrieren in der mehrheitlich von Deutschen bewohnten
Hafenstadt sind ausschlaggebend dafür, daß mindestens
376 deutsche Juden in die Freie Stadt Danzig fliehen.
Die meisten von ihnen wollen von hier aus weiterwan-
dern. Für einen dauerhaften Aufenthalt bietet sich die
Stadt kaum an, da Danzig – obwohl seit 1919 dem Völker-
bund unterstellt – eine weitestgehend mit Deutschland
gleichgeschaltete Politik betreibt. So sieht sich 1938 die
Danziger jüdische Gemeinde aufgrund von Repressalien
gezwungen, ihr Gemeindeeigentum zu verkaufen. Der
Erlös ermöglicht vielen die Emigration. Mit dem Überfall
auf Polen 1939 und Danzigs Eingliederung ins Deutsche
Reich sind die noch verbliebenen Juden von nun an un-
geschützt der NS-Verfolgung ausgesetzt.

Emigranten: 376 im Jahr 1938 Politische Situation: Freie
Stadt, dem Völkerbund unterstellt, 1939 Eingliederung
ins Deutsche Reich Ansässige Juden: ca. 12 000 Ver-
bleib der Emigranten vor/nach 1945: Weiterwanderung,
Deportationen

»Komm lieber Mai und mache von Juden uns jetzt frei.« Die Gro-
ße Synagoge in Danzig kurz vor ihrem Abbruch, Mai 1939.

ESTLAND, LETTLAND UND LITAUEN

In Estland und Lettland ist nur eine sehr geringe Zahl
von Flüchtlingen dokumentiert. Bekannt ist der Fall einer
Gruppe von 77 Österreichern, die aufgrund ihrer mit ei-
nem »J« gekennzeichneten Pässe im Oktober 1938 von
Riga ins polnische Stettin zurückgeschickt werden. Li-
tauen nimmt als einziges der baltischen Länder eine grö-
ßere Zahl von Flüchtlingen auf. 1939 leben etwa 3 000
deutsche, österreichische und tschechoslowakische jü-
dische Flüchtlinge im Land. Mit Kriegsbeginn kommen
etwa 15 000 jüdische Flüchtlinge aus Polen hinzu. Noch
vor Einmarsch der Deutschen kommt es zu Pogromen
gegen Juden. In dieser Situation unternimmt ein großer
Teil der Flüchtlinge den Versuch, auf den östlichen Land-
routen über die Sowjetunion nach Nord- und Südamerika
oder Palästina zu entkommen. Mit Hilfe des japanischen
Konsuls Chiune Sugihara, der 1940/41 einige tausend
Transitvisa mit dem fiktiven Endziel Curaçao ausstellt,
gelingt es vielen Juden, Litauen zu verlassen und in Ja-
pan vorübergehend Zuflucht zu finden.

ESTLAND

Emigranten: 7 Flüchtlinge unterschiedlicher Konfession
Politische Situation: Republik, 1940-1941 sowjetisch be-
setzt, 1941-1944 deutsch besetzt, danach Sowjetre-
publik Einreise-/Aufenthaltsbedingungen: visumfrei, Nach-
weis ausreichender Mittel kann verlangt werden,
Arbeitserlaubnis nur nach Einholen einer Beschäfti-
gungsbewilligung durch Arbeitgeber Ansässige Juden:
ca. 5 000

LETTLAND

Emigranten: 14 Flüchtlinge unterschiedlicher Konfessi-
on Politische Situation: Republik, 1940-1941 sowjetisch
besetzt, 1941-1944 deutsch besetzt, danach Sowjetre-
publik Einreise-/Aufenthaltsbedingungen: visumfrei, Rück-
weisungsbefugnis der Grenzbeamten Ansässige Juden:
ca. 93 000 Prominente: Simon Dubnow (Historiker)

LITAUEN

Emigranten: ca. 3000 jüdische Flüchtlinge aus Deutschland, Österreich und der Tschechoslowakei Politische Situation: Republik, 1940-1941 sowjetisch besetzt, 1941-1944 deutsch besetzt, danach Sowjetrepublik Einreise-/Aufenthaltsbedingungen: Visum für Aufenthalt bis zu einem Jahr, Verlängerung möglich, Arbeitsgenehmigung erforderlich Ansässige Juden: ca. 150000 Verbleib der Emigranten vor/nach 1945: Weiterwanderung in die Sowjetunion, nach Japan, Nord- und Südamerika, Palästina

FINNLAND

Während bis 1938 die meisten europäischen Länder ihre Grenzen abgeriegelt und die Visumpflicht eingeführt haben, ist die Einreise nach Finnland noch ohne Visum möglich. Aus diesem Grund wird auch das bisher wenig frequentierte Land am nördlichen Rand Europas ab 1938 als Zufluchtsort gewählt. Finnland führt in Reaktion darauf noch im gleichen Jahr die Visumpflicht für Deutsche und Österreicher ein und weist auch bereits im Land befindliche Juden aus. Mindestens acht Menschen werden später an den Bündnispartner Deutschland ausgeliefert. Fast alle Flüchtlinge wandern nach Schweden oder in die USA weiter.

Emigranten: ca. 200-1700 jüdische Flüchtlinge, ohne Erfassung der Transitflüchtlinge Politische Situation: Republik, 1941-1944 Bündnispartner Deutschlands Einreise-/Aufenthaltsbedingungen: bis 1938 visumfrei, nach drei Monaten Aufenthaltsgenehmigung und Arbeitsgenehmigung für Erwerbstätigkeit erforderlich, Zulassungsbeschränkungen für akademische Berufe, 1938 Visumpflicht für Deutsche und Österreicher, Ausweisung bereits im Land befindlicher Juden Ansässige Juden: ca. 2000 Verbleib der Emigranten vor/nach 1945: Weiterwanderung nach Schweden und in die USA

FRANKREICH

Ab 1933 ist Frankreich zunächst das bevorzugte Zufluchtsland für NS-Flüchtlinge. Die anfänglich freizügige Aufnahmepraxis veranlaßt insgesamt etwa 100000 Verfolgte, davon ein Großteil Juden, in Frankreich Asyl zu suchen. In den 1930er Jahren ist Frankreich ein Zentrum des deutschsprachigen künstlerischen und politischen Exils. Jüdische Organisationen betreiben Hachschara-Zentren, in denen junge Frauen und Männer vor der Weiterwanderung nach Palästina in Handwerk, Gartenbau und in der Landwirtschaft ausgebildet werden. Währenddessen wird Frankreichs innenpolitische Lage zunehmend instabil: Wirtschaftskrise und Arbeitslosigkeit tragen mit bei zu immer restriktiveren Maßnahmen gegen die Emigranten. Lediglich während der kurzen Regierungszeit von Léon Blum und seiner Front Populaire 1936 bis 1937 kommt es zu spürbaren Erleichterungen. Ab 1938 werden »Illegale« streng verfolgt und abgeschoben, mit Kriegsbeginn werden alle deutschen und österreichischen Flüchtlinge als »feindliche Ausländer« in Lagern interniert. Zahlreiche antijüdische Gesetze treten nach der deutschen Besetzung 1940 in Kraft. Von den bei Kriegsbeginn in Frankreich lebenden etwa 40000 deutschen und österreichischen Juden können etwa 20000 das Land verlassen. Viele fliehen über die Pyrenäen, um die rettenden Überseehäfen in Spanien und Portugal zu erreichen. Das in New York gegründete Emergency Rescue Committee, mit seinem Beauftrag-

ten Varian Fry in Marseille, rettet Hunderte von Flücht-
linge über diese Route. Mit Unterstützung des kollabo-
rierenden Vichy-Regimes werden etwa 9500 deutsche
und österreichische Juden an Deutschland ausgeliefert.
Ab 1942 erfolgen Deportationen in die Vernichtungs-
lager.

Emigranten: ca. 100000, überwiegend jüdische Flücht-
linge Orte: Paris, Mittelmeerküste Politische Situation:
Republik, ab 1940 Teilung in deutsche Besatzungszone
und unbesetzte Zone (Vichy-Regime), ab 1942 ganz
Frankreich deutsch besetzt (1942-1943 z.T. italienisch
besetzt) Einreise-/Aufenthaltsbedingungen: Visumpflicht,
Beantragung der Aufenthaltsgenehmigung und *carte
d'identité* bei der Polizei, beschränkte Arbeitsmöglich-
keiten, 1933 vorübergehend freizügige Aufnahmepraxis,
danach restriktiv, 1936-1937 Erleichterungen, 1938-1940
Verschärfung, Abschiebung »Illegaler«, 1939 Internie-
rung als »feindliche Ausländer«, nach Kriegsbeginn In-
ternierungen in Frankreich und Nordafrika, Meldung vieler
Internierter zur Fremdenlegion oder zum Arbeits-
dienst Ansässige Juden: ca. 270000 Verbleib der Emi-
granten vor/nach 1945: Weiterwanderung nach Übersee
und Palästina, Auslieferungen und Deportationen Promi-
nente: Hannah Arendt (Philosophin), Walter Benjamin
(Philosoph), Alfred Döblin (Schriftsteller), Lotte Eisner
(Filmjournalistin), Lion Feuchtwanger (Schriftsteller),
Gisèle Freund (Photographin), Kurt Gerron (Regisseur,
Schauspieler), Siegfried Kracauer (Soziologe, Journalist),
Charlotte Salomon (Künstlerin), Anna Seghers (Schrift-
stellerin)

GRIECHENLAND

Nur eine kleine Zahl deutscher Juden sucht Zuflucht in
Griechenland. Ab 1938 werden Flüchtlinge ohne Arbeits-
erlaubnis oder Aufenthaltsgenehmigung festgenommen,
es kommt zu Ausweisungen. Eine nicht erfaßte Zahl von
Transitflüchtlingen wandert nach Italien, Zypern, in die
Türkei oder nach Palästina weiter und entgeht so den
Deportationen unter der deutschen Besatzung.

Emigranten: 11 Flüchtlinge unterschiedlicher Konfession,
ohne Erfassung der Transitflüchtlinge Politische Situa-
tion: Republik, ab 1935 Königreich, ab 1936 Diktatur,
1941-1944 deutsch besetzt (1941-1943 z.T. italienisch
besetzt) Einreise-/Aufenthaltsbedingungen: Visumertei-
lung nach Darlegung des Reisezwecks, ab drei Monaten
Aufenthaltsgenehmigung erforderlich, Erteilung einer
Arbeitsgenehmigung nur durch das Innenministerium
bei Arbeitskräftemangel im betreffenden Bereich, Hand-
werker benötigen keine Genehmigung, Arbeitsverbot
für freie und akademische Berufe Ansässige Juden: ca.
75000 Verbleib der Emigranten vor/nach 1945: Weiter-
wanderung nach Italien, Zypern, in die Türkei, nach Palä-
stina

Im Café du Dôme trafen sich emigrierte Intellektuelle und Künst-
ler, Gemälde von Arbit Blatas, 1938. Blatas, geboren in Litauen,
studierte Malerei in Berlin und Paris.

Kinder von jüdischen Flüchtlingen aus Deutschland warten auf
einem Bahnhof in Paris, 1939.

GROSSBRITANNIEN

Großbritannien ist nach den USA und Palästina mit bis zu 65 000 jüdischen Flüchtlingen das drittgrößte Aufnahmeland und eines der wenigen europäischen Länder, dessen jüdische Gemeinschaft nicht von der deutschen Besetzung eingeholt wird. Zwei Phasen sind bis Kriegsbeginn in der britischen Flüchtlingspolitik erkennbar. In der ersten Phase von 1933 bis 1938 ist die Aufnahmepraxis eher restriktiv, mit Ausnahme von großzügigeren Regelungen für Wissenschaftler und Hausangestellte. Die zweite Phase dauert von 1938 bis zum Kriegsbeginn im September 1939. Vor allem unter dem Eindruck des Novemberpogroms kommt es zu einer Liberalisierung der Einreisebedingungen. Der überwiegende Teil der Flüchtlinge kommt in diesem Zeitraum ins Land, darunter 10 000 Kinder mit den sogenannten »Kindertransporten«. Der Kriegsbeginn im September 1939 führt zu dramatischen Veränderungen in der Flüchtlingspolitik. Nun wird allen Personen, die aus dem feindlichen Ausland kommen, die Einreise verwehrt. Im Land befindliche deutschsprachige Ausländer werden ab Mai 1940 – ungeachtet dessen, ob es sich um NS-Verfolgte oder Sympathisanten des NS-Regimes handelt – als »feindliche Ausländer« interniert und zum Teil in britische Dominions und Kolonien deportiert. Im Juli 1940 werden die Deportationen wieder eingestellt und die ersten Internierten freigelassen. Viele Emigranten verstehen sich mittlerweile als »Festlandbriten«, 1950 ist die Einbürgerung von etwa 50 000 jüdischen Emigranten weitgehend abgeschlossen.

Emigranten: ca. 60 000-65 000 Orte: London, Manchester, Leeds, Birmingham Politische Situation: parlamentarische Monarchie, Mutterland des British Empire Einreise-/Aufenthaltsbedingungen: bis 1938 restriktive Aufnahmepraxis, permanente Arbeits- und Aufenthaltserlaubnis nur für bestimmte Berufsgruppen, die Mehrheit der aufgenommenen Flüchtlinge erhält vorübergehendes Gastrecht, nach dem Novemberpogrom vorübergehend Liberalisierung der Einreisebedingungen, u.a. Erteilung von Gruppenvisa für Kinder, während des Krieges Status als »feindliche Ausländer«, Internierung der Mehrheit der Flüchtlinge, Deportation von ca. 8 000 Männern nach Australien und Kanada Ansässige Juden: ca. 340 000 Verbleib der Emigranten vor/nach 1945: mehrheitlich Einbürgerung, Weiterwanderung in die USA und nach Palästina Prominente: Elisabeth Bergner (Schauspielerin), Sigmund und Anna Freud (Psychoanalytiker), Erich Fried (Schriftsteller), Alfred Kerr (Schriftsteller), Ludwig Meidner (Künstler), Lilli Palmer (Schauspielerin), Hilde Spiel (Schriftstellerin), Adolf Wohlbrück (Schauspieler)

Kofferaufkleber für die »Kindertransporte« des Hilfsvereins der Juden in Deutschland, 1938.

Ein britischer Bobby mit zwei Kindern nach Ankunft des zweiten »Kindertransports« in Harwich, 12. Dezember 1938.

IRLAND

Irland ist eines der westeuropäischen Länder, die kaum jüdische Flüchtlinge aufnehmen. Um ein Visum zu bekommen, müssen Flüchtlinge entweder ausreichende Mittel nachweisen oder eine Arbeitsgenehmigung erbringen. Diese wird jedoch nur für Stellen erteilt, für die es keine irischen Interessenten gibt. Nur einer kleinen Zahl der insgesamt 100 bis 200 Flüchtlinge gelingt es, auf legalem Weg in Irland Asyl zu erhalten. Viele reisen als »Besucher« aus Großbritannien ein und laufen als »Illegale« ständig Gefahr, ausgewiesen zu werden.

Emigranten: ca. 100-200 Orte: Dublin, Cork Politische Situation: britisches Dominion Einreise-/Aufenthaltsbedingungen: Visumpflicht, Einreise aus Großbritannien als »Besucher« möglich, für Arbeitnehmer vorab Arbeitsgenehmigung, Nachweis finanzieller Unabhängigkeit oder Genehmigung zur Unternehmensgründung nötig, wenig Chancen für Akademiker, ab 1939 strikte polizeiliche Meldepflicht und umfassende Überwachung Ansässige Juden: ca. 5 000

ISLAND

Ähnlich abweisend wie Irland verhält sich auch Island gegenüber dem Flüchtlingsstrom. Potentielle Zuwanderer werden durch schwer erfüllbare Einreisebedingungen fernzuhalten versucht. Bereits im Land befindliche Flüchtlinge werden zum Teil nach Deutschland zurückgeschickt.

Emigranten: ca. 25-30 Politische Situation: parlamentarische Monarchie (in Personalunion mit Dänemark), 1940-1944 britisch und US-amerikanisch besetzt, ab 1944 Republik Einreise-/Aufenthaltsbedingungen: Aufenthalte über drei Monate nur bei Fürsprache einflußreicher Isländer oder mit Arbeitserlaubnis, Arbeitserlaubnis nur bei Anforderung durch ein isländisches Unternehmen Ansässige Juden: Zahl nicht bekannt, keine jüdischen Gemeindestrukturen Prominente: Victor Urbancic (Komponist)

Der Hafen von Reykjavik, 1940er Jahre.

ITALIEN

Trotz des faschistischen Mussolini-Regimes zählt Italien zunächst zu den bevorzugten Zufluchtsländern in Europa. Visumfreie Einreise, Arbeitsmöglichkeiten und vor allem die Überseehäfen in Genua, Neapel und Triest sind für etwa 68000 Flüchtlinge die entscheidenden Gründe, nach Italien zu gehen. Ungefähr 50000 von ihnen reisen nach kurzem Aufenthalt auf dem Seeweg weiter nach Palästina, Nord- und Südamerika oder Shanghai. Jährlich werden etwa 150 junge Männer und Frauen in den Hachschara-Zentren in Landwirtschaft und Handwerk ausgebildet und so auf die Einwanderung nach Palästina vorbereitet. Bis 1938 werden die jüdischen Flüchtlinge gegenüber anderen Emigranten nicht benachteiligt. Dies ändert sich im Herbst 1938 mit der Einführung der italienischen »Rassengesetze«. Alle seit 1918 ins Land gekommenen Juden sind von diesem Zeitpunkt an von Ausweisung bedroht und unterliegen Arbeitsverboten. Mit dem Kriegseintritt Italiens im Juni 1940 spitzt sich die Situation weiter zu. Jüdische Flüchtlinge werden den »Angehörigen der Feindstaaten« gleichgestellt, in Lagern interniert oder zur täglichen Meldung verpflichtet. Während der deutschen Besatzung werden Deportationen, vor allem nach Auschwitz, durchgeführt. Tausende von Juden überleben versteckt.

Emigranten: ca. 68000, davon ca. 50000 Transitflüchtlinge, darunter ca. 27000 Flüchtlinge auf dem Weg nach Palästina Orte: Rom, Bozen, Genua, Florenz Politische Situation: Monarchie, Diktatur, ab 1936 Bündnispartner Deutschlands, 1943-1945 z.T. deutsch besetzt Einreise-/Aufenthaltsbedingungen: bis 1938 kein Visum erforderlich, außer für Staatenlose, Meldepflicht innerhalb von drei Tagen nach Ankunft, Aufenthaltsbewilligung bei Nachweis ausreichender Mittel zum Unterhalt, gute Arbeitsmöglichkeiten z.B. für Ingenieure, Chemiker, Handwerker, Beschäftigungsbeschränkungen für medizinische und andere akademische Berufe, ab 1938 Arbeitsverbote und Einführung der italienischen »Rassengesetze«, ab Februar 1939 vorübergehender Aufenthalt mit Touristenvisum möglich, bei gleichzeitigem Arbeitsverbot, ab August 1939 nur noch Transit gestattet, ab Mai 1940 totaler Einwanderungsstopp für Juden, mit Kriegseintritt Italiens im Juni 1940 Internierungen Ansässige Juden: ca. 70000 Verbleib der Emigranten vor/nach 1945: Weiterwanderung nach Palästina, Nord- und Südamerika, Shanghai Prominente: Alfred Einstein (Musikwissenschaftler), Karl Wolfskehl (Schriftsteller)

Passagierliste der SS Conte Rosso für die Überfahrt von Triest nach Shanghai, Januar 1939.

Die SS Conte Verde im Hafen von Triest vor der Abfahrt nach Shanghai, März 1939.

(EHEMALIGES) JUGOSLAWIEN

Der Vielvölkerstaat Jugoslawien ist nach 1933 zunächst daran interessiert, eine größere Zahl von NS-Flüchtlingen aufzunehmen, um der eigenen Wirtschaft Impulse zu geben. Doch das wirtschaftlich schwache Land erscheint nur wenigen für eine dauerhafte Niederlassung geeignet, und nur ein geringer Teil der Flüchtlinge bringt tatsächlich Kapital mit. Aufgrund seiner liberalen Einreisebedingungen entwickelt sich Jugoslawien zu einem der wichtigsten Transitländer. Für die Versorgung der Flüchtlinge setzen sich Hilfsorganisationen in außerordentlicher Weise ein. Die jüdische Gemeinde Zagrebs erhebt eine »Sozialsteuer«, mit der unter anderem die kostenlose ärztliche Betreuung und eine Unterhaltsunterstützung der Flüchtlinge finanziert wird. In 15 Provinzstädten entstehen weitere Sammelunterkünfte, die eine Grundversorgung garantieren. Mit dem »Anschluß« Österreichs und der Besetzung der Tschechoslowakei steigt 1938/39 die Zahl der Flüchtlinge massiv an, so daß Jugoslawien seine tolerante Haltung Schritt für Schritt aufgibt. Tausende von Flüchtlingen werden ab 1938 ausgewiesen, ab 1940 können Juden nur noch illegal einreisen. Im April 1941, kurz nach der Kapitulation Jugoslawiens, beginnen die deutschen Besatzer mit Deportationen. Um der Ermordung zu entgehen, fliehen viele Juden in die von Italien annektierten Gebiete. Eine kleine Kolonie von 300 bis 400 Emigranten entsteht so an der dalmatinischen Küste.

Emigranten: ca. 55 000, überwiegend Transitflüchtlinge Ort: Zagreb Politische Situation: Monarchie, 1941-1944 z.T. deutsch besetzt Einreise-/Aufenthaltsbedingungen: bis 1938 für Einreise nur Paß und Touristenvisum erforderlich, Aufenthaltsbewilligung für ein Jahr wird in der Regel erteilt und verlängert, eine Arbeitserlaubnis jedoch nur selten gewährt, ab 1938 Restriktionen, ab 1940 Einreise für Juden nur noch illegal möglich, ab 1940 antijüdische Gesetze Ansässige Juden: ca. 75 000 Verbleib der Emigranten vor/nach 1945: Weiterwanderung nach Großbritannien, Bulgarien, Italien, Palästina, in die USA, Türkei, die italienisch besetzten Gebiete Dalmatiens, ab 1941 Ermordungen und Deportationen unter deutscher Besatzung Prominente: Louis Fürnberg (Schriftsteller)

LIECHTENSTEIN

Liechtenstein zählt zu den westeuropäischen Ländern, die kaum Emigranten aufnehmen. Flüchtlinge, die die Absicht haben, nach Liechtenstein einzureisen, müssen eine Aufenthaltskaution von mehreren zehntausend Franken vorweisen, außerdem dürfen sie zuvor nicht aus der Schweiz ausgewiesen worden sein. Ab 1938 werden Flüchtlinge aus Österreich sowie jüdische Flüchtlinge generell nicht mehr aufgenommen.

Emigranten: ca. 210 Politische Situation: Fürstentum Einreise-/Aufenthaltsbedingungen: Flüchtlingsgesetzgebung in Anlehnung an die Schweiz, ab September 1935 Einführung einer Aufenthaltskaution von mehreren zehntausend Franken, aus der Schweiz ausgewiesene Flüchtlinge werden nicht aufgenommen, ab März 1938 Aufnahmestopp für Österreicher, ab Dezember 1938 für Juden, ab 1941 Fremdenpolizeiabkommen mit der Schweiz auf eidgenössischer Basis Ansässige Juden: Zahl nicht bekannt

Zwei Mädchen der Kladovo-Gruppe in einem Flüchtlingslager in Jugoslawien, Sommer 1940. Die zionistische Organisation Hechaluz in Wien versuchte 1939 über tausend Flüchtlinge illegal über die Donau nach Palästina zu bringen. Sie wurden in Kladovo aufgehalten, nach dem deutschen Überfall auf Jugoslawien wurden die meisten der Flüchtlinge ermordet.

49

LUXEMBURG

Für NS-Flüchtlinge ist Luxemburg in aller Regel nur eine Zwischenstation auf dem Weg nach Frankreich oder Portugal. Eine dauerhafte Niederlassung in Luxemburg ist nicht erwünscht, die Aufenthalts- und Arbeitsbedingungen sind äußerst restriktiv. Bereits an der Grenze können Flüchtlinge zurückgewiesen werden. Im Mai 1940 löst der Einmarsch der deutschen Truppen eine Massenflucht über die französische Grenze aus. Unter der deutschen Besatzung werden antijüdische Verordnungen erlassen, später erfolgen Internierungen und Deportationen in die Vernichtungslager.

Emigranten: zur Zeit der deutschen Besetzung 1500-2000 jüdische Flüchtlinge, ohne Erfassung der Transitflüchtlinge ab 1933 Politische Situation: Großherzogtum, 1940-1944 deutsch besetzt Einreise-/Aufenthaltsbedingungen: bis 1938 Visum ab zwei Monaten Aufenthalt erforderlich, Beantragung einer Arbeitsgenehmigung durch potentiellen Arbeitgeber erforderlich, Rückweisungen an Grenze möglich, bis 1941 offizielle Ausreise nach Frankreich und Portugal möglich Ansässige Juden: ca. 2500 Verbleib der Emigranten vor/nach 1945: Weiterwanderung nach Frankreich oder Portugal, Deportationen Prominente: Paul Walter Jacob (Opern- und Theaterregisseur)

MALTA

18 jüdische Flüchtlinge gelangen auf die Mittelmeerinsel Malta. Die kleine britische Kolonie fungiert als wichtiger militärischer Stützpunkt. Von 1940 bis 1943 ist die Insel wegen ihrer strategischen Bedeutung Ziel deutscher und italienischer Angriffe, doch es gelingt den Achsenmächten nicht, Malta einzunehmen.

Emigranten: 18 Politische Situation: britische Kolonie Ansässige Juden: ca. 50

MONACO

Wie viele deutsch-jüdische Flüchtlinge in das kleine Fürstentum an der französischen Mittelmeerküste emigrieren, ist nicht belegt. 1941 führt Monaco auf Druck Deutschlands ein Gesetz zur Erfassung aller Juden ein und liefert deutsche und österreichische Juden nach Deutschland aus.

Politische Situation: Fürstentum, 1942-1944 deutsch besetzt

Brief von Emigranten aus Luxemburg an eine befreundete Familie in ihrer ehemaligen Heimatstadt Solingen, 9. April 1938.

NIEDERLANDE

Die Niederlande sind nach 1933 zunächst ein bevorzugtes Emigrationsziel. Bis 1939 ist die Einreise ohne Visum möglich. Etwa 15 000 Flüchtlinge reisen in einer ersten Welle 1933 ein, etwa 20 000 folgen später nach. Angesichts der wirtschaftlich schwierigen Lage sind die Arbeitsmöglichkeiten stark beschränkt. Anfang 1935 tritt ein Gesetz in Kraft, das die Beschäftigung von Ausländern genehmigungspflichtig macht. Eine solche Genehmigung wird jedoch nur erteilt, wenn kein Niederländer für die freie Stelle zur Verfügung steht. Ab 1939 interniert die niederländische Regierung vor allem »illegale« Flüchtlinge. Traurige Berühmtheit erlangt dabei das Lager Westerbork. Unter deutscher Besatzung wird es ab 1942 zum Ausgangspunkt für Deportationen in die Vernichtungslager. Insgesamt werden drei Viertel der im Land verbliebenen jüdischen Flüchtlinge deportiert. Ein Teil der verfolgten Juden, vor allem Kinder, überleben versteckt.

Emigranten: ca. 35 000, überwiegend Transitflüchtlinge Ort: Amsterdam Politische Situation: parlamentarische Monarchie, 1940-1945 deutsch besetzt Einreise-/Aufenthaltsbedingungen: bis 1939 visumfrei, bei längerem Aufenthalt polizeiliche Genehmigung erforderlich, ab 1935 gesetzliche Beschränkungen für Erwerbstätigkeit und Unternehmensgründungen, ab 1938 geschlossene Grenzen mit vorübergehender Öffnung von November 1938 bis März 1939 sowie kurz nach Kriegsbeginn, ab 1938 verstärkt illegale Einwanderung Ansässige Juden: ca. 140 000 Verbleib der Emigranten vor/nach 1945: Weiterwanderung, u.a. nach Palästina und in die USA, Abschiebungen »Illegaler«, Deportationen Prominente: Anne Frank, Kurt Gerron (Regisseur, Schauspieler), Hans Keilson (Arzt, Psychoanalytiker), Fritz Landshoff (Verleger), Erich Salomon (Photograph), Hugo Sinzheimer (Jurist), Alfred Wiener (Historiker)

Fritz Meyer und seine Frau mit ihren Mitarbeiterinnen in der Konfektionsfabrik, Amsterdam, um 1938.

NORWEGEN

Norwegen ist bestrebt, die Zahl der Flüchtlinge im Land so gering wie möglich zu halten. Um die Zufluchtsuchenden zu einer zügigen Weiterwanderung zu bewegen, erläßt Norwegen Arbeitsverbote und begrenzt die staatliche Unterstützung. Ab 1936 verändert sich die Haltung der Norweger zugunsten der Flüchtlinge. Es wird ihnen erlaubt, zu arbeiten und so ihren Unterhalt zu sichern. Ab 1938 wird die Einwanderung durch feste Zuwanderungsquoten für die Asylsuchenden berechenbarer, das allgemeine Klima weniger fremdenfeindlich. Bei Einmarsch der deutschen Truppen 1940 flüchten über 300 deutsche Juden weiter nach Schweden.

Emigranten: ca. 500, überwiegend jüdische Transitflüchtlinge Ort: Oslo Politische Situation: Königreich, 1940-1945 deutsch besetzt Einreise-/Aufenthaltsbedingungen: 1933-1935 Arbeitsverbot und Beschränkung der staatlichen Unterstützung, ab 1936 Lockerung der Bestimmungen, ab 1938 feste Einwanderungsquoten, Auswahl vor allem nach Qualifikation, jedoch weiterhin Benachteiligung von Juden Ansässige Juden: ca. 1500 Verbleib der Emigranten vor/nach 1945: Weiterwanderung nach Schweden und Großbritannien, Deportationen Prominente: Otto Fenichel (Psychoanalytiker), Wilhelm Reich (Psychoanalytiker)

ÖSTERREICH

Bis zum »Anschluß« an das Deutsche Reich im März 1938 ist Österreich auch aufgrund der sprachlich-kulturellen Gemeinsamkeiten ein naheliegendes, wenn auch nicht bevorzugtes Emigrationsland. Zumeist sind es in Deutschland lebende Juden österreichischer Herkunft, die nach 1933 vorübergehend in Österreich Zuflucht suchen. Die österreichischen Behörden gewähren einigen tausend Flüchtlingen Aufenthalt, wenn auch oft nur widerwillig. Bei politischer Betätigung greift das sogenannte »Schubgesetz« mit Abschiebung oder Einreiseverbot. Für die Reglementierung möglicher Erwerbstätigkeit sorgt das »Inländerarbeiterschutzgesetz«. Neben den staatlichen Repressionen bestimmen Antisemitismus und Fremdenfeindlichkeit sowohl das Leben der jüdischen Exilanten als auch das der ansässigen Juden. Nach dem »Anschluß« im März 1938 beginnt die systematische Vertreibung aller Juden aus Österreich.

Emigranten: ca. 4600 jüdische Flüchtlinge 1932-1936 von der Israelitischen Kultusgemeinde Wien registriert, oft Transitflüchtlinge Orte: Wien, Salzburg Politische Situation: Republik, 1938 »Anschluß« an das Deutsche Reich Einreise-/Aufenthaltsbedingungen: Rückweisungen an der Grenze möglich, Aufenthalts- und Arbeitserlaubnis reglementiert Ansässige Juden: ca. 190 000 Verbleib der Emigranten vor/nach 1945: Weiterwanderung, u.a. in die USA und nach Palästina, ab 1938 systematische Vertreibung, später Deportationen Prominente: Ernst Bloch (Philosoph), Walter Mehring (Schriftsteller), Peter de Mendelssohn (Schriftsteller)

Auf der Flucht von Norwegen nach Schweden, Aquarell von Dodo Kroner, 9. April 1940.

POLEN

Nur für eine äußerst geringe Zahl deutscher Juden kommt Polen als Zufluchtsland in Frage. Selbst Juden, die die polnische Staatsbürgerschaft besitzen, wird oft die Einreise verweigert. Nach der Errichtung des »Protektorats Böhmen und Mähren« im März 1939 wird Polen bis zum deutschen Überfall im September 1939 als Transitland für deutschsprachige Emigranten aus der Tschechoslowakei bedeutsam. Über den polnischen Hafen Gdingen (Gdynia) gelingt vielen die Flucht nach Westen oder Skandinavien.

Politische Situation: Republik, 1939-1945 deutsch besetzt Einreise-/Aufenthaltsbedingungen: oft Einreiseverbot, 1939 kurzzeitig leichte Liberalisierung Ansässige Juden: ca. 3,3 Millionen

Emigranten: ca. 80 000, überwiegend jüdische Transitflüchtlinge Orte: Lissabon, Porto Politische Situation: Diktatur Einreise-/Aufenthaltsbedingungen: bis 1938 freizügige Einreise- und Aufenthaltsregelungen, aber starke Arbeitsbeschränkungen, ab 1938 restriktivere Vergabepraxis von Einreise- und Transitvisa, ab Mai 1940 nur noch bei Vorlage eines Einreisevisums für ein Überseeland Ansässige Juden: ca. 3 000 Verbleib der Emigranten vor/nach 1945: Weiterwanderung nach Nord- und Südamerika, Palästina Prominente: Hannah Arendt (Philosophin), Alfred Döblin (Schriftsteller), Lion Feuchtwanger (Schriftsteller), Hans Sahl (Schriftsteller)

PORTUGAL

1935 halten sich in Lissabon nur etwa 600 überwiegend deutschsprachige jüdische Emigranten auf, die beabsichtigen, dauerhaft in Portugal zu bleiben. Portugal zählt ab 1938 jedoch aufgrund seiner Überseehäfen zu den wichtigsten europäischen Transitländern: Insgesamt etwa 80 000 Flüchtlinge reisen durch Portugal nach Übersee und Palästina. Es kommt zu regelrechten »Staus«, so daß Portugal dazu übergeht, Zwangsunterbringungen, die nur mit einer Genehmigung verlassen werden dürfen, zu errichten. Mit der Kapitulation Frankreichs im Frühsommer 1940 steigt der Druck weiter. Dennoch kommt für Portugal eine Öffnung seiner Kolonien für Siedlungsprojekte nicht in Frage. Statt dessen erhalten die portugiesischen Behörden ab Mai 1940 die Order, nur noch Einreise- und Transitvisa auszustellen, wenn ein Einreisevisum eines Überseelandes vorliegt. Der portugiesische Generalkonsul von Bordeaux Aristides de Sousa Mendes widersetzt sich der Weisung und rettet damit Tausenden von Flüchtlingen das Leben.

Prospektkarte der Pension Laranjo in Lissabon, in der Kurt Roberg auf die Abfahrt der SS Excambion nach New York wartete, um 1941.

RUMÄNIEN

Rumänien kommt aufgrund seiner stark antijüdischen Politik als Exilland für deutsche Juden in aller Regel nicht in Frage. Wichtig für die jüdischen Emigranten aber ist die ab 1938 durch Rumänien verlaufende Palästinatransitroute auf der Donau. Schiffen aus Wien und Bratislava gewährt Rumänien die Durchfahrt bis zum Schwarzen Meer. Von hier aus ist eine Weiterwanderung in die Türkei und nach Palästina möglich.

Politische Situation: Königreich, ab 1940 Diktatur und Bündnispartner Deutschlands, ab 1938 antijüdische Gesetze, 1941 Pogrome, ab 1941 Internierungen und Massenmorde Einreise-/Aufenthaltsbedingungen: ab 1938 Palästinatransit auf Donau, jedoch keine Landegenehmigung für Flüchtlingsschiffe Ansässige Juden: ca. 800 000 Verbleib der Emigranten vor/nach 1945: Weiterwanderung in die Türkei und nach Palästina Prominente: Edgar Hilsenrath (Schriftsteller)

SAARGEBIET

Nach dem Ersten Weltkrieg ist das Saargebiet vom Deutschen Reich getrennt und dem Völkerbund unterstellt, nach einer Volksabstimmung ist es ab März 1935 wieder ins Deutsche Reich eingegliedert. Zwischen 1933 und 1935 kommen etwa 600 Flüchtlinge aus Deutschland vorübergehend ins Saargebiet, verlassen es aber schon nach kurzer Zeit wieder, auch die Mehrzahl der saarländischen Juden emigriert nach Luxemburg und Frankreich. Die Auswanderung erfolgt in diesem Zeitraum unter weniger erschwerten Bedingungen als im deutschen Reichsgebiet. Bis 1936 gilt ein Minderheitenschutzabkommen, nach dem Juden, die bis zum 28. Februar 1935 einen Wohnsitz im Saarland nachweisen können, von der Reichsfluchtsteuer befreit sind.

Emigranten: ca. 600 überwiegend jüdische Transitflüchtlinge Ort: Saarbrücken Politische Situation: bis 1935 dem Völkerbund unterstellt, nach Volksabstimmung ab März 1935 wieder ins Deutsche Reich eingegliedert Einreise-/Aufenthaltsbedingungen: bis Ende Februar 1936 gilt Minderheitenschutzabkommen für Personen, die bis zum 28. 2. 1935 einen Wohnsitz im Saarland haben, dies beinhaltet auch Befreiung von der Reichsfluchtsteuer Ansässige Juden: ca. 4 600 Verbleib der Emigranten vor/nach 1945: Weiterwanderung nach Luxemburg und Frankreich, Oktober 1940 Deportationen in das französische Lager Gurs

Ein Schlepper zieht ein Flüchtlingsschiff weg von dem Eisernen Tor an der rumänischen Grenze, Dezember 1939. Die Flüchtlinge dieses Transports werden an der Weiterreise nach Palästina gehindert und auf jugoslawischer Seite in Kladovo festgehalten.

Saarbrücken, 1. März 1935.

SCHWEDEN

In den 1930er Jahren emigrieren nur wenige deutsche Juden nach Schweden, das sich gegenüber jüdischen Flüchtlingen sehr restriktiv verhält. Doch als im Frühjahr 1940 Deutschland erst Dänemark, dann Norwegen besetzt, fliehen Tausende in diesen Ländern ansässige oder dorthin zugewanderte Juden ins nahe Schweden, das während des Zweiten Weltkrieges den Status der politischen Neutralität wahrt. Anders als den politischen Flüchtlingen gesteht Schweden den jüdischen Flüchtlingen kein prinzipielles Recht auf Asyl zu, man erschwert den meist mittellosen Flüchtlingen die Einreise oder verwehrt sie ihnen ganz. Ab 1943 geht Schweden zu einer liberaleren Flüchtlingspolitik über.

Emigranten: ca. 4 000 Ort: Stockholm Politische Situation: parlamentarische Monarchie Einreise-/Aufenthaltsbedingungen: Visum erst nach Erteilung von Arbeits- und Aufenthaltserlaubnis, Arbeitserlaubnis vorrangig für hochqualifizierte Facharbeiter, 1938 Unterstützung der Einführung des »J«-Stempels, Rückweisungen von »Nichtariern« an den Grenzen, ab 1943 liberalere Flüchtlingspolitik Ansässige Juden: ca. 8 000 Prominente: Gottfried Bermann Fischer (Verleger), Nelly Sachs (Schriftstellerin), Hans Joachim Schoeps (Religionshistoriker, Verleger), Kurt Tucholsky (Schriftsteller), Peter Weiss (Schriftsteller)

SCHWEIZ

Aufgrund der geographischen und kulturellen Nähe zu Deutschland, ihrer politischen Neutralität und des hohen Lebensstandards ist die Schweiz für viele Flüchtlinge ein bevorzugtes Zufluchtsland. Doch die Schweiz gewährt dem Großteil der Flüchtlinge keinen dauerhaften Aufenthalt, sondern verfolgt von Anfang an eine Flüchtlingspolitik, die die Weiterwanderung forciert. 1938 werden die Grenzen für jüdische Flüchtlinge geschlossen. Auf Anregung der Schweiz führen die deutschen Behörden im Herbst 1938 die Kennzeichnung der Pässe deutscher Juden mit einem »J« ein – eine Maßnahme, mit der die Schweiz einen allgemeinen Visumzwang für alle Reichsdeutschen umgehen kann, um dem Tourismus nicht zu schaden. Mit Hilfe des Polizeihauptmannes Paul Grüninger gelingt mehr als 2 000 Flüchtlingen bis 1939 die illegale Einreise. Der Aufenthalt selbst gestaltet sich für die Emigranten aufgrund des strikten Arbeitsverbotes und der strengen Aufenthaltsbedingungen schwierig. Unterstützung erfahren die meist mittellosen Flüchtlinge von zahlreichen nichtstaatlichen Hilfsorganisationen und Privatpersonen. 1940 werden alle Flüchtlinge interniert.

Emigranten: 10 000-12 000 überwiegend jüdische Transitflüchtlinge im Jahr 1938, ca. 25 000 bei Kriegsende im Land, viele Flüchtlinge, insbesondere »Illegale«, nicht erfaßt Ort: Zürich Politische Situation: Bundesstaat Einreise-/Aufenthaltsbedingungen: striktes Arbeitsverbot, 1938 Einführung des »J«-Stempels und Grenzschließung für Juden, mit Kriegsbeginn verschärfte Aufenthaltsbedingungen, ab 1940 Internierung aller Flüchtlinge, ab 1944 Aufhebung der Sonderbestimmungen für Juden Ansässige Juden: ca. 20 000 Verbleib der Emigranten vor/nach 1945: Weiterwanderung nach Westeuropa, Palästina, Übersee Prominente: Therese Giehse (Schauspielerin), Else Lasker-Schüler (Schriftstellerin), Ruth Westheimer (Sexualtherapeutin)

Postkarte von Gert Berliner aus Stockholm an seine Eltern in Theresienstadt, die mit dem Vermerk »retour« zurückkam, 1944. Gert Berliner gelangte 1939 mit einem »Kindertransport« nach Schweden.

(EHEMALIGE) SOWJETUNION

Von 1933 bis zum Ende des Zweiten Weltkrieges verschließt sich die Sowjetunion jüdischen Emigranten aus Deutschland weitestgehend. Belegt ist die Einreise von 60 jüdischen Ärzten, denen 1934/35 Visa ausgestellt werden. Obwohl die Sowjetunion das Recht auf Asyl unter anderem auch für religiös Verfolgte in ihrer Verfassung festschreibt, gewährt sie in der Praxis nur kommunistischen Emigranten Aufenthalt. Einige politische Flüchtlinge jüdischer Herkunft gelangen auf diese Weise in die Sowjetunion. Für eine nicht bekannte Zahl deutscher und österreichischer Flüchtlinge, die vor 1939 Zuflucht in Polen und dem Baltikum gefunden haben, wird die Sowjetunion nach Kriegsbeginn zum Flucht- oder Transitland. Mit der Transsibirischen Eisenbahn gelingt Tausenden von Juden die Flucht nach Japan und Shanghai.

Emigranten: genaue Zahl nicht bekannt, überwiegend Transitflüchtlinge Ort: Moskau Politische Situation: Staatenbund, Diktatur Einreise-/Aufenthaltsbedingungen: Asylrecht für religiös Verfolgte in Verfassung festgelegt, jedoch nicht umgesetzt, jüdisches autonomes Gebiet Birobidschan für ausländische Juden gesperrt Ansässige Juden: ca. 3 Millionen Verbleib der Emigranten vor/nach 1945: Weiterwanderung nach Japan und Shanghai Prominente: Friedrich Wolf (Arzt, Schriftsteller), Konrad Wolf (Regisseur), Markus Wolf (Auslandsnachrichtendienstchef der DDR)

SPANIEN

Bis zum Beginn des Spanischen Bürgerkrieges im Juli 1936 sind Einreise und Aufenthalt ohne bürokratische Erschwernisse möglich, einige tausend jüdische Flüchtlinge kommen bis 1935 ins Land. Mit Beginn des Bürgerkrieges 1936 treffen etwa 8 000 jüdische Freiwillige ein, um sich den Internationalen Brigaden anzuschließen, verlassen aber nach Francos Sieg 1939 das Land wieder. Nach der Kapitulation Frankreichs im Juni 1940 versuchen Zehntausende von Flüchtlingen aus Mitteleuropa, über die Iberische Halbinsel nach Übersee zu gelangen. Doch ein Transitvisum erteilen die spanischen Konsulate mittlerweile nur noch, wenn ein portugiesisches Einreisevisum vorliegt. Unter diesen Bedingungen wandern viele illegal oder mit gefälschten Papieren ein und werden zum Teil interniert oder nach Frankreich ausgewiesen. Unter alliiertem Druck erklärt sich Spanien 1943 bereit, Flüchtlinge nicht mehr zurückzuschicken, sofern von alliierter Seite für ihre Weiterreise gesorgt wird.

Emigranten: 1940 ca. 30 000 überwiegend jüdische Transitflüchtlinge Politische Situation: seit 1931 Republik, 1936-1939 Bürgerkrieg, danach Diktatur Einreise-/Aufenthaltsbedingungen: 1933-1936 Einreise und Aufenthalt unbürokratisch möglich, keine Arbeitsgenehmigung erforderlich, ab 1940 nur noch Erteilung von Transitvisa bei Vorlage eines portugiesischen Einreisevisums, 1943 Internierung bzw. Festsetzung mit polizeilicher Überwachung aller »Illegalen«, Entlassung bei Vorlage einer Weiterreisemöglichkeit Ansässige Juden: ca. 4 000 Verbleib der Emigranten vor/nach 1945: Weiterwanderung nach Übersee

Ausflug der Familien Wolf und Fischer in die Umgebung von Moskau, 1935.
Maifeier auf der Straße vor dem Wohnhaus der Familie Wolf in Moskau, 1930er Jahre.

(EHEMALIGE) TSCHECHOSLOWAKEI

Wie kaum ein anderes europäisches Land verhält sich die Tschechoslowakei gegenüber deutsch-jüdischen Emigranten nach 1933 freizügig und tolerant. Für die Einreise benötigen die Flüchtlinge nicht mehr als einen gültigen Reisepaß. Zudem reisen viele ohne gültige Dokumente illegal ein. Einmal angekommen, bieten die liberalen Aufenthaltsbedingungen und das Verbot der Ausweisung politischer und »rassischer« Flüchtlinge den Schutzsuchenden ein relativ hohes Maß an Sicherheit. Darüber hinaus ist es den Emigranten gestattet, freie Berufe auszuüben sowie Universitäten und Schulen zu besuchen. Dennoch ist die Tschechoslowakei für die jüdischen Flüchtlinge nur eine Zwischenstation: Die zunehmende Bedrohung durch das Deutsche Reich veranlaßt bis 1939 die meisten der insgesamt etwa 5000 jüdischen Emigranten, die Tschechoslowakei wieder zu verlassen. Ungefähr 4000 emigrieren bis 1938 nach Palästina, die übrigen in andere europäische Staaten oder in die USA.

Emigranten: ca. 5000 Flüchtlinge, davon ca. 4000 Transitflüchtlinge nach Palästina Ort: Prag Politische Situation: Republik, 1938 Sudetenland vom Deutschen Reich annektiert, 1939-1945 deutsch besetzt (»Protektorat Böhmen und Mähren«), die abgetrennte Slowakei formal unabhängiger Satellitenstaat von NS-Deutschland Einreise-/Aufenthaltsbedingungen: visumfrei, ohne Paß Einreisende müssen einen Antrag auf Aufenthaltsgenehmigung bzw. vorläufigen Paß stellen, der durch Hilfsorganisation entschieden wird, ab 1934/35 Verbot der Ausweisung politischer und »rassischer« Flüchtlinge, abhängige Erwerbsarbeit verboten, Ausübung freier Berufe z. B. als Künstler, Schriftsteller und Journalist erlaubt Ansässige Juden: ca. 118000 Verbleib der Emigranten vor/nach 1945: Weiterwanderung nach Palästina, Großbritannien, Frankreich und in die USA Prominente: Ernst Bloch (Philosoph), Stefan Heym (Schriftsteller), Anna Maria Jokl (Schriftstellerin)

TÜRKEI

Asyl wird nahezu ausschließlich hochqualifizierten Fachkräften und Wissenschaftlern gewährt. Von ihnen verspricht sich die Türkei einen Innovationsschub. Die Flüchtlinge prägen u.a. die wissenschaftlichen Institutionen grundlegend. Als Transitland wird die Türkei für Hunderte von Flüchtlingen aus Bulgarien und Rumänien zur rettenden Passage auf ihrer Reise nach Palästina.

Emigranten: ca. 640 Orte: Istanbul, Ankara Politische Situation: Republik Einreise-/Aufenthaltsbedingungen: freizügige Regelungen für Wissenschaftler und ausgewählte Spezialisten, Fachkräfte erhalten befristete Arbeitsverträge, Familiennachzug in Einzelfällen, Sondergesetz von 1941 erlaubt Transit nach Palästina Ansässige Juden: ca. 75000 Verbleib der Emigranten vor/nach 1945: Weiterwanderung nach Palästina Prominente: Erich Auerbach (Literaturwissenschaftler), Alfred Heilbronn (Biologe)

Silvia und Firmin Rohde in der Türkei, 1941. Ihr Vater, Georg Rohde, war Mitbegründer des Instituts für Klassische Philologie in Ankara.

UNGARN

Aufgrund seiner deutschlandfreundlichen Politik ist Ungarn kein bevorzugtes Zufluchtsland. Dennoch veranlassen bis Ende der 1930er Jahre günstige Einreise- und Aufenthaltsbedingungen und familiäre Bindungen mehr als 6300 jüdische Flüchtlinge aus Deutschland, Österreich und der Tschechoslowakei zu einer Emigration nach Ungarn. In Ungarn angekommen, bestehen für die Flüchtlinge gute Arbeitsmöglichkeiten. Ab 1938 verschlechtert sich die Lage für jüdische Flüchtlinge zunehmend. Illegal Eingereiste sind dem brutalen Vorgehen der Fremdenpolizei ausgeliefert, Juden werden an den Grenzen ab- oder in Drittländer ausgewiesen. Die Situation für einheimische wie zugewanderte Juden verschärft sich mit der Einführung von »Rassengesetzen« 1941. 1944 werden unter dem Pfeilkreuzlerregime innerhalb von nur zwei Monaten eine halbe Million ungarischer Juden nach Auschwitz deportiert.

Emigranten: 1933-1941 ca. 6300 jüdische Flüchtlinge, eine unbekannte Anzahl »Illegaler«, darunter Transitflüchtlinge nach Palästina Ort: Budapest Politische Situation: parlamentarische Monarchie, ab 1941 Bündnispartner Deutschlands, 1944 Pfeilkreuzlerregime und deutsche Besetzung Einreise-/Aufenthaltsbedingungen: bis 1938 drei- bis sechsmonatiger Aufenthalt bei gültigen Ausweispapieren, durch kurze Aus- und Wiedereinreise legal verlängerbar, Arbeitserlaubnis möglich, wenn Arbeitgeber nachweist, daß kein Ungar für diese Arbeit zur Verfügung steht, ab 1938 massive Rückweisung von Juden an den Grenzen, ab 1941 Einführung von »Rassengesetzen« Ansässige Juden: ca. 750000 Verbleib der Emigranten vor/nach 1945: ab 1938 Abschiebungen in Drittländer, Weiterwanderung nach Palästina

ZYPERN

Die Einreisebedingungen in die britische Kolonie sind restriktiv: Die Flüchtlinge müssen für eine Einreiseerlaubnis bis zu 1000 Britische Pfund vorzeigen. Flüchtlinge mit handwerklichen oder landwirtschaftlichen Fähigkeiten sowie Industrielle mit Kapital erhalten bevorzugt ein Visum. Nach Kriegsende internieren die Briten auf der Mittelmeerinsel Zehntausende von Überlebenden der Shoah, die beim Versuch, auf Schiffen ins nahe Palästina zu gelangen, abgefangen wurden.

Emigranten: ca. 745 Politische Situation: britische Kolonie Einreise-/Aufenthaltsbedingungen: Visum und Sondereinreisegenehmigung unter Vorlage eines Vorzeigegeldes von 250-1000 Britischen Pfund, das durch einen Arbeitsvertrag ersetzt werden kann Ansässige Juden: ca. 300 Verbleib der Emigranten vor/nach 1945: Weiterwanderung nach Palästina

Der Berliner Arzt Erich Simenauer vor seiner Klinik in Zypern, 1937.
Zertifikat über seine ärztliche Tätigkeit in Zypern, 1941.

Susanne Heim
»POLIZEILICH ORGANISIERTE GESETZLOSIG-
KEIT«. ZUR SITUATION DER JÜDISCHEN
FLÜCHTLINGE IN FRANKREICH UND DEN
NIEDERLANDEN BIS 1939

Im April 1933 wurde der Gerichtsreferendar Gerhart Riegner vom Berliner Kammergericht entlassen, weil er Jude war.[1] Bereits einen Monat später emigrierte er nach Paris und setzte dort sein Studium fort. In Frankreich existierte 1933 eine Sonderregelung, die Riegner zugute kam: Die Examina der aus dem nationalsozialistischen Deutschland geflohenen Juristen wurden anerkannt – keineswegs eine Selbstverständlichkeit.

Frankreich gehörte neben den Niederlanden in der Anfangszeit der nationalsozialistischen Herrschaft zu den wichtigsten Zufluchtsländern für die in Deutschland Verfolgten. In beiden Nachbarstaaten des Deutschen Reiches fanden die Flüchtlinge – etwa 80 bis 85 Prozent von ihnen waren Juden – 1933 zunächst relativ großzügig Aufnahme. In beiden Ländern wurde das für Flüchtlinge geltende Verbot der politischen Betätigung verhältnismäßig liberal gehandhabt. Bald schon entstanden Initiativen zur Unterstützung der Emigranten. Doch diese Situation sollte sich binnen weniger Monate ändern.

Mit der Vertreibung der Juden aus Deutschland wurde in Frankreich und den Niederlanden eine Dynamik in Gang gesetzt, die Hannah Arendt als symptomatisch für die westlichen Demokratien jener Zeit beschrieben hat: Es »entwickelte sich durch die wachsenden Gruppen von Staatenlosen in den nicht-totalitären Ländern eine Form polizeilich organisierter Gesetzlosigkeit, welche auf die friedlichste Weise der Welt die freien Länder den totalitär regierten Staaten anglich«.[2] Arendts Kritik richtete sich gegen die weitreichenden Befugnisse, die der Polizei gegenüber den Staatenlosen eingeräumt wurden und brachte die Erfahrungen einer großen Zahl von Flüchtlingen auf den Punkt.

Anfang 1934 lebten bereits 25 000 Flüchtlinge aus Deutschland in Frankreich, die allermeisten in Paris und Umgebung. Nur etwa 16 000 von ihnen hatten die deutsche Staatsangehörigkeit, die anderen waren entweder polnische oder russische Staatsbürger oder aber Staatenlose. Diese hatten in der Regel schon jahrelang ohne Staatsangehörigkeit in Deutschland gelebt. Eine kleinere Anzahl überwiegend osteuropäi-

scher Juden war erst 1933 durch das Gesetz staatenlos geworden, mit dem die nationalsozialistische Regierung alle Einbürgerungen, die nach 1918 vorgenommen worden waren, für ungültig erklärt hatte. Sie gehörten zu den ersten, die Deutschland 1933 verließen. In den Niederlanden war 1933/34 etwa ein Viertel aller jüdischen Flüchtlinge aus Deutschland osteuropäischer Herkunft, fast ein Zehntel von ihnen war staatenlos. Für die Einreise nach Frankreich brauchten deutsche Staatsbürger sowie Staatenlose ein Visum. Wer länger als zwei Monate im Land bleiben wollte, mußte eine *carte d'identité* beantragen. Deren Ausstellung lag ganz im Ermessen der Polizeipräfektur. Die niederländischen Behörden verlangten nur von Staatenlosen ein Visum.

Als sich abzeichnete, daß die Flüchtlinge nicht so schnell würden zurückkehren können, wurden in den Niederlanden und in Frankreich diejenigen Stimmen lauter, die forderten, daß den Flüchtlingen aus Deutschland nur vorübergehend Aufnahme gewährt werden solle. Entsprechend wurden von Herbst 1933 an zuerst in Frankreich, dann in den Niederlanden und später auch in anderen Ländern Maßnahmen getroffen, um ihnen das Bleiben zu erschweren. Ende Dezember 1934 erhielt der Hochkommissar des Völkerbundes für die Flüchtlinge aus Deutschland einen Bericht über die fremdenfeindliche Atmosphäre in den Niederlanden. Dort herrsche allgemein das Gefühl vor, daß das Land seit Jahren von Ausländern überrannt werde, die mit den niederländischen Arbeitsuchenden auf unfaire Art und Weise konkurrieren würden. Zwar sei das Außenministerium den Flüchtlingen aus Deutschland wohlgesonnen, doch führten Wirtschafts- und Wohlfahrtsministerium, entgegen der liberalen Tradition des Landes, einen regelrechten Krieg gegen die ausländischen Arbeitskräfte.[3]

Auch in Frankreich führten vor allem wirtschaftliche Gründe dazu, daß sich das öffentliche Klima für die Flüchtlinge binnen kurzem drastisch verschlechterte. Zu den ersten Maßnahmen, die ihre Rechte einschränkten, gehörten neben der Verschärfung der Visumbestimmungen vor allem Arbeitsmarktrestriktionen. Der Anstoß dazu kam nicht von den Einwanderungsbehörden, sondern von den Standesorganisationen, die eine Konkurrenz auf dem Arbeitsmarkt fürchteten. So verabschiedete in Frankreich das Parlament auf Betreiben der Anwaltskammer 1934 ein Gesetz, wonach man mindestens zehn Jahre lang

französischer Staatsbürger sein mußte, um als Jurist arbeiten zu dürfen. Und einbürgern lassen konnte sich überhaupt nur, wer mindestens fünf Jahre in Frankreich gelebt hatte. 15 Jahre Wartezeit waren auch Gerhart Riegner zu viel, und so emigrierte er nach anderthalb Jahren ein zweites Mal, diesmal in die Schweiz. Dort wurde er Mitarbeiter des Jüdischen Weltkongresses.[4] In den Niederlanden machte ein Gesetz, das Anfang 1935 in Kraft trat, die Beschäftigung von Ausländern genehmigungspflichtig. Eine Arbeitserlaubnis wurde nur dann erteilt, wenn keine Niederländer für die freie Stelle zur Verfügung standen.[5]

Die Arbeitsbeschränkungen in den Aufnahmeländern waren für die Flüchtlinge um so gravierender, als sie die Wirkung der judenfeindlichen Bestimmungen in Deutschland potenzierten. Entlassungen, Berufsverbote, der Ausschluß aus Berufsvereinigungen sowie der Boykott jüdischer Firmen waren darauf gerichtet, die Existenzgrundlage der Juden in Deutschland zu zerstören. Die Folge war eine rasche Verarmung.

Durch die Kombination von staatlicher Raubpolitik in Deutschland und Arbeitsverbot im Zufluchtsland wurden die deutschen Juden aus der Perspektive der Aufnahmeländer zu potentiellen Fürsorgeempfängern – ein Umstand, der die Ressentiments ihnen gegenüber zusätzlich verschärfte. Praktisch gesehen bedeutete das Arbeitsverbot für alle Emigranten, die kein Vermögen besaßen, entweder Schwarzarbeit (und damit die Gefahr, mit den Behörden des Zufluchtslandes in Konflikt zu geraten), die Abhängigkeit von den Hilfsorganisationen oder ein mühseliges Überleben in der Schattenwirtschaft: Heimarbeit und Kleinstbetriebe, in denen Spielzeuge, Gürtel, Handschuhe oder andere Kleidungsstücke produziert wurden. Die Kleinanzeigenseiten der Exilzeitungen waren voll von Inseraten, in denen Flüchtlinge ihre Dienste als Sprach- oder Musiklehrer anboten oder Untermieter für bescheidene Behausungen suchten.

Der Soziologe Alphons Silbermann versuchte sich als junger Mann in der Emigration zunächst in den Niederlanden, dann in Frankreich mit allerlei Jobs durchzuschlagen. Er zog als Vertreter für Briefpapier und Visitenkarten durch Amsterdam, stellte in französischen Bistros Spielautomaten auf, verdingte sich als Küchenjunge oder Kellner und kassierte Provisionen für die Empfehlung von Nachtlokalen. Mitunter lagen die Verdienstmöglichkeiten auch am Rande der Legalität, deren Grenzen für Flüchtlinge besonders eng gezogen waren. Für viele Emigranten, so Silbermann, war das Hauptproblem »die Fremdenpolizei mit ihrer Zuständigkeit für Aufenthalts- und Arbeitserlaubnis. Hatten doch die Franzosen ein tückisches und zugleich zermürbendes bürokratisches System ausgetüftelt, um ihre der Welt kundgetane Großzügigkeit gegenüber Verfolgten in Grenzen zu halten beziehungsweise, um unbemäntelt zu sprechen, um Exilanten, Emigranten und Flüchtlinge, in deren gutgläubigen Hirnen Frankreich als das gelobte Land der Freiheit spukte, auf dem schnellsten Wege außer Landes zu lavieren. Ein diesbezüglicher Weg war, uns ans Hungertuch zu knüpfen. Denn hattest du keine Aufenthaltserlaubnis, bekamst du keine Arbeitserlaubnis, und hattest du keine Arbeitserlaubnis, bekamst du keine Aufenthaltserlaubnis.«[6] Ein Ausweg aus diesem Teufelskreis war oft nur mit Hilfe von Bestechungsgeldern zu finden.

Mit dem Stimmungsumschwung in der Öffentlichkeit flossen auch deutlich weniger Spendengelder in die Kassen der Hilfsorganisationen. In den Niederlanden drohte die Flüchtlingshilfe Ende 1935 zusammenzubrechen. Flüchtlinge, die die Möglichkeit hatten, ihren Lebensunterhalt in Deutschland zu verdienen, wurden zur Rückkehr aufgefordert, anderen wurde die Emigration in ein anderes Land nahegelegt.[7] Ebenso drängten die französischen Hilfsorganisationen darauf, daß die Flüchtlinge das Land möglichst bald wieder verließen. In Frankreich betrachteten auch viele einheimische Juden die Ankunft immer neuer Flüchtlinge aus dem nationalsozialistischen Deutschland mit wachsendem Unbehagen, nicht zuletzt, weil sie antisemitische Reaktionen fürchteten, die auch sie selbst treffen würden. Daß solche Befürchtungen nicht aus der Luft gegriffen waren, bestätigt auch Alphons Silbermann, dem von Zeit zu Zeit »ein unüberhörbarer Unterton von Skepsis entgegen [kam], der wie ein Kontrapunkt Gespräche durchzieht, bei denen die Haltung der mit inneren Unruhen eingedeckten Franzosen gegenüber dem jüdischen Emigrantenpack diskutiert wird. Denn daß sie uns nicht mögen, wird auch ihm, dem abenteuerlich gestimmten Frischling auf dem Pariser Pflaster, bei der Suche nach einer Arbeit alsbald klar.«[8]

Sowohl in Holland als auch in Frankreich wurden die Polizeibehörden 1935 angewiesen, Flüchtlinge aus Deutschland in Zukunft möglichst an der Einreise zu hindern. Diejenigen, die sich illegal im Land aufhielten, wurden nach Möglichkeit abgeschoben.

Abschiebungen nach Deutschland blieben jedoch die Ausnahme.

Im Jahr 1936 zeichnete sich eine leichte Verbesserung der Situation der Flüchtlinge ab. In Frankreich übernahm im Mai die Volksfront aus Kommunisten, Sozialisten und Liberalen die Regierungsgeschäfte. Sie zeigte gegenüber den Flüchtlingen mehr Verständnis, was sich zwar nicht in einer Stärkung ihrer Rechtsposition, aber doch in der Verwaltungspraxis niederschlug. Eine gewisse Verbesserung brachte darüber hinaus eine internationale Vereinbarung, die von acht Staaten, darunter Frankreich und den Niederlanden, unterzeichnet wurde und im August 1936 in Kraft trat.[9] Darin wurde erstmals definiert, wer als »Flüchtling aus Deutschland« anzusehen sei; polnische Staatsangehörige, selbst wenn sie aus Deutschland geflohen waren, gehörten nicht dazu. Den anerkannten Flüchtlingen sollten provisorische Ausweise ausgestellt werden, um ihnen die Ausreise in andere Länder zu ermöglichen. Illegal im jeweiligen Zufluchtsland lebenden Flüchtlingen konnte der Ausweis ausgestellt werden, wenn sie sich bis zu einem bestimmten Datum bei den Behörden meldeten. Bei der Überprüfung der Anträge auf Zuerkennung des Flüchtlingsstatus arbeiteten die französischen Behörden eng mit den Emigrantenorganisationen zusammen. Die vagen Formulierungen des Arrangements ließen den Unterzeichnerstaaten viele Möglichkeiten zur Umgehung der Schutzbestimmungen, wenn sie deren Gültigkeit nicht ohnehin für das eigene Territorium eingeschränkt hatten. Die Frage der Arbeitsgenehmigungen war in der Übereinkunft nicht geregelt worden. Dies geschah erstmals im Februar 1938 durch eine weitere Konvention, in der bestimmten Gruppen von Flüchtlingen gestattet wurde, im Aufnahmeland zu arbeiten.[10] Sowohl Frankreich als auch die Niederlande unterzeichneten die Konvention, allerdings nicht ohne Vorbehalte. Ratifiziert wurde sie jedoch von Frankreich erst 1945, von Holland überhaupt nicht.

Gerhart Riegner hatte die Verhandlungen um die Konvention im Auftrag des Jüdischen Weltkongresses verfolgt. Seine Bilanz war bei aller Kritik an deren Unverbindlichkeit verhalten optimistisch: Sie schützte diejenigen, die legal im Aufnahmeland lebten, während die Bedingungen, die Flüchtlinge in die Illegalität zwangen, weiter bestanden. Alles in allem sah Riegner in der Konvention von 1938 einen Schritt in Richtung eines allgemeinen Asylrechts.[11]

Vier Wochen nachdem Gerhart Riegner seine Einschätzung zu Papier gebracht hatte, marschierten deutsche Truppen in Österreich ein. Die nun folgenden Pogrome erstreckten sich über Wochen und zwangen Tausende von Juden, das Land zu verlassen. Die Folge waren Verschärfungen der Einwanderungsbestimmungen und der Grenzkontrollen in nahezu allen potentiellen Zufluchtsstaaten.

Im Juli 1938 fand auf Initiative von US-Präsident Franklin D. Roosevelt die Konferenz von Évian statt, auf der Möglichkeiten zur Lösung des Flüchtlingsproblems diskutiert werden sollten. Allerdings wurde den 32 Teilnehmerstaaten schon in der Einladung vom 23. März zugesichert, daß von ihnen keine Veränderung ihrer Einwanderungsgesetze erwartet würde. Entsprechend enttäuschend waren auch die Ergebnisse: Mit Ausnahme der Dominikanischen Republik bekundeten die Repräsentanten aller Teilnehmerstaaten[12] zwar ihr Mitgefühl mit den Flüchtlingen, erklärten jedoch, ihr Land sei leider nicht in der Lage, weitere Menschen aufzunehmen. Die Hilfsorganisationen, die de facto die Emigration der deutschen Juden zu einem großen Teil organisierten und finanzierten, wurden lediglich in Unterkomitees angehört. Die *Jüdische Rundschau* in Deutschland resümierte: »Wahrscheinlich *können* die Vertreter der Länder nicht anders sprechen, und wer etwas anderes erwartet hat, der hat, wie ein weitverbreiteter Konferenzwitz sagt, Évian von hinten gelesen (›Naive‹); dennoch wäre es unrichtig zu verschweigen, daß diese Erklärungen auf die jüdischen Hörer wirkten wie ein kalter Wasserstrahl.«[13]

Als positives Ergebnis der Konferenz konnte allenfalls die Gründung des Intergovernmental Committee on Refugees unter Führung des amerikanischen Rechtsanwalts George Rublee angesehen werden. Diesem Komitee gelang es erstmals, mit der deutschen Regierung in direkte Verhandlungen über die Emigration der deutschen Juden und den Transfer ihrer Vermögen zu treten – allerdings erst nach dem Novemberpogrom. Nicht ein plötzlicher Sinneswandel hatte die Deutschen dazu bewogen, sondern die rapide Verknappung der Devisen im Verlauf des Jahres 1938. Nicht zufällig waren auf deutscher Seite die Verhandlungen mit dem Évian-Komitee denn auch zunächst von Reichswirtschaftsminister Hjalmar Schacht geführt worden.

Am Ende der Verhandlungen zwischen dem Intergovernmental Committee und der deutschen Regierung

stand der sogenannte Schacht-Rublee-Plan.[14] Er sah vor, daß zwei Dritteln der deutschen Juden innerhalb von fünf Jahren die Emigration gestattet würde. Das verbleibende Drittel älterer Juden sollte unbehelligt in Deutschland leben können. Der deutsche Fiskus würde dabei 75 Prozent des jüdischen Vermögens einbehalten. Die anderen 25 Prozent sollten in einen Treuhandfonds eingezahlt und nur gegen zusätzliche Exporte aus Deutschland freigegeben werden. Ferner sah der Plan vor, im Ausland einen Anleihefonds zu bilden, aus dem die Ansiedlung der deutschen Juden vorfinanziert werden sollte. Das Geld für diesen Fonds sollte von Hilfsorganisationen und wohlhabenden Juden aufgebracht werden. Ebendies war der strittige Punkt bei den Verhandlungen gewesen. Die jüdischen Organisationen waren ohnehin am Rande der Zahlungsunfähigkeit, da sie immense Summen für Visa, Landungsgelder, Tickets usw. aufbringen mußten. Die Vorfinanzierung des Anleihefonds hätte aber auch unabhängig davon bedeutet, indirekt die deutsche Wirtschaft durch zusätzliche Exporte zu stabilisieren und außerdem das antisemitische Klischee vom »reichen Weltjudentum« zu bedienen. Beides wies die Mehrheit der jüdischen Organisationen als unzumutbares Ansinnen zurück.

Rublee hatte – neben dem Schaffen des Anleihefonds – auch übernommen, Einwanderungsmöglichkeiten für die deutschen Juden aufzutun. Seine Verhandlungen mit der deutschen Regierung hatten den in Frage kommenden Zufluchtsländern jedoch das falsche Signal erteilt: Sie warteten nun erst einmal ab, ob das Komitee nicht doch einen Transfer des jüdischen Vermögens würde durchsetzen können. Solange sie diese Hoffnung hegten, waren sie erst recht nicht bereit, sogleich Ansiedlungsmöglichkeiten zur Verfügung zu stellen. Die Tatsache, daß das Intergovernmental Committee keine Einwanderungsmöglichkeiten für die aus Deutschland vertriebenen Juden nachweisen konnte, registrierte das Auswärtige Amt in Berlin mit Genugtuung.[15]

Der Schacht-Rublee-Plan blieb praktisch folgenlos. Der Anleihefonds kam erst wenige Wochen vor Kriegsausbruch zustande. Zu diesem Zeitpunkt war aus der »geordneten Auswanderung«, die das Intergovernmental Committee favorisierte, längst eine chaotische Fluchtbewegung geworden.

Die Ereignisse des Jahres 1938, vor allem der »Anschluß« Österreichs, das Münchner Abkommen und schließlich der Novemberpogrom, hatten zur Folge, daß viele der ins nahe gelegene Ausland geflohenen Juden sich dort nicht mehr sicher fühlten und nach Möglichkeiten zur Emigration nach Übersee suchten. Alphons Silbermann entschloß sich, von Frankreich nach Australien zu emigrieren; seine Eltern, denen es »in Holland mulmig geworden« war, wollten nach Island. Auch für sie versuchte er in Paris ein Visum zu ergattern. »Jetzt steht er mal bei den Australiern, mal bei den Isländern vor der Türe, zusätzlich noch bei der Vertretung der Dominikanischen Republik, wo es Pässe zu kaufen geben soll. [...] als Jude das deutsche Konsulat um Verlängerung des Passes anzugehen, konnte nur einem Irren in den Sinn kommen. Ohne einen Finger zu rühren, setzte die Nazibande auf diese Weise ihr Kesseltreiben gegen die bereits Vertriebenen fort. Ein entstaatlichter Paßloser war ein in betonierten Grenzen Eingeschlossener, der nicht einmal einen Blick über die Mauern wagen konnte.«[16] Mit den Worten Hannah Arendts ausgedrückt, geriet Silbermann in den Schraubstock der Angleichung der freien Länder an die totalitären Staaten. Möglicherweise hatte er es auch seinem für die Untertöne antisemitisch motivierter Skepsis geschulten Gehör zu verdanken, daß er noch rechtzeitig daraus entkommen konnte.

1 Gerhart M. Riegner, *Niemals verzweifeln. Sechzig Jahre für das jüdische Volk und die Menschenrechte*, Gerlingen 2001, S. 40.
2 Hannah Arendt, *Elemente und Ursprünge totaler Herrschaft*, München 1986, S. 450f.
3 Memorandum von André Wurfbain, Mitarbeiter des Hochkommissars für Flüchtlinge, an James G. McDonald, 31.12.1934, in: Karen J. Greenberg (Hg.), *The James G. McDonald Papers* (Archives of the Holocaust, Bd. 7), New York 1990, S. 144f.
4 Riegner, *Niemals verzweifeln*, S. 42. Bekannt wurde Riegner durch das nach ihm benannte Telegramm, mit dem er 1942 die Westalliierten davon in Kenntnis setzte, daß die Deutschen die systematische Ermordung aller nach Osten deportierten Juden vorbereiteten. Vgl. Raya Cohen, »Das Riegner-Telegramm – Text, Kontext und Zwischentext«, in: *Tel Aviver Jahrbuch für deutsche Geschichte*, Bd. 23, Gerlingen 1994, S. 301-324.
5 Bob Moore, *Refugees from Nazi Germany in the Netherlands 1933-1940*, Dordrecht/Boston/Lancaster 1986, S. 74.
6 Alphons Silbermann, *Verwandlungen. Eine Autobiographie*, Bergisch Gladbach 1992, S. 143.
7 Vgl. Dan Michman, »The Committee for Jewish Refugees in Holland (1933-1940)«, in: *Yad Vashem Studies* 14 (1981), S. 205-232.
8 Silbermann, *Verwandlungen*, S. 140.
9 Provisional Arrangement of 4th July 1936 concerning the

Status of Refugees coming from Germany; League of Nationals Treaty Series, Bd. 171, No. 3952, in: Office of the United Nations High Commissioner for Refugees (UNHCR), *Conventions, Agreements and Arrangements Concerning Refugees Adopted Before the Second World War*, HCR/120/34/80, S. 33-38.

10 Ebd., S. 39-52.

11 Gerhart M. Riegner, Bericht über die Staatenkonferenz zur Annahme eines endgültigen Statuts für die deutschen Flüchtlinge, 14.2.1938, American Jewish Archives, The World Jewish Congress Collection, Series A, Subseries 1, Box A8, File 5, S. 1-9.

12 Australien, Argentinien, Belgien, Bolivien, Brasilien, Chile, Costa Rica, Dänemark, Dominikanische Republik, Ecuador, Frankreich, Großbritannien, Guatemala, Haiti, Honduras, Irland, Kanada, Kolumbien, Kuba, Mexiko, Neuseeland, Nicaragua, Niederlande, Norwegen, Panama, Paraguay, Peru, Schweden, Schweiz, Uruguay, USA und Venezuela.

13 *Jüdische Rundschau*, Berlin, 12.7.1938, zitiert nach: Fritz Kieffer, »Die Flüchtlings-Konferenz von Evian 1938«, in: Wolfgang Benz (Hg.), *Umgang mit Flüchtlingen. Ein humanitäres Problem*, München 2006, S. 36.

14 Vgl. dazu ausführlich: Fritz Kieffer, *Judenverfolgung in Deutschland – eine innere Angelegenheit? Internationale Reaktionen auf die Flüchtlingsproblematik 1933-1939*, Stuttgart 2002.

15 Weizsäcker, Aktenvermerk vom 7.11.1938, in: *Akten zur deutschen auswärtigen Politik 1918-1945*, Bd. 5, S. 761.

16 Silbermann, *Verwandlungen*, S. 159.

»Hakenkreuz-Mordtat in Marienbad«,
Freiheit, 1. September 1933.
Theodor Lessing während des Zionistenkon-
gresses, Prag, August 1933.
Ada Lessing an Theodor Lessing, Hannover,
21. März 1933. Ada Lessing bittet ihren Mann
dringend, sich nicht an politischen Aktionen
zu beteiligen.

Der Philosoph Theodor Lessing flüchtete
Anfang März 1933 in die Tschechoslowakei.
Das NS-Regime setzte eine Kopfprämie von
80 000 Reichsmark auf seine Ergreifung aus.
Als Lessing Ende August 1933 vom Zionisten-
kongreß in Prag in sein Marienbader Haus
zurückkehrte, wurde er ermordet.

Deutsche Offiziere in einem Café in Paris, 1940.
Schnellbrief von Adolf Eichmann an das Aus-
wärtige Amt vom 22. Juni 1942 zur geplanten
Deportation von Juden aus Frankreich, den
Niederlanden und Belgien nach Auschwitz.

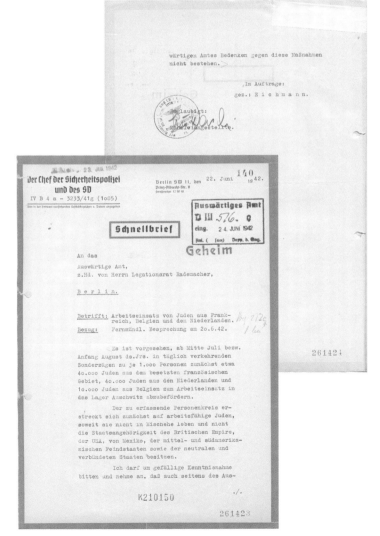

Charlotte Salomon mit ihren Großeltern in Villefranche,
1939/40.
»Wir sind auch deutsche Flüchtlinge.« Gouache von
Charlotte Salomon, 1940.

Charlotte Salomon, geboren 1917, flüchtete 1939 aus
Berlin zu ihren Großeltern nach Südfrankreich. Dort
begann sie den Bilderzyklus *Leben? oder Theater?*, der
schließlich über 1000 Gouachen umfaßte. Ende Sep-
tember 1943 wurde sie in das Sammellager Drancy bei
Paris gebracht und wenige Tage später nach Auschwitz
deportiert, wo sie vermutlich am Tag ihrer Ankunft
ermordet wurde.

Lisa und Hans Fittko in Marseille, 1940/41. Ab Herbst 1940 führten Lisa und Hans Fittko in Zusammenarbeit mit Varian Fry, dem Vertreter des Emergency Rescue Committee in Marseille, viele Flüchtlinge über die Pyrenäen nach Spanien. Dem Paar gelang Ende 1941 die Flucht nach Kuba.
Vermerk über einen Bericht der deutschen Botschaft in Washington über geheime Fluchtwege aus Frankreich nach Spanien und Portugal, 18. Oktober 1940.

Dans une situation sans issue, je n'ai d'autre choix que d'en finir. C'est dans un petit village dans les Pyrénées où personne ne me connaît ma vie va s'achever.

Je vous prie de transmettre mes pensées à mon ami Adorno et de lui expliquer la situation où je me suis vu placé. Il ne me reste pas assez de temps pour écrire toutes ces lettres que j'eusse voulu écrire.

»In einer ausweglosen Lage habe ich keine andere Wahl, als Schluß zu machen. In einem kleinen Dorf in den Pyrenäen, in dem mich niemand kennt, wird mein Leben sich vollenden.« Abschiedsnotiz von Walter Benjamin, rekonstruiert von Henny Gurland, um den 25. September 1940.

Geführt von Lisa Fittko, versuchte Walter Benjamin Ende September 1940 über die Pyrenäen aus Frankreich zu entkommen. Als ihm die Einreise in Port Bou verwehrt wurde, nahm er sich dort das Leben. Der Gruppe, darunter Henny Gurland, wurde schließlich die Durchreise durch Spanien nach Portugal gestattet.

Herbert und Ursula Lebram, 1939. Das Ehepaar flüchtete 1939 in die Niederlande. Der Hersteller von Damenmode fand in Amsterdam eine Anstellung als Modedesigner. Nach der deutschen Besetzung der Niederlande tauchten die Lebrams 1943 unter.
Einladung zur Besichtigung der Kollektion von Lebram und Wallach, Berlin 1938.

TYP

der *L&W*-Kollektion ist diesmal wieder besonders ausgeprägt.

Reichtum an neuen Ideen und modische Eleganz zeichnen ihre *Mäntel, Kostüme und Komplets* wie immer aus. Wir laden Sie ergebenst zur Besichtigung ein.

LEBRAM & WALLACH
BERLIN W 8
MOHRENSTRASSE 37A

FRÜHJAHR 1938

DER JUGENDLICHE...

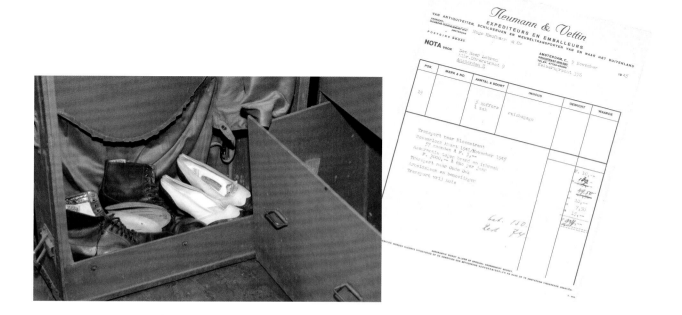

Herbert Lebram an Heinz Mottek, 10. Februar 1939. Mottek hatte Lebram eine Beschäftigung in den Niederlanden beschafft und damit die Einreise ermöglicht – die »Rettung aus der Hölle«, wie Lebram schreibt.

Schrankkoffer, Berlin, 1930er Jahre.
Rechnung der Spedition Neumann & Vettin, 9. November 1945.
1941 lagerte Lebram einen Schrankkoffer aus seinem Berliner Modegeschäft bei einem Spediteur ein, den er 1945 wieder abholte.

Tony Kushner
FREMDE ARBEIT: JÜDISCHE FLÜCHTLINGE ALS
HAUSANGESTELLTE IN GROSSBRITANNIEN

Von den jüdischen Flüchtlingen, die in den 1930er Jahren nach Großbritannien kamen, arbeiteten fast 20 000, zumeist Frauen, als Hausangestellte. Von wenigen Ausnahmen abgesehen, war diese Tätigkeit für sie eine »fremde Arbeit«. Ein genauerer Blick auf das bislang wenig beachtete Schicksal dieser Frauen läßt auch klarer erkennen, welche Haltungen die britische Politik und Öffentlichkeit gegenüber den Flüchtlingen aus Deutschland und Österreich einnahmen.

Mit der zunehmenden Verfolgung und Ausgrenzung der Juden in Deutschland blieb der häusliche Dienst eine der wenigen Arbeitsmöglichkeiten, die sich jüdischen Frauen noch boten – zunächst in Deutschland selbst, später bei der verzweifelten Suche nach Fluchtorten im Ausland. Daß viele Flüchtlinge im Rahmen des Dienstboten-Programms eine Arbeitsgenehmigung erhielten, stand im Widerspruch zur sonstigen Einwanderungspolitik der britischen Regierung, die – um die Interessen der einheimischen Arbeitnehmer zu schützen – den Zuzug im allgemeinen zu begrenzen suchte. Man war jedoch vor allem darauf bedacht, die Interessen der britischen Mittelschicht zu wahren, die im unsicheren Wirtschaftsklima der 1930er Jahre um ihren Lebensstandard bangte. Ironischerweise wirkte sich also das britische Klassendenken für die Flüchtlinge, die sich als Hausangestellte verdingten, günstig aus, sie blieben von den Restriktionen weitgehend ausgenommen. In einer Resolution an das Innen- und das Arbeitsministerium forderte der National Council of Women, eine Mittelschichtorganisation mit über zwei Millionen Mitgliedern, »freizügig Arbeitsgenehmigungen an geeignete junge Frauen anderer Nationalitäten zu erteilen«, um dem Mangel an Hausangestellten entgegenzuwirken.[1]

Bis 1938 konnten auf diesem Weg bereits mehrere tausend jüdische Flüchtlinge als Hausangestellte nach Großbritannien einreisen. Die Zuständigkeit für die jüdischen Hausangestellten aus dem Ausland ging Ende 1938 vom Arbeits- ans Innenministerium über – und mit ihr das bürokratische Chaos, welches die dramatisch wachsende Zahl von Bewerberinnen nach dem »Anschluß« Österreichs und der Pogromnacht vom 9. November 1938 auslöste. Die konkrete Auswahl oblag nun dem Domestic Bureau des Co-ordinating Committee for Refugees (Bloomsbury House). Bis Anfang 1939 war die Einreiseerlaubnis daran gebunden, daß man eine Arbeitsstelle in Großbritannien nachweisen konnte, danach durfte das Domestic Bureau bis zu 400 Personen pro Woche auch ohne eine solche Bestätigung aufnehmen. Dies führte zu einem großen Anstieg der Zahl einreisender jüdischer Frauen (in den ersten drei Wochen des Jahres 1939 wurden 1 400 Genehmigungen erteilt). Durch die Genehmigungen des Domestic Bureau konnten sich insgesamt an die 14 000 jüdische Flüchtlinge nach Großbritannien in Sicherheit bringen. Viele tausend andere jedoch versuchten es vergeblich – die Zeitungsannoncen aus dem letzten Vorkriegsjahr, mit herzzerreißenden Bitten um Anstellung als Haushaltshilfen, zeugen von der Verzweiflung der verfolgten Juden.

Es lassen sich im Verhalten der Arbeitgeber zwei Extreme ausmachen. Zum einen gab es die Haushalte, die es für ihre Pflicht hielten, einer verfolgten Minderheit zu helfen, soweit es nur in ihren Kräften stand. So beschäftigten neben englischen Juden auch viele Christen, vor allem Quäker und Christadelphians, Flüchtlinge, ohne deren Arbeitskraft auszubeuten. Das andere Extrem waren Haushalte, von denen der Regierung und den Flüchtlingsorganisationen bekannt war, daß ihnen wegen der schlechten Behandlung britisches Personal sofort davonlief, und die die Arbeitskraft der Flüchtlinge unbedenklich ausbeuteten.

Die Erfahrungen der Mehrheit der Frauen lassen sich allerdings keinem der beiden Extreme zuordnen. In den meisten Haushalten, die Flüchtlinge beschäftigten, verhielt man sich ihnen gegenüber so, wie es der gängigen Praxis im Umgang mit dem Personal entsprach. So schreibt eine Betroffene: »Wer als Dienstbote kam, wurde als Dienstbote behandelt, da gab es keine Schonung.«[2] Es war üblich, daß Hausangestellte zwölf Stunden am Tag arbeiteten, sechseinhalb Tage die Woche und mit strikten Einschränkungen bei der Gestaltung ihrer kargen Freizeit. Die Domestic Bureau-Broschüre *Mistress and Maid*, die den Flüchtlingen riet, »sich so schnell wie möglich an die neue Umgebung anzupassen«, ermahnte zugleich die Arbeitgeber: »Viele dieser Mädchen versuchen schreckliche Erlebnisse zu vergessen, die sie hatten,

bevor sie in diesem Land Zuflucht fanden.«[3] Doch auf den alltäglichen Umgang mit den Dienstboten wirkten sich solche Appelle kaum aus. Vielen Flüchtlingen erging es wie der Mutter von Lore Segal, der ihre Hausherrin nicht glauben wollte, was mit den Juden in Österreich und Deutschland geschah.[4]

Viele Flüchtlinge, die als Dienstboten tätig waren, fanden schwer zu einer sozialen Normalität. Unter der strikten Klassentrennung zwischen *upstairs* und *downstairs* litten besonders jene Frauen und Männer, die zuvor in Deutschland oder Österreich selbst Personal beschäftigt oder in akademischen Berufen gearbeitet hatten, nun aber Köchinnen, Dienstmädchen oder Gärtner waren und auch so behandelt wurden. Die britische Arbeiterschaft reagierte eher feindselig auf Zuwanderer. Im Juli 1938 half die Frauenabteilung des Trade Union Congress bei der Gründung einer Gewerkschaft für Hausangestellte. Die Vorsitzende dieser neuen National Union of Domestic Workers, Beatrice Bezzant, kündigte dem Co-ordinating Committee for Refugees noch im selben Jahr ihre »energische Opposition« gegen die fortgesetzte Einreise ausländischer Hausangestellter an und fügte hinzu, es gäbe sehr viele Beschwerden von einheimischen Bediensteten, »daß Ausländer die ohnehin schlechten Bedingungen im Hausdienst noch schlechter machten« – angeblich verdarben sie die Löhne und die allgemeinen Beschäftigungsstandards. Sie berichtete, viele Dienstboten hätten »klargestellt, wenn die Gewerkschaft auch Ausländer aufnähme, würden sie nicht beitreten«, und tatsächlich wurde den Flüchtlingen die Mitgliedschaft verwehrt.[5]

Es ist erwiesen, daß die British Union of Fascists die Furcht vor der ausländischen Konkurrenz ausnutzte, um unter den Hausangestellten Anhänger zu werben.[6] Betont werden muß jedoch, daß nicht alle einheimischen Dienstboten feindselig reagierten. Auch die Haltung der Gewerkschaft war nicht durchweg negativ. Zwar bedrängte Bezzant das Innenministerium bis zum Beginn des Krieges, den Zustrom einzuschränken, doch auf inoffizieller Ebene war sie den Flüchtlingen durchaus behilflich, und im Lauf der Zeit begann die Gewerkschaft, Flüchtlinge zumindest in Einzelfällen als Mitglieder aufzunehmen. Die meisten der in Haushalten beschäftigten Flüchtlinge blieben allerdings dennoch bei der Aufgabe, in der britischen Gesellschaft zurechtzukommen, auf sich allein gestellt. Die Arbeitgeber erwarteten, daß sie ihre Arbeit taten und hatten meist wenig Ver-

ständnis für die Vorgeschichte und die Lebenssituation der Flüchtlinge. Selbst für jene, die in jüdischen Haushaltsschulen auf ihre neue Aufgabe vorbereitet worden waren, konnten die ersten Arbeitserfahrungen traumatisch sein. Einige waren noch sehr jung, das erste Mal von zu Hause fort, und hatten all ihre Angehörigen und Freunde zurücklassen müssen. Da sie in der neuen Umgebung niemanden kannten, oft auch kaum Englisch konnten, verwundert es nicht, daß Großbritannien ihnen fremd und bedrohlich schien. Frances Goldberg, die als Dienstmädchen in Liverpool untergekommen war, erinnert sich, wie sie erst, als sie entdeckt hatte, daß sie deutsche Radiosender empfangen konnte, »aufhörte, vor dem Einschlafen zu beten, daß ich am Morgen nicht wieder aufwachen möge«.[7]

Darüber hinaus lastete vor allem die Sorge um Angehörige, die weiter in Gefahr waren, schwer auf den Flüchtlingen. Zahlreiche Erinnerungen und zeitgenössische Berichte zeigen, welch außerordentliche Anstrengungen die Frauen trotz ihres Arbeitspensums unternahmen, um in einer wenig verständnisvollen britischen Gesellschaft an Visa, Bürgen oder Arbeitsstellen für Verwandte auf dem Kontinent zu kommen.

Doch nicht nur der Kampf für Angehörige im Ausland war aufreibend, sondern auch die Sorge um jene, die mit nach Großbritannien gekommen waren. Die weiblichen Flüchtlinge zeigten sich in aller Regel ungleich flexibler und anpassungsfähiger als die männlichen. In einer Umkehr der traditionellen Rollenverteilung mußten Flüchtlingsfrauen, deren Männer oft ohne jedes Einkommen waren, mit ihrem geringen Lohn ganze Familien ernähren.[8]

Mit Beginn des Krieges wurde der Druck noch größer, denn nun galten die Flüchtlinge als »feindliche Ausländer«. In der zweiten Kriegswoche waren schon rund 8000 jüdische Hausangestellte entlassen worden. Laut Lord Reading, der sich im Namen der Flüchtlingsorganisationen ans Innenministerium wandte, lag es »nicht zuletzt wohl an der Abneigung britischer Arbeitgeber, weiterhin Deutsche zu beschäftigen«.[9]

Durch die Entlassungswelle im September 1939 gerieten auch die Hilfsorganisationen in große Schwierigkeiten. Tausende von Flüchtlingen waren plötzlich ohne Arbeit und Obdach und hatten dabei nicht einmal Anspruch auf die staatliche Fürsorge. So wurden Selbsthilfeorganisationen und solidarische Netzwer-

ke in den ersten Kriegsmonaten für die Flüchtlinge überlebenswichtig. Die Unterstützung der entlassenen Hausangestellten überstieg die finanziellen Mittel der Organisationen bei weitem. Nachdem die Regierung erkannt hatte, daß die einkommenslosen Flüchtlinge zu einer Last für den Staat zu werden drohten, verfügte sie eine Lockerung der Arbeitsbestimmungen: Hausangestellte durften sich nun auch in anderen Bereichen um Stellen bewerben. Viele Flüchtlinge nutzten diese Gelegenheit, um in den Pflegebereich, in die Fabrikarbeit und in andere Tätigkeiten, die Frauen offenstanden, zu wechseln. Im März 1940 meldete das Domestic Bureau weniger als 1 600 arbeitslose Frauen, und der Hausdienst spielte in der Beschäftigungsstruktur weiblicher Flüchtlinge nicht mehr die beherrschende Rolle.

Ausgerechnet in dieser Phase, als die Verwirrung der ersten Kriegsmonate sich zu legen begann und den Flüchtlingen das größte Maß an Freiheit seit dem Beginn der Einreiseprogramme zugestanden wurde, setzte eine Kampagne der rechtsgerichteten Presse ein, die auf ein völliges Ende dieser Freiheit abzielte. Der Gender-Aspekt im Zusammenhang der Ängste vor einer »fünften Kolonne« im Frühjahr 1940 ist in der Geschichtswissenschaft noch nicht hinreichend beachtet worden. Anders als im Ersten Weltkrieg stand im Brennpunkt der Verdächtigungen und der Forderungen nach Internierung nicht nur die Nationalität, sondern auch das Geschlecht der »feindlichen Ausländer«. Als sich im Mai 1940 der britische Botschafter in Den Haag, Sir Neville Bland, in einer Radiosendung an die Nation wandte, um davor zu warnen, daß »noch das unscheinbarste Küchenmädchen nicht nur möglicherweise, sondern höchstwahrscheinlich eine Bedrohung für die Sicherheit des Landes ist«, hatte er die Unterstützung der Regierung und fand breite Resonanz in der Bevölkerung.[10]

Zu Kriegsbeginn wurden proportional mehr Frauen als Männer in die Kategorie B (nicht zweifelsfrei loyal) der »feindlichen Ausländer« eingestuft, was in jener Zeit Internierung bedeutete. Frauen aus der Kategorie C (Loyalität steht außer Zweifel) blieben in Freiheit, was wiederum Viscount Elibank im Oberhaus zu der Bemerkung veranlaßte: »Ist es nicht wohlbekannt, daß einige der größten und berühmtesten Spione der Welt weiblichen Geschlechts waren? Ist es nicht ebenso bekannt, daß oft ein weiblicher Spion besser ist als zehn männliche? [...] Heute wird dieses Land überlaufen von Dienstmädchen fremder Herkunft [...], und viele von ihnen sind nicht vertrauenswürdig.«[11]

Die Internierung war im Leben der meisten Flüchtlinge nur eine kurze Episode. Nicht alle der wieder aus den Internierungslagern entlassenen Frauen fanden sofort Arbeit. Im November 1940 registrierte das Domestic Bureau 3 000 Flüchtlinge ohne Beschäftigung. Zugleich wuchs aber der Bedarf der Kriegswirtschaft, so daß Anfang 1941 nur noch 500 arbeitslos gemeldet waren. Noch immer war die Bandbreite an Beschäftigungen eher gering und die Arbeit schlecht bezahlt (was der allgemeinen Situation berufstätiger Frauen in Großbritannien während des Krieges entsprach), und doch hatte sich die Lage der Flüchtlinge sowohl finanziell als auch im Hinblick auf die persönliche Freiheit schon entschieden gebessert. Am Ende des Krieges arbeiteten kaum noch Flüchtlinge als Hausangestellte.

In der Nachkriegszeit gewährte Großbritannien nur einer geringen Zahl von jüdischen Überlebenden die Einreise. Um die restriktiven Bestimmungen des Innenministeriums zu umgehen, kamen einige wenige, meist Angehörige von Flüchtlingen aus den Vorkriegsjahren, wiederum als Hausangestellte ins Land. Dennoch: Etwa einem Drittel aller verfolgten Juden, die in Großbritannien Zuflucht fanden, gelang dies über den »Dienstboteneingang«. An ihrer Geschichte zeigen sich gleichermaßen die Stärken und die Schwächen, die Großmut und die Kleinlichkeit der britischen Flüchtlingspolitik.

Aus dem Englischen von Michael Ebmeyer. Dieser Beitrag ist eine überarbeitete und gekürzte Fassung meines Aufsatzes in Werner E. Mosse et al. (Hg.), *Second Chance. Two Centuries of German-speaking Jews in the United Kingdom*, Tübingen 1991. Ich danke Bill Williams und Edgar Feuchtwanger für ihre hilfreichen Anmerkungen zu einer früheren Fassung dieses Textes.

74

1 Resolution des National Council of Women vom Oktober 1937, Public Record Office, Kew [im folgenden PRO], LAB 8/77.

2 Isabelle Beck, Brief vom 16.2.1988 an den Verfasser.

3 *Mistress and Maid*, London 1940, Trades Union Council Archive, University of Warwick Modern Records Centre [im folgenden TUC].

4 Lore Segal, *Wo andere Leute wohnen*, Wien 2000, S. 95ff.

5 Bezzant an Franklin, 20.12.1938, TUC, 54/76 (4); Bezzant, 14.3.1939, TUC, 54/76 (4).

6 Tony Kushner, »Politics and Race, Gender and Class. Refugees, Fascists and Domestic Service in Britain, 1933-1940«, in: Tony Kushner / Kenneth Lunn (Hg.), *The Politics of Marginality. The Radical Right and Minorities in Twentieth Century Britain*, London 1990, S. 48-57.

7 Frances Goldberg, *Memoirs*, S. 1, unveröff. Ms., Manchester Jewish Museum.

8 Vgl. auch Jillian Davidson, »German-Jewish Women in England«, in: Werner E. Mosse et. al. (Hg.), *Second Chance. Two Centuries of German-speaking Jews in the United Kingdom*, Tübingen 1991, S. 533-551.

9 Lord Reading, 13.9.1939, PRO, HO 213/452; vgl. auch Domestic Bureau, 14.9.1939, TUC, 456.

10 Sir Neville Bland, 14.5.1940, PRO, FO 371/25189, W7984.

11 *Hansard, House of Lords*, Bd. 116, Sp. 411, 415, 23.5.1940.

Gabriele Gutkind, Berlin, um 1935. Im
August 1939 erschien in der *Picture Post*
eine Photoreportage über englische
Besonderheiten aus der Sicht eines
»deutschen Mädchens«. Die Berliner
Photographin Gabriele Gutkind war kurz
zuvor ihrem Vater, dem Architekten
Erwin Gutkind, in die Emigration gefolgt.
Die erste Ausgabe der Wochenzeitschrift
erschien am 1. Oktober 1938, viele Emi-
granten prägten ihr Erscheinungsbild und
damit maßgeblich die Entwicklung des
britischen Photojournalismus.

Picture Post,
August 26, 1939

The Face of English Justice

much about English justice in my country. The justice we cannot
is forbidden to photograph. But in a shop I find the judgeman's
wig. He is to me the face of English justice."

. . . The Englishers, They Talk of Nothing Else . . .

"'It is a lovely day, Miss Schmidt.' 'It is not any more lovely to-day, Miss
Schmidt.' 'How I wish it were a lovely day, Miss Schmidt!' These are
the things the Englishers all talk of. And no wonder is it!"

. . . Herr Staatsbanknachrichtenträger . . .

man in Germany, he has a big grand title. He is Herr Staatsbank-
mträger, at the least. But here you call him 'bank messenger,'
and he walk without a gun."

. . . Why They Say This is the Freest Country

"They talk and talk. Sometimes they shout. They say whatever thing they
please. No one arrest them. No one take them off and shut them up.
They talk till they are tired. Then they go home."

59

Skizzenbuch von Gabriele Gutkind
mit Eindrücken von ihrer ersten
Reise nach England, Handzeich-
nung, Aquarell, 1936.

Hans Librowicz in seiner Berliner Praxis, um 1930.
Praxisschild von Hans Librowicz, Shipley, Yorkshire, um 1939.

Die Berliner Familie Librowicz kam 1937 nach England. Als Zahnarzt wurde Dr. Librowicz nur im strukturschwachen Norden Englands zugelassen, wo er sich erfolgreich etablierte. Nach Protesten eines ortsansässigen Zahnarztes, der seine medizinische Qualifikation anzweifelte, mußte er jedoch das Zeichen MD (Medical Doctor) auf dem Praxisschild entfernen.

Wie koche ich in England, Wien 1938.

Die achtzehnjährige Marion Lehrburger aus
Karlsruhe in Hausmädchenuniform. Das Photo
entstand kurz nach ihrer Ankunft in Sussex,
Oktober 1938.

»Am ersten Morgen bat mich Mrs. Moon ein
paar Eier zum Frühstück vorzubereiten. Ich
zerbrach mir den Kopf darüber, wie das geht.
Ich schlug die Eier in die Pfanne, dann war
die Frage, was noch zu tun ist, bevor man
das Gas anmacht. Ja, es war hart, das zu
lernen.« Schürze der Wienerin Lisbeth Schein
aus ihrer Zeit als Hausangestellte, 1938-1940.
Rechnung für Haube und Schürze, London,
1. Juni 1939. Vor Antritt ihrer ersten Stellung
mußte sich Edith Bialostotzky von dem weni-
gen Geld, das sie bei ihrer Ankunft in England
besaß, ihre Arbeitskleidung kaufen.

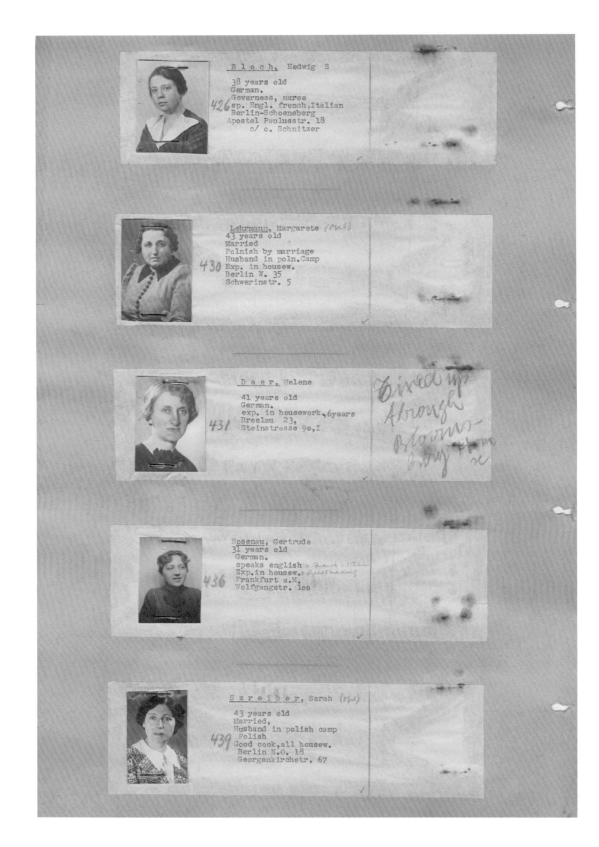

Bloch, Hedwig S

38 years old
German.
Governess, nurse
426 sp. Engl. french,Italian
Berlin-Schoeneberg
Apostel Paulusstr. 18
c/ o. Schnitzer

Lehrmann, Margarete (Mrs)
43 years old
Married
Polnish by marriage
Husband in poln. Camp
430 Exp. in housew.
Berlin W. 35
Schwerinstr. 5

Baer, Helene

41 years old
German.
exp. in housework,6years
Breslau 23,
431 Steinstrasse 9o,I

Tired up
through
Blooms-
bury Home

Rosenau, Gertrude
31 years old
German.
speaks english + french + italian
Exp.in housew.+ dressmaking
436 Frankfurt a.M.
Wolfgangstr. 1oo

Szreiber, Sarah (Mrs)
43 years old
Married,
Husband in polish camp
439 Polish
Good cook,all housew.
Berlin N.O. 18
Georgenkirchstr. 67

Bewerbungsunterlagen aus dem Büro des
Flüchtlingskomitees, das für die Vermittlung
von Hausangestellten im Norden Englands
zuständig war, Manchester, um 1938.

Bernard Wasserstein
»FREUNDLICHE FEINDLICHE AUSLÄNDER«:
DEUTSCH-JÜDISCHE FLÜCHTLINGE IN
GROSSBRITANNIEN UND PALÄSTINA

Zwischen 1933 und 1945 fanden mindestens 130000 »nichtarische« Flüchtlinge aus deutschsprachigen Ländern Schutz unter der britischen Fahne, ungefähr die Hälfte von ihnen in Großbritannien, die übrigen hauptsächlich in Palästina (damals britisches Mandatsgebiet) sowie – in deutlich geringerer Zahl – auch in anderen Ländern des British Empire.

In Großbritannien ebneten die Wortführer der anglo-jüdischen Gemeinde den Flüchtlingen kurz nach der Machtübernahme der Nationalsozialisten den Weg: Sie bürgten dafür, daß die Emigranten nicht dem Staat zur Last fallen würden. Bis zum Vorabend des Zweiten Weltkrieges kamen sie dieser Verpflichtung nach, obwohl weit mehr Flüchtlinge ins Land strömten, als die Garanten ursprünglich erwartet hatten. Die Besorgnis der Regierung ist daran abzulesen, daß das tatsächliche Ausmaß der Einwanderung geheimgehalten wurde. Heute weiß man, daß die damals offiziell genannten Flüchtlingszahlen deutlich niedriger waren als die den Behörden tatsächlich bekannten Zahlen.

Nach 1933 emigrierten deutsche Juden in großer Zahl nach Palästina. Als aber 1936 ein landesweiter arabischer Aufstand ausbrach, der sich explizit gegen die jüdische Einwanderung richtete, reagierte die britische Mandatsmacht mit starken Einwanderungsbeschränkungen. Zahlreiche jüdische Flüchtlinge versuchten nun, illegal ins Land zu gelangen, auf Schiffen, die von bulgarischen oder rumänischen Häfen aus nach Palästina aufbrachen. Die britische Mandatsmacht ergriff daraufhin immer drastischere Maßnahmen, um die illegale Einwanderung zu unterbinden.

Die deutsch-jüdischen Flüchtlinge veränderten das Profil des *Jischuw*, der vorstaatlichen jüdischen Gemeinschaft in Palästina. Mit den deutschen Juden hielt das Bemühen um Bildung, liberale Werte und Bürgerrechte verstärkt Einzug in die Politik und Gesellschaft des *Jischuw*. Die Hebräische Universität in Jerusalem etwa berief in jenen Jahren zahlreiche deutsch-jüdische Gelehrte, die der Universität für die Dauer von mindestens einer Generation charakteristische Züge der deutschen akademischen Tradition

aufprägten. Über die deutschen Juden erzählte man sich viele Witze, die ihre steifen Umgangsformen und ihre übertriebene Förmlichkeit ebenso aufs Korn nahmen wie die Beharrlichkeit, mit der sie an der deutschen Sprache und Kultur festhielten. Man bezeichnete sie im Land als »Jeckes«. Die Herkunft des Wortes ist unklar. Möglicherweise verweist es darauf, daß deutsche Juden auch unter der sengenden levantinischen Sonne nicht auf ihre Jacken und Krawatten verzichten wollten. Wie so oft verwandelte sich der anfangs abfällig gemeinte Spottname allmählich in einen liebevollen Spitznamen oder sogar eine Auszeichnung. Heute, da diese Generation der deutschen Juden allmählich ausstirbt, hat die Jeckes-Nostalgie Hochkonjunktur. So hat beispielsweise Stef Wertheimer, ein prominenter israelischer Industriekapitän deutsch-jüdischer Herkunft, in Galiläa ein Jeckes-Museum gegründet.

Die Verabschiedung der »Nürnberger Gesetze« im Jahr 1935, die Beschränkung der jüdischen Einwanderung nach Palästina im Anschluß an das Jahr 1936 und vor allem das staatlich geförderte landesweite Judenpogrom der Deutschen im November 1938 erhöhten den Druck auf Großbritannien, jüdische Flüchtlinge aufzunehmen.

Die Regierung in London versuchte die Kolonien sowie die sich selbst verwaltenden Länder des British Empire, die Dominions, dazu zu bewegen, wenigstens eine begrenzte Zahl von Flüchtlingen aufzunehmen. Die Dominions Australien, Kanada und Südafrika waren jedoch nur zur Aufnahme von wenigen Flüchtlingen bereit. Ein Plan zur Ansiedlung jüdischer Flüchtlinge in Britisch-Guayana erschien eine Zeitlang aussichtsreich. Die Regierung genehmigte dort ein Pilotprojekt, und Anfang September 1939 gingen 50 Pioniere an Bord eines Schiffes, das sie in die britische Kolonie bringen sollte, der Kriegsausbruch verhinderte jedoch die Abreise. Insgesamt hatten bis 1939 höchstens 3000 deutsche Juden in britische Kolonien einreisen dürfen.

Folglich mußte Großbritannien selbst den Großteil des Flüchtlingsstroms aufnehmen. Die Judenverfolgung in Deutschland rief in weiten Kreisen Empörung hervor, und das allgemeine Bedürfnis, etwas für die Opfer zu tun, manifestierte sich auf vielfältige Weise. Einige britische Diplomaten in Deutschland und Österreich übertraten ihre Vorschriften und griffen zu unerlaubten, manchmal heroischen Mitteln, um jüdischen Flüchtlingen zu helfen. R. T.

Smallbones, der britische Generalkonsul in Frankfurt, und Frank Foley, Paßbeamter in der britischen Botschaft in Berlin und Mitarbeiter des britischen Geheimdienstes, taten sich dabei besonders hervor. Andere aber nutzten die Notlage der Juden schamlos aus. Major H. E. Dalton, ein britischer Konsulatsbeamter in Den Haag, unterschlug umgerechnet mindestens 150000 Euro, die ihm Juden für Reisedokumente bezahlt hatten. Als seine Veruntreuung ans Licht kam, erschoß er sich.

Die Regierungspolitik paßte sich weitgehend der wechselhaften öffentlichen Meinung an. Bestimmte Berufsgruppen unter den potentiellen Zuwanderern waren wenig willkommen oder wurden sogar ausgeschlossen. Zum Beispiel reagierten manche britischen Mediziner mit Unbehagen auf die Aussicht, daß deutsch-jüdische Ärzte in großer Zahl ins Land kommen könnten. Lord Dawson of Penn, der Präsident des Royal College of Physicians, erklärte 1933 dem Innenminister, daß die deutsch-jüdischen Ärzte, die »mit Nutzen aufgenommen werden oder uns etwas lehren könnten, an den Fingern einer Hand abzuzählen« seien.[1] Andererseits reagierte die britische universitäre Gemeinschaft mit eindrucksvollen Hilfsprogrammen auf die Verfolgung deutsch-jüdischer Akademiker. Im Mai 1933 wurde unter Leitung von William Beveridge, Lionel Robbins und Walter Adams (alle drei wirkten an der London School of Economics) das Academic Assistance Council gegründet; in der Folgezeit vermittelte es Hunderten von Wissenschaftlern, denen die Nationalsozialisten Lehrverbot erteilt hatten, akademische Positionen. Zu den frühen Förderern der Hilfsorganisation gehörten intellektuelle Leitfiguren wie der Ökonom John Maynard Keynes und der Alttestamentler George Adam Smith. Schutz in England fanden unter anderem 18 Nobelpreisträger, 71 zukünftige Mitglieder der Royal Society und 50 zukünftige Fellows der British Academy.

Das intensivste Mitgefühl erweckten die von den Nationalsozialisten verfolgten Kinder. Angesichts der zunehmenden Brutalität der Judenverfolgung in Deutschland erklärte sich die britische Regierung Ende 1938 bereit, bis zu zehntausend alleinreisende Flüchtlingskinder ins Land zu lassen. Tausende jüdische wie nichtjüdische Familien, unter anderem die Familien zweier zukünftiger Premierminister, James Callaghan und Margaret Thatcher, nahmen jüdische Kinder auf. Bis September 1939 waren fast 10000 mit den »Kindertransporten« nach Großbritannien gekommen. Die meisten Kinder sahen ihre Eltern nie wieder. Doch selbst in Fällen, in denen die Eltern den Krieg überlebten, war es für deren Kinder nicht einfach: die Trennung in prägenden Jahren und der Verlust der Muttersprache führten oft zu irreversibler Entfremdung. Heute erinnern sich die Menschen, die damals mit den »Kindertransporten« kamen, mit gemischten Gefühlen an ihre frühen Jahre in England, Jahre, in denen sie sich nach der gewaltsamen Trennung von ihrer Familie in einer fremden, nach Kriegsbeginn zuweilen auch feindseligen Umgebung zurechtfinden mußten.

Der Kriegsausbruch im September 1939 führte zu einer dramatischen Änderung in der Flüchtlingspolitik. Plötzlich wurde allen Personen, die aus dem feindlichen Ausland oder aus den vom Feind besetzten Gebieten kamen, die Einreise nach Großbritannien verwehrt. Flüchtlinge, die schon im Land waren, mußten sich mit zahlreichen Restriktionen abfinden. Mit dem deutschen Angriff auf die Niederlande und Frankreich im Mai 1940 wurde eine ausländerfeindliche Hysterie hochgespült, in deren Folge die Regierung umfassende Internierungen vornahm. In der Theorie waren nur Personen, die feindlich gegen England eingestellt waren, davon betroffen, in der Praxis aber wurden auch viele als »freundliche feindliche Ausländer« (*friendly enemy aliens*) klassifizierte Flüchtlinge interniert. So wurden auch Männer und Frauen, die glühend entschlossen waren, sich am Kampf gegen die Nationalsozialisten zu beteiligen, in Internierungslager gebracht.

Die Internierungen kamen Goebbels und seiner Propagandamaschine sehr gelegen: Jetzt konnte er behaupten, daß auch die Engländer Juden in Konzentrationslager steckten. Allerdings waren die Internierungslager in den meisten Fällen Ferienlager, Gästehäuser und Hotels in Urlaubsorten an der See, vor allem auf der Isle of Man. Insgesamt wurden ungefähr 30000 Flüchtlinge interniert. Manche von ihnen reagierten mit Verbitterung auf diese Behandlung; andere empfanden die Internierung als Erleichterung, denn auf diese Weise blieb es ihnen erspart, sich in einer fremden Gesellschaft, die sich im Krieg mit ihrem Heimatland befand, behaupten zu müssen. In den Internierungslagern entwickelten sie vielfältige kulturelle Aktivitäten. Dozenten hielten Vorlesungen. Musiker gaben Konzerte. Auf der Isle of Man trafen drei der Mitglieder des Quartetts

zusammen, aus dem später das berühmte Amadeus Streichquartett wurde. Problematisch war anfänglich das Nebeneinander jüdischer und »arischer« Deutscher, unter denen auch Nazis waren. Doch die beiden Gruppen wurden in der Folgezeit getrennt. »Feindliche Ausländer«, das heißt, Deutsche mit Sympathien für die Nationalsozialisten oder italienische Faschisten, die als besonders gefährlich galten, waren für die Deportation nach Kanada oder Australien vorgesehen. Aber bei der Auswahl wurden Fehler gemacht, und unter den Tausenden, die in andere Kontinente verschifft wurden, waren auch Nazigegner und jüdische Flüchtlinge. Im Juli 1940 versenkte ein deutscher Torpedo das Linienschiff Arandora Star im Atlantik; dabei kamen 146 Deutsche und 453 Italiener ums Leben, die nach Kanada hatten deportiert werden sollen. Unter den Ertrunkenen waren auch jüdische Flüchtlinge, die fälschlich zur Deportation bestimmt worden waren. Diese Katastrophe führte zu einem Umschwung der öffentlichen Meinung, und innerhalb kurzer Zeit kam es zu einer Richtungsänderung der Regierungspolitik: Die Deportationen wurden eingestellt, und die ersten Internierten freigelassen.

Viele Flüchtlinge wollten in die Armee eintreten und gegen ihre Verfolger kämpfen. Ein Großteil von ihnen wurde mit der Begründung abgewiesen, daß sie »feindliche Ausländer« seien.

Die Emigration deutscher Juden nach Großbritannien setzte einen Prozeß der wechselseitigen Angleichung von Kulturen in Gang. Die Flüchtlinge leisteten nicht nur »Beiträge« zur Gesellschaft des Gastgeberlandes, sie verwandelten sie auf vielfältige Weise und veränderten sich im Verlauf dieser Verwandlung selbst. Wer jung war und Fertigkeiten besaß, die nicht ortsgebunden waren, konnte sich in aller Regel leichter als andere anpassen.

Ein herausragendes und doch in gewisser Weise typisches Beispiel dafür war Max Goldschmidt, ein Ingenieur aus Schlüchtern. 1936 konnte er sich mit der Hilfe von Konsul Smallbones ein Einreisevisum nach Großbritannien verschaffen. Er verließ Deutschland unter dem Vorwand einer Reise in die Schweiz und kam nach England, wo er seinen Namen in Mac Goldsmith änderte. Obwohl sein gesamtes Eigentum in Deutschland beschlagnahmt wurde, konnte er 18 außerhalb Deutschlands geltende Patente nutzen, die zur Basis seines unternehmerischen Erfolgs wurden. Im September 1939 wurde er interniert,

aber nach zehn Wochen wieder freigelassen. Von da an lieferte seine Firma einen Großteil der Ummantelungen zum Schutz der Fernmelde- und Radarausrüstung für die Marine Großbritanniens und der Commonwealth-Länder. Zum Schluß wurde er Ehrenbürger seiner zweiten Heimatstadt Leicester und Mäzen ihrer Universität.[2]

Die britische Regierung erwartete, daß die meisten jüdischen Flüchtlinge aus Deutschland und Österreich nach dem Ende des Krieges wieder in ihre früheren Heimatländer zurückkehren würden. Das Innenministerium setzte sich dafür ein, daß Flüchtlinge, die durch nationalsozialistische Verfügungen ihre Staatsbürgerschaft verloren hatten, wieder als Deutsche oder Österreicher eingebürgert werden sollten. Doch nach Kriegsende entschied sich nur ein kleiner Teil der Flüchtlinge in Großbritannien für die Rückkehr in ihre ehemaligen Heimatländer, nur wenige hatten noch jemanden, zu dem sie zurückkehren konnten. Die meisten blieben in Großbritannien und wurden britische Staatsbürger.

Im Vergleich zu anderen Ländern hatte Großbritannien zwischen 1933 und 1945 relativ großzügig jüdische Flüchtlinge aufgenommen. Trotz einer unterschwelligen antisemitischen Stimmung in der Öffentlichkeit und in amtlichen Kreisen hatte die allgemeine Empörung über die Nazibarbarei mitfühlende Reaktionen geweckt, die einer großen Zahl deutscher Juden das Überleben und einen Neuanfang in der neuen Heimat ermöglichten. Viele ehemalige Flüchtlinge – die sogenannten Continental Britons, Festlandbriten – faßten in der englischen Gesellschaft Fuß. Die überwältigende Mehrheit empfand tiefe Dankbarkeit gegenüber dem Land, das ihnen, wenn auch zögerlich, einen Freibrief für das Überleben ausgestellt hatte.

Aus dem Englischen von Christa Krüger.

1 Zitiert bei A. J. Sherman, Island Refuge. Britain and Refugees from the Third Reich, 1933-1939, London 1973, S. 48.
2 John Goldsmith, »Technology Transfer from Nazi Germany. A Refugee Engineer Story«, Vortrag von John Goldsmith vor der Jewish Historical Society of England am 16.2.2006.

Familienalbum zum 25. Hochzeitstag von Lotte und Heino Dorner, 1962. Das Album illustriert 25 Jahre Alltagsgeschichte einer Emigrantenfamilie in England. Leitmotiv sind deutsch- und englischsprachige Quartettkarten (»Happy Families«), die die Kunsterzieherin Lotte Dorner für ihre Kinder zeichnete.

...IS IS TO ANNOUNCE
THE MARRIAGE
OF
LOTTE TO HEINO

...NY. DECEMBER 27TH 1937
...LOVAKIA. DECEMBER 29TH 1937

1938

...949. LOTTE AND HEINO BECAME BRITISH SUBJECTS

SIE SIND GAESTE GROSSBRITANNIENS.

Hoeflichkeit und gutes Betragen werden Ihnen ueberall herzliche Aufnahme und Sympathie zusichern.

Sprechen Sie nicht laut auf der Strasse, besonders nicht am Abend.

Nehmen Sie Ruecksicht auf die Bequemlichkeit anderer Leute und vermeiden Sie, deren Eigentum und Moebel zu beschaedigen.

Vergessen Sie nie, dass England's Urteil ueber die deutschen Fluechtlinge von IHREM Verhalten abhaengt.

Verhaltensregeln für deutsche Flüchtlinge in Großbritannien, um 1939. Die britisch-jüdischen Hilfsorganisationen wurden nicht müde, den Flüchtlingen aus Deutschland ins Gedächtnis zu rufen, daß sie in Großbritannien lediglich zu Gast waren.

Karteikarten des Hampstead Garden Suburb Care
Committee for Refugee Children, London 1938/39.
Das Hilfskomitee wurde unmittelbar nach dem
Beschluß der britischen Regierung, Sammelvisa für
jüdische Kinder auszustellen, gegründet. Die rosa Karten
enthalten Informationen zu 74 Jungen und 40 Mädchen
aus Deutschland, meist zwischen 12 und 16 Jahren alt.
Die andere Hälfte der Karten enthält Angaben von 139
Sponsoren, einige davon selbst Emigranten, die sich be-
reit erklärt hatten, für den Unterhalt der Flüchtlingskinder
aufzukommen.

Puppe von Inge Pollak, um 1938.
Die Zwölfjährige kam 1939 mit
ihrer Schwester Lieselotte aus
Wien mit dem »Kindertransport«
nach England. Die Puppe war ein
Geburtstagsgeschenk ihrer Mut-
ter. Inges Mutter und Großmutter
wurden deportiert und ermordet.

AN DIE INTERNIERTEN AUF
DER INSEL MAN.

Es ist mein Wunsch, dass jeder der auf dieser Insel interniert wird, die Gewissheit hat, dass alles vermieden wird, was sein Unbehagen oder Missvergnügen vergrössern könnte.

Für Sie alle muss es klar sein, dass eine einheitliche Disziplinarvorschrift erforderlich ist, wenn eine Gemeinschaft von Menschen erfolgreich zusammenleben soll. Ich beabsichtige eine solche Ordnung und dieser muss unbedingt Folge geleistet werden. Jede Verordnung hat ihren guten Grund und geschieht nicht in schlechter Absicht. Die Offiziere und Mannschaften denen Sie unterstellt sind, sind Menschen mit Verständnis. Keinesfalls entspricht es dem britischen Charakter Wehrlose zu unterdrücken und niemand ist darauf bedacht einen feindseligen Geist zu fördern, der innerhalb der Grenzen eines Internierten Lagers nichts erreichen könnte.

Meine Pflicht ist es für Ihre Sicherheit und Disziplin zu sorgen. Mein Interesse jedoch geht darüber hinaus. Mit Hilfe meiner Camp Kommandanten und ihrer Stäbe wünsche ich, dass jede erlaubte Massnahme getroffen wird, um die Beschwerlichkeit Ihrer Internierung herabzusetzen.

Das alles kann nur mit eigener Mitarbeit, Ihrer Bereitwilligkeit und gutem Willen sowie ordentlichen Betragen erreicht werden.

Die Internierung eines Menschen an sich wird hier nicht als unehrenhaft betrachtet. Er wird so lange als ein Mensch mit guten Absichten angesehen, bis er selbst sich als gegenteilig erweist. Sollte er den Fehler begehen, sich dieses Vertrauens unwürdig zu erweisen, dann wird sich das auf seine eigene Behandlung auswirken und unvermeidbar auch auf die seiner Kameraden,—durch seine persönliche Schuld.

Unter Ihnen sind Menschen der verschiedensten politischen Ansichten und Glaubensanschauungen. Diesbezüglich werden Sie bei uns weder auf Begünstigung noch auf Benachteiligung stossen.

Mein Rat für jeden von Ihnen ist: Soviel als möglich Grundlagen zu finden auf welchen Sie übereinstimmen. Stellen Sie hier alles beiseite was zu Misstimmung und Ausartung führen könnte.

Das Mass Ihrer Mitarbeit und Ihres guten Verhaltens wird das Mass Ihrer Vergünstigungen und der Vorsorge für Ihr Wohlbefinden bestimmen.

In jedem Fall ist Ihnen Gerechtigkeit zugesichert.

S. W. SLATTER,
Lieutenant-Colonel.

1st June, 1940.

Commandant, Isle of Man Internment Camps.

Aufruf des Kommandanten des Internierungslagers auf
der Isle of Man an die Insassen, 1. Juni 1940.

and a company director, who died from veronal
poisoning in his flat in Dorset House, Upper Gloucester
Place, W. Frau Therese Lederer said her husband told
her he would take a sleeping powder because he wanted
to sleep well, in case they came to intern him in the
morning. He was a Class "C" alien.

3rd July.
FRIEDRICH LEOPOLD MAYER.

ESCAPED GERMAN TRAGEDY. A 62-year-old German Jew who
escaped from Nazi persecution last year, Friedrich
Leopold Mayer, aged 62, research chemist, has been
found dying in his flat at Latymer Court, Hammersmith
Road, poison is suspected'. It is understood that he
was to have been interned.

7th July.
ALFRED ROSENBERG

POISONED ON LAST NIGHT OF FREEDOM. On the night before
he was to be interned, Alfred Rosenberg, 46, a German,
refugee of Belsize Square, Hampstead, received a
telephone call from his wife, who had gone for a walk,
suggesting that as it was his last day of liberty they
should have dinner in town. He agreed, but did not
appear, and when she returned she found him dead on
the floor. At the inquest today, Sir Bernhard
Spilsbury said that death was due to cyanide of
potassium poisoning.

1st July.

Max Rudolph Lang
& JENNY LANG

Mr. and Mrs. Lang of Eaton Rise, N.W.3 committed
suicide by gassing themselves. Mr.Lang died, but
Mrs. Lang became better and was sent to prison for
murder. When Mrs. Jenny Land was called at the Old
Bailey to-day on a charge of murder, it was stated
that she had died since the police court proceedings.
Mrs. Lang was said to be the survivor of an alleged
suicide pact with her husband, Max Rudolph Lang. They
were refugees, and were stated to have been found
in front of a stove from which gas was escaping.

1st July.

MRS. LITNER Mrs. Litner, Eaton Rise, N.W.3 , committed suicide.

Zeitgenössische Abschrift von Zeitungsartikeln, in denen
über Selbstmorde von Emigranten aus Verzweiflung über die
bevorstehende Internierung berichtet wird, Juli 1940.

Felix Franks kurz nach Eintritt in die britische Armee, 1944. Felix Frankfurther meldete sich mit 18 Jahren freiwillig zur Armee. Seine Familie war 1939 nach England geflüchtet, er wollte persönlich dazu beitragen, den Kampf gegen Hitler zu gewinnen. Für den Fall einer Gefangennahme durch die Deutschen wurde er aufgefordert, seinen Namen zu ändern.

Karteikarten des Postamts der britischen Armee, 1943/44. Die Karten enthalten Informationen zu den Namensänderungen der Soldaten und den Einheiten, in denen sie Militärdienst leisteten.

AFRIKA

MAROKKO UND ALGERIEN

Ab 1938/39 werden Marokko und Algerien zum Sammelbecken für Tausende von NS-Flüchtlingen, unter ihnen sind auch deutsche Juden, die sich – um der Internierung in Frankreich zu entgehen – zur Fremdenlegion oder zum Arbeitsdienst gemeldet haben. Über marokkanische und algerische Häfen versuchen viele Transitflüchtlinge in die USA, nach Kuba oder Mexiko zu gelangen. Allein 1941/42 reisen etwa 1000 aus Marseille kommende jüdische Flüchtlinge über Casablanca weiter nach Übersee. Ab 1939 internieren Algerien und Marokko deutsche Emigranten als »feindliche Ausländer« in Lagern. Die Internierten leiden unter dem ungewohnten Klima, Nahrungsmittelknappheit und schlechten hygienischen Bedingungen. Zudem müssen sie schwere Zwangsarbeit verrichten, z.B. beim Bau der Transsahara-Bahn. Hilfsorganisationen gelingt es in Einzelfällen, Internierungen zu verhindern und Freilassungen von Kranken und Kindern aus den Lagern zu erwirken. Mit der Landung der Alliierten 1942 beginnt die schrittweise Auflösung der Lager. Allerdings werden die Internierten in aller Regel nur dann entlassen, wenn sie entweder Militärdienst für die Alliierten leisten oder einen Arbeitsvertrag bzw. gültige Ausweispapiere sowie Tickets für eine Schiffspassage vorweisen können. Unter diesen Umständen ist es vielen Emigranten erst nach Kriegsende möglich, ihren Weg nach Übersee oder Palästina/Israel fortzusetzen.

MAROKKO

Emigranten: Tausende von Transitflüchtlingen, darunter auch Juden aus dem Deutschen Reich Orte: Tanger, Casablanca Politische Situation: französisches Protektorat, ab 1940 unter Vichy-Regime, 1942 Landung der Alliierten, Süden spanisches Protektorat, Tanger bis 1940 internationales Territorium, 1940-1945 unter spanischer Verwaltung Einreise-/Aufenthaltsbedingungen: ab 1940 antijüdische Vichy-Gesetze, Internierungen Ansässige Juden: ca. 200 000 Verbleib der Emigranten vor/nach 1945: Weiterwanderung nach Übersee Prominente: Sophie Freud (Psychologin, Sozialpädagogin), Georg Stefan Troller (Fernsehjournalist, Dokumentarfilmer)

ALGERIEN

Emigranten: Tausende von Transitflüchtlingen, darunter auch Juden aus dem Deutschen Reich Orte: Algier, Oran Politische Situation: französische Kolonie, ab 1940 unter Vichy-Regime, 1942 Landung der Alliierten Einreise-/Aufenthaltsbedingungen: Visumerteilung durch französisches Konsulat, ab 1940 antijüdische Vichy-Gesetze, Internierungen Ansässige Juden: ca. 120 000 Verbleib der Emigranten vor/nach 1945: Weiterwanderung nach Übersee Prominente: Berta Zuckerkandl-Szeps (Journalistin)

Führungszeugnis der Fremdenlegion für Herbert Meyer, Marokko, 23. August 1940. Um der Internierung in Frankreich zu entgehen, trat Herbert Meyer der Fremdenlegion bei.

ÄGYPTEN

Das Königreich Ägypten bietet nur wenigen Flüchtlingen Asyl. Schätzungen gehen von wenigen Dutzend Familien aus, die sich nach 1933 vorübergehend in Kairo oder Alexandria niederlassen. Es handelt sich bei den Emigranten vor allem um Fachleute aus Wissenschaft und Industrie sowie Kaufleute und Journalisten. Eine weitere Gruppe von Emigranten arbeitet für jüdische Hilfsorganisationen, die von Kairo aus Rettungsaktionen für Juden in ganz Europa organisieren. Die meisten Emigranten verlassen das Land vor und in verstärktem Maße nach Kriegsende Richtung Palästina/Israel oder Großbritannien.

Emigranten: ca. 100 Orte: Kairo, Alexandria Politische Situation: Monarchie, während des Krieges neutral, ab 1942 de facto britisches Protektorat Einreise-/Aufenthaltsbedingungen: Juden benötigen für Visumerteilung Einreisegenehmigung des Innenministeriums, Bürgschaft eines Ägypters kann verlangt werden Ansässige Juden: ca. 70 000 Verbleib der Emigranten vor/nach 1945: Weiterwanderung nach Palästina/Israel und nach Großbritannien Prominente: Siegfried Landshut (Politikwissenschaftler), Hilde Zaloscer (Kunsthistorikerin)

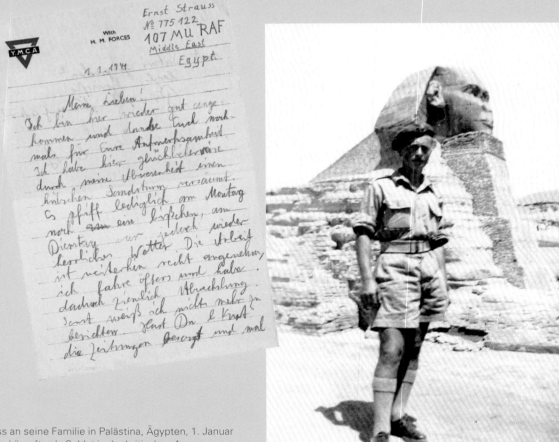

Ernst Strauss an seine Familie in Palästina, Ägypten, 1. Januar 1941. Strauss kämpfte als Soldat in der britischen Armee, er verunglückte im März 1941 tödlich in Ägypten.

Arthur Einhorn, der in Ägypten von der britischen Armee ausgebildet wurde, vor der Sphinx, 1944.

KENIA, UGANDA UND TANSANIA (TANGANJIKA)

Bis 1937 wandern etwa 650 deutsche und österreichische Flüchtlinge in die britische Kolonie Kenia ein. Danach kommt es nicht mehr zur Aufnahme einer größeren Anzahl von Flüchtlingen. Über den kenianischen Landehafen Mombasa verläuft auch die Einreise in das Binnenland Uganda. Je zwei deutsch-jüdische Flüchtlinge emigrieren nach Uganda und Tansania.

KENIA
Emigranten: ca. 650 Orte: Nairobi und Umgebung Politische Situation: britische Kolonie Einreise-/Aufenthaltsbedingungen: Visum, nach Kriegsbeginn Internierungen Ansässige Juden: etwa 20 Familien Verbleib der Emigranten vor/nach 1945: Niederlassung, Weiterwanderung nach Großbritannien, Südafrika, Palästina/Israel Prominente: Stefanie Zweig (Schriftstellerin)

UGANDA
Emigranten: 2 Politische Situation: britisches Protektorat Einreise-/Aufenthaltsbedingungen: kein Visum erforderlich, 100 Britische Pfund Vorzeigegeld, endgültige Entscheidung über Aufnahme erst im kenianischen Landehafen Mombasa

TANSANIA
Emigranten: 2 Politische Situation: britisches Mandatsgebiet Einreise-/Aufenthaltsbedingungen: Visum, 100 Britische Pfund Landungsgeld pro Person, für Familienangehörige 50 Britische Pfund oder Bürgschaft durch Ansässige, endgültige Entscheidung über Aufnahme erst im Landehafen

Ruth und Heinrich (Henry) Weyl aus Breslau 1943 mit Freunden am Kisumu-See in Kenia.

Erich Simenauer in Tanganjika, um 1944.
Arbeitszimmer von Erich Simenauer, 1940er Jahre. Der Berliner Arzt gelangte 1941 aus Zypern nach Tanganjika.

MOSAMBIK UND ANGOLA

Mosambik und Angola nehmen jeweils etwa 30 Flüchtlinge auf. Die Kolonialmacht Portugal, bei der die Entscheidung über die Aufnahme von Emigranten liegt, versperrt sich einer umfangreicheren Einwanderung in seine afrikanischen Kolonien. Auch die auf US-amerikanische Initiative entwickelten Pläne, größere Gruppen jüdischer Flüchtlinge in Angola anzusiedeln, werden von der portugiesischen Regierung abgelehnt.

MOSAMBIK
Emigranten: ca. 30 Politische Situation: portugiesische Kolonie Einreise-/Aufenthaltsbedingungen: Visum bei Arbeitsvertrag unter Hinterlegung von 60 Britischen Pfund und Genehmigung durch den Kolonialgouverneur oder unter Vorlage von 450 Britischen Pfund Ansässige Juden: Zahl nicht bekannt

ANGOLA
Emigranten: ca. 30 Politische Situation: portugiesische Kolonie Einreise-/Aufenthaltsbedingungen: Visum gegen Vorlage eines beglaubigten Arbeitsvertrages, Vorzeigegeld von 5 000 Angolar, endgültige Entscheidung über Aufnahme erst im Landehafen Ansässige Juden: ca. 150

MAURITIUS

1580 jüdische Flüchtlinge aus Danzig, Österreich und der Tschechoslowakei, die versucht hatten, als illegale Einwanderer nach Palästina zu gelangen, werden von den Briten Ende 1940 nach Mauritius deportiert und im Lager Beau Bassin interniert. Dort entwickelt sich ein aktives kulturelles und soziales Lagerleben mit zwei Synagogen, Werkstätten, Kindergärten, Schulen, Bibliotheken, Spielplätzen, Krankenhäusern sowie einer eigenen Währung und Lagerzeitung. Nach fünf Jahren, im August 1945, dürfen alle Internierten Mauritius verlassen und nach Palästina einreisen.

Emigranten: 1580 Ort: Beau Bassin Politische Situation: britische Kolonie Verbleib der Emigranten vor/nach 1945: Weiterwanderung nach Palästina

Briefmarken aus Mosambik, 1939/40. Frank Correl, der mit dem »Kindertransport« nach England gelangt war, erhielt die Marken von seinem Vater in Mosambik.

Mauritius Shekel von Josef Weisskopf, 1941.

Heinrich Wellisch aus Wien (5. von rechts) auf Mauritius, Februar 1945.

SAMBIA (NORDRHODESIEN) UND SIMBABWE (SÜDRHODESIEN)

Bis zu 250 Flüchtlinge nutzen die liberalen Einreisebestimmungen der britischen Kolonie Nordrhodesien. In Nordrhodesien bieten sich den Neuankömmlingen zunächst kaum Beschäftigungsmöglichkeiten. Von der ansässigen sowie der südafrikanischen jüdischen Gemeinde erfahren sie jedoch weitreichende Unterstützung. 1939 wird eine landwirtschaftliche Farm gegründet, die allerdings wegen der mangelnden Qualifikation der Flüchtlinge erfolglos bleibt. Vermutlich einige hundert Flüchtlinge emigrieren in die britische Kolonie Südrhodesien. Hier werden jüdische Emigranten nach Kriegsbeginn zur Bewachung von internierten »feindlichen Ausländern« – darunter auch deutsche Nationalsozialisten – eingesetzt. Im Gegenzug wird diesen Emigranten nach Kriegsende Daueraufenthalt und die simbabwische Staatsbürgerschaft gewährt. Viele wandern weiter nach Südafrika.

SAMBIA
Emigranten: ca. 250 Orte: Kitwe, Lusaka, Livingstone Politische Situation: britische Kolonie Einreise-/Aufenthaltsbedingungen: Hinterlegung eines Rückreisedepots von 100 Britischen Pfund, erleichterte Einreise für Ärzte Ansässige Juden: ca. 500

SIMBABWE
Emigranten: vermutlich einige hundert Politische Situation: britische Kolonie Einreise-/Aufenthaltsbedingungen: bis 1939 schrittweise Verschärfung der Einwanderungsbedingungen, ab 1939 nur 50 Emigranten pro Monat zugelassen Ansässige Juden: ca. 2 500 Verbleib der Emigranten vor/nach 1945: Niederlassung, Weiterwanderung nach Südafrika

SWASILAND UND BOTSWANA

Vermutlich einige hundert jüdische Flüchtlinge gelangen nach Swasiland, etwa 10 nach Botswana. Wahrscheinlich auf Druck Südafrikas, für das die beiden britischen Protektorate als Zwischenstationen fungieren, verschärfen Swasiland und Botswana im Verlauf der 1930er Jahre ihre bislang liberalen Einreisebestimmungen, um einen umfangreicheren Flüchtlingsstrom schon im Vorfeld abzuwehren.

SWASILAND
Emigranten: vermutlich einige hundert Politische Situation: britisches Protektorat Einreise-/Aufenthaltsbedingungen: Verschärfung der Einreisebestimmungen im Verlauf der 1930er Jahre, Visumpflicht, Vergabe von temporären Aufenthaltsgenehmigungen unter Vorlage ausreichender Mittel, Niederlassung nicht gestattet Verbleib der Emigranten vor/nach 1945: Weiterwanderung nach Südafrika

BOTSWANA
Emigranten: ca. 10 Politische Situation: britisches Protektorat Einreise-/Aufenthaltsbedingungen: Verschärfung der Einreisebestimmungen im Verlauf der 1930er Jahre Verbleib der Emigranten vor/nach 1945: Weiterwanderung nach Südafrika

Bescheinigung des Britischen Roten Kreuzes für Olga Bischoff aus Berlin, Südrhodesien, 8. September 1939.

SÜDAFRIKA

Südafrika ist das wichtigste Exilland in Afrika. Etwa 5500 Juden aus dem Deutschen Reich finden dort Zuflucht. Im Verlauf der 1930er Jahre kommt es jedoch innenpolitisch vermehrt zu Kampagnen gegen die Aufnahme jüdischer Flüchtlinge. 1936 wird dem aus Hamburg kommenden Flüchtlingsschiff Stuttgart mit 537 Passagieren an Bord die Landeerlaubnis zunächst verweigert. Ab 1937 manifestiert sich die flüchtlingsfeindliche Politik in einer deutlichen Verschärfung der Einwanderungsbestimmungen. Aus humanitären Gründen werden die Restriktionen nach dem Novemberpogrom 1938 vorübergehend etwas gelockert. Durch aktive Selbsthilfe werden jüdische Schulen, Gemeindezentren, unabhängige Kulturvereinigungen und mehrere Zeitungen gegründet sowie der Nachzug von Angehörigen organisiert. Die meisten Emigranten lassen sich dauerhaft in Südafrika nieder.

Emigranten: ca. 5500 Orte: Johannesburg, Kapstadt, Durban, Port Elizabeth Politische Situation: Republik im britischen Commonwealth, 1939 Kriegseintritt auf alliierter Seite Einreise-/Aufenthaltsbedingungen: im Verlauf der 1930er Jahre zunehmend restriktive Bestimmungen, 1936 Einführung von 100 Britischen Pfund Vorzeigegeld pro Person, ab 1937 strenge Auswahl nach den Kriterien finanzielle Unabhängigkeit, berufliche Qualifikation und »Assimilierbarkeit«, November 1938 vorübergehende Lockerung der Einreisebestimmungen, Nachwanderung von Angehörigen bei Vorlage einer Bürgschaft möglich Ansässige Juden: ca. 95000 Verbleib der Emigranten vor/nach 1945: zumeist Niederlassung Prominente: Reinhold Cassirer (Kunsthändler), Fritz Perls (Psychotherapeut)

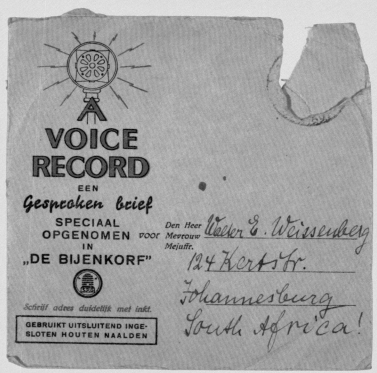

»Gesprochener Brief« für Walter Weissenberg von seinem Vater, um 1938. Malvin Weissenberg wurde 1942 aus Berlin nach Theresienstadt deportiert und ermordet.

NAHER OSTEN

ISRAEL (PALÄSTINA)

Das britische Mandatsgebiet Palästina unterscheidet sich von allen anderen Aufnahmeländern im Hinblick darauf, daß die zionistischen Organisationen die jüdische Einwanderung ins Land fördern. Die Flüchtlinge aus Deutschland werden nicht als Exilanten, sondern als zukünftige Bürger des angestrebten jüdischen Nationalstaates betrachtet. Palästina nimmt nach den USA die meisten Flüchtlinge auf. Zwischen 1933 und 1941 kommen mehr als 60000 Juden aus Deutschland und Österreich ins Land, eine Zahl, die sich durch die Zuwanderung bis zur Gründung des Staates Israel 1948 – insbesondere nach 1945 – auf 120000 erhöht. Die zunehmende Zahl jüdischer Einwanderer stößt bei der arabischen Bevölkerung auf heftige Ablehnung, die sich in den Jahren von 1936 bis 1939 in bewaffneten Aufständen entlädt. Daraufhin drosselt die Mandatsmacht 1939 drastisch die Einwanderungsquoten. Mehr und mehr Flüchtlinge versuchen infolgedessen illegal ins Land zu gelangen, unterstützt und organisiert von zionistischer Seite. Die Mandatsmacht reagiert darauf mit Internierungen und Deportationen. Legal einreisen darf nur, wer eines der begrenzten Einwanderungszertifikate besitzt. Ein gesondertes Kontingent steht der Jugend-Alija zu, einer Organisation für die Einwanderung von Kindern und Jugendlichen, die zuvor in landwirtschaftlichen Ausbildungszentren auf das Leben in Palästina vorbereitet werden. Das 1933 geschlossene Ha'avara-Abkommen zwischen der Zionistischen Vereinigung für Deutschland, der Jewish Agency for Palestine und dem deutschen Reichswirtschaftsministerium erlaubt es den Emigranten, einen Teil ihres Vermögens nach Palästina zu transferieren. Ein kleinerer Teil der Einwanderer schließt sich den bestehenden Kibbuzim an oder gründet neue, andere versuchen sich in anderen Bereichen der Landwirtschaft eine Existenz aufzubauen, etwa als Hühnerzüchter, was selten erfolgreich ist. Viele ziehen nach Haifa, Jerusalem oder Tel Aviv. Trotz anfänglicher Schwierigkeiten gliedern sich die meisten deutschen Juden rasch ein und prägen in vielerlei Bereichen den späteren Staat Israel. Nur ein kleiner Teil kehrt nach 1945 nach Deutschland zurück.

Emigranten: 1933-1941 ca. 60000, 1932-1948 ca. 120000 Orte: Jerusalem, Haifa, Tel Aviv, von Emigranten gegründete Siedlungen wie Kibbuz Hasorea und Nahariya Politische Situation: britisches Mandatsgebiet mit Strukturen jüdischer Selbstverwaltung (*Jischuw*), 1936-1939 arabische Aufstände, am 29.11.1947 beschließt die UNO die Teilung Palästinas in einen jüdischen und arabischen Staat, die Gründung des Staates Israel wird am 14.5.1948 von David Ben Gurion proklamiert Einreise-/Aufenthaltsbedingungen: von der Mandatsmacht festgesetzte Einwanderungsquoten, Vergabe bzw. Bearbeitung überwiegend durch Jewish Agency for Palestine und lokale Palästina-Ämter: Kategorie A für Personen mit eigenem Vermögen (mehr als ein Drittel der deutschen Flüchtlinge reisen mit einem A1-Kapitalistenzertifikat unter Vorlage von 1000 Britischen Pfund ein), B für Personen mit gesichertem Lebensunterhalt, C für Arbeiter, D für durch Verwandte oder Unternehmen Angeforderte, außerdem spezielle Zertifikate für die Jugend-Alija, ab 1933 Änderung der Zertifikatsverteilung nach Ländern zugunsten Deutschlands, ab 1938 auch zugunsten Österreichs, britisches *White Paper* von 1939 beschränkt jüdische Immigration für die nächsten fünf Jahre auf 75000 Einwanderer, weitere Zulassungen nur mit arabischer Zustimmung, gegen die umfangreiche illegale Einwanderung geht die Mandatsmacht mit Internierungen und Deportationen vor Ansässige Juden: Volkszählung 1931: ca. 175000, 1948: ca. 470000 Verbleib der Emigranten vor und nach 1945: meist Niederlassung, nach 1945 vereinzelt Rück- und Weiterwanderung sowie Zuwanderung deutsch-jüdischer Emigranten aus lateinamerikanischen und anderen Exilländern Prominente: Jehuda Amichai (Schriftsteller), Ellen Auerbach (Photographin), Uri Avnery (Publizist), Micha Bar-Am (Photograph), Louis Fürnberg (Schriftsteller), Hans Jonas (Philosoph), Else Lasker-Schüler (Schriftstellerin), Hanna Marron (Schauspielerin), Erich Mendelsohn (Architekt), Salman Schocken (Unternehmer und Verleger), Arnold Zweig (Schriftsteller)

Blick vom Wasserturm, Wahrzeichen Nahariyas,
Photo von Andreas Meyer, um 1938.

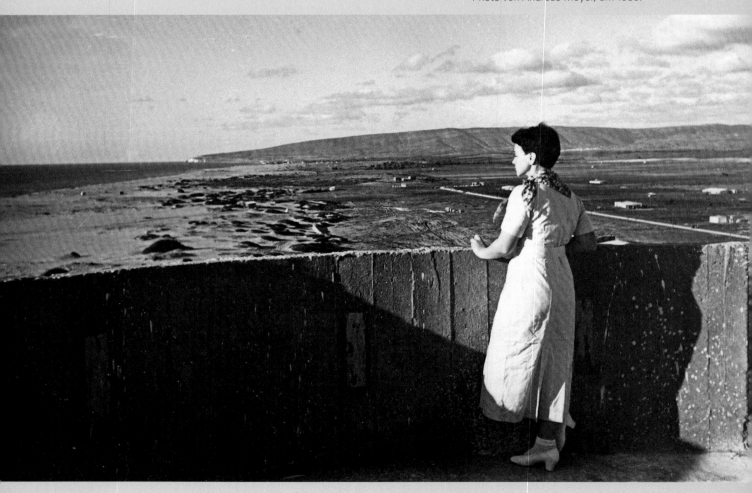

LIBANON UND SYRIEN

Vermutlich 10 bis 15 deutsch-jüdische Familien emigrieren in den Libanon und nach Syrien. Vor allem der Libanon dient als Transitland nach Palästina. Ab 1940 tritt in beiden französischen Mandatsgebieten die Vichy-Gesetzgebung in Kraft, wird aber wegen der alliierten Besetzung nicht mehr umgesetzt. Durchreisende Juden werden in der Folge interniert.

LIBANON
Emigranten: vermutlich 10-15 deutsch-jüdische Familien im Libanon und in Syrien Politische Situation: französisches Mandatsgebiet, ab 1940 unter Vichy-Regime, 1941 Einmarsch alliierter Truppen, ab 1943 unabhängig Einreise-/Aufenthaltsbedingungen: Visumpflicht, Nachweis ausreichender Mittel sowie Rückreisegelddepot erforderlich, ab 1940 Internierungen Ansässige Juden: ca. 5000 Verbleib der Emigranten vor/nach 1945: Weiterwanderung nach Palästina

SYRIEN
Emigranten: vermutlich 10-15 deutsch-jüdische Familien in Syrien und im Libanon Politische Situation: französisches Mandatsgebiet, ab 1940 unter Vichy-Regime, 1941 Einmarsch alliierter Truppen, ab 1944/46 unabhängig Einreise-/Aufenthaltsbedingungen: Visumpflicht, Nachweis ausreichender Mittel sowie Rückreisegelddepot erforderlich Ansässige Juden: ca. 15000 Verbleib der Emigranten vor/nach 1945: Weiterwanderung nach Palästina

Der Place des Canons in Beirut, 1920er Jahre.

IRAK, IRAN UND JEMEN

Nur eine äußerst kleine Zahl von Emigranten sucht im Irak, Iran oder Jemen Zuflucht. Belegt ist der Aufenthalt eines Arztes, einer Krankenschwester sowie eines Schokoladenherstellers mit seiner Frau im Irak, wo in den 1930er Jahren zahlreiche antijüdische Verordnungen und Ausschreitungen erfolgen. Einige Experten und Wissenschaftler sind im Iran nachgewiesen, im Jemen fünf jüdische Flüchtlinge.

IRAK
Politische Situation: Monarchie, 1941 Militärputsch, danach britisch besetzt Einreise-/Aufenthaltsbedingungen: Visum berechtigt zum einjährigen Aufenthalt, Einreisegenehmigung der Regierung, bei geplanter Erwerbstätigkeit Vorlage eines Anstellungsvertrages erforderlich, Arbeitsverbot für Ausländer in vielen Berufen, Ausweisung bei Gesetzesverstößen Ansässige Juden: ca. 100 000

IRAN
Politische Situation: Monarchie, ab 1941 alliiert besetzt Einreise-/Aufenthaltsbedingungen: Visumpflicht, Einreisegenehmigung durch das Außenministerium oder Bestätigung des iranischen Arbeitgebers, daß dieser für Rückreisekosten aufkommt, Daueraufenthaltserlaubnis wird erst im Land erteilt Ansässige Juden: ca. 60 000

JEMEN
Emigranten: 5 Politische Situation: Monarchie, mit britischem Protektorat Aden Ansässige Juden: ca. 30 000

Silbernes Zigarettenetui aus dem Iran von Herbert Schwalbe. Der Berliner Zahnarzt emigrierte 1933 in den Iran. 1935 wanderte er zunächst nach Palästina, dann in die USA weiter.

Katharina Hoba und Joachim Schlör
DIE JECKES – EMIGRATION NACH PALÄSTINA,
EINWANDERUNG INS LAND ISRAEL

Manchen wird nicht ganz wohl dabei sein, wenn *Erez Israel*, das Land Israel, in eine Reihe mit den anderen Exilländern der deutschen Juden gestellt wird. »Israel«, so werden sie sagen, »ist doch etwas anderes.« Und damit haben sie zugleich recht und unrecht. »Nächstes Jahr in Jerusalem!« – dieser Wunsch ist über die Jahrhunderte hinweg fester Bestandteil der jüdischen Tradition. Und mit der zionistischen Bewegung wird *Erez Israel* auch zu einer realen Option, ein jüdisches Heimatland zu schaffen. Auf der anderen Seite ist das Palästina des Jahres 1933 – nunmehr britisches Mandatsgebiet, verwaltet im Auftrag des Völkerbundes – für die deutschen Juden einer der möglichen Zufluchtsorte vor nationalsozialistischer Verfolgung: ein Exilland.

Etwa 60000 Menschen kamen nach 1933 aus Deutschland nach Palästina. In zahlreichen Veröffentlichungen wurden die Leistungen der Jeckes, der Juden aus Deutschland, beim Aufbau des Gesundheitswesens, der Verwaltung, der Universitäten und des Rechtssystems dargestellt, doch weniger wissen wir über den Alltag der Neuankömmlinge aus Deutschland.

Der *Jischuw*, die vorstaatliche jüdische Gemeinschaft in *Erez Israel*, hatte in den harten Jahren des Aufbaus, in Kontakt und im Konflikt mit der arabischen Bevölkerung und mit den türkischen bzw. britischen Behörden, eigene Strukturen entwickelt, in die sich die deutschen Juden »einordnen« sollten.

Eine Broschüre vom August 1933, *Von Kwuzah und Kibbuz,* fragt: »Was für einen jüdischen Menschen erstrebt der Zionismus in Palästina?« Und gibt die programmatische Antwort: »Der Weg des jüdischen Menschen nach Palästina ist der Weg zur Arbeit, zur physischen Arbeit.« Denn man wolle »in Erez Israel einen jüdischen Menschen schaffen, der in der Arbeit und in der Natur tief verwurzelt ist, der das Ziel seines Lebens und den Sinn seiner Arbeit nicht in einem Aufstieg über andere Menschen sieht, sondern im Werke selbst, in der Schaffenslust und in der Arbeitsfreude«. Das mußte die Neuankömmlinge aus Deutschland an Vorwürfe erinnern, die sie schon von einer ganz anderen Seite hatten hören müssen. Die

Idee überhaupt, »*einen* jüdischen Menschen« zu erschaffen, war einem Großteil dieser Neueinwanderer suspekt – eine »Einordnung« in solch starre Vorgaben wollten, konnten sie sich nicht zumuten. Ein anderer Teil ging allerdings mit großem Eifer in die landwirtschaftlichen Siedlungen. Dies erforderte eine innere Umstellung, die nicht immer einfach war. Im Kibbuz Givat Brenner etwa gab es Probleme mit dem Leiter der Jugendabteilung: »Ein wesentlicher Vorwurf, den ihm der Kibbuz und die Jugend macht, ist der, daß er auch nicht einmal versucht, körperlich zu arbeiten, was natürlich ungeheuer wichtig wäre, da das erzieherischste Moment doch immer das Beispiel ist und bleibt, zumal die Wertung eines Menschen, hier in Palästina, insbesondere auf dem Lande, über die körperliche Leistung geht und das Geistige weit im Kurs sinken läßt. Darauf ist auch die große Umstellung zurückzuführen, die der aus Deutschland Kommende sofort zu Anfang mitmachen muß, ob er will oder nicht. Und wehe dem Menschen, der es nicht will oder sogar nicht kann. […] Es ist das jedoch alles zu erklären aus der Notwendigkeit des Aufbaus, die hier geradezu elementare Gewalt hat. […] Wuchtig wirkt sich dies im Kibbuz aus, der den Einzelnen, der sich ihm nicht unterordnet, erdrückt. Und das Unterordnen (denn es ist mehr als ein Einordnen) erfordert viel. Unter dem Gesichtspunkt des Ganzen gesehen, sind es Kleinigkeiten und Alltäglichkeiten, die aber das Leben des Einzelnen ausmachen, wenn er sich nicht immer das Ganze und die gewaltige Aufgabe vor Augen hält.«[1]

Den Briefen vieler Jugendlicher ist die Bereitschaft zur »Einordnung«, die Begeisterung über die gelungene Einwanderung abzulesen – bei den Älteren aber ist oft die Sehnsucht nach dem Vertrauten stärker. Von dieser berichtet etwa Gabriele Tergit, die 1933 aus Berlin nach Palästina emigriert ist. Sie zitiert die an die Neuankömmlinge aus Deutschland gestellte Forderung »Voraussetzung für die persönliche Einordnung ist der praktisch ausgedrückte Wille, sich in den Lebensstil des neuen Vaterlandes einzufügen«, um dann in ihrer Kolumne »Von den Kuchen der Völker, die uns hinauswarfen« von zwei Bäckereien in Tel Aviv zu erzählen: die eine bietet erfolglos gute und billige Kuchen an, die andere – mit einer deutlich unfreundlicheren Bedienung – deutsche Kuchensorten, die teurer sind, doch hier wartet eine lange Schlange von Kunden. »Das wollen die Menschen, sie wollen ihren Streuselkuchen, ihren Bienenstich und

ihre Schweineohren.«[2] Die ebenfalls aus Deutschland gekommene Erna Meyer, Autorin der Broschüre *Wie kocht man in Erez Israel*, die im Auftrag der Palästina-Föderation der zionistischen Frauenorganisation WIZO erschien, fordert dagegen, auch die Küche müsse von den »ihr anhaftenden Galuth [Diaspora]-Traditionen« befreit werden: Diese Umstellung sei »eines der wichtigsten Mittel zu unserer eigenen Verwurzelung in unserer alt-neuen Heimat«.

Eine Quelle für den Alltag der Einwanderer ist das *Haushaltslexikon für Erez Israel*. Der »Wegweiser durch Haushaltsführung, Gesundheitspflege, Erziehung und alle anderen Gebiete des häuslichen Lebens« ist alphabetisch geordnet. Die meisten Einträge sprechen, direkt oder auch etwas versteckt, von einem Prozeß der Anpassung an neue Umstände. Das Klima fordert ebenso eine Umstellung wie die veränderten Wohnverhältnisse. In einem Bericht über den nach Palästina emigrierten Berliner Textilunternehmer Fritz Vinzenz Grünfeld und seine Frau Hilde, die Tochter des Kunstkritikers Max Osborn von der *Vossischen Zeitung*, heißt es: »Mittlerweile war nach langen Irrfahrten der ›Lift‹, der Speditionscontainer, mit den Möbeln aus Deutschland eingetroffen. Vieles war gestohlen, und die meisten übrigen Stücke mußten verkauft werden – die Schleiflackbetten waren ebenso wie der Steinway-Flügel zu groß für die neue Wohnung, auch die großen silbernen Bratenschüsseln, ein Hochzeitsgeschenk der fünf Brüder Ullstein, paßten nicht mehr zum neuen Leben.«[3]

Der Wille zur Einordnung sei nötig, sonst werde »ein Emigrantenland Palästina entstehen und nicht Erez Israel«, schreibt Ernst Freudenheim.[4] Aber viele deutsche Juden hielten an den alten Gewohnheiten fest. Zehara Ron erinnert sich an ihre Jugend in Jerusalem: »Mein Großvater, Erich Lorach s.A., war ein deutscher Romantiker der alten Garde, der trotz heißer Unterstützung für den Zionismus und tiefer Liebe zur Stadt Jerusalem, in der er 55 Jahre lebte, nicht für einen Augenblick das Gefühl der Fremdheit vergaß. Er pflegte mit Anzug und Schlips durch die Straßen Rehavias zu schreiten oder auf dem Fahrrad zu fahren, selbst an den heißesten Tagen. Sein Hebräisch war stockend, mit starkem deutschen Akzent, obwohl er schon über 60 Jahre im Land lebte. Ebenso waren Großmutter Karla, Onkel Siegfried, Onkel Bruno, Tante Elsa und alle ihre Freunde. Alle gehörten sie zum kulturell-gesellschaftlichen Jecke-Ghetto. Alle wanderten in den 20ern und 30ern aus Deutschland nach Palästina aus, siedelten sich in Rehavia an, trafen sich zu Kaffee und Kuchen in einem der jeckischen Kaffeehäuser im Rehavia dieser Zeit, die sie so sehr an die hinter ihnen gelassenen Kaffeehäuser Berlins, Münchens und Frankfurts erinnerten. Sie sprachen über die Reinheit der deutschen Sprache und achteten auf Pünktlichkeit, ordentliche Kleidung, gute Sahne und gute Manieren (in dieser Reihenfolge).«[5]

Erst vor kurzer Zeit hat das Leo Baeck Institut damit begonnen, die privaten Erinnerungen dieser deutschen Juden zu sammeln. Das Institut hat in seinem Archiv vor allem Nachlässe bekannter Vertreter der deutschen zionistischen Bewegung zusammengetragen und mit seinen Publikationen wichtige Beiträge zur Erforschung der deutsch-jüdischen Geschichte geleistet, aber der Alltag von Emigration, Einwanderung und »Einordnung« blieb weitgehend unbearbeitet. Die privaten Erinnerungen der deutschen Einwanderer enthalten einen innersten Kern von Schmerz und Zurückweisung. Unzählige Witze kursierten über ihre Naivität und Einfältigkeit und ihr schlechtes Hebräisch. Schlimmer als das war die feindselige Haltung seitens des zionistischen Establishments. Fritz Löwenstein kritisierte im November 1934 die deutsche Einwanderung mit den folgenden Worten: »Sie bilden eine Emigrantenkolonie in den drei Städten des Landes und führen das Leben fort, das sie in Berlin oder anderen Städten Deutschlands geführt haben. Sie [...] wollen ihre deutsche Zeitung lesen und [...] haben nicht gelernt, daß ihre Instinktlosigkeit gegenüber dem, was in Deutschland vorging, die Katastrophe über sie hat hereinbrechen lassen.«[6] Daß sie sich nicht vollständig eingeordnet haben, daß sie eigen-sinnig geblieben sind und sich *doch* integriert haben, gehört entscheidend zur Erfolgsgeschichte der Jeckes in *Erez Israel* – und heute wird dies auch anerkannt. Im Mai 2004 fand in Jerusalem eine internationale Konferenz über den Beitrag der deutschen Juden zum Aufbau Israels statt,[7] vielleicht die letzte große öffentliche Familienfeier einer ganz besonderen Gruppe von Israelis deutscher Herkunft, die sich jetzt nicht mehr zu schämen brauchen, wenn sie Kindern und Enkeln ihre Geschichten erzählen, mit einem leichten deutschen Akzent.

1 Undat. Brief aus dem Kibbuz Givat Brenner an Frau Ne-
ter, Leiterin des Wohlfahrtsamtes der Jüdischen Gemeinde
Berlin, Leo Baeck Institute New York, Memoir Collection:
Gabriele Kaufmann, Correspondence from Israel.

2 Gabriele Tergit, *Im Schnellzug nach Haifa*, hg. von Jens
Brüning und mit einem Nachwort von Joachim Schlör, Berlin
1996, S. 107ff.

3 Zitiert nach Angelika Schardt und Juliane Wetzel, »Herz-
verpflanzung – Die Grünfelds in Israel«, in: Wolfgang Benz
(Hg.), *Das Exil der kleinen Leute. Alltagserfahrungen deut-
scher Juden in der Emigration*, Frankfurt am Main 1994,
S. 151-156.

4 Brief von Ernst Freudenheim, März 1936, an seine Ehe-
frau in Stuttgart, Privatbesitz Tom Freudenheim.

5 Zehara Ron, »Erinnerungen an Rehavia«, hebr. Ms., Pri-
vatbesitz des Verfassers.

6 *Mitteilungsblatt der Hitachdut Olei Germania*, Tel Aviv,
Nr. 2 vom November 1934, S. 12.

7 Moshe Zimmermann, Yotam Hotam (Hg.), *Zweimal
Heimat. Die Jeckes zwischen Mitteleuropa und Nahost*,
Frankfurt am Main 2005. Vgl. auch *Jüdischer Almanach.
Die Jeckes*, hg. von Gisela Dachs im Auftrag des Leo Baeck
Instituts, Frankfurt am Main 2005.

»Das Alijah-Spiel«, mit dem Kinder auf die Einwanderung
nach Palästina vorbereitet wurden, Anfang der 1930er
Jahre.

Jeckes in Palästina, Photo von
Andreas Meyer, Palästina 1938.

Photoalbum der Familie Rosenow, Palästina, 1938.
Elijahu und Yona Rosenow mit ihrem Vater, Palästina 1938.
Elijahu und Yona Rosenow, Palästina 1939.
Zinnfiguren, Deutschland, 1920er Jahre.
Die Familie Rosenow aus Bütow in Pommern dokumentierte
den Aufbau der 1933 von deutschen Juden gegründeten
Siedlung Ramot Haschawim in Palästina. Die Siedlung war für
ihre Hühnerzucht bekannt.

Petroleumkocher der Familie Meyer aus
Rheda. Der »Primus« war unentbehrlich
für das Leben in Palästina.
Kochbuch der Women's International
Zionist Organisation. Die hebräische
Originalausgabe erschien 1946.

Manja Altenburg
DEUTSCHE JUDEN ALS »NEUE HEBRÄER«?

Ein Leben in der Fremde bedeutete für die aus Deutschland geflohenen Juden auch den Verlust der kulturellen und sprachlichen Heimat. Selbst wenn es deutschen Juden im Erwachsenenalter noch gelang, die Sprache ihres Aufnahmelandes vollkommen zu erlernen, so blieb doch das Deutsche die Sprache der Seele, des Traumes, der Erinnerung und des Unbewußten.

Sich in einer anderen Sprache ein neues Leben aufbauen, sich sprachlich neu integrieren zu müssen war allerorten ein schwieriges Unterfangen. Im *Jischuw*, der jüdischen Gemeinschaft in Palästina, und im späteren Israel aber fanden sich die deutschen Juden mit einer zusätzlichen Erwartung konfrontiert: Die Forderung, Hebräisch – und nur Hebräisch – zu sprechen, war zugleich ein politisch-ideologisches Projekt. Viele Jahrhunderte lang war Hebräisch allein die Sprache des Gottesdienstes und der religiösen Texte. Erst im 19. Jahrhundert begannen die zionistischen Erneuerer das moderne Hebräisch zu entwickeln. Sie sahen in der Rückkehr zur »Ursprache« des jüdischen Volkes eine entscheidende Voraussetzung für eine neue nationale jüdische Identität und setzten sich zum Ziel, Hebräisch in eine Sprache des Alltags zu verwandeln.[1] Dennoch bezweifelten viele, selbst Theodor Herzl, der Begründer des politischen Zionismus, daß sich Hebräisch tatsächlich jemals im Alltag als Kommunikationsmittel durchsetzen würde: »Wir können doch nicht Hebräisch miteinander reden. Wer von uns weiß genug Hebräisch, um in dieser Sprache ein Bahnbillett zu verlangen?«[2]

Dennoch gelang es, das moderne Hebräisch in *Erez Israel*, im Lande Israel, nach und nach als Alltagssprache durchzusetzen. Die Akteure dieses Prozesses waren die jungen sozialistisch-zionistischen Pioniere aus Rußland und Polen, unter ihnen der spätere erste israelische Ministerpräsident David Ben Gurion, die mit der zweiten großen Einwanderungswelle zwischen 1904 und 1914 nach Palästina kamen. Sie nahmen sich vor, zur Herausbildung einer nationalen Identität untereinander nur noch Hebräisch zu sprechen. Begünstigt wurde dieses Vorhaben auch durch die Gründung kollektiver landwirtschaftlicher Siedlungen, in denen eine intensivere soziale Kontrolle möglich war als in den Städten. Die zionistische Bewegung beschränkte sich bei dem Projekt der Erneuerung der hebräischen Sprache nicht nur auf *Erez Israel*. In den europäischen Metropolen wie auch in den osteuropäischen Städtchen entstanden viele hebräische Schulen, auf die bevorzugt Zionisten ihre Kinder schickten. So verfügte die Mehrheit der Juden aus Mitteleuropa, die vor 1933 einwanderten, schon über gute Hebräischkenntnisse, bevor sie ins Land kamen.

Mit der spöttischen Frage »Kommst du aus Überzeugung oder aus Deutschland?« unterstellten die bereits im Lande lebenden zionistischen Einwanderer den Neuankömmlingen nach 1933, daß sie nicht aus zionistischer Überzeugung, sondern nur wegen der politischen Verhältnisse in Deutschland nach *Erez Israel* gekommen seien. Eine Unterstellung, die auf einen großen Teil der deutschen Juden auch tatsächlich zutraf. Die einheimischen Zionisten schauten mit Mißtrauen auf die Hitler-Flüchtlinge: Man befürchtete, daß diesen die richtige Einstellung für den Aufbau eines jüdischen Gemeinwesens fehle und sie weit davon entfernt seien, sich in »neue Hebräer« zu verwandeln.

Viele der Neuankömmlinge aus Deutschland, vor allem die älteren, führten im Lande eine Art Doppelleben, in dem zu Hause Deutsch und in der Öffentlichkeit Hebräisch gesprochen wurde. In Gegenden, wo sich viele deutsche Juden niedergelassen hatten, entstanden auch rein deutsche Sprachinseln, in deren Umkreis kein einziges Wort Hebräisch zu hören war, etwa im Jerusalemer Stadtteil Rechavia, auf dem Karmel in Haifa oder in der von deutschen Juden 1934 gegründeten Siedlung Nahariya. Man veranstaltete Lesungen, hörte gemeinsam Musik, traf sich in Cafés und tauschte sich auf deutsch über Kunst, Literatur und Musik aus.

Der zionistisch ausgerichtete *Jischuw* hingegen verurteilte die Verwendung der Herkunftssprachen und die Publikation von Zeitungen in »Fremdsprachen«. So erinnert sich der 1904 in Görlitz geborene und 1933 eingewanderte Heinz Gerling: »Von den Zeitungen, die hier in deutscher Sprache erschienen, wurden die Redaktionen demoliert. Und bei Wahlversammlungen, die ich mitgemacht habe, in der Zeit, als Felix Rosenblüth, also Pinchas Rosen, in die Stadtverwaltung von Tel Aviv gewählt worden ist, waren Sprechchöre im Saal, die dagegen protestiert haben,

daß in deutscher Sprache ein Vortrag gehalten wurde.«[3]

Mit der immer brutaleren Verfolgung der Juden in Deutschland und Europa erhielten die Auseinandersetzungen um die Sprachhoheit im Land eine neue Dimension. Nun wurde die Verwendung des Deutschen nicht mehr nur als Hindernis auf dem Weg zur sprachlichen Einheit bekämpft. »Die deutsche Sprache war verhaßt, weil sie die Hitlersprache war«, berichtet Iwan Lilienfeld. »Daß sie auch die Sprache von Herzl ist, das konnte man zwar sagen, aber es war schon vom Klang her vor allem für die aus Osteuropa stammenden Juden die Hitlersprache.«[4] Diese Stigmatisierung der deutschen Sprache als Sprache der Mörder wirkte lange nach. Dennoch blieben die deutschen Juden, die in *Erez Israel* eine neue Heimat fanden, ihrer Muttersprache in aller Regel stark verbunden. Denn: »Aus einem Land kann man auswandern, aus einer Muttersprache nicht.«[5]

1 Vgl. im einzelnen Benjamin Harshav, *Hebräisch. Sprache in Zeiten der Revolution,* Frankfurt am Main 1995.
2 Theodor Herzl, *Der Judenstaat. Versuch einer modernen Lösung der Judenfrage,* Augsburg 1986, S. 115.
3 Anne Betten / Miryam Du-nour (Hg.), *Wir sind die Letzten. Fragt uns aus. Gespräche mit den Emigranten der dreißiger Jahre in Israel,* Gießen 2004, S. 304.
4 Ebd., S. 305.
5 Schalom Ben Chorin, *Germania Hebraica,* Gerlingen 1982, S. 33.

Der Lift der Familie Meyer wird unter Über-
wachung von Zollbeamten in Rheda ver- und
in Nahariya ausgeladen, 1937.

Nahariya, 1937. Die Siedlung Nahariya
wurde 1934 von deutschen Juden im
Norden Palästinas gegründet.

Eröffnung des Café Penguin von Familie Oppen-
heimer aus Bielefeld, Nahariya 1940. Das Café
ist bis heute ein beliebter Treffpunkt.

Entwürfe für eine israelische Staatsfahne von Errell, Israel 1948.
Errell, geboren als Richard Levy 1899 in Krefeld, emigrierte 1937
nach Palästina. Ab 1948 war er graphischer Berater der israelischen
Regierung. Zur Staatsgründung rief Chaim Weizmann einen Wett-
bewerb zur Gestaltung der israelischen Fahne aus, den Errell mit
einem anderen seiner Entwürfe gewann.

Pressekonferenz in Nahariya anläßlich des Besuchs von
Chaim Weizmann, Präsident der Zionistischen Weltor-
ganisation, später erster Präsident des Staates Israel,
Photo von Andreas Meyer, 1937.

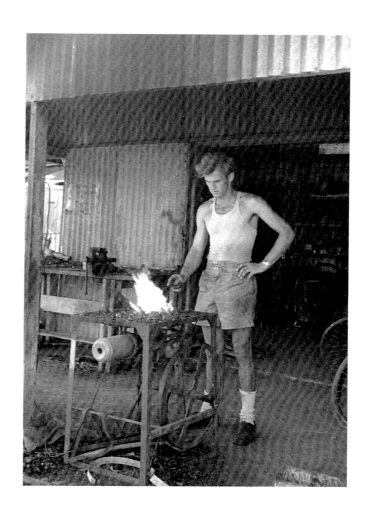

Andreas Meyer, um 1938. Gemeinsam mit seinem
Bruder Justus eröffnete er in Nahariya die Schlos-
serei J. und A. Meyer.

HEIRAT

Junger Mann 31 J. 2½ Jahr in der Landwirtschaft
in Erez tätig mit einigen Hundert LP. Kapital wünscht
jg. Mädchen mit ca. 500 LP. zwecks Ansiedlung
kennen zu lernen.

Zuschriften unter Chiffre „L. G." Tel-Aviv, P. O. B. 914

Heiratsanzeige im *Mitteilungsblatt* der Hitachdut Olej Germania,
2. Juniausgabe, 1936. Die Vereinigung der Einwanderer aus
Deutschland wurde 1932 gegründet.

לְעוֹרֵר אֶת הָעֵף ‏‏‏‏‏‏‏‏‏‏‏‏‏‏‏‏‏‏‏‏‏‏‏‏‏‏‏‏‏‏‏‏‏‏‏‏ ‏‏‏‏‏‏‏‏‏‏‏31. I. 45.

Dan und Gad, Hebräische Fibel von W. Neier,
Berlin 1936.
Vokabelheft von Erich Kochmann aus Hinden-
burg/Oberschlesien, Palästina 1944/45.

AUSTRALIEN

Erst kurz vor Kriegsbeginn in Europa wird Australien zum Asylland für Flüchtlinge aus Deutschland. Bis dahin sind die Einwanderungsbestimmungen sehr restriktiv. Juden werden als »nicht assimilierbar« betrachtet und entsprechend als »untauglich« und »unerwünscht« abgelehnt. Erst nach dem »Anschluß« Österreichs im März 1938 und dem Novemberpogrom 1938 erklärt sich Australien bereit, über einen Zeitraum von drei Jahren insgesamt 15 000 Flüchtlinge aufzunehmen. Doch zur vollen Ausschöpfung der jährlichen Quote kommt es nicht. Während sich die Auswahlverfahren hinziehen, verschließen sich nach und nach die Fluchtwege, so daß sich bis 1939 letztlich nur etwa 7 000 Verfolgte nach Australien retten können. Danach fungiert Australien ausschließlich als Aufnahmeland für Personen, die von den Briten als »feindliche Ausländer« interniert sind und nach Australien deportiert werden. Fast 2 000 jüdische Männer gelangen auf diese Weise von England nach Australien. Sie werden im September 1940 nach einer katastrophalen Überfahrt auf der Dunera in den australischen Lagern Hay und Tatura interniert. Die deutsch-jüdischen Flüchtlinge in Australien gründen eigene Hilfsorganisationen, etwa die Association of Jewish Refugees in Melbourne unter Leitung des Rabbiners Herman Max Sanger aus Deutschland. Impulse im Musik- und Theaterbereich gehen vor allem von österreichischen Künstlern aus, z.B. entsteht ein Exiltheater in Sydney, das Kleine Wiener Theater. Nach dem Krieg lassen sich die meisten deutschsprachigen Emigranten einbürgern.

Emigranten: ca. 9 000 Orte: Sydney, Melbourne Politische Situation: britisches Dominion, 1939 Kriegseintritt auf alliierter Seite Einreise-/Aufenthaltsbedingungen: sehr restriktive Einwanderungsbestimmungen, u.a. Sprachtest, Gesundheitsattest, »sponsorship« und Bürgschaft durch australische Bürger erforderlich, bevorzugte Aufnahme von Personen, die ein Landungsgeld von 500 Australischen Pfund nachweisen können, Anfang Dezember 1938 Lockerung der Restriktionen, Aufnahme von jährlich 5 000 Flüchtlingen beschlossen, Quote jedoch nicht ausgeschöpft, mit Kriegsbeginn Flüchtlinge als »feindliche Ausländer« klassifiziert, z.T. Internierungen Ansässige Juden: ca. 25 000 Verbleib der Emigranten vor/nach 1945: Einbürgerungen, wenige Remigranten Prominente: George Dreyfus (Musiker), Helmut Newton (Photograph), Herman Max Sanger (Rabbiner), Alphons Silbermann (Soziologe)

FIDSCHI

Vier jüdische Emigranten gelangen auf die Fidschi-Inseln. Über ihren Aufenthalt und Verbleib liegen keine Angaben vor.

Emigranten: 4 Politische Situation: britische Kolonie Ansässige Juden: ca. 40

Neujahrsglückwünsche aus dem Internierungslager Hay, 1941.

NEUSEELAND

Das britische Dominion Neuseeland verfährt bei der Vergabe von Visa nach rassistischen Kriterien. Während nichtjüdische Briten und Nordeuropäer bevorzugt aufgenommen werden, wird Juden »Assimilierbarkeit« abgesprochen. Erst durch die weltweite Verschärfung der Flüchtlingskrise öffnet Neuseeland seine Grenzen für eine kleine Zahl von Zuwanderern und gewährt bis 1939 etwa 1100 jüdischen Flüchtlingen Asyl. Die Neuseeländer begegnen den Flüchtlingen mit starken antijüdischen und antideutschen Ressentiments. Die ansässigen neuseeländischen Juden treten öffentlich nicht für sie ein, unterstützen sie jedoch mit Spenden. Nach Kriegsende entscheidet sich der größte Teil der Emigranten für die Einbürgerung.

Emigranten: ca. 1100 Orte: Auckland, Wellington, Christchurch, Dunedin Politische Situation: britisches Dominion, 1939 Kriegseintritt auf alliierter Seite Einreise-/Aufenthaltsbedingungen: Visumpflicht, antijüdische Vergaberichtlinien, Erhöhung der Chance auf Visumerteilung bei Besitz von Kapital, 1938 vorübergehende Lockerung, mit Kriegsbeginn Einwanderungsstopp, Überwachung und vereinzelt Internierung der »feindlichen Ausländer«, 1942 NS-Flüchtlinge als »befreundete Ausländer« klassifiziert Ansässige Juden: ca. 2600 Verbleib der Emigranten vor/nach 1945: Einbürgerungen, vereinzelt Weiterwanderung Prominente: Karl R. Popper (Philosoph), Karl Wolfskehl (Schriftsteller)

Suzie Levinsohn, Baska Goodman und Eva Rothschild vor einem Tor mit Maori-Schnitzereien, Rotorua 1946. Eva Rothschilds Familie kam aus Hildesheim nach Neuseeland.

ASIEN

INDIEN, BANGLADESCH, PAKISTAN (BRITISCH-INDIEN) UND SRI LANKA (CEYLON)

Britisch-Indien verfolgt bis 1938 eine freizügige Einwanderungspolitik. Als 1938 die Zahl der Zufluchtsuchenden jedoch sprunghaft ansteigt, gibt die britisch-indische Regierung ihre liberale Haltung auf, um die nationalistischen Kräfte Indiens nicht zu provozieren. Die jüdischen Flüchtlinge werden in erster Linie als Europäer wahrgenommen, gegen die sich der nationale Befreiungskampf unterschiedslos richtet. Erst auf massiven Druck des Council for German Jewry in London 1938/39 wird die Vergabe von Visa nach Britisch-Indien erleichtert. Vor Ort sorgen ausschließlich Privatpersonen und jüdische Hilfsorganisationen für die Betreuung der Flüchtlinge. Manchen Akademikern und Intellektuellen gelingt es, eine ihrer Ausbildung entsprechende Anstellung zu finden. Mit Kriegsbeginn werden alle Flüchtlinge, die einen deutschen Paß besitzen, als »feindliche Ausländer« interniert. Nur wenige der insgesamt etwa 1000 Emigranten bleiben nach dem Krieg dauerhaft in Indien. Die meisten wandern weiter in die USA.

INDIEN, BANGLADESCH, PAKISTAN (BRITISCH-INDIEN) Emigranten: ca. 1000, überwiegend jüdische Flüchtlinge Orte: Bombay, Kalkutta, Madras Politische Situation: britische Kolonie Einreise-/Aufenthaltsbedingungen: Visumerteilung durch britische Konsulate, zumeist Vorlage von Arbeitsvertrag oder Bürgschaft und Rückreisegelddepot erforderlich, ab 1938 vorübergehend Verschärfung der Einreisebedingungen, nach Kriegsbeginn Internierungen Ansässige Juden: ca. 25 000 Verbleib der Emigranten vor/nach 1945: Weiterwanderung vor allem in die USA, vereinzelt Niederlassung Prominente: Alex Aronson (Literaturwissenschaftler), Friedrich Wilhelm Levi (Mathematiker)

SRI LANKA
Emigranten: 17 Politische Situation: britische Kolonie

Der Berliner Zahnarzt Gerhard May emigrierte 1935 nach Indien. Nach dem Krieg schenkte er seiner ehemaligen Helferin Sophie Charlotte Lüdicke die Krishna-Figur aus Bombay.

CHINA UND HONGKONG

In die vom Bürgerkrieg zerrüttete Republik China kommen kaum Flüchtlinge. Neben der extremen politischen und wirtschaftlichen Instabilität sind es nicht zuletzt kulturelle Barrieren, die die Flüchtlinge von einer Einwanderung in das ferne China abhalten. Eine Ausnahme bildet die durch einen politischen Sonderstatus der Oberhoheit Chinas entzogene Stadt Shanghai, in die Tausende von Flüchtlingen drängen. In das übrige China retten sich nur vereinzelt Flüchtlinge, unter ihnen Ärzte, die in Missionsstationen oder öffentlichen Krankenhäusern angestellt werden. Der Versuch der chinesischen Regierung, qualifizierte Emigranten nach China zu holen und als »Entwicklungshelfer« einzusetzen – wie es die Türkei erfolgreich praktiziert –, glückt nur in begrenztem Maße. Auf Initiative des chinesischen Finanzministers kommen 1933 einige Spezialisten mit ihren Familien nach China, um als Berater in der Verwaltung und Landwirtschaft sowie an Hochschulen zu arbeiten, doch bis 1939 haben die meisten das Land bereits wieder verlassen. Die britische Kolonie Hongkong nimmt 42 jüdische Emigranten auf.

CHINA

Emigranten: genaue Zahl nicht bekannt Politische Situation: Republik, Bürgerkrieg, ab 1931 z.T. japanisch besetzt Einreise-/Aufenthaltsbedingungen: Visumpflicht Ansässige Juden: ca. 8000 Verbleib der Emigranten vor/nach 1945: Weiterwanderung, vor allem in die USA Prominente: Hellmut Stern (Musiker)

HONGKONG

Emigranten: 42 Politische Situation: britische Kolonie, 1941-1945 japanisch besetzt Einreise-/Aufenthaltsbedingungen: Visumerteilung durch britische Konsulate, endgültige Einreise- und Aufenthaltserlaubnis bei Ankunft Ansässige Juden: ca. 150

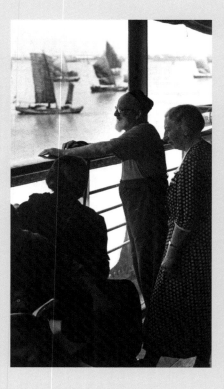

Heinz J. Pulvermann aus Berlin als Lehrer im chinesischen YMCA, Tsingtau, um 1943.

Flüchtlinge auf einem Schiff im Hafen von Hongkong, 1939.

SHANGHAI

Nach dem Novemberpogrom 1938 und der weltweiten Schließung der Grenzen entwickelt sich die Hafenstadt Shanghai zu einem der letzten Zufluchtsorte für Flüchtlinge aus dem Deutschen Reich. Noch bis 1941 ist es möglich, in den französischen und internationalen Teil der Stadt ohne Visum einzureisen. Etwa 18 000 bis 20 000 deutschsprachige Flüchtlinge kommen nach Shanghai, zunächst auf dem Seeweg über italienische Häfen, später über die Sowjetunion mit der Transsibirischen Eisenbahn oder über Zwischenstationen in Afrika und Asien. 1941 werden außerdem etwa 1500 jüdische Flüchtlinge aus Japan nach Shanghai deportiert. Vor Ort müssen sich die größtenteils mittellosen Flüchtlinge mit schlechten Lebensbedingungen arrangieren. Neben tropischem Klima, beengten Wohnverhältnissen, mangelhafter Ernährung und einem schwierigen Arbeitsmarkt ist es nicht zuletzt der soziale Abstieg, der ihnen schwer zu schaffen macht. Als die japanische Militärbehörde im Februar 1943 ein Ghetto für jüdische Flüchtlinge im Stadtteil Hongkou einrichtet, spitzt sich die Situation weiter zu. Trotz der widrigen Bedingungen entfalten die Emigranten ein vielgestaltiges Kultur- und Gesellschaftsleben mit Theater- und Musikprogrammen, Zeitungen, Synagogen- und Schulgründungen. Nach Kriegsende verlassen fast alle Emigranten Shanghai und wandern weiter, vor allem in die USA sowie nach Australien, Kanada, Palästina/Israel und in lateinamerikanische Länder. Etwa 600 Emigranten kehren nach Deutschland und Österreich zurück.

Emigranten: ca. 18 000–20 000 Politische Situation: bis 1941 in chinesische, französische und internationale Zone geteilt, ab 1937 chinesischer Teil unter japanischer Kontrolle, 1941–1945 gesamte Stadt japanisch besetzt Einreise-/Aufenthaltsbedingungen: bis 1941 kein Visum erforderlich, 1940 Einführung von Permits, gebunden an ein Vorzeigegeld von 400 US-Dollar, 1943 Errichtung eines Ghettos durch japanische Militärbehörde Ansässige Juden: ca. 5 000 Verbleib der Emigranten vor/nach 1945: Weiterwanderung vor allem in die USA sowie nach Australien, Kanada und Lateinamerika, ab 1948 nach Israel, Remigration nach Deutschland und Österreich Prominente: David Ludwig Bloch (Künstler), W. Michael Blumenthal (ehemaliger US-Finanzminister, seit 1997 Direktor des Jüdischen Museums Berlin), Jakob Rosenfeld (Arzt)

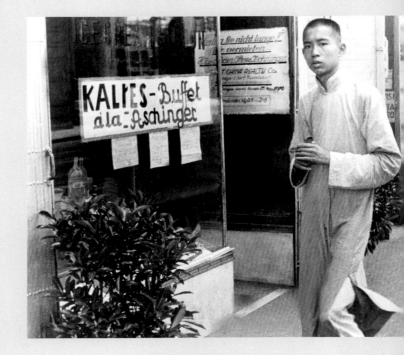

Deutsches Restaurant in Hongkou, Shanghai 1939.

JAPAN

Für etwa 4000 deutsche, österreichische und polnische Juden wird Japan zur Zwischenstation auf ihrem Weg in die USA, nach Australien und Palästina. Unter den Emigranten sind Wissenschaftler, Techniker, Künstler und Musiker, die durch Einladungen und Arbeitsverträge nach Japan gelangen. Die meisten Flüchtlinge verdanken ihre Rettung jedoch Chiune Sugihara, dem japanischen Konsul in Litauen. Entgegen amtlichen Anweisungen des Außenministeriums stellt er 1940/41 einige tausend Transitvisa an Juden aus und ermöglicht ihnen so die Flucht. Von Litauen aus reisen die Flüchtlinge mit der Transsibirischen Eisenbahn nach Wladiwostok, von wo aus sie mit dem Schiff auf die Hauptinsel Honshu gelangen und zumeist in Kobe vorübergehend Asyl finden. 1941 deportiert Japan etwa 1500 Flüchtlinge nach Shanghai.

Emigranten: ca. 4000 Juden unterschiedlicher Nationalität, überwiegend Transitflüchtlinge Ort: Kobe Politische Situation: Kaiserreich, Bündnispartner Deutschlands Einreise-/Aufenthaltsbedingungen: bis 1938 visumfrei, ab 1938 restriktiv, 1941 Deportation der meisten Flüchtlinge nach Shanghai Ansässige Juden: ca. 2000 Verbleib der Emigranten vor/nach 1945: Weiterwanderung in die USA, nach Lateinamerika, Australien, Palästina, Deportationen nach Shanghai Prominente: Karl Löwith (Philosoph), Franz Oppenheimer (Ökonom)

Deutscher Paß von Alice Schindel, ausgestellt am 10. Juli 1940. Alice Schindel und ihre Mutter flüchteten aus Berlin durch die Sowjetunion über die japanisch besetzte Mandschurei zum Überseehafen Yokohama, von dort aus gelangten sie in die USA.

Die Heian Maru, mit der Alice und Edith Schindel 1941 von Yokohama nach Seattle fuhren.

PHILIPPINEN

Die Philippinen stellen 1938 die Aufnahme von zunächst 30 000, dann 10 000 Juden im Rahmen eines landwirtschaftlichen Kolonisationsprojektes auf der Insel Mindanao in Aussicht. Doch die Realisierung verzögert sich und scheitert letztlich, da sich nach Kriegsbeginn die Fluchtwege nach Südostasien verschließen. Unabhängig davon gelingt etwa 1 200 Juden aus Deutschland und Österreich die Flucht auf die Philippinen, von wo aus sie in die USA, in manchen Fällen auch nach Australien weiterzureisen beabsichtigen. Sie lassen sich zumeist im international geprägten Manila nieder. Dort gründen sie Gewerbe- und Dienstleistungsunternehmen, Pensionen oder Restaurants, wirken als Wissenschaftler an der Universität oder arbeiten – wenn auch gegen den Widerstand philippinischer Standesgenossen – als Ärzte. Ungefähr 40 Flüchtlinge finden in der unweit von Manila entstandenen Kollektivfarm Marikina Hall eine Beschäftigung in der Landwirtschaft. Mit der Besetzung des Inselstaates durch die Japaner im Dezember 1941 endet die Phase der relativen Sicherheit. Der Zusammenbruch der philippinischen Wirtschaft bringt die Mehrheit der Emigranten erneut um ihre Existenz. In schweren Kämpfen um Manila im Februar 1945 verlieren 57 Emigranten ihr Leben.

Emigranten: ca. 1200 Orte: Manila, Marikina Hall Politische Situation: US-amerikanisches Dominion, 1941-1945 japanisch besetzt Einreise-/Aufenthaltsbedingungen: Einwanderung unterliegt US-Gesetzgebung, US-Visum und Affidavit erforderlich, vor Weiterleitung von Visumanträgen an die Konsulate strenge Prüfung durch Jewish Refugee Committee, Kriterien u. a. berufliche Qualifikation, Gesundheit, Alter Ansässige Juden: ca. 800 Verbleib der Emigranten vor/nach 1945: Weiterwanderung in die USA, vereinzelt nach Australien Prominente: Arthur Gottlein (Regisseur), Herbert Zipper (Dirigent)

Titelblatt der philippinischen Exilzeitung *The Star*, 1. September 1940.

SINGAPUR UND MALAYSIA
(BRITISCH-NORDBORNEO)

Ungefähr 100 Flüchtlingen, die sich ursprünglich auf dem Weg nach Shanghai befinden, gewährt die auf dem Seeweg nach Fernost gelegene Hafenstadt Singapur Asyl. Die britische Kolonie ist aufgrund ihrer europäischen Prägung für viele Flüchtlinge attraktiver als Shanghai. Ausgesucht nach Alter und beruflicher Qualifikation erhält jedoch nur eine begrenzte Anzahl von Flüchtlingen ein Visum. Um die erforderlichen Empfehlungsschreiben und den Nachweis eines Arbeitsplatzes kümmert sich die jüdische Gemeinde Singapurs. Mit Kriegsbeginn werden die Emigranten als »feindliche Ausländer« nach Australien gebracht. Im britischen Protektorat Nordborneo, heute Teil Malaysias, lassen sich fünf jüdische Flüchtlinge nachweisen.

SINGAPUR

Emigranten: ca. 100 Politische Situation: britische Kolonie, 1942-1945 japanisch besetzt Einreise-/Aufenthaltsbedingungen: Empfehlungsschreiben und Arbeitsplatzgarantie erforderlich, bei Kriegsbeginn Flüchtlinge als »feindliche Ausländer« nach Australien deportiert und dort interniert Ansässige Juden: ca. 1500 Verbleib der Emigranten vor/nach 1945: Deportation nach Australien, nach 1945 zumeist Niederlassung in Australien Prominente: Helmut Newton (Photograph)

MALAYSIA

Emigranten: 5 Politische Situation: britisches Protektorat, 1942-1945 japanisch besetzt

126

Der Photograph Helmut Newton, geboren als Helmut Neustaedter in Berlin, in Changi am chinesischen Meer, Singapur 1939.

W. Michael Blumenthal
MIT 13 JAHREN NACH SHANGHAI

Ich war 13 Jahre alt, als meine Familie 1939 aus Deutschland fliehen mußte. Unsere Reise dauerte etwas mehr als 30 Tage, von Berlin aus über den Brennerpaß nach Neapel, von dort mit einem japanischen Schiff, der Haruna Maru, durch den Suezkanal, über den Jemen, Indien, Singapur, Hongkong, Taiwan bis nach Shanghai. Am späten Vormittag des 10. Mai 1939 fuhren wir den Huangpu-Fluß hinauf, und unser Schiff legte an. An der Werft standen schon viele Emigranten, die vor drei, vier, fünf Monaten angekommen waren. Der Zustrom der Auswanderer nach Shanghai hatte im November 1938 begonnen, zur Zeit der Novemberpogrome. Bei unserer Ankunft lebten schon ein paar tausend Emigranten in Shanghai. Auch Hilfsorganisationen waren vor Ort. Als wir von Bord gingen, wurden wir sofort in zwei Gruppen eingeteilt: die, die ausreichend Geld hatten – gerade genug, um sich irgendwo eine Unterkunft zu suchen –, und die, die nichts weiter als 10 Reichsmark pro Person bei sich trugen. Diese Menschen wurden auf Lastwagen geladen und nach Hongkou gebracht, den heruntergekommenen, vom Krieg zerstörten Teil Shanghais. Von den Zuständen in Hongkou hatten wir schon an Bord gehört, und daß es im Internationalen Settlement zwar auch nicht wunderbar, aber auf alle Fälle besser sei. Erfreulicherweise hatten meine Eltern etwa 200 bis 300 Dollar, die unsere nach Brasilien ausgewanderten Verwandten für uns an eine Bank in Neapel überwiesen hatten, so daß wir zunächst im Internationalen Settlement unterkamen. Wir waren zu viert, meine Eltern, meine ältere Schwester und ich. Die ersten fünf Tage verbrachten wir in einem kleinen, miesen Hotel an der Hauptstraße, dem Burlington Hotel, in dem wir gleich die Bekanntschaft der berüchtigten Shanghaier Kakerlaken, Ratten und Wanzen machten – für jemanden, der aus den geordneten hygienischen Verhältnissen Berlins kam, etwas Schreckliches. Meine Mutter war völlig verzweifelt. Dann mieteten wir bei weißrussischen Emigranten in der Französischen Konzession ein Zimmer, in einem bescheidenen Haus in einer kleinen Seitenstraße. In diesem einen Zimmer wohnten oder drängten sich mein Vater, meine Mutter und

ich ein Jahr lang. Meine Schwester hatte in den ersten fünf Tagen einen Job als Kindermädchen bei einer portugiesischen Diplomatenfamilie gefunden, bei der sie auch wohnen konnte. Ich schlief auf einem zusammenklappbaren Feldbett. Aus Berlin hatten wir einen großen Überseekoffer mitgeschleppt, den meine Mutter so aufbaute, daß ich mich mit meinem Feldbett dahinter verstecken konnte.

Erwachsene und Kinder nahmen Shanghai ganz unterschiedlich wahr. Als Kind erschien einem manches unverständlich, aber nicht unbedingt bedrohlich. Als dreizehnjähriger Junge war ich interessiert und neugierig. Für meine Eltern, die nicht wußten, wie sie sich und uns ernähren sollten, war Shanghai beängstigend. Eines aber empfanden wir alle gleichermaßen: Shanghai war überwältigend. So anders als das, was wir aus Europa gewohnt waren, daß es uns den Atem verschlug. Millionen von Menschen, eine sich drängelnde Menschenschar. Der Lärm auf den Straßen, ein einziges Durcheinander. Rikschas, alte verbeulte Autos, Lastwagen. Bettler – überall wurde man angebettelt und mit den schlimmsten Krankheiten konfrontiert. Es ist schwer zu beschreiben, was es bedeutete, aus einer normalen, geordneten europäischen Stadt in dieses subtropische Tohuwabohu zu kommen. Am 10. Mai, als wir ankamen, war es schon sehr heiß. Die Temperaturen steigen im Shanghaier Sommer auf vierzig Grad und mehr. Wer es sich leisten konnte, wechselte drei-, viermal am Tag sein Hemd. Alle litten unter *prickly heat*, einem Ausschlag, den man von der ständigen Feuchtigkeit bekam.

In Shanghai waren ab Juni Sommerferien, so daß ich erst im September in die Schule gehen mußte. Also tummelte ich mich von Mai bis September auf der Straße. Meine Eltern waren beide tagsüber unterwegs, um Geld zu verdienen. Als typisch deutsche Mutter hatte meine Mutter immer streng über ihre Kinder gewacht. Nun war sie aber in der schwierigen Situation, daß sie in dieser fremden, wilden Stadt – sie wußte ja, daß hier alle möglichen Laster zu Hause waren – ihren Jungen den ganzen Tag über allein lassen mußte. Sie versorgte mich mit unzähligen Mahnungen und Ratschlägen, die ich zum Teil einfach ignorierte. Ich spielte auf der Straße und sah mich um. Und ich schloß Bekanntschaft mit den Rikscha-Kulis.

Ein paar andere Jungs, einige Weißrussen und ein Finne, schlugen mir vor, bei den englischen Pfadfin-

127

dern einzutreten. Ich wurde also Boy Scout und war furchtbar stolz. In Deutschland durfte ich nicht in die Hitlerjugend, doch in Shanghai konnte ich eine Uniform tragen – eine Boy-Scout-Uniform. Viele Kinder aus Hongkou waren in der Jewish Troop, die zum Jüdischen Club gehörte, doch ich durfte der feudaleren International Troop angehören, zusammen mit Weißrussen, Finnen, Portugiesen und anderen. Unser Scout Master war ein Engländer. Wir übernachteten in Zelten. Diese Zeit war wunderbar.

Im September ging ich auf die Schule, für die man kein Schulgeld bezahlen mußte: die Shanghai Jewish School. Sie wurde zu einem großen Teil von sephardischen Juden finanziert. Die Unterrichtssprache war Englisch, und in meiner Klasse waren 20 bis 25 Schüler, Mädchen und Jungen. Ungefähr sechs oder sieben waren Emigranten wie ich. Am Anfang sprachen wir nur wenig Englisch. An der Kaliski-Schule in Dahlem hatte ich ein Jahr Englisch gelernt und konnte nur ein bißchen radebrechen. Aber mit 13 Jahren lernt man sehr schnell. Ich erinnere mich, daß viele der Flüchtlingskinder bereits an Weihnachten unter den Ersten der Klasse waren. Wir hatten es schnell geschafft.

Meine Mutter war eine energische Frau und verstand etwas von Damenmode und Textilien. Sie ging auf der Hauptstraße der Französischen Konzession in einen Stoffladen, der einem russischen Juden gehörte. Sie redete dem Ladenbesitzer gut zu und bot ihre Hilfe an. Auf Kommission gab er ihr Stoffe, die sie im Einzelhandel verkaufen sollte. Mit den großen, schweren Stoffballen mußte meine Mutter Rikscha fahren. Da die öffentlichen Rikschas ziemlich dreckig waren, investierten meine Eltern einen Teil ihrer wenigen Groschen in eine Privat-Rikscha mitsamt Kuli für meine Mutter. Damit fuhr sie zu den kleinen russischen Modegeschäften, in denen die eleganteren Frauen, die Engländerinnen, die Amerikanerinnen und die Französinnen, einkauften. In der ersten Woche jedoch verschwanden sowohl die Rikscha als auch der Kuli – eine der ersten Lektionen, wie sich in Shanghai das Leben abspielt. Von morgens bis abends fuhr meine Mutter dann wieder mit den öffentlichen Rikschas in der Stadt herum, zwischen den Beinen die großen Stoffballen. Mein Vater investierte auch ein paar Groschen, um zusammen mit einem anderen Emigranten Produkte aus Watte herzustellen. Er war jedoch ein unglaublich schlechter Geschäftsmann, und nach drei Monaten war ihm das Geld ausgegangen. Jeder tat, was er gerade konnte. Einige Männer,

die in Deutschland Briefmarken gesammelt hatten, eröffneten irgendwo einen kleinen Stand und verkauften Briefmarken. Ein anderer verkaufte Uhren. Ein Schlachter aus Frankfurt stellte deutsche Würste her. Ein paar Leute zogen dann mit einem Koffer voller Würste – Salami, Jagdwurst, Leberwurst – los und suchten dafür Abnehmer. Oft waren diese Kunden Deutsche, die eigentlich gar nicht von Juden kaufen durften – aber die Juden stellten halt anständige deutsche Wurst her.

In Shanghai herrschte ein gnadenloses Kolonialklima. Etwa vier Millionen Chinesen wurden von einer Handvoll europäischer Befehlshaber regiert. Ob Regierung, Polizei, Feuerwehr oder Zollbehörde – die oberen Posten waren stets von Europäern besetzt. Chinesen kannten diese Leute nur als Dienstboten. Eine normale Familie beschäftigte für ein paar Dollar sechs bis acht Bedienstete, Kinderfrauen und Waschfrauen, Hausboys machten sauber, Cookboys bereiteten das Essen zu. Auf die Chinesen wurde mehr oder weniger herabgesehen. Man hielt sie für unkultivierte, ungebildete Analphabeten. Liebe, gute Menschen zwar, aber nur wenn man ihnen befahl, was sie zu tun hatten. Chinesisch zu lernen oder sich mit der chinesischen Kultur zu beschäftigen war nicht gang und gäbe. Die Emigranten haben diese Einstellung leider übernommen. Auch meine Eltern hatten nie mit Chinesen zu tun, ich selbst hatte keine chinesischen Freunde. Allerdings lernten wir Kinder Straßenchinesisch, von den Riksha-Kulis und den Polizisten. In den kleinen Geschäften, wo wir einkauften, lernte ich feilschen. Die wichtigsten Schimpfworte lernte ich auch.

In der Französischen Konzession lebten viele Europäer, man konnte dort gutes russisches Brot kaufen, die Franzosen ihr Weißbrot. Gegessen wurde europäisch. Obst mußte mit einer besonderen Tinktur desinfiziert werden. Melonen durfte man überhaupt nicht essen, weil die Gefahr bestand, daß sie infiziert waren. Milch war nicht pasteurisiert und durfte nicht getrunken werden – als ich nach acht Jahren Shanghai in San Francisco das erste Glas Milch trank, war das wie Champagner. Streng verboten war es, sich an einem Stand auf der Straße etwas zu essen zu kaufen. Solches Alltagswissen verbreitete sich schnell: »Ach, der Herr Rosenberg, aus der Konstanzer Straße, wie lange sind Sie denn schon da?« – »Zwei Monate, also um Gottes Willen, passen Sie auf, essen Sie nichts auf der Straße! Gutes Brot kriegen Sie bei …« Aber nicht

alle beachteten die Ratschläge – und bezahlten dafür einen teuren Preis: die Ruhr-Erkrankung, die tödlich sein konnte. Die Sterblichkeit unter Emigranten war verhältnismäßig hoch.

Unter den Emigranten sprach man nur Deutsch. Mein Vater war sehr stolz, daß er zwei Jahre Latein gelernt hatte, aber sein Englisch war schwach, meine Mutter konnte es nicht viel besser. Auf dem Schiff waren sie von morgens bis abends in ein Buch vertieft, das hieß *1000 Worte Englisch*. In Shanghai schlugen sie sich dann mehr schlecht als recht auf englisch durch. Das gesellschaftliche Leben, wenn man es so nennen darf, war rege. In den heißen Zimmern ohne Klimaanlage hielt man es kaum aus, nie kühlte es richtig ab. Abends gingen meine Eltern in die Cafés der Avenue Joffre, wo man bei einem Glas Sodawasser Gerüchte und Neuigkeiten austauschte. Jeder wollte seine Verwandten aus Deutschland herausbekommen, was nach Kriegsbeginn immer schwieriger wurde. Meine Mutter versuchte verzweifelt, ihrer Schwester und ihrem Schwager in Berlin zur Flucht zu verhelfen. Es gelang ihr nicht. Viele Ehemänner, die aus dem Konzentrationslager kamen, hatten nur eine Schiffskarte bekommen und mußten ihre Frauen und Kinder in Deutschland zurücklassen. Junge Männer waren ohne ihre Eltern gekommen. Alle waren mit den Ereignissen in Europa beschäftigt, mit dem Schicksal ihrer Angehörigen. Keiner wußte, daß sie umkommen würden. Aber daß es immer schlimmer wurde, wußten wir alle.

Rund um Shanghai war China von den Japanern besetzt, doch fühlten wir uns in der Stadt verhältnismäßig sicher. Zwar war Japan mit Deutschland verbündet, aber als der Krieg im September 1939 zwischen Deutschland, England und Frankreich begann, waren die Japaner nicht beteiligt. Das sollte sich mit dem Angriff auf Pearl Harbor schlagartig ändern – noch am selben Morgen marschierten die Japaner in ganz Shanghai ein. Die Engländer, die Amerikaner und die Franzosen waren für sie jetzt Feinde. Zwei kleine Kanonenboote der amerikanischen Flotte, die auf dem Huangpu lagen, wurden versenkt. Man hörte die Kanonen, sah das Feuer – die Stadt war besetzt. Es herrschte große Beunruhigung. Zunächst aber passierte gar nichts. Erst 1942 wurde der größte Teil der »feindlichen Ausländer« interniert. Die sephardischen Juden mit britischem Paß mußten ab März 1942 rote Armbinden tragen. Sie wurden registriert und im Herbst 1942 interniert. Aus meiner

Klasse in der Shanghai Jewish School waren sie bald verschwunden. 1942 war ein schwieriges Jahr, alles wurde sofort knapp, nichts konnte mehr importiert werden. Ich verließ die Schule, als ich knapp 16 Jahre alt war. Ich mußte jetzt etwas dazuverdienen, egal womit. Über Beziehungen hatte ich einen Job als Laufbursche in einem kleinen Schweizer Chemieunternehmen gefunden. Von den 20 chinesischen Dollar in der Woche gab ich 15 meiner Mutter, 5 Dollar behielt ich als Taschengeld. Das war fast nichts.

Im Februar 1943 kam die berühmte Proklamation der Japaner: Sie besagte, daß alle jüdischen Emigranten innerhalb von 90 Tagen in die sogenannte *designated area*, nach Hongkou in das Ghetto, übersiedeln mußten. Dort wurde alles noch schlimmer. Es gab kaum Platz für die 18000 Menschen, die dort hineingepfercht werden sollten. Die Heime waren überfüllt, die Menschen hatten kein Geld. Wenn man wie wir eine kleine Wohnung hatte, konnte man sie gegen irgendeine Unterkunft im Ghetto tauschen. Ein Tausch war für die Japaner oder Chinesen sehr vorteilhaft. So lebte ich von nun an in einer kleinen Kammer in Hongkou mit meiner Schwester und meinem Vater, da sich meine Eltern in der Zwischenzeit hatten scheiden lassen.

Die Proklamation besagte auch, daß man einen Paß bekommen könne, wenn man außerhalb des Ghettos eine Arbeit habe. Man mußte sich bei der Polizeistation anstellen und bekam von dem berüchtigten japanischen Beamten Ghoya, der sich »König der Juden« nannte, einen Paß für maximal 90 Tage ausgestellt. Später wurde es immer schwieriger bis unmöglich. Man mußte einen Monat anstehen, um für wenige Wochen einen Paß zu bekommen. Der »König der Juden« war unberechenbar. Manchmal tat der Mann gar nichts, dann wieder stellte er wie ein Wilder 30 Pässe aus. Wenn man drankam, wußte man nicht, ob man einen Paß bekommen oder rausgeworfen, ob man angepöbelt oder mit dem Stiefel geschlagen würde. Man mußte mutig sein. Ich war jung und hab's gemacht. Ab und zu hat mich Ghoya angebrüllt und mir einen Paß für einen Tag gegeben. Ich lief dann schnell zu unserem Schlachter, Herrn Tarrasch, und holte mir einen Koffer voll mit Wurst. Dann fuhr ich zu meinen Kunden im anderen Teil der Stadt und verkaufte ihnen die Würste. Wenn keiner hinschaute, steckte ich mir selbst eine kleine Wurst in den Mund.

In Hongkou verfolgten wir den Verlauf des Krieges

mit brennendem Interesse. Wir besaßen eine Land-karte, die wir verstecken mußten. Auf der hatten wir genau abgesteckt, wie weit die Russen vorgerückt waren. Wir wußten, es war nur eine Frage der Zeit, bis die Deutschen den Krieg verlieren würden. Dennoch zitterten wir. Eines Tages dann waren die japanischen Soldaten weg. Es herrschte Totenstille. Man erfuhr, daß der Krieg aus war und daß man bleiben sollte, wo man war. Wir hatten kaum Nachrichten, bis drei oder vier Wochen später die ersten alliierten Truppen per Flugzeug oder Schiff ankamen. Ende August war der Krieg endgültig vorbei, und die Siebte US-Flotte lief Anfang September auf dem Huangpu ein. Ich war zum britischen Internierungslager gelaufen und hatte meine englischen Schulfreunde wiedergesehen. Mit ihnen zusammen mietete ich am Tag, als die Flotte ankam, einen Kahn. Weil man an die Werft nicht her-ankam, steuerten wir auf dem Fluß Huangpu einen amerikanischen Truppentransporter von hinten an. Die Matrosen, die seit einem Jahr auf dem Ozean herumfuhren, hatten viel von Shanghai gehört. Sie sahen uns und riefen uns an Bord. Diesen Tag wer-de ich nie vergessen. Ich habe mir den Bauch vollge-schlagen und bin schrecklich krank geworden. Auf dem Schiff gab es weißes Brot, gutes, weißes Brot, und Töpfe mit Marmelade. Marmelade – ich weiß gar nicht, wieviel ich davon gegessen habe. Die ame-rikanischen Soldaten sahen gesund, stark und lustig aus. Ich hielt sie für Götter.

Nach Kriegsende wurde innerhalb kürzester Zeit bekannt, was in Deutschland mit den Juden passiert war. Wir hatten von Auschwitz, von den Morden, vorher nichts gewußt. Ab und zu hörte man etwas im russischen Radio, aber das hielt man für Gerüchte. Ende September 1945 brachten Hilfsorganisationen Listen mit den Namen von Überlebenden. Die Listen wurden aufgehängt, und die Leute standen davor und suchten nach ihren Verwandten. Niemand war mit dem Gedanken, dort zu bleiben, nach Shanghai gekommen. Es war ein Aufenthalt auf Zeit, bis man woanders hineingelassen wurde. Wir hatten Ver-wandte in Brasilien und versuchten von Shanghai aus nach Brasilien weiterzureisen. Wer Verwandte in Amerika hatte, wartete auf seine Quote. Jeder hat-te irgendein Land, wo er hinwollte. Nach Deutsch-land wollte keiner. Deutschland war zerschlagen, Millionen Menschen waren dort ermordet worden, Deutschland stand nicht mehr zur Debatte.

130 Wir dachten, daß wir mit dem nächsten Schiff ab-fahren würden, und hatten nicht damit gerechnet, daß wir noch zwei Jahre in Shanghai aushalten muß-ten, bis die Konsulate wieder öffneten, bis man ein Visum bekam. Wo sollten wir denn hin, wir hatten kein Geld und keinen Paß, wir waren staatenlose Flüchtlinge. Für die meisten waren die USA das ge-lobte Land. Es gab auch Zionisten, die unbedingt nach Palästina wollten, doch nur wenige wußten, wie man dort illegal einreisen konnte. Zwei Jahre lang arbeitete ich bei der amerikanischen Air Force in Shanghai, bis ein besonderes Gesetz erlaubte, daß man mit einem Sammelvisum in die USA einreisen konnte. Nach Brasilien wollte ich nicht mehr. So ist es dann auch gekommen. Mindestens die Hälfte der Shanghaier Emigranten landete in Amerika.

Aus einem Interview mit W. Michael Blumenthal, Februar 2006, bearbeitet von Martina Lüdicke.

Der dreizehnjährige Werner Michael Blumenthal auf der Überfahrt nach Shanghai, April/Mai 1939.
1000 Worte Englisch, Berlin, um 1935. Während der langen Fahrt nach Shanghai lernten die Blumenthals Englisch.
Werner Michael Blumenthal (hinten links) mit Freunden in Shanghai, um 1942.

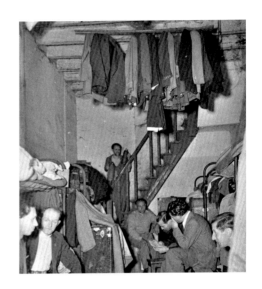

Viele Flüchtlinge fanden zunächst in provisorisch einge-
richteten Heimen Unterkunft, Shanghai 1939.
Jüdische Flüchtlinge in einer Rikscha, um 1940.

Vor der Fleischerei von Siegfried Kaiser, um 1940. Jüdische Flüchtlinge eröffneten im Mai 1940 in Shanghai einen deutschen Lebensmittel- und Delikatessenladen.

ELITE

PROVISION STORE

Lebensmittel und Delikatessen

SPEZIALITAET: TAEGLICH FRISCHE SALATE
EIGENER HERSTELLUNG

737, Broadway East, INNERHALB des Häuserblocks
durch den Hauseingang, 1. Lane rechts, Haus 6

Wir eroeffnen am Sonntag, 7. Mai, um 10 Uhr
und bitten um Jhren freundlichen Besuch!

KAETHE BENJAMIN
GERDA HARPUDER.

Wir senden Milch und Broetchen sowie alle
anderen Artikel frei ins Haus

Helmuth F. Braun
MAN HAT NICHT SO DAS FREMDE GESUCHT ...
– EMIGRANTENKULTUR IN SHANGHAI

»Zuerst muß ich Ihnen aber wirklich sagen, wer ich bin. Ich bin Refugee, Kunsthistoriker und Schriftsteller und lebe gegenwärtig in Shanghai, China. Sie werden sagen, so etwas muß ungemein interessant sein, aber ich versichere Ihnen, es ist ungemein schwer.« So charakterisierte sich Lothar Brieger im Juli 1939 in einem Beitrag für die *Gelbe Post*, in der er wenige Monate nach der Ankunft in Shanghai seine ersten Eindrücke von der Stadt schilderte.

Die Mehrzahl der etwa 20 000 jüdischen Flüchtlinge, die bis 1941 in Shanghai eintrafen, kam aus Deutschland oder Österreich. Die neuen Lebensumstände waren für alle äußerst belastend. Zu den widrigen klimatischen Bedingungen – monatelange Regenzeit mit häufigen Überschwemmungen, hohe Luftfeuchtigkeit, Temperaturen über 40 Grad Celsius im Sommer und Minusgrade im Winter in nicht beheizbaren Wohnungen – kamen fehlende sanitäre Anlagen, das Ungeziefer, der Dreck in den Straßen, Krankheiten und soziales Elend.

Wer über ausreichend finanzielle Möglichkeiten verfügte, mietete sich in der Französischen Konzession oder im Internationalen Settlement eine Unterkunft. Die meisten Flüchtlinge aber waren gezwungen, sich in dem von der japanischen Armee zerstörten Stadtteil Hongkou, inmitten von hunderttausend armen Chinesen, niederzulassen. Mit Unterstützung der internationalen Hilfskomitees, der örtlichen jüdischen Gemeinden sowie der wohlhabenden Familien Kadoori und Sassoon wurden dort innerhalb weniger Monate ganze Straßenzüge wieder bewohnbar gemacht und nach und nach Geschäfte, Bäckereien, Cafés, Arztpraxen, Handwerks- und Dienstleistungsbetriebe eröffnet.

Mit der rasch zunehmenden Zahl jüdischer Flüchtlinge aus Mitteleuropa wuchs auch das Bedürfnis nach Information. Zwischen 1939 und 1941 wurden von den Emigranten in Shanghai insgesamt 30 Zeitungen und Zeitschriften herausgegeben, die allerdings oft nur eine kurze Lebensdauer hatten. Meist beschränkten sich die Themen auf die politische Entwicklung in Europa und auf die Alltagsprobleme des Emigrantendaseins. Um so bemerkenswerter war es, als zum

1. Mai 1939 die erste Nummer einer Zeitschrift erschien, die sich zum Ziel gesetzt hatte, ihren Lesern auch etwas vom sozialen und kulturellen Umfeld des fernöstlichen Zufluchtslandes näherzubringen. Die von Adolf Josef Storfer herausgegebene *Gelbe Post. Ostasiatische Illustrierte Halbmonatsschrift* brachte bereits in ihrer ersten Ausgabe zahlreiche Beiträge zur Kultur und gesellschaftlichen Realität des Zufluchtslandes, zeitgenössische chinesische Filme waren ebenso ein Thema wie die Bodenpreise und Mieten in Shanghai. Daneben fanden sich Texte zur Psychoanalyse in Japan und zum Pidgin-Englisch, das in Shanghai die lingua franca zwischen den Chinesen und den nur westliche Sprachen beherrschenden Europäern war. Themen also, die Adolf Josef Storfer, den Sprachwissenschaftler, Mitherausgeber der *Gesammelten Schriften* Sigmund Freuds und ehemaligen Direktor des Internationalen Psychoanalytischen Verlages, besonders interessierten.

Vergeblich hatte sich Storfer bemüht, aus Wien in die USA oder in die Schweiz zu emigrieren. Mit Hilfe von Freunden gelang ihm Ende 1938 die Flucht nach Shanghai, wo er am 31. Dezember eintraf. Kurz nach seiner Ankunft schilderte er die Verhältnisse dort folgendermaßen: »Das Gros der Emigranten, vorläufig von der Unterstützung vegetierend, sieht zufolge mangelhafter Informiertheit die Traurigkeit der Lage nicht ganz und lebt schlecht u. recht gedankenlos in den Tag hinein. Die Leute versuchen – hauptsächlich auf dem Gebiet des Handels und des Handwerks, sich in das noch immer gewaltige Wirtschaftsleben dieser monströsen Stadt einzuschalten, doch nur in ganz wenigen Fällen mit irgendwelchem Erfolg. [...] Ich habe den Eindruck, als bestünde ein wirklich geistiges Leben eigentlich nur bei den Chinesen. Europäer und Amerikaner sind hier meistens nichts als moneymakers, ziemlich skrupellose, wie man es sich bei dieser herren- und wurzellosen Stadt denken kann, und haben sonst nur für Sport, gesellschaftlichen Lokalklatsch und für mondaines Leben Interesse. Ein Damenfriseur hat jedenfalls mehr Ansehen und Existenzchancen als etwa ein Professor der Sorbonne.«[1] Seine Zeitschrift wurde zu einem Ausdruck intellektueller Selbstbehauptung und geistiger Auseinandersetzung mit dem Zufluchtsland. In der *Gelben Post* kamen chinesische, japanische und koreanische Journalisten, Intellektuelle und Politiker zu Wort, hier erschienen zahlreiche Beiträge zur Psychoanalyse, Emigranten wie Joseph Roth oder Sigmund

Freud wurden hier im fernen Shanghai mit Nachrufen geehrt. Nach sieben Heften mußte Storfer allerdings aus finanziellen und gesundheitlichen Gründen sein Zeitschriftenprojekt aufgeben. Kurz vor dem Beginn des Pazifischen Krieges im Spätherbst 1941 konnte er Shanghai Richtung Australien verlassen.

Mit dem vorletzten Schiff, auf dem deutsche Emigranten sich von Italien aus retten konnten, kam der gehörlose Künstler David Ludwig Bloch im Mai 1940 nach Shanghai. Er wurde dort Mitglied der Association of Jewish Artists and Lovers of Fine Art (ARTA), einer Vereinigung der emigrierten Künstler in Shanghai. Seine Holzschnitte und Aquarelle, die in den folgenden Jahren entstanden, vermitteln ein einzigartiges Bild des Shanghaier Alltags. Mehr als auf das Emigrantenschicksal richtete sich sein Blick auf die Randgruppen der chinesischen Bevölkerung, die Rikscha-Kulis und die Bettler. Obgleich sich Bloch im Unterschied zu den meisten Flüchtlingen der Welt der Einheimischen zuwandte, sah er für sich als Künstler keine Zukunft in Shanghai. Im Frühjahr 1949 verließ er die Stadt, um in den USA ein neues Leben zu beginnen.

Von allen kulturellen Aktivitäten, welche die Emigranten in Shanghai entfalteten, kam dem Theater eine besondere Bedeutung zu. Erste Auftrittsmöglichkeiten von Sängern, Kabarettisten und Musikern boten zunächst die »Bunten Abende«, die ohne besonderen organisatorischen und technischen Aufwand in den Heimen oder in Cafés veranstaltet werden konnten. Bereits im Herbst 1939 wurden derart viele solcher Kleinkunstprogramme angeboten, daß die im Artist Club vereinigten emigrierten Bühnenkünstler sich dazu ermutigt fühlten, einen regulären Theaterbetrieb zu organisieren. In Ermangelung einer geeigneten Spiel- und Probestätte behalf man sich zunächst mit den in einigen Flüchtlingsheimen vorhandenen Sälen, die gelegentlich mit kleinen Bühnen ausgestattet waren. Ab November 1939 stand dann, durch die großzügige Unterstützung örtlicher jüdischer Kaufleute, der Saal des Eastern Theater, eines Kinos mit 900 Sitzplätzen, zur Verfügung. Es fehlte an Bühnentechnik, an Requisiten und Kostümen, es gab auch kein festes Ensemble, alle Akteure, Schauspieler, Bühnenbildner, Dramaturgen und Regisseure mußten einem Brotberuf nachgehen, Proben und Aufführungen wurden neben der regulären Arbeit geleistet. Dennoch gelang es Alfred Dreifuss, dem »initiativreichsten Theaterkünstler des Shanghaier Exils«,[2] im November 1939

König Ödipus und im Januar 1940 Nathan der Weise zur Aufführung zu bringen. Neben der aus dem Artist Club hervorgegangenen European Jewish Artist Society (EJAS) gab es noch eine Reihe weiterer Theatergruppen und Operettenensembles, die selbst nach der japanischen Okkupation Shanghais im Dezember 1941 und unter den fast unerträglichen Lebensbedingungen des Ghettos ab 1943 sehr aktiv waren und publikumswirksame Stücke zur Aufführung brachten, allerdings ohne einen regulären Theaterbetrieb mit Spielplan zu unterhalten. Im Shanghaier Exil entstanden auch rund 30 neue Stücke, unter anderem die Dramen *Die Masken fallen* und *Fremde Erde*. Die beiden von Hans Schubert und Mark Siegelberg gemeinsam verfaßten Stücke hatten einen unmittelbaren Gegenwartsbezug. In *Die Masken fallen* wird die Geschichte einer nichtjüdischen Frau erzählt, die ihrem jüdischen Mann nach seiner Entlassung aus dem Konzentrationslager in die Emigration folgt. Von Karl Bodan inszeniert, fand die Uraufführung am 9. November 1940 – genau zwei Jahre nach dem Novemberpogrom – in der britischen Gesandtschaft in Shanghai statt. Der deutsche Generalkonsul drohte mit Repressalien gegen noch in Deutschland lebende Juden, falls das Stück nicht abgesetzt würde. Aber auch seitens des Jewish Refugees Comittee gab es die Absicht, die Aufführung zu verhindern, man vertrat die Ansicht, daß alles vermieden werden solle, was eine Provokation bedeuten könne. Das Stück wurde in der Folge vom Spielplan genommen. *Fremde Erde*, im April 1941 uraufgeführt, zeigt ein in Shanghai nicht ungewöhnliches Schicksal, den sozialen Abstieg eines Emigrantenpaares. Die Frau eines Arztes nimmt eine Stelle als Bardame an, um ihrem Mann die Einrichtung einer Praxis zu finanzieren. Als dieser erfährt, daß seine Frau das Geld mit Liebesdiensten erworben hat, trennt er sich von ihr. Erst nachdem er begreift, daß sie seinetwegen so gehandelt hat, kehrt er reumütig zurück.

Anders als das Theater, dessen Außenwirkung aus sprachlichen Gründen ausnahmslos auf die Emigrantengemeinde reduziert blieb, nahmen exilierte Musiker bald vielfach Anteil am kulturellen Leben Shanghais. Eine stattliche Anzahl professioneller Musiker fand eine Anstellung im Städtischen Orchester Shanghais, andere kamen bei japanischen oder weißrussischen Orchestern oder in den Bars und Clubs der Metropole unter. Emigrierte Sängerinnen und Sänger wurden mit Gastverträgen zu den Aufführun-

gen der Russian Opera verpflichtet. Zahlreiche emigrierte Musiker unterrichteten einen größeren Kreis von Musikschülern, einige fanden als Professoren oder Dozenten am Chinese National Conservatory eine Anstellung.

Auch im Rundfunk und in der Filmbranche läßt sich die Mitarbeit von Emigranten belegen. Der Sender XMHA, von der amerikanischen National Broadcasting Corporation betrieben, hatte etwa schon im Frühjahr 1939 ein »German Refugee Program«, eine einstündige Sendung auf deutsch, eingerichtet. Bis zum Beginn des Pazifischen Krieges gestaltete Horst Levin täglich ein Programm, in der zahlreiche Emigranten auftraten. Mit Unterstützung der Kommunisten, die eine kleine, aber wirkungsvolle Gruppe unter den jüdischen Emigranten ausmachten, strahlte der Sender XRVN, der von der sowjetischen Nachrichtenagentur TASS betrieben wurde, auch ein deutsches Programm aus. »Die Stimme der Sowjetunion« war der erste Sender in der Stadt, der im Juli 1943 den Sturz Mussolinis meldete – und zwar auf deutsch.

Bisher nur wenig erforscht ist die Tätigkeit von Emigranten im Filmgeschäft. Charles Bliss, der Ende 1940 in Shanghai eintraf, drehte mehrere Werbefilme, begleitete die Shanghaier Feierlichkeiten zum Geburtstag der britischen Königin 1941 und erhielt von Kodak den Auftrag, die China Golf Championship zu filmen. Von ihm stammen die bisher aufschlußreichsten Filmaufnahmen über das Leben der jüdischen Emigranten im Shanghaier Stadtteil Hongkou. Bereits im März 1940 berichtete die *Gelbe Post* von der Aufführung eines Dokumentarfilmes mit dem Titel *Driven People, Vertriebene,* der sich mit dem Leben der Menschen in Shanghai auseinandersetzte. Unter der Mitarbeit der emigrierten Regisseurin Gertrude Wolfson wurde der Film von dem japanischen Produzenten Nagasama Kawakita hergestellt. Die österreichischen Filmemacher Luise und Jakob Fleck knüpften unmittelbar nach ihrer Ankunft im März 1940 Kontakt zur einheimischen Filmproduktion. Unter dem Titel *Kinder der Welt* entstand im Herbst 1941 der vermutlich einzige Spielfilm, an dem Emigranten in Shanghai maßgeblich mitgewirkt haben.

Nach Kriegsende verließen fast alle Emigranten so schnell wie möglich Shanghai. Während der Exiljahre in Shanghai aber haben die kulturellen Aktivitäten den Emigranten geholfen, den widrigen Lebensverhältnissen zu trotzen und die Zeit der Ungewißheit und des Wartens zu überbrücken.

1 Brief vom 18.1.1939 an Fritz Wittels, zitiert nach: *Gelbe Post. Ostasiatische Illustrierte Monatsschrift,* hg. von Adolf Josef Storfer, Reprint der Shanghaier Exilzeitschrift von 1939, mit einer Dokumentation von Paul Rosdy, Wien 1999, S. 14.
2 Michael Philipp, *Nicht einmal einen Thespiskarren. Exiltheater in Shanghai 1939-1947,* Hamburg 1996, S. 58.

GELBE POST

ERSCHEINT AM 1. UND 16. JEDES MONATS

SHANGHAI, ENDE JULI 1939

AUS DEM INHALT DIESES HEFTES:

Neugierig auf Yunnan

Chinesisches Elfenbein

Halbe und ganze Geishas

Russinnen und Diplomaten

Wang Ching-wei

Ein Grundstückkauf

Chinesische Visitenkarten

Ein japanisches Ehepaar auf chinesischer Seite

Gesicht wahren

Preis des Heftes in Shanghai 30 Cents
Einzelpreise anderwärts und Abonnementspreise auf der nächsten Umschlagseite

Gelbe Post, Ende Juli 1939.

David Ludwig Bloch zeichnet in den Straßen Shanghais, Photo und
Selbstporträt, um 1941.

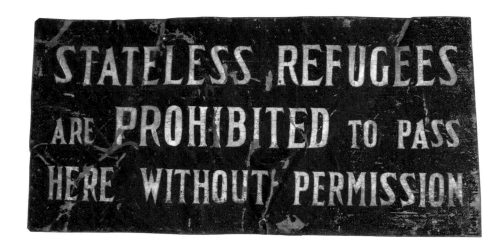

Staatenlosen Flüchtlingen ist es untersagt, ohne Er-
laubnis das Ghetto zu verlassen, Schild, Hongkou 1943.
Flüchtlinge warten auf Passierscheine zum Verlassen
des Ghettos, Holzschnitt von David Ludwig Bloch,
Hongkou, um 1944.

Nach dem Ende der japanischen Okkupation, Shanghai,
Herbst 1945.
Erst nach Ende des Krieges offenbarte sich für die
Flüchtlinge das Ausmaß der Katastrophe in Europa. Auf
Listen des Roten Kreuzes suchten sie verzweifelt nach
den Namen Überlebender aus den Vernichtungslagern,
Shanghai 1945.

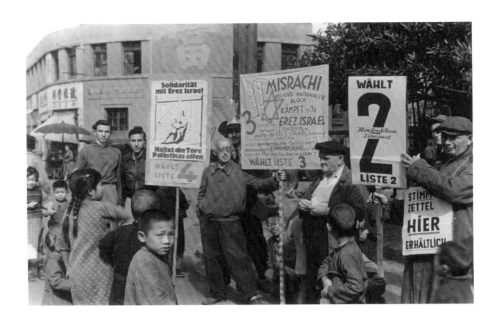

Jüdische Flüchtlinge in Shanghai, 1945.
Ab 1946 verlassen alle Emigranten Shanghai, die
meisten in Richtung USA oder Palästina/Israel.

LATEINAMERIKA

MEXIKO

Mexiko gewährt in den 1930er Jahren politischen Flücht-lingen großzügig Asyl. Zuflucht finden unter anderem Tausende, die im Spanischen Bürgerkrieg auf seiten der Republikaner gegen Franco kämpften, darunter auch Ju-den aus dem deutschsprachigen Raum. Mexiko ist das wichtigste Exilland für Mitglieder der Kommunistischen Partei. Weniger freizügig verhält sich die Republik ge-genüber Juden, die aufgrund »rassischer« Verfolgung in Mexiko Asyl suchen. Insgesamt emigrieren ca. 1500 deutsche Juden nach Mexiko. Die liberale Atmosphäre unter der Präsidentschaft von Lázaro Cárdenas del Rio von 1934 bis 1940 ermöglicht eine Reihe von politischen und kulturellen Aktivitäten, wie zum Beispiel die Grün-dung des Exilverlags El Libro Libre, der Exilzeitschrift *Alemania Libre/Freies Deutschland* oder des von Anna Seghers initiierten Heinrich-Heine-Clubs. Säkulare deut-sche Juden schließen sich in der Menorah-Vereinigung deutschsprechender Juden zusammen, die Zionisten im Verein Hatikwah. Vor und nach dem Krieg wandern viele Emigranten weiter in die USA, einige lassen sich aber auch dauerhaft in Mexiko nieder. Die meisten politischen Flüchtlinge kehren nach 1945 wieder nach Deutschland zurück.

Emigranten: ca. 1500 Ort: Mexiko-Stadt Politische Si-tuation: Republik, regiert von linksgerichteter Revoluti-onspartei, 1942 Kriegseintritt auf alliierter Seite Einreise-/ Aufenthaltsbedingungen: restriktiv gegenüber Juden, frei-zügig gegenüber politischen Flüchtlingen, Visumpflicht, bei Niederlassung Kapitalnachweis zwischen 5 000 und 100 000 Dollar erforderlich, Ausnahmen für Fachleute in Industrie und Landwirtschaft mit Arbeitsvertrag sowie für nahe Angehörige von Ansässigen und politische Flüchtlinge, Arbeitsverbot für Ausländer im Handel, ab 1942 Einstufung aller Deutschen als »feindliche Aus-länder« Ansässige Juden: ca. 20 000 Verbleib der Emi-granten vor/nach 1945: Niederlassung, Weiterwanderung in die USA, nach 1945 Remigration nach Deutschland Prominente: Egon Erwin Kisch (Journalist, Schriftsteller), Anna Seghers (Schriftstellerin)

Extrablatt der mexikanischen Exilzeitung *Alemania Libre/Frei-es Deutschland*, 1. März 1942.

KUBA

Bis zum Kriegseintritt Ende 1941 nimmt Kuba insgesamt bis zu 6000 deutsch-jüdische Flüchtlinge auf. Die meisten wollen weiter in die USA, so daß Kuba vor allem als »Wartesaal« Bedeutung zukommt. Vor und nach 1945 findet außerdem eine starke Weiterwanderung nach Palästina/Israel statt. Für einen langfristigen Aufenthalt erweist sich die Karibikinsel als ungeeignet. Strenge Aufenthaltsbestimmungen verhindern sowohl eine umfangreichere Zuwanderung als auch eine gesellschaftliche Eingliederung. 1936 scheitert ein Vorschlag der US-Regierung zur Aufnahme von zunächst 100000, später 25000 jüdischen Flüchtlingen an massiven öffentlichen Protesten. Im Mai 1939 werden über 900 mit dem Schiff St. Louis aus Deutschland kommende Flüchtlinge nach Europa zurückgeschickt, nachdem die kubanische Regierung ihre Landegenehmigungen für ungültig erklärt hat und auch die USA nicht zur Aufnahme der Flüchtlinge bereit ist.

Emigranten: ca. 6000, überwiegend Transitflüchtlinge Ort: Havanna Politische Situation: formal Republik, de facto Diktatur, 1941 Kriegseintritt auf alliierter Seite Einreise-/Aufenthaltsbedingungen: 500 US-Dollar Landungsdepot und Arbeitsbewilligung bei Empfehlung von zwei mindestens fünf Jahre im Land ansässigen Bürgern, ab Oktober 1938 Visumzwang für Juden, dafür Gesundheits- und Arbeitsfähigkeitsnachweis sowie Hinterlegung großer Geldsummen erforderlich, vorübergehender Aufnahmestopp ab September 1941, 1942 Einwanderungsstopp Ansässige Juden: ca. 10000 Verbleib der Emigranten vor/nach 1945: Weiterwanderung in die USA und nach Palästina/Israel Prominente: Peter Gay (Historiker)

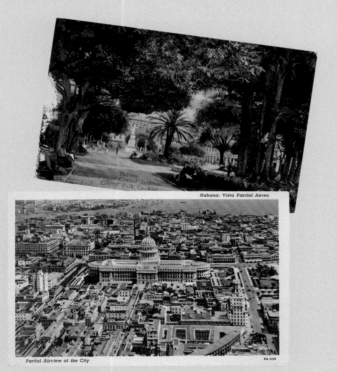

Der Central-Park in Havanna, um 1939.
Luftaufnahme von Havanna, um 1939.

Ausländer-Registrierungs-Ausweis für Margarete Ittelson, Havanna, 24. Februar 1939. Für die Berliner Schauspielerin war Kuba eine kurze Zwischenstation auf dem Weg in die USA.

DOMINIKANISCHE REPUBLIK

Auf der Flüchtlingskonferenz von Évian 1938 ist die Dominikanische Republik das einzige Land, das sich zur Aufnahme einer größeren Zahl von jüdischen Flüchtlingen bereit erklärt. Zur »Aufhellung« der schwarzen Bevölkerung schlägt der dominikanische Diktator Rafael Leónidas Trujillo Molina die Ansiedlung von 50 000 bis 100 000 europäischen Juden an der Nordküste der Dominikanischen Republik vor. Neben der »rassischen Aufwertung« der Bevölkerung verspricht sich die dominikanische Regierung von den Flüchtlingen wirtschaftliche und kulturelle Impulse. Da nach Kriegsbeginn viele Fluchtwege verschlossen sind, gelangen weitaus weniger Emigranten in die Dominikanische Republik als geplant. Das Siedlungsvorhaben wird letztlich mit nur etwa 500 Personen umgesetzt. Zur Unterstützung der Siedler gründet das American Jewish Joint Distribution Committee die Dominican Republic Settlement Association (DORSA) unter der Leitung von James N. Rosenberg. Sie erwirbt 10 800 Hektar Land in Sosúa und unterzeichnet am 30. Januar 1940 mit der Regierung Trujillo ein Abkommen, das den jüdischen Siedlern und ihren Nachkommen ein freies Leben garantiert. Nach den ersten sehr mühevollen Jahren, in denen das Experiment fast scheitert, entwickeln sich die Schweine- und Rinderzucht und die Milchproduktion äußerst erfolgreich. Nach dem Krieg verlassen viele der deutsch-jüdischen Emigranten die Dominikanische Republik, um sich dauerhaft in den USA oder in Palästina/Israel niederzulassen.

Emigranten: ca. 1 100, davon ca. 500 jüdische Flüchtlinge zum Aufbau der Agrarkolonie in Sosúa Orte: Agrarkolonie Sosúa, Santo Domingo Politische Situation: Diktatur, 1941 Kriegseintritt auf alliierter Seite Einreise-/Aufenthaltsbedingungen: Visumpflicht, Einreiseerlaubnis des Innenministeriums und Landungsdepot von 50 Dollar erforderlich Ansässige Juden: ca. 150 Verbleib der Emigranten vor/nach 1945: Niederlassung, Weiterwanderung in die USA und nach Palästina/Israel Prominente: Hilde Domin (Schriftstellerin)

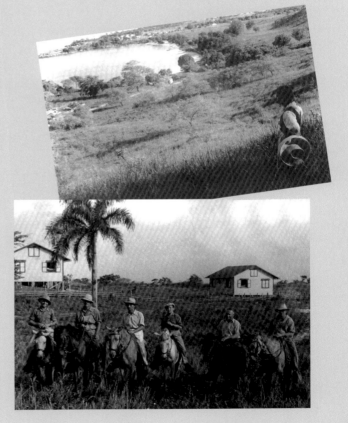

Jüdische Emigrantin vor der Bucht von Sosúa, Anfang der 1940er Jahre.
Felix Koch (ganz links) vor neuen Siedlungshäusern in Sosúa, Anfang der 1940er Jahre.

JAMAIKA

Im Rahmen alliierter Hilfsprogramme werden ab 1941 jüdische Flüchtlinge aus Spanien und Portugal in die britische Kolonie Jamaika evakuiert und in Lagern untergebracht. Nach Kriegsende wandern alle in die USA weiter.

Emigranten: weniger als 20 vor Kriegsbeginn, ab 1941 einige hundert evakuierte jüdische Flüchtlinge unterschiedlicher Nationalität aus Spanien und Portugal Politische Situation: britische Kolonie Einreise-/Aufenthaltsbedingungen: Visumpflicht, Landungsdepot von 30 Britischen Pfund, Rückweisungen möglich, striktes Arbeitsverbot, kein Recht auf Beantragung der britischen Staatsangehörigkeit für die von der Iberischen Halbinsel evakuierten Juden Ansässige Juden: ca. 2000 Verbleib der Emigranten vor/nach 1945: Weiterwanderung in die USA

Blick auf die Bucht von Port Antonio, Jamaika, 1940er Jahre.

HAITI

Etwa 160 deutsche Juden emigrieren nach Haiti, für fast alle ist der wirtschaftlich schwach entwickelte Inselstaat lediglich Zwischenstation auf dem Weg in die USA.

Emigranten: ca. 160, überwiegend Transitflüchtlinge Politische Situation: Republik, de facto Diktatur, bis 1934 von den USA besetzt, Ende 1941 Kriegseintritt auf alliierter Seite Einreise-/Aufenthaltsbedingungen: Visumpflicht, 100 US-Dollar Vorzeigegeld, Rückweisung am Landehafen möglich, für längeren Aufenthalt Genehmigung des Innenministeriums erforderlich Ansässige Juden: ca. 200

TRINIDAD UND TOBAGO

Auf den Karibikinseln Trinidad und Tobago finden vermutlich etwa 360 jüdische Emigranten Zuflucht. Für manche wird Trinidad, das in aller Regel nur als Zwischenstation auf dem Weg in die USA gedacht war, eine neue Heimat. Die Flüchtlinge gründen Cafés, Geschäfte und kleine Manufakturen. In Port of Spain entstehen eine Synagoge und ein Gemeindezentrum. Auf den ebenfalls zu den Kleinen Antillen zählenden britischen Kolonien Barbados, Grenada und St. Vincent lassen sich insgesamt 33 jüdische Flüchtlinge nachweisen.

Emigranten: ca. 360, viele Transitflüchtlinge Orte: Port of Spain, San Fernando Politische Situation: britische Kolonien Einreise-/Aufenthaltsbedingungen: ca. 50 Britische Pfund Landegeld, im Januar 1939 vorübergehender Einwanderungsstopp, nach Kriegsbeginn Internierung der Flüchtlinge als »feindliche Ausländer« Verbleib der Emigranten vor/nach 1945: Niederlassung, Weiterwanderung in die USA

MITTELAMERIKANISCHE LÄNDER

Schätzungen zufolge emigrieren insgesamt um die 1000 Juden nach Guatemala, Honduras, Nicaragua, Costa Rica und Panama. Für den überwiegenden Teil der Emigranten ist der Aufenthalt in einem dieser Länder nicht mehr als eine Zwischenstation auf dem Weg in ein attraktiveres Exilland, vorzugsweise in die USA. Die Einreisebestimmungen der Länder differieren zum Teil erheblich voneinander. Während Guatemala, Nicaragua und Panama eine restriktive Einwanderungspolitik verfolgen und auf Vorzeigegeldern und Vorlage von Arbeitsverträgen bestehen, verfahren die Behörden in Costa Rica und Honduras weitaus liberaler. So dürfen beispielsweise in Honduras Ausländer ohne Visum einreisen und werden bei dauerhaftem Aufenthalt den Einheimischen rechtlich gleichgestellt.

GUATEMALA
Emigranten: ca. 250 jüdische Flüchtlinge, ohne Angabe der Nationalität Politische Situation: Republik, 1941 Kriegseintritt auf alliierter Seite Einreise-/Aufenthaltsbedingungen: Genehmigung des Außenministeriums für Visumerteilung erforderlich, 100 US-Dollar oder Nachweis eines Arbeitsvertrages erforderlich, Landwirte willkommen Ansässige Juden: ca. 400

HONDURAS
Emigranten: ca. 120 Politische Situation: Republik, 1941 Kriegseintritt auf alliierter Seite Einreise-/Aufenthaltsbedingungen: keine Visumpflicht, Landungsdepot von 100 Dollar, bei Daueraufenthalt rechtliche Gleichstellung mit Einheimischen

NICARAGUA
Emigranten: ca. 35 Politische Situation: Republik, 1941 Kriegseintritt auf alliierter Seite Einreise-/Aufenthaltsbedingungen: Vorzeigegeld von 100 US-Dollar Ansässige Juden: ca. 100

COSTA RICA
Emigranten: ca. 1000 Flüchtlinge unterschiedlicher Konfession, 60 jüdische Flüchtlinge belegt Politische Situation: Republik, 1941 Kriegseintritt auf alliierter Seite Einreise-/Aufenthaltsbedingungen: vor Erteilung eines Visums Einreisegenehmigung des Innenministeriums erforderlich, Arbeitsmöglichkeiten für Siedler und Handwerker Ansässige Juden: ca. 400

PANAMA
Emigranten: ca. 500-600 Politische Situation: Republik, 1941 Kriegseintritt auf alliierter Seite Einreise-/Aufenthaltsbedingungen: ab 60 Tage Aufenthalt Visumpflicht, Mittel zum Lebensunterhalt für ein Jahr sowie Vorzeigegeld von mindestens 100 US-Dollar erforderlich, Arbeitsgenehmigung, Befreiung vom Vorzeigegeld für Landwirte möglich, Beschränkung des Anteils ausländischer Arbeitnehmer in Firmen auf 25 Prozent Ansässige Juden: ca. 850

Das Flüchtlingskind Peter Reis an Deck der SS Virgilio im Panama-Kanal, Juli 1939.

VENEZUELA

Venezuela ist für etwa 600 deutsch-jüdische Flüchtlinge ein Transitland in die USA, eine dauerhafte Niederlassung erfolgt nicht.

Emigranten: ca. 600 Transitflüchtlinge Politische Situation: Republik Einreise-/Aufenthaltsbedingungen: Visumpflicht, Landedepot von 500 Bolivar, Nachweis ausreichender Mittel zur Existenzgründung Ansässige Juden: ca. 1000 Prominente: Alfred Holländer (Komponist), Hugo Wiener (Kabarettist, Komponist)

GUYANA (BRITISCH-GUAYANA)

Etwa 130 Flüchtlinge gelangen nach Britisch-Guayana, ein in weiten Teilen wenig erschlossenes Tropenland. Trotz der widrigen Umstände ist die britische Kolonie zeitweise sogar als Siedlungsgebiet für Juden im Gespräch. Die britischen Ansiedlungspläne scheitern u.a. an mangelnder Finanzierung.

Emigranten: ca. 130 Politische Situation: britische Kolonie Einreise-/Aufenthaltsbedingungen: keine Visumpflicht, Vorzeigegeld von 100 Britischen Pfund, Entscheidung über Aufnahme im Landehafen Ansässige Juden: ca. 180

KOLUMBIEN

Kolumbien zählt zu den unbeliebteren Emigrationszielen in Lateinamerika. In Ermangelung alternativer Zufluchtsziele gelangen bis zu 5000 europäische Juden nach Kolumbien, darunter einige wenige von der Regierung angeworbene Hochschullehrer. Nach Protesten der Bevölkerung gegen die befürchtete wirtschaftliche Konkurrenz der Flüchtlinge beschließt die Regierung ab 1939 einen fast völligen Einwanderungsstopp. Bereits vor 1945 wandern viele Emigranten in andere südamerikanische Länder weiter, die letzten 1948 mit Ausbruch des kolumbianischen Bürgerkrieges.

Emigranten: ca. 5000 Juden unterschiedlicher Nationalität Politische Situation: Republik, 1943 Kriegseintritt auf alliierter Seite Einreise-/Aufenthaltsbedingungen: bis 1938 liberal, ab 1938 Vorzeigegeld von 300 US-Dollar, Aufnahme von Landwirten und Handwerkern bevorzugt, ab 1939 fast völliger Einwanderungsstopp Ansässige Juden: ca. 4000 Verbleib der Emigranten vor/nach 1945: Weiterwanderung in andere südamerikanische Länder

Arnold H. Zweig an seinem ersten Arbeitsplatz im Elektrofachgeschäft »Todo Electrico«, Barranquilla, 1940.

Der 20jährige Arnold H. Zweig in Barranquilla, Kolumbien, 1944.

ECUADOR

Ecuador zählt nicht zu den bevorzugten Zufluchtsländern. Um dem tropischen Tieflandklima zu entkommen, siedelt sich die Mehrheit der insgesamt ca. 4000 Flüchtlinge in der auf 2800 Meter Höhe gelegenen Hauptstadt Quito an. Entgegen den Vorschriften für Einwanderer, die eine Betätigung im landwirtschaftlichen oder industriellen Sektor vorschreiben, bauen sich die meisten Emigranten eine Existenz im Handel- und Dienstleistungssektor auf. Erhebliche soziale und kulturelle Schranken erschweren die Integration in die ecuadorianische Gesellschaft. Die Zugewanderten der ersten Generation bleiben daher weitestgehend unter sich, bauen jüdische Gemeinde-strukturen auf und gründen kulturelle Einrichtungen nach europäischem Vorbild wie zum Beispiel ein Theater in Quito. Durch Weiterwanderung sowie Assimilation der zweiten Generation kommt es langfristig zur Auflösung der deutsch-jüdischen Gemeinschaft.

Emigranten: ca. 4000 Flüchtlinge, überwiegend Juden Orte: Quito, Guayaquil Politische Situation: Republik Einreise-/Aufenthaltsbedingungen: Vorzeigegeld für Familienvorstand zwischen 400 und 1000 US-Dollar, nur landwirtschaftliche oder industrielle Betätigung gestattet, Eigeninvestition von 400 Dollar, im Juli 1938 (nicht umgesetzte) Verordnung zur Ausweisung von nicht landwirtschaftlich tätigen Juden Ansässige Juden: ca. 250 Verbleib der Emigranten vor/nach 1945: Niederlassung, Weiterwanderung nach Argentinien, Uruguay, Chile, Brasilien und in die USA

PERU

Peru zieht nur wenige Emigranten an. Ab 1938 sorgt eine Einwanderungssperre der Regierung dafür, daß kaum noch Flüchtlinge ins Land kommen. Die meisten der bis zu 2000 jüdischen Flüchtlinge, die sich bereits in Peru aufhalten, wollen das Andenland so schnell wie möglich verlassen. Denen, die bleiben, bieten sich Möglichkeiten der Betätigung im Handel, in der verarbeitenden Industrie und in der Leichtindustrie. Eine alteingesessene deutsch-jüdische Gemeinde kümmert sich um die Aufnahme der Neuankömmlinge. In den 1960er Jahren befinden sich noch 250 deutsch-jüdische Familien im Land.

Emigranten: ca. 2000, viele Transitflüchtlinge Ort: Lima Politische Situation: Republik Einreise-/Aufenthaltsbedingungen: ab 1938 Einwanderungssperre, Ausnahme für Inhaber eines durch das Außenministerium legalisierten Arbeitsvertrags für Landwirtschaft und Handwerk, Vorzeigegeld von 2000 Sol Ansässige Juden: ca. 3000 Verbleib der Emigranten vor/nach 1945: Niederlassung, Weiterwanderung in andere lateinamerikanische Länder, nach 1945 Weiterwanderung in die USA

Straßenkreuzung in Lima, 1930er Jahre.

Dose des Jüdischen Frauenvereins in Guayaquil, 1960. Die jüdische Gemeinde der Stadt wurde 1939 von Emigranten gegründet.

BRASILIEN

Brasilien ist neben Argentinien, Chile und Bolivien eines der wichtigsten Zufluchtsländer in Lateinamerika. Es nimmt ca. 16 000 jüdische Flüchtlinge auf. Der Süden und die Küste gelten als traditionelle Einwanderergebiete mit bereits bestehenden, relativ großen jüdischen Gemeinden. Viele der nach Brasilien Emigrierten eröffnen eigene Betriebe, exilierte Wissenschaftler sind am Aufbau der Universität von São Paulo beteiligt, Handwerker und Arbeiter finden Beschäftigung in der aufblühenden Industrie Brasiliens. Gesellschaftlich bleiben die Emigranten eng untereinander vernetzt und gründen eigene Synagogengemeinden in São Paulo, Porto Alegre und Rio de Janeiro. Die Congregação Israelita Paulista (CIP) in São Paulo entwickelt sich zu einem wichtigen religiösen, sozialen und kulturellen Zentrum für Emigranten.

Emigranten: ca. 16 000 Orte: São Paulo, Porto Alegre, Rio de Janeiro Politische Situation: formal Republik, ab 1937 Diktatur, 1942 Kriegseintritt auf alliierter Seite Einreise-/Aufenthaltsbedingungen: Auswahl nach Berufen und Kapital, ab 1938 Verschärfung der Einwanderungsbestimmungen, Visahandel, bis 1941 Kapitalistenvisa mit Landegeld von 250 Conto, 1941 Einwanderungsstopp Ansässige Juden: ca. 55 000 Verbleib der Emigranten vor/nach 1945: Niederlassung, Weiterwanderung in die USA und nach Palästina/Israel Prominente: Alice Brill (Malerin, Photographin), Hans Günter Flieg (Photograph), Henry (Heinz) Jolles (Musiker), Stefan Zweig (Schriftsteller)

Blick auf São Paulo, Photo von Hans Günter Flieg, 1950.

BOLIVIEN

Aus Mangel an alternativen Emigrationszielen fliehen Ende der 1930er Jahre mindestens 12 000 Juden aus dem Deutschen Reich nach Bolivien, eines der ärmsten Länder Lateinamerikas. Die Mehrzahl der Emigranten siedelt sich in La Paz an, Regierungssitz Boliviens und höchstgelegene Metropole der Welt. Mit Tätigkeiten im Handel, Handwerk oder in der Kleinindustrie schaffen die Emigranten schon bald den Aufstieg in die bolivianische Mittelschicht. Ein Versuch der landwirtschaftlichen Ansiedlung von 35 Familien scheitert dagegen letztlich. Im kulturellen und politischen Bereich entwickeln die Immigranten eine Reihe von Aktivitäten. Sozial bleiben die Einwanderer von der restlichen Bevölkerung isoliert. Bereits vor Kriegsende ist ein Drittel in Staaten mit besseren Lebensbedingungen wie Chile, Argentinien, Uruguay oder die USA abgewandert. 1945 befinden sich noch 4 800 jüdische Emigranten in Bolivien, von denen sich nur ein kleiner Teil dauerhaft niederläßt.

Emigranten: ca. 12 000 Orte: La Paz, Cochabamba, Santa Cruz, Tarija, Oruro Politische Situation: formal Republik, de facto ab 1936 Militärdiktatur, politisch einflußreiche deutsche Kolonie, 1943 Kriegseintritt auf alliierter Seite Einreise-/Aufenthaltsbedingungen: 1938/39 Visahandel, Mai 1939 Einwanderungsstopp für 6 Monate, ab April 1940 Grenzschließung Ansässige Juden: ca. 350 Verbleib der Emigranten vor/nach 1945: vereinzelt Niederlassung, zumeist Weiterwanderung in die USA, nach Chile, Argentinien und Uruguay

Jüdische Flüchtlinge aus Österreich arbeiten mit bolivianischen Arbeitern auf einer Baustelle in La Paz, 1941.

Leo Spitzer und ein bolivianisches Kind, La Paz 1941. Leo kam wenige Wochen nach der Ankunft seiner Eltern Eugen und Rosie Spitzer aus Wien zur Welt.

PARAGUAY

Bis zu 1000 deutsch-jüdische Emigranten fliehen nach Paraguay. Einige Juden befinden sich außerdem unter etwa 150 Saarländern, die 1937 für ein landwirtschaftliches Siedlungsprojekt nach Paraguay geholt werden. Wenige wagen den Neuanfang in Paraguay und eröffnen z.B. Konditoreien, Metzgereien und Schneidereien. Die Gründung eines deutsch-jüdischen Synagogenvereins und verschiedener Hilfsorganisationen trägt zur Stabilisierung der Exilantengemeinde bei. Die soziale Integration im Gastland erweist sich dagegen als schwierig. Der Großteil der Emigranten wandert bald in andere Länder weiter.

Emigranten: ca. 1000, viele Transitflüchtlinge Ort: Asunción Politische Situation: Republik Einreise-/Aufenthaltsbedingungen: Visa für Juden nur in Ausnahmefällen, nur Landwirtschaft und einige Handwerke zugelassen, Nachweis finanzieller Unabhängigkeit erforderlich Ansässige Juden: ca. 2000 Verbleib der Emigranten vor/nach 1945: Weiterwanderung nach Argentinien, Brasilien, Uruguay

»Lied einer Berlinerin in Paraguay« von Julius Preuss, 1942.

Ausweis für Hilda Preuss, Mai 1941.

URUGUAY

Das europäisch geprägte Uruguay zählt zu den bevorzugten Zufluchtszielen in Lateinamerika. Als Reaktion auf die rapide ansteigende Nachfrage nach Visa und die fremdenfeindliche Stimmung in Folge des Putsches von Gabriel Terra 1933 verschärft Uruguay seine zunächst freizügigen Einwanderungsbestimmungen im Verlauf der 1930er Jahre. Die Vorlage eines politischen Führungszeugnisses der Gestapo und der Ausschluß von Kranken und Behinderten sind nur zwei Beispiele für eine lange Reihe von Maßnahmen, die jedoch in der Praxis oft nicht strikt umgesetzt werden. Der Staat fördert die Niederlassung von Landwirten. Der Versuch einer landwirtschaftlichen Ansiedlung jüdischer Immigranten mißlingt jedoch. Statt dessen schaffen es die meisten, als Unternehmer, zumeist im Einzelhandel, Fuß zu fassen und sich in die Gesellschaft einzufügen. Rasch etabliert sich auch eine deutsch-jüdische Gemeinde, die sich jedoch aus Furcht vor Antisemitismus unauffällig verhält und auf Integration bedacht ist.

Emigranten: ca. 7000-7500 Flüchtlinge unterschiedlicher Konfession, überwiegend Juden Ort: Montevideo Politische Situation: Republik, de facto Diktatur Einreise-/Aufenthaltsbedingungen: Arbeitsvertrag oder 400 US-Dollar und Sichtvermerk des Konsulats, Möglichkeit des Nachholens von Angehörigen durch finanziell abgesicherte Verwandte und Arbeitgeber, ab Oktober 1936 politisches Führungszeugnis der Gestapo sowie Referenzen über die politische Einstellung und Ehrenhaftigkeit erforderlich, 1941 Ausschluß Kranker, Behinderter und Vorbestrafter, Erhöhung des Kapitalnachweises, Einführung eines jährlichen Quotensystems nach Nationalitäten mit besonderen Vorzugsquoten für Landwirte, keine strikte Umsetzung der Gesetze, z.B. Duldung von Personen mit Touristen- oder Transitvisa, Visahandel Ansässige Juden: ca. 25000 Verbleib der Emigranten vor/nach 1945: Niederlassung, Weiterwanderung nach Argentinien und Brasilien, nach 1945 Weiterwanderung nach Palästina/Israel und in die USA Prominente: J. Hellmut Freund (Lektor)

Die Anstecknadel der Republik Chile war ein Geschenk der Stadträtin von Santiago de Chile an Ludwig Simon im Januar 1939, zwei Monate vor der Ausreise der Familie.

CHILE

Chile gehört neben Argentinien, Brasilien und Uruguay zu den bevorzugten Exilländern Lateinamerikas. Über 13000 deutsch-jüdische Flüchtlinge emigrieren vor allem in den Jahren 1938 und 1939 nach Chile. Günstige wirtschaftliche Bedingungen, insbesondere in der Textilindustrie, und ein gutes Fürsorgenetz jüdischer Einrichtungen führen zu einer weitreichenden Integration der Emigranten. Auch wenn ihnen die Anerkennung ihrer akademischen Abschlüsse verweigert wird und viele daher gezwungen sind, als Hausangestellte, Verkäufer oder Büroangestellte ihre »chilenische Karriere« zu beginnen, gelingt es den meisten, ihren früheren sozialen Status wiederzuerlangen. Neben kulturellen und religiösen Einrichtungen begründen die Emigranten 1943 die Exilzeitung *Deutsche Blätter*.

Emigranten: ca. 13000 Orte: Santiago, Valparaíso, Temuco, Valdivia, Puerto Montt Politische Situation: Republik Einreise-/Aufenthaltsbedingungen: Vorzeigegeld bzw. Transferkapital erforderlich, nach Erdbeben im Süden des Landes Ausstellung von »Südvisa« bei Erbringung von Wiederaufbauleistungen (meist umgangen), von 1933 bis 1938 mehrfache Verschärfung der Asylgesetzgebung, z.B. Quotierung jüdischer Immigration, berufliche Beschränkung auf Landwirte, von 1938 bis 1941 liberalere Handhabung trotz offiziellem Einwanderungsstopp 1940 Ansässige Juden: ca. 10000 Verbleib der Emigranten vor/nach 1945: Niederlassung, Weiterwanderung nach Argentinien und Brasilien

Handkoffer der Berliner Familie Simon, mit dem sie Ende März 1939 nach Chile emigrierte. Mit demselben Koffer kehrte sie 24 Jahre später nach Deutschland zurück.

ARGENTINIEN

Aufgrund der europäischen Prägung und des hohen Lebensstandards gilt Argentinien als das begehrteste Emigrationsziel in Lateinamerika. Mit der Aufnahme von bis zu 30 000 deutsch-jüdischen Emigranten rangiert Argentinien mit Abstand vor den ebenfalls stark frequentierten Exilländern Brasilien, Chile und Bolivien. Als klassisches Einwanderungsland bietet es den Flüchtlingen günstige Arbeits- und Lebensbedingungen. Trotzdem werden viele in der argentinischen Gesellschaft zunächst nicht heimisch. Die konservative Elite Argentiniens begegnet den Neuankömmlingen mit Ablehnung. In eigenen Vereinen und kulturellen Institutionen wie der Freien Deutschen Bühne bleiben die deutschen Juden unter sich. In Kunst und Musik, wo Sprachbarrieren keine Rolle spielen, sind die Impulse, die von den Emigranten auf das kulturelle Leben Argentiniens Leben ausgehen, vielfältiger. Das Teatro Colón bietet vielen exilierten Musikern eine Anstellung. Viele Emigranten lassen sich schließlich dauerhaft in Argentinien nieder. Nach 1945 werden sie erneut mit dem NS-Regime konfrontiert: Neben anderen lateinamerikanischen Ländern bietet insbesondere Argentinien unter der Präsidentschaft von Juan Domingo Perón vielen geflohenen NS-Verbrechern Unterschlupf.

Emigranten: ca. 30 000 Orte: Buenos Aires, landwirtschaftliche Kolonien der Jewish Colonization Association Politische Situation: Republik, nach Militärputsch 1943 Diktatur Einreise-/Aufenthaltsbedingungen: bis Juli 1938 Einreise mit Touristenvisum und Nachholen der Familien leicht möglich, ab 1938 Verschärfung der Einwanderungsbestimmungen, dann Grenzschließung bis Kriegsende, gute Beschäftigungsmöglichkeiten für Landwirte, Handwerker, Facharbeiter und Hausangestellte Ansässige Juden: ca. 270 000 Verbleib der Emigranten vor/nach 1945: Niederlassung, Weiterwanderung in die USA, nach Palästina/Israel und Deutschland Prominente: Gisèle Freund (Photographin), Michael Gielen (Dirigent, Komponist), Paul Walter Jacob (Opern- und Theaterregisseur), Marie Langer (Psychoanalytikerin), Renate Schottelius (Tänzerin), Grete Stern (Photographin)

Werner Max Finkelstein (ganz links) in Mar del Plata, 1952. Finkelstein kam 1941 mit 16 Jahren nach Bolivien, 1948 wanderte er weiter nach Argentinien. Er war Mitbegründer des Hot Club de Buenos Aires, eines der größten Jazzclubs in Südamerika.

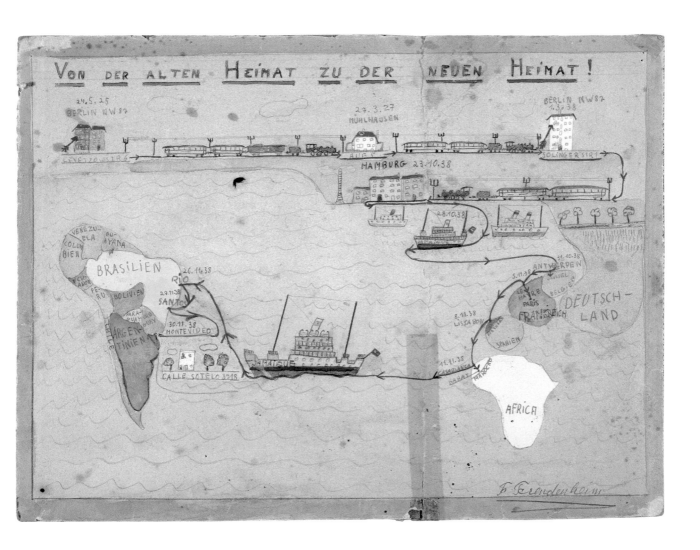

Auf der Überfahrt nach Uruguay zeichnete der zwölf-
jährige Fritz Freudenheim die Stationen der Reise »Von
der alten Heimat zu der neuen Heimat« ein. Die Familie
Freudenheim emigrierte Ende 1938 von Berlin nach
Montevideo.

Marie Langer, Photo von Grete Stern, Buenos Aires 1945. Die Wiener
Ärztin Marie Langer flüchtete nach dem »Anschluß« Österreichs im März
1938 nach Uruguay und kam vier Jahre später nach Buenos Aires. Als
Lehranalytikerin wirkte sie entscheidend an der Institutionalisierung der
Psychoanalyse in Argentinien mit. Ihr politisches Engagement zwang sie
1974 erneut zur Flucht ins mexikanische Exil. Wenige Monate vor ihrem
Tod 1987 kehrte sie jedoch zurück nach Buenos Aires.
Selbstporträt von Grete Stern, 1935. 1904 in Elberfeld geboren, betrieb
Grete Stern mit Ellen Rosenberg (später Auerbach) ein Studio für Photo-
graphie und Werbegraphik in Berlin. Anfang 1934 emigrierte Grete Stern
nach London, zwei Jahre später ließ sie sich in Buenos Aires nieder.

Renate Schottelius, Photo von Grete Stern, Buenos
Aires 1942. Mit 14 Jahren kam Renate Schottelius 1936
aus Berlin nach Argentinien. Sie setzte dort ihre in Berlin
begonnene Tanzausbildung bei der Amerikanerin Miriam
Winslow fort.
Renate Schottelius, Photo von Ellen Auerbach, Argenti-
nien 1947.

Kurt Riegner im Büro der Jüdischen Gemeinde in Berlin,
um 1935. Riegner, ein Leiter der jüdischen Jugendgrup-
pe »Ring«, organisierte 1938/39 zusammen mit Günter
Friedländer die Emigration von 52 Jugendlichen.
Das Rechnungsbuch von Edith Zanders, im November
1938 begonnen, verzeichnete die Ausgaben für die
Auswanderung und die Rückzahlungen der Gruppenmit-
glieder in die Heimkasse.

Die Mitglieder der Riegner-Gruppe bezogen im März 1939 ein Haus im Stadtzentrum von Buenos Aires. Das Ludwig-Tietz-Heim, benannt nach einem Leiter der deutsch-jüdischen Jugendbewegung, wurde zu einem wichtigen Treffpunkt junger Emigranten in Buenos Aires.

»Am 31. März 1938 bekam Lonny Riegner ihr Baby ...
das erste Mitglied, das auf argentinischem Boden gebo-
ren wurde.« Lonny und Tomás Riegner auf der Terrasse
des Ludwig-Tietz-Heims, um 1940.

Wolf Gruner
VON WIEN NACH LA PAZ – DER LEBENSWEG VON MAX SCHREIER

Bolivien ist eines der ärmsten Länder Lateinamerikas. Dennoch verfügt es über ein Planetarium und zwei Observatorien. Alle drei Einrichtungen verdanken ihre Existenz der Arbeit und den Kontakten von Max Schreier. Er war einer von Tausenden Flüchtlingen aus Deutschland und Österreich, die sich vor der NS-Verfolgung in den Andenstaat retten konnten. 1989, auf der Suche nach Interviewpartnern, hatte ich Max Schreier in Bolivien getroffen. Er lud mich in ein Hotel in der Altstadt von La Paz ein. Ich erwartete, daß wir in der Lobby einen Tee trinken und uns unterhalten würden. Doch Max Schreier führte mich in ein karges, fast leeres Zimmer im ersten Stock: Es gab nur ein Waschbecken, ein Bett, zwei Holzstühle und einen Schrank, auf dem ein großer Koffer lag. In diesem Hotelzimmer lebte Dr. Max Schreier, Pensionär und geachteter bolivianischer Wissenschaftler. Er war zu diesem Zeitpunkt hochbetagt, Witwer, doch weder ohne Vermögen noch ohne Familie.[1] Wer war und woher kam Max Schreier?

Max Schreier wurde am 22. Februar 1908 in Wien als Sohn jüdischer Eltern geboren. Seit 1926 studierte er an der Wiener Universität Chemie, Experimentalphysik, Theoretische Optik und die Relativitätstheorie Einsteins. Während des Studiums begann sich Max Schreier für Astronomie zu interessieren. 1932 promovierte er mit einer Arbeit über »Elementarladungen bei kleinen Partikeln«. Sein Vater, Inhaber einer Trikotagenfabrik, hatte ihn schon Ende der 1920er Jahre auf das Erstarken der Hitler-Anhänger aufmerksam gemacht und ihm mit Blick auf eine spätere Auswanderung zu einer praktischen Ausbildung geraten. Parallel zum Studium hatte Max Schreier deshalb das Färber- und Textilhandwerk erlernt. Nach seinem Studienabschluß richtete er in Wien für verschiedene Firmen Färbereien ein und arbeitete als Ingenieur.

Der politisch interessierte und bei den Jungsozialisten aktive Max Schreier verfolgte intensiv die politischen Entwicklungen in Deutschland und war gut informiert über die sich dramatisch verschlechternde Situation der deutschen Juden. Angesichts der brutalen Judenverfolgung in Österreich seit dem »Anschluß«

an das Deutsche Reich im März 1938 entschloß sich Max Schreier zur Emigration. Zunächst dachte er an Übersee oder Palästina. Diese Ziele gab er bei der Israelitischen Kultusgemeinde Wien in der Auswanderungskartei an, die diese im Mai 1938 anzulegen gezwungen war. Handwerker wurden in vielen Ländern als Einwanderer bevorzugt. Dementsprechend trug Max Schreier statt seiner akademischen Ausbildung »Färbermeister und Textilchemiker« als Berufe in die Auswandererkartei ein.

Ende Juni 1938 reiste er illegal in die Schweiz ein. In Zürich beantragte er bei den Botschaften von Mexiko, China und Bolivien Einreisevisa. Nach seiner eigenen Aussage hatte er diese drei Staaten ausgewählt, weil sie die einzigen waren, die zu diesem Zeitpunkt keine Vorzeigegelder verlangten.[2] Die bolivianische Botschaft reagierte zuerst und gewährte Max Schreier ein Einreisevisum. Als er seinen Eltern in Wien schrieb, wohin die Reise gehen sollte, fragten sie ihn, ob er denn verrückt sei. Ende August 1938 machte sich Max Schreier auf den weiten Weg, zunächst mit dem Zug nach Frankreich, dann mit dem Schiff vom französischen Atlantikhafen La Rochelle auf die andere Seite der Welt. Die jüdische Hilfsorganisation HICEM organisierte und bezahlte die Reise. Nach der Ankunft in der chilenischen Hafenstadt Arica ging es mit dem Zug weiter ins bolivianische Andenhochland, nach La Paz.

Viele Flüchtlinge erlebten die Ankunft in La Paz, in der 3600 Meter über dem Meeresspiegel liegenden Metropole, als physischen und sozialen Schock. Infolge des Sauerstoffmangels konnte während der ersten Tage jeder Schritt zur Qual werden. Zudem lebte die Mehrheit der damals 120000 Einwohner in kaum vorstellbarer Armut. Gleich nach seiner Ankunft traf Max Schreier zufällig einen Deutschen, der erfreut war, hier einem Wiener zu begegnen. Der Deutsche gehörte der NSDAP-Auslandsorganisation an. Er störte sich jedoch nicht weiter daran, daß Max Schreier Jude war. Für ihn wogen die Gemeinsamkeiten der Europäer gegenüber der einheimischen Bevölkerung schwerer als »rassische Differenzen«. Als der Deutsche von Schreiers handwerklichen Fähigkeiten erfuhr, bot er ihm sofort eine Stellung an, er sollte eine Färberei für eine Textilfabrik einrichten.

Nach einigen Monaten konnte Max Schreier mit Hilfe des Deutschen auch Einreisevisa für seine Mutter, seinen Vater und seinen Bruder beschaffen. Das anfänglich verspottete Ziel Bolivien stellte inzwischen

auch für sie eine der wenigen verbliebenen Emigrationsmöglichkeiten dar, denn viele Länder hatten ihre Grenzen für die verarmten Juden geschlossen oder restriktive Einwanderungsbestimmungen aufgestellt. Bolivien hingegen benötigte Einwanderer. Der Andenstaat hatte 1935 einen mehrjährigen, verheerenden Krieg um die Chaco-Region gegen Paraguay verloren, der über hunderttausend Menschenleben gefordert hatte. Bolivien entwickelte sich 1938/39 zu einem wichtigen Zufluchtsziel für Juden aus dem Deutschen Reich.

In dem Andenland entstanden infolge des starken Zustroms von Flüchtlingen rasch soziale Probleme. Im März 1939 berichteten Hilfsstellen nach Wien, in La Paz stünden nur noch Notquartiere (3 Personen in einem Bett) zur Verfügung. Da fast alle Emigranten in die Großstadt La Paz wollten, befürchte man, daß dort »in Kürze eine feindselige Stimmung bei der einheimischen Bevölkerung« entstehen könne. Weiter heißt es in diesem Bericht: »Höchstens 10% der Emigranten, die Spezialberufen angehören, können voraussichtlich in La Paz Erwerb finden. Die verbleibende große Masse muß in der Landwirtschaft in der Provinz Unterkommen finden. Diesbezüglich sind die Vorbereitungen im Zuge, die jedoch voraussichtlich erst nach 6 Monaten zur endgültigen Durchführung gelangen können.« Die Israelitische Kultusgemeinde Wien, die diese Nachrichten am 8. März 1939 in einem Rundschreiben verbreitete, warnte nun sogar vor einer Ausreise nach Bolivien.[3]

Auf die Zustände in La Paz reagierend, schufen Mitglieder der jüdischen Gemeinden Boliviens ein Hilfswerk für die Flüchtlinge. Es errichtete in La Paz Unterkünfte für die Neuankömmlinge und organisierte einen Umschulungsbetrieb, in dem diese für eine Tätigkeit in geplanten landwirtschaftlichen Siedlungen ausgebildet werden sollten. Mauricio Hochschild, einer der drei Zinnmagnaten von Bolivien und selbst deutsch-jüdischer Herkunft, unterstützte die landwirtschaftlichen Projekte mit viel Geld.[4]

Teile der bolivianischen Presse betrieben, unterstützt von der NSDAP-Auslandsorganisation und der Deutschen Botschaft, seit 1939 eine heftige antijüdische Kampagne gegen die Einwanderung. Davon beeinflußt, untersagte am 2. Mai 1939 die bolivianische Regierung die Vergabe von Einreisegenehmigungen für Juden, zunächst für sechs Monate. Sie ließ nur noch Emigranten mit bereits erteilten Genehmigungen oder mit einem Kapital von 2500 Dollar ins

Land. Über Familiennachzug sowie über die großzügige Visaausgabe durch einzelne Konsuln gelangten dennoch weiter viele deutsche und österreichische Juden nach Bolivien, wenngleich sich mit Kriegsbeginn im September 1939 neue Schwierigkeiten durch die Schließung von Transitrouten auftürmten. Ende April 1940 suspendierte die bolivianische Regierung das Ausstellen neuer Einreisegenehmigungen für Juden. Visa wurden nur noch an Personen ausgegeben, die bereits vor dem 20. April 1940 Einreisegenehmigungen erhalten hatten, wobei die Regierung diesen lediglich 90 Tage gewährte, um nach Bolivien zu gelangen.[5] Anfang Juni 1940 verlangte der bolivianische Staat sogar, bereits erteilte Einreisevisa neu bestätigen zu lassen.[6]

Wie viele Juden sich vor der Verfolgung nach Bolivien retten konnten, läßt sich nicht genau sagen. Das in Berlin erscheinende *Jüdische Nachrichtenblatt* berichtete, daß bis Mai 1940 bereits etwa 9000 Juden nach Bolivien eingewandert seien.[7] Aus Österreich flüchteten dorthin bis Oktober 1941 insgesamt 2564 Juden.[8] Eine Gesamtzahl von mindestens 12 000 jüdischen Immigranten erscheint also realistisch. Der überwiegende Teil von ihnen wanderte allerdings nach Kriegsende in andere Länder weiter.

Die Familie von Max Schreier hatte es noch im Frühjahr 1939 geschafft, Wien mit Ziel Bolivien zu verlassen. Sein Vater starb auf der Überfahrt, seine Mutter und sein Bruder erreichten La Paz im Mai 1939. Max Schreiers deutscher Arbeitgeber wurde 1941 wegen Nazipropaganda verhaftet, damit verlor Schreier seine Stelle. Doch er fand rasch neue Arbeit in Cochabamba, wo er wieder eine Färberei einrichtete. Der Sohn seines neuen Arbeitgebers arbeitete im Instituto Geográfico Militar. Dort begann dann Max Schreiers eigentliche bolivianische Karriere. Von 1943 bis 1960 beschäftigte ihn das militärgeographische Institut als Professor für Geodäsie, Kartographie, Geophysik und Astronomie. Von 1960 bis 1976 arbeitete er als Ausbilder für die bolivianische Luftwaffe, die ihm dafür später den Majorsrang verlieh. Ab 1949 übernahm Max Schreier Lehraufträge an der Universidad Mayor de San Andrés in La Paz, im Jahr 1950 erhielt er einen Lehrstuhl. Er lehrte und forschte dort insgesamt 26 Jahre lang, bis zu seiner Emeritierung 1976. Seit 1966 leitete er die Astronomische Fakultät. Durch persönliche Vermittlung von Max Schreier kamen 1972 Gespräche zwischen der Universität, der bolivianischen Akademie und der sowjetischen

Akademie der Wissenschaften zustande, die 1973 zunächst zum Bau des Anden-Observatoriums in Patacamaya durch die Sowjetunion, später einer zweiten Station im Departement Tarija führten. Dank seiner guten Beziehungen zu nordamerikanischen Wissenschaftlern gelang es ihm außerdem, 1978 einen Projektor aus den USA als Geschenk zu erhalten. Mit diesem wurde ein Planetarium in La Paz eingerichtet, das heute seinen Namen trägt.

Zehn Jahre vor seinem Tod am 25. Mai 1997 veröffentlichte Max Schreier ein Buch mit dem Titel *Einstein visto desde los Andes bolivianos* (Einstein von den bolivianischen Anden aus betrachtet). Das in spanischer Sprache geschriebene und der studentischen Jugend Boliviens gewidmete Buch erschien im Verlag Los Amigos del Libro von Werner Guttentag, einem anderen deutsch-jüdischen Emigranten.

Während viele Flüchtlinge das »Hotel Bolivien« nur als Transitstation betrachtet hatten und so bald wie möglich nach Argentinien, Palästina oder in die USA weiterwanderten, blieb Max Schreier und engagierte sich für das bitterarme Land, welches ihm, seiner Familie und vielen anderen Verfolgten das Leben gerettet hatte. Auf der Website der Astronomischen Fakultät der Universität La Paz wird seine Einwanderung heute einerseits mit der »Naziinvasion« von Österreich begründet, anderseits mit einer Einladung der bolivianischen Armee, in Bolivien als Kartograph zu arbeiten. Daß Schreier geflohen war, weil ihm allein aufgrund seiner jüdischen Herkunft Verfolgung drohte, erschien dem Verfasser wohl als nicht angemessen für den Vater der bolivianischen Astronomie.

1 Die biographischen Angaben zu Max Schreier basieren auf einem von mir 1989 mit ihm geführten Interview sowie Recherchen in Wiener Archiven im Jahr 2006.
2 Anfang 1938 hatte das Vorzeige- bzw. Landungsgeld in Bolivien noch 300-400 Reichsmark betragen, unter bestimmten Voraussetzungen war eine Befreiung davon möglich. Vgl. Winfried Seelisch, »Jüdische Emigration nach Bolivien Ende der 30er Jahre«, in: Achim Schrader/Karl Heinrich Rengstorf (Hg.), *Europäische Juden in Lateinamerika*, St. Ingbert 1989, S. 77-101, hier S. 83.
3 Central Archives for the History of the Jewish People, Jerusalem, Archiv der Wiener Kultusgemeinde, Nr. 2668.
4 Vgl. hierzu auch Leo Spitzer, *Hotel Bolivia. The Culture of Memory in a Refuge from Nazism*, New York 1998, S. 120-140.
5 Verordnung vom 30.4.1940, in: *Anuario administrativo de 1940*, La Paz, Bd. 2, S. 177f.
6 *Jüdisches Nachrichtenblatt*, Berliner Ausgabe, Nr. 45 vom 4.6.1940, S. 1.
7 *Jüdisches Nachrichtenblatt*, Berliner Ausgabe, Nr. 40 vom 17.5.1940, S. 1.
8 Herbert Rosenkranz, *Verfolgung und Selbstbehauptung. Die Juden in Österreich 1938 bis 1945*, Wien/München 1978, S. 270.

Kurt Bialostotzky in Santa Cruz, 1958.
Aquarell von Kurt Bialostotzky, 1958.

164

Kurt Bialostotzky in Berlin, um 1930. Kurt Bialostotzky,
genannt Bial, der in Berlin bei dem Maler und Graphiker
Emil Orlik studiert hatte, mußte bei der Emigration nach
Bolivien sein bisheriges künstlerisches Werk zurücklassen.
Bolivianische Sonnengott-Holzfigur aus dem Besitz von
Kurt Bialostotzky.

»Das Photo zeigt die letzte Aufnahme in Chemnitz und die erste Aufnahme in São Paulo. Der schmale schwarze Trennstrich zwischen den beiden Bildern beinhaltet unter anderem: Kriegsausbruch, Flucht mit dem Vater von Chemnitz nach Berlin, Ausreise nach Genua, Überfahrt nach Brasilien, Ankunft in São Paulo.«

Der sechzehnjährige Hans Günter Flieg machte 1939 eine Ausbildung bei Grete Karplus, Photographin des damaligen Jüdischen Museums in Berlin. Karplus photographierte Flieg kurz vor seiner Abreise in ihrem Photolabor.

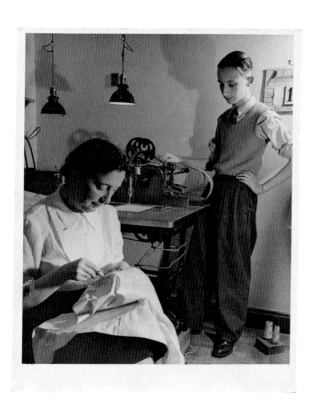

Die Mutter und der Bruder Stefan bei der
Arbeit an der Stickmaschine, Photo von Hans
Günter Flieg, Ende 1940.
Stickerei in der Maschine, Photo von Hans
Günter Flieg, um 1950.

Die Familie hatte noch in Deutschland einen
Stickautomat gekauft und nach Brasilien
verschiffen lassen. Mit dieser Maschine grün-
deten die Eltern die Firma »Bordados Flieg«.

Zum Geburtstag im August 1940 schenkte Hans Günter
Flieg seinem Vater einen Bilderbogen, der Momente des
neuen Lebens erfaßte.

168

Die Kehrseite
der Medaille

Kirschen? in
Nachbars Garten

Hoch die
Arbeit!

"Muttis Palmen"

Unser täglich Brot
gib uns heute !!!

...auf das ersehnte
Mittagbrot!

Die Sonne der Familie

Vou chorar!

Portugiesisch konver-
sieren.... (quanto é?)

und lässt sich
trotzdem nicht
anführen! (muuito caro!)

10$ das bisschen
Pfefferminztee !!
Pflanzen, das tut dem
Portemonnaie nicht
so weh!

...ença
elefonar?

Michérica, laranja Baía!

Hm! Gostoso!

Paciencia!

Was dem einen sein
Schornsteinfeger,
ist dem anderen sein
Lixeiro. Viel Glück !!!

169

Hans Günter Flieg wurde zu einem der wichtigsten Chronisten von Brasiliens Aufbruch in die Moderne. 1956 photographierte er die Deckung des Ibirapuera-Stadions in São Paulo mit Aluminium-Platten. Hans Günter Flieg photographierte häufig für die Gemeindezeitung der 1936 gegründeten deutsch-jüdischen Gemeinde Congregação Israelita Paulista. Das Photo von Kindern mit brasilianischen Fähnchen bei einem Umzug durch das Kinderheim der Gemeinde entstand 1941.

Hans-Ulrich Dillmann
EIN KARIBISCHER AUSWEG – DIE SIEDLUNG
SOSÚA IN DER DOMINIKANISCHEN REPUBLIK

Der Transatlantikliner Conte Mano Blanco warf gegen 13 Uhr Anker vor Santo Domingo. Am Ufer der Hauptstadt der Dominikanischen Republik hatten sich am 9. Mai 1940 zahlreiche Schaulustige versammelt, um die Ankunft des Schiffes zu beobachten. Und im Hafen wartete eine Delegation der Dominican Republic Settlement Association (DORSA) auf die Ankunft von 38 jüdischen Passagieren.
An die Reling gelehnt, verfolgte Martin Katz das Treiben. »Ich war skeptisch und doch hoffnungsfroh. Ich wußte, ich war gerettet«, erinnert sich der heute Neunundachtzigjährige. Er gehörte zur ersten Gruppe von jüdischen Flüchtlingen – 27 Männer, zehn Frauen und ein 14 Monate alter Junge –, die noch direkt aus Nazideutschland in die Dominikanische Republik kamen, um an der Nordküste des Landes ein jüdisches Siedlungsprojekt zu realisieren.
Als die beiden Busse mit den Neuankömmlingen nach achtstündiger Fahrt die knapp 300 Kilometer nach Sosúa bewältigt hatten, waren einige der künftigen Siedler schockiert: Vor ihnen lag eine Wildnis, die noch darauf wartete, urbar gemacht zu werden. »Dann zogen wir mit Äxten, Sägen und Macheten aus, um die Umgebung des Siedlungsareals bewohnbar zu machen. Es war Knochenarbeit, aber es ging um unser Überleben. Es sollte so etwas wie ein Kibbuz werden«, erinnert sich Katz.
Der Grundstein für den »rettenden Hafen«, wie US-amerikanische Presseberichte das Projekt in Sosúa nannten, wurde im französischen Évian-les-Bains gelegt. In dem mondänen Kurort am Genfer See trafen sich auf Initiative des US-amerikanischen Präsidenten Franklin D. Roosevelt vom 6. bis zum 15. Juli 1938 die diplomatischen Vertreter von 32 Staaten. Angesichts der vielen jüdischen Flüchtlinge aus Deutschland und Österreich sollte über Lösungsmöglichkeiten beraten werden. Es wurde schnell deutlich, daß kein Staat gewillt war, eine größere Zahl von Flüchtlingen aufzunehmen. Einzig die Dominikanische Republik bekundete ihre Bereitschaft, 50 000 bis 100 000 vertriebenen Juden im Rahmen eines landwirtschaftlichen Siedlungsprojektes Zuflucht zu gewähren.

Über die Motive des dominikanischen Diktators Rafael Leónidas Trujillo Molina ist viel spekuliert worden. Sicher ist, daß Trujillo und seine Diplomaten viel unternahmen, um die internationale Reputation des Despoten zu verbessern. Denn in den USA wurde diskutiert, die Dominikanische Republik zu ächten, nachdem Trujillo im Oktober 1937 ein Massaker an den im Land lebenden Einwanderern aus dem benachbarten Haiti angeordnet hatte. Mindestens 17 000 Menschen wurden während des mehrtägigen Pogroms zur »Dominikanisierung des Grenzbereichs« niedergemetzelt. Aber nicht nur die Verurteilung dieses Verbrechens dürfte den Diktator, der selbst haitianische Vorfahren hatte und lebenslang versuchte, seinen dunklen Teint mit Bleichcreme aufzuhellen, angetrieben haben. Vielmehr wurde im Land bereits seit Ende 1936 die Notwendigkeit einer veränderten Migrationspolitik diskutiert. Weiße, landwirtschaftlich ausgebildete Fachkräfte aus europäischen Ländern sollten das dünn besiedelte Land agrarisch weiterentwickeln. »Zwei Konditionen sind grundlegend, damit ein Einwanderer dem Land wirklich dient: die Zugehörigkeit zur weißen Rasse und seine Tätigkeit als Landwirt«, schrieb am 22. September 1937 der Direktor des Statistischen Amtes, Vicente Tolentino. Schon zu diesem frühen Zeitpunkt wurde auch die Zulassung größerer Kontingente jüdischer Einwanderer erwogen.
Armando Bermúdez, ein dominikanischer Unternehmer, glaubt nach Gesprächen mit Personen aus der Umgebung Trujillos an ein eher persönliches Motiv für das Aufnahmeangebot für jüdische Verfolgte: Die Tochter Trujillos aus erster Ehe, Flor de Oro Trujillo Ledesma, sei während ihres Internatsaufenthaltes in Frankreich aufgrund ihrer Hautfarbe von Mitschülerinnen geschnitten worden. Nur eine aus Deutschland stammende junge Jüdin, Lucy Mai, habe sich mit ihr angefreundet. Nach ihrer Heirat 1932 habe die Präsidententochter auf der Hochzeitsreise die Schulfreundin in Deutschland besucht. 1937, so Bermúdez, habe die Freundin dann Flor de Oro Trujillo Ledesma um Visa für sich und ihren Ehemann Walter Kahn, die Tochter Valerie sowie ihre Mutter Isabela Mai gebeten. 1938 reiste Lucy Kahn mit Familie in den Karibikstaat ein.
Den in Évian angebotenen Strohhalm aus der Karibik ergriff das American Jewish Joint Distribution Committee (Joint) und begann die Voraussetzungen für eine jüdische Siedlung unter Palmen zu schaf-

fen. Landwirtschaftsexperten des Agro-Joint reisten vom 7. März bis 18. April 1939 durch die Dominikanische Republik, um die Siedlungsmöglichkeiten für die »jüdischen Europäer« zu evaluieren. Der Schuhfabrikantensohn Ludwig Hess aus Erfurt, der bereits 1933 aus Deutschland geflohen war, begleitete sie als Übersetzer. Er nannte sich später Luis Hess und lebt noch heute, 97 Jahre alt, in Sosúa.

Am 16. Januar 1940 traf eine Delegation der inzwischen vom Joint in New York gegründeten Dominican Republic Settlement Association (DORSA) ein. Sie unterzeichnete am 30. Januar 1940 den offiziellen Vertrag mit der dominikanischen Regierung und bezahlte 100 000 US-Dollar an den Diktator Rafael Leónidas Trujillo Molina für das Gelände einer ehemaligen Bananenplantage in Sosúa, die zu dessen Privatbesitz gehörte. Insgesamt handelte es sich um rund 10 800 Hektar Land und 24 Häuser, die Trujillo einige Jahre zuvor für 50 000 US-Dollar erstanden haben soll. In dem Abkommen wurde den künftigen jüdischen Siedlern und ihren Nachkommen ein Leben »frei von Belästigung, Diskriminierung oder Verfolgung« garantiert.

Ausgewählt wurden die Siedler von Solomon Trone. Der ehemalige leitende Angestellte von General Electric und seine Frau reisten von März 1940 bis Juni 1941 durch die Niederlande, Belgien, Frankreich und die Schweiz, um für das Sosúa-Projekt Flüchtlinge mit einer landwirtschaftlichen Ausbildung auszusuchen. »Eines der härtesten Dinge war, wir mußten entscheiden, wer Häuser, Sonnenschein und eine Chance zum Leben haben wird«, formulierte Trone später in einem Bericht an den Joint.

Artur Kirchheimer und seine Frau Ilona sowie Tochter Hannah wurden in einem Lager in Bayonne für die Siedlung in der Karibik ausgewählt. Insgesamt 51 Personen wurden so aus dem Lager gerettet. Der 1908 in Hamm geborene Kirchheimer hatte als Modeeinkäufer für das Hamburger Kaufhaus Tietz gearbeitet, bevor er vor den Nazis nach Luxemburg geflohen war. Seine zweijährige Tätigkeit auf einem Bauernhof kam ihm nun zugute. Ähnlich ging es Felix Koch. Dem heute 89 Jahre alten Wiener Radio- und Rundfunktechniker und Hobbyphotographen ist es zu verdanken, daß viele Photos von der Gründung und Entwicklung der jüdischen Dorfgemeinschaft Zeugnis ablegen.

Am 13. Juli 1941 kam die Gruppe aus Bayonne in Sosúa an. »Wir wurden die Luxemburger genannt«, erzählte vor Jahren Kirchheimer, der inzwischen den Vornamen Arturo trug und im August 2004 gestorben ist. »Die anderen nannten wir die Deutschen, weil sie aus Deutschland ausgereist waren, oder die Schweizer, weil sie von dort aus nach Sosúa gekommen waren.« Die Siedler, die bis Ende 1941 eintrafen, wurden kostenlos untergebracht und verpflegt. Jeder der »Colonos«, wie sie sich selbst nannten, erhielt monatlich 3 US-Dollar Bargeld für persönliche Einkäufe. Nach einem halben Jahr mußten nach den Regeln der DORSA die Siedler für sich selbst aufkommen, erhielten jedoch im DORSA-Laden einen monatlichen Kredit in Höhe von 9 US-Dollar für Einkäufe.

Ebenfalls auf Kreditbasis wurde ihnen ein Haus und ein Hektar Land im Wert von 800 US-Dollar gewährt sowie zusätzliches Gartenland für den Gemüseanbau (35 US-Dollar), Möbel und Gartenwerkzeuge (120 US-Dollar), Kleinvieh (25 US-Dollar) ein Maultier (45 US-Dollar), ein Sattel (15 US-Dollar), 2 Kühe (45 US-Dollar), Arbeitsausrüstung (15 US-Dollar) sowie ein Familienkleinkredit in Höhe von 500 US-Dollar.

1941 entstand eine Milchkooperative, eine andere Kooperative begann aus Limettenblättern und Zitronengras Öl zu destillieren und in die USA zu verkaufen. Bald gab es eine Bäckerei, eine koschere Metzgerei und einen Lebensmittelladen. Es kamen ein Kino, eine Bibliothek, ein Sportclub, ein Hospital, eine Apotheke, eine Gaststätte hinzu und natürlich eine jüdische Schule. Sie heißt heute Colegio Luis Hess und ist damit nach jenem Mann benannt, der als einer der ersten jüdischen Flüchtlinge aus Deutschland nach Sosúa kam. Auch eine Synagoge wurde gebaut, in der noch heute einmal im Monat Gottesdienst für die wenigen noch verbliebenen jüdischen Einwohner gehalten wird. Ein kleines jüdisches Museum legt Zeugnis über die Entstehungsgeschichte des Ortes ab.

Die landwirtschaftliche Entwicklung der Siedlung dagegen war zu Anfang »ein Reinfall«, bedauert Martin Katz. »Wir haben Salat, Tomaten, Zwiebeln und Auberginen angebaut. Aber die Dominikaner haben das nicht gekannt und nicht gekauft. Wir waren in einem verzweifelten Zustand. Wir wußten nicht, was tun. Viele Leute sind auch nur hierhergekommen, um ihr Leben zu retten«, sagt Katz. »Nicht jeder Mensch kann Viehzüchter und Farmer werden«, der zuvor als Konzertpianist in Wien, als Stoffhändler in Darmstadt oder als Wissenschaftler an der Berli-

ner Universität seinen Lebensunterhalt verdient hat. 1944 kam ein Fachmann der Jewish Agency aus Palästina zu Hilfe, der Agronom David Stern. Der Boden sei ungeeignet für den Gemüseanbau, urteilte er, die einzige Erfolgsaussicht bestehe in der Viehwirtschaft. Unter der Anleitung von Stern begannen die Siedler mit einem Kredit der DORSA Zuchtvieh zu kaufen. »Ein Großteil der dominikanischen Schweine und Kühe war völlig degeneriert. Wir waren sehr schnell erfolgreich«, erzählte der mit zahlreichen Preisen ausgezeichnete ehemalige Rinder- und Schweinezüchter Arturo Kirchheimer. Als Verkäufer von Sosúa-Produkten pendelte er immer wieder nach Puerto Plata, wo er Frachtschiffe mit Gemüse und anderen Lebensmitteln belieferte. Bis er einen der Kapitäne, die regelmäßig den Hafen ansteuerten, bat, ihm einen Eber mitzubringen, und er so seine erfolgreiche Schweinezucht begann.

Nach dem Ende des Zweiten Weltkrieges wanderten viele der ehemaligen Colonos aus: Die Hitze machte das Leben schwer, viele wollten und konnten sich nicht mit einer Zukunft als Landwirt anfreunden. Die unsicheren Verhältnisse der Trujillo-Diktatur bewogen zudem viele Siedler, ihre Kinder zum Schulbesuch und zum Studium in die USA zu schicken. Nur die wenigsten von ihnen kehrten zurück. 1947 kam mit 12 Emigrantenfamilien aus Shanghai noch einmal eine Gruppe neuer Siedler dazu.

Seit seinem Bestehen dürften etwa 760 Personen dem Siedlungsprojekt in Sosúa angehört haben, das seit 1978 als eigenständige Gemeinde anerkannt ist. »Productos Sosúa« gelten in der Dominikanischen Republik bis heute als Inbegriff von Qualität für Milch- und Wurstwarenprodukte, auch wenn das Unternehmen im vergangenen Jahr an einen mexikanischen Lebensmittelkonzern veräußert wurde. In den 1970er Jahren begann sich die jüdische Kleinstadt, in der Deutsch oft mit Wiener Akzent gesprochen wurde, zu einem Touristenzentrum zu entwickeln. Hotelanlagen entstanden auf dem Gelände der ehemaligen Viehfarmen. Rund 200 000 sonnenhungrige Deutsche machen heute jedes Jahr in der Karibikrepublik Urlaub. »Es ist eine Ironie des Schicksals«, erzählt Martin Katz kopfschüttelnd auf der Veranda seines Hauses, »wir sind aus Deutschland vertrieben worden und haben Sosúa aufgebaut, und heute ist Sosúa voll mit Deutschen.«

Martin Katz am Strand von Sosúa (2. von rechts), Anfang der 1940er Jahre.
Im Lagerhaus der einstigen Bananenplantage wurden die ersten »Colonos« untergebracht, Anfang der 1940er Jahre.

Kindergartenkinder bei der Gartenarbeit in Sosúa, Anfang
der 1940er Jahre.
Horst Wagner beim Füttern der Kälber, Anfang der
1940er Jahre. Für die Siedler, die zuvor als Rechtsanwalt,
Lehrer, Juwelier oder Arzt tätig gewesen waren, war die
Arbeit in der Landwirtschaft ungewohnt und hart.

Pokal für den Sieger in der Sparte kastriertes Schwein, Typ Schmalz, 1968.
Aufnäher von Productos Sosúa, 1960er Jahre.
Productos Sosúa auf einer Leistungsschau, 1960er Jahre.
Artur Kirchheimer, zuvor Modeeinkäufer für das Hamburger Kaufhaus Tietz, kam 1941 nach Sosúa. Dort wurde er ein vielfach prämierter Schweinezüchter. Präsident Joaquín Balaguer scherzte später, ihm habe vom dauernden Überreichen von Trophäen an Don Arturo schon der Arm weh getan.

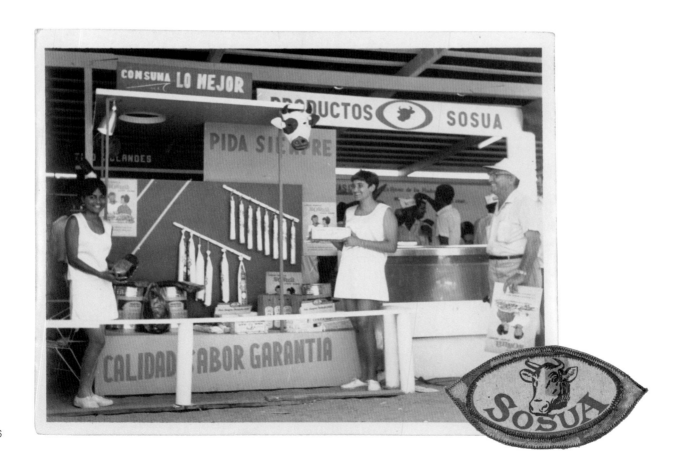

NORDAMERIKA

KANADA

Kanada schottet sich rigide ab: In den 1930er und 1940er Jahren gelten verschärfte Einwanderungsbestimmungen, die insbesondere jüdischen Flüchtlingen die Einreise ins Land verwehren. Lediglich einigen hundert Flüchtlingen, die 1941 in Spanien und Portugal gestrandet sind, gewährt Kanada Asyl. Im übrigen reduziert sich die Aufnahmebereitschaft auf eine kleine Zahl zumeist kapitalkräftiger Zuwanderer. 1940 nimmt Kanada auf Druck Großbritanniens mehrere tausend Internierte und Kriegsgefangene auf. Unter den als »feindliche Ausländer« aus Großbritannien nach Kanada Deportierten befinden sich auch etwa 2 700 Nazigegner und jüdische Flüchtlinge, die bis 1943 in kanadischen Lagern interniert werden. Besonders im frankophonen Teil des Landes wird die Integration der wenigen jüdischen Flüchtlinge erschwert durch antijüdische Bestimmungen wie etwa eine Quotenregelung für Juden an Universitäten.

Emigranten: ca. 2 700 als »refugees from Nazi oppression« aus Großbritannien Deportierte unterschiedlicher Konfession, einige hundert Flüchtlinge aus Spanien und Portugal, eine kleine Zahl zumeist kapitalkräftiger Zuwanderer Ort: Toronto Politische Situation: britisches Dominion, tritt 1939 auf alliierter Seite in den Krieg ein Einreise-/Aufenthaltsbedingungen: seit 1923 Einreisebeschränkungen für Juden aller Nationalitäten außer für britische und US-amerikanische Staatsbürger, in den 1930er Jahren weitere Verschärfungen, selten Aufnahme gegen Vorlage von 10 000-15 000 kanadischen Dollar Kapital, 1940-1943 Internierungen, antijüdische Regelungen, erst 1948 werden die Juden diskriminierenden Einreisebestimmungen aufgehoben Ansässige Juden: ca.150 000 Verbleib der Emigranten vor/nach 1945: aus Großbritannien Deportierte kehren meist dorthin zurück, vereinzelt Weiterwanderung in die USA und andere Staaten, nach 1945 Einbürgerungen in Kanada und Weiterwanderung, v.a. nach Palästina/Israel Prominente: Emil Ludwig Fackenheim (Philosoph), Gottfried Fuchs (Fußballspieler)

NEUFUNDLAND

Neufundland verschließt sich wie Kanada den Zufluchtsuchenden: Es nimmt insgesamt 11 jüdische Flüchtlinge auf. Auf abgeschiedenen Fischereistützpunkten leiden die Emigranten unter Armut, Isolation, Fremdenfeindlichkeit und den harten klimatischen Bedingungen, so daß bereits vor 1945 alle das Land wieder verlassen. Obwohl in Neufundland landwirtschaftlicher Erschließungsbedarf besteht und ein Mangel an Ärzten herrscht, werden alle Visumanträge aus Deutschland und Österreich sowie mehrere Ansiedlungspläne jüdischer Landwirtschaftsinitiativen abgelehnt.

Emigranten: 11 Orte: St. John's, Fischereistützpunkte Politische Situation: britisches Dominion, tritt 1939 auf alliierter Seite in den Krieg ein Einreise-/Aufenthaltsbedingungen: Anlehnung an kanadische Einwanderungspolitik, Ablehnung aller Visumanträge aus Deutschland und Österreich trotz Erfüllung der gesetzlichen Kriterien Ansässige Juden: ca. 200 Verbleib der Emigranten vor/nach 1945: Weiterwanderung aller Flüchtlinge vor 1945

Der Leipziger Pelzhändler Walter Schild (links) in Montreal, Februar 1934.

USA

Das klassische Einwanderungsland USA ist das Land, das die meisten deutsch-jüdischen Flüchtlinge aufnimmt, ca. 140 000 deutsche und österreichische Juden finden hier Zuflucht. Die rechtsgültig Eingereisten werden als künftige US-Bürger angesehen und auf Antrag in der Regel nach fünf Jahren eingebürgert. Allerdings ist der Zugang in die USA reglementiert und eingeschränkt durch eine auf Herkunftsländer bezogene Quote bei der Vergabe von Visa. 1938 z.B. werden etwa 300 000 Anträge aus Deutschland gestellt, es stehen aber nur 27 370 Quotenvisa zur Verfügung. Innenpolitisch stößt Präsident Franklin D. Roosevelts grundsätzlich liberale Aufnahmepraxis auf starke Widerstände, so vergeben in aller Regel die US-Behörden in den Jahren bis 1938 auch nicht alle Quotenvisa. Angesichts der Nachwirkungen der wirtschaftlichen Depression und hoher Arbeitslosigkeit sehen viele Amerikaner in den Flüchtlingen eine unliebsame Konkurrenz auf dem Arbeitsmarkt. New York wird mit ca. 70 000 Flüchtlingen das Zentrum der deutsch-jüdischen Einwanderung. Hier erscheint auch die wichtigste Exilzeitung, der *Aufbau*. Zwei Drittel aller aus Deutschland emigrierten Wissenschaftler lassen sich in den USA nieder, viele können ihre akademische Karriere hier fortsetzen. Entscheidende Unterstützung erhalten die Flüchtlinge durch zahlreiche jüdische und nichtjüdische Hilfsorganisationen wie das American Jewish Joint Distribution Committee (Joint), die Hebrew Immigration Aid Society (HIAS) oder das American Friends Service Committee der Quäker. Spezielle Hilfsorganisationen wie das Emergency Committee in Aid of Displaced German Scholars, die American Guild for German Cultural Freedom oder die Rockefeller Foundation unterstützen Akademiker, Künstler und Schriftsteller. Das Emergency Rescue Committee verhilft, mit seinem Beauftragten Varian Fry, 1940/41 Hunderten von Flüchtlingen zur Flucht aus Südfrankreich über die Pyrenäen in die USA.

Emigranten: ca. 140 000 Orte: New York, Großraum Los Angeles, Chicago Politische Situation: Bundesstaat, präsidiale Demokratie, 1941 Kriegseintritt auf alliierter Seite Einreise-/Aufenthaltsbedingungen: zur Einreise Visum und Bürgschaft (Affidavit) eines amerikanischen Bürgers, seit Juli 1941 zwei Bürgschaften mit genauem finanziellem Nachweis nötig, Vergabe der Visa unterliegt Quotenregelung, davon ausgenommen sind seit 1933 Wissenschaftler mit Arbeitsvertrag in den USA und ab 1940 mit Schaffung des Special Emergency Visum besonders gefährdete Künstler, Schriftsteller und andere Prominente, ab 1940 verschärfte Kontrollen von politischer Zuverlässigkeit der Flüchtlinge und Tragfähigkeit des Affidavits, Anfang 1944 Gründung des War Refugee Board, einer von der US-Regierung eingerichteten Behörde zur Rettung und Unterstützung von Kriegsflüchtlingen Ansässige Juden: ca. 4,5 Millionen Verbleib der Emigranten vor/ nach 1945: zumeist Niederlassung Prominente: Theodor W. Adorno (Philosoph), Hannah Arendt (Philosophin), Ellen Auerbach (Photographin), Gottfried Bermann Fischer (Verleger), Alfred Döblin (Schriftsteller), Albert Einstein (Physiker), Lion Feuchtwanger (Schriftsteller), Walter Friedländer (Kunsthistoriker), Erich Fromm (Psychologe), Valeska Gert (Tänzerin), Max Horkheimer (Philosoph), Henry Kissinger (Politiker), Fritz Lang (Regisseur), Peter Lorre (Schauspieler), Walter Mehring (Schriftsteller), George L. Mosse (Historiker), Max Ophüls (Regisseur), Erwin Panofsky (Kunsthistoriker), Joachim Prinz (Rabbiner), Fritz Stern (Historiker), Kurt Weill (Komponist), Billy Wilder (Regisseur)

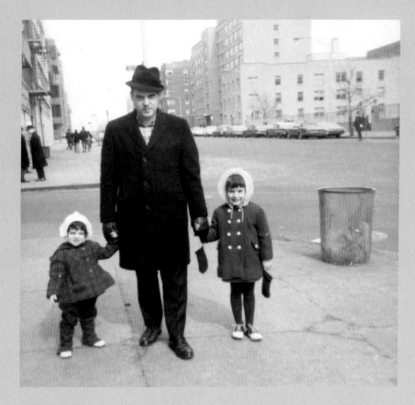

Joseph M. Katzenstein mit seinen Kindern in Washington
Heights, New York, 1960er Jahre.

Der Geschenkeladen von Carl S. Katzenstein am Broadway,
Ende der 1940er Jahre.

Jüdische Kinder aus Deutschland an Bord der President
Harding im Hafen von New York, Juni 1939.

Bruno Sommerfeld
DIE FALSCHE UND RICHTIGE PERSPEKTIVE
NEW YORK, IM JUNI 1937

Die Briefe von Bruno Sommerfeld und Heinz Berggruen sind dem Heft 6 der Schriftenreihe »Jüdische Wirklichkeit heute« entnommen, das 1938 im Vortrupp Verlag von Hans Joachim Schoeps in Berlin veröffentlicht wurde. Der Band mit dem Titel Briefe aus Amerika. Einwanderer berichten über USA und Argentinien *versammelt drei Autoren, die mit dem Blick des deutsch-jüdischen Emigranten von ihren Aufnahmeländern berichten. Sie waren vor 1938 emigriert – also noch nicht unter dem verzweifelten Druck, der nach dem Novemberpogrom 1938 herrschte. Der Herausgeber wollte mit seinem Band jüdischen Lesern in Deutschland, die sich auf ihre Emigration vorbereiteten, wichtige Informationen über die Lebensverhältnisse auf dem amerikanischen Kontinent an die Hand geben und sie vom Aufbau eines neuen jüdischen Lebens jenseits des Atlantiks unterrichten.*

Wir haben zwei Briefe ausgewählt, der eine aus New York, der andere aus Berkeley, die auf je eigene Weise eine zeitgenössische Sicht auf das Land vermitteln, in dem die meisten deutschen Juden nach 1933 Zuflucht gefunden haben.

Das unbeschreiblich wohltuende Gefühl der Kraft und Überlegenheit, das einen überkommt, wenn man im Flugzeug über die Lande fährt und das menschliche Gewimmel im Spielzeugformat auf sich wirken läßt, hat man auch einem neuen Lande gegenüber, solange man es von außen betrachtet. Aber genau so, wie sich das Größenverhältnis immer mehr zu Ungunsten des Fluggastes verändert, wenn sich das Flugzeug dem Boden nähert, bis schließlich beim Landen nur noch ein Schwächegefühl übrigbleibt, das auch den letzten Rest von »Überlegenheit« vertreibt, genau so ergeht es einem Neuankömmling, wenn er das Land nicht mehr als Außenstehender oder Tourist zu beurteilen hat, sondern sich dem Wirtschaftskampf des Alltags stellen muß. Dann entdeckt er, daß er – am Anfang mindestens – in Wirklichkeit viel kleiner als all die anderen »Kleinen« ist, da er an allen Ecken und Enden Hindernisse zu überwinden hat, die der Einheimische nicht kennt: Sprache, Kultur des Landes, Beziehungen, um nur ein paar der wichtigsten Handicaps zu nennen. Wir vergegenwärtigen uns nicht immer, daß wir alle als Rentner von dem Kapital zehrten, das unsere Eltern und Voreltern für uns angelegt haben. Unsere Ausbildung und die Beziehungen zu Verwandten und Bekannten sind doch nur zu einem bescheidenen Teil unser Werk. Jeder von uns wird in einen bestimmten Kreis hineingeboren, der ihm irgendeinen sozialen Status verleiht. Selbst wenn wir in unserer Heimat arm sind, sind wir noch reicher als im Ausland. Im fremden Land startet der Durchschnittseinwanderer – und nur von dem soll jetzt die Rede sein – ohne diesen gesellschaftlichen Komfort. Er hat zunächst gar keinen Stand in der neuen Gesellschaft und muß sich seinen Platz erst durch seine Arbeit erobern. Das hat neben vielen Nachteilen den ungeheuren Vorteil, daß man seine Kräfte bis zum Höchstmaß anspannen, seine Persönlichkeit voll entwickeln muß, wenn man je vorwärtskommen will. Das scheinen Binsenwahrheiten zu sein und sind es auch, aber sie teilen leider mit vielen anderen Wahrheiten das Schicksal, nicht beachtet zu werden.

Gewiß kann man den ersten Zusammenprall mit

181

der Wirklichkeit durch Empfehlungsbriefe oder andere Referenzen abmildern, aber auf die Dauer hilft auch das nicht weiter. Die Amerikaner sind in dieser Beziehung erfrischend unsentimental. Verwandtschaftliche oder freundschaftliche Empfehlung verhilft einem gewöhnlich zu gesellschaftlichen Einladungen, viel seltener zu beruflicher Protektion. Ein privater Empfehlungsbrief öffnet einem mit ziemlicher Bestimmtheit irgendeine Tür, man wird privat als Gleicher unter Gleichen aufgenommen. Aber wenn man dann im Haus ist, muß man sich allein weiterhelfen: man genießt das Gastrecht nur für beschränkte Zeit. Die Amerikaner schätzen den Mann mehr als die Tinte, und daß man ein Mann ist, muß man ihnen erst beweisen. Viele junge Einwanderer, die große Erwartungen auf ihren »Affidavitonkel« setzten, haben das an sich sehr deutlich erfahren.

Wie viel reibungsloser würde unsere Eingliederung vor sich gehen, wie viele Enttäuschungen könnten wir uns und anderen ersparen, wenn wir die richtige Einstellung zu unserer neuen Umgebung fänden! Da die geistige Auswanderungsvorbereitung mindestens so wesentlich ist wie die praktische, möchte ich an den Reaktionen zweier verschiedener Einwanderergruppen die falsche Perspektive zu verdeutlichen suchen. Eine Einwandererschicht ist immer noch von dem Sekuritätsprinzip besessen, das für das Vorkriegseuropa so charakteristisch war und sich auch heute noch in bestimmten jüdischen Bürgerkreisen hartnäckig erhält. Diese Art von Einwanderern kommen aus einem warmen Nest, waren drüben »wer« und wollen hier diese Rolle ohne Unterbrechung weiterspielen, wenn möglich, durch die »unbegrenzten amerikanischen Möglichkeiten« ins Großartige steigern. Solche Einwanderer finden alles nicht fein, kultiviert und solid genug, vergleichen alles mit dem europäischen Lebensstandard, und da das Fremdartige zuerst nie anheimelnd wirkt, fällt der Vergleich gewöhnlich zu Ungunsten des Neuen aus. Da die Gesichter dieser Menschen und die darin ausgesprochene Kritik eine schlechte Visitenkarte hierzulande sind, dürfen sie sich nicht wundern, wenn ihnen die Türen gesellschaftlich und beruflich vorzeitig zugeschlagen werden. Sie erleben eine einzige Kette von Enttäuschungen und führen ihren »Konservenstil« notgedrungen im eigenen Zirkel weiter. Sie leben in Amerika »europawärts«, was nicht sinnvoller ist, als wenn man eine nach oben führende Rolltreppe hinuntergeht.

Ebenso falsch ist das andere Extrem, die krampfhafte Amerikanisierung. Man hat gehört, daß in Amerika »alles anders« ist, und kopiert und imitiert nun kritiklos, womit man leicht komisch wirkt. Ängstlich wird alles vermieden, was »den Amerikaner schockieren« könnte, auf alle Fragen versichert man mit dem berühmten »American smile«, wie ausgezeichnet einem alles gefalle, daß man sich nichts Schöneres vorstellen könne, und was es dergleichen mehr an Nettigkeiten gibt. Verschiedene Einwanderer, denen ich in den ersten Tagen nach meiner Ankunft in New York ehrlich gestand, wie mich diese Welt aus Stein und Asphalt geradezu bedrückte (ein Eindruck, der sich später bedeutend abschwächte), fuhren mich an, wie ich nur so etwas sagen könne und daß ich mich ja nicht unterstehen sollte, so etwas je zu Amerikanern zu äußern. Nun, ich habe in den zahllosen Gesprächen, die ich mit Amerikanern der verschiedensten Schichten inzwischen geführt habe, herausgefunden, daß diese Art würdeloser Mimikri glücklicherweise hier nicht geschätzt wird, daß die Amerikaner vielmehr vollstes Verständnis dafür haben, wenn wir uns an dieses und jenes noch nicht gewöhnen können und ihnen das offen bekennen. Gewiß, Amerika ist wie jede junge und starke Nation stolz auf seine Errungenschaften und Einrichtungen, aber die Amerikaner lieben die freimütige, verständnisvolle Kritik über alles und halten damit auch sich selbst gegenüber im öffentlichen Leben nicht zurück. Die Frage der richtigen Haltung und Einstellung ist eine Taktfrage, die weder durch verständnislose Isolierung, noch durch vorbehaltlose Anpassung beantwortet werden kann. Die von allen Einwanderern anzustrebende Amerikanisierung im guten Sinne erfordert ein liebevolles Sichversenken in alle Lebensäußerungen des Volkes, in die Sprache, Geschichte und Kultur, niemals aber das Aufgeben der eigenen Persönlichkeit.

Nicht weniger störend wirkt sich die falsche Perspektive für die Beurteilung unserer beruflichen Möglichkeiten aus. Aus vielen Auswandererschicksalen – besonders der jüngeren Generation – und aus eigener Anschauung ist mir so recht deutlich geworden, daß wir alle nicht von den »raschen Erfolgs«-Phantasien frei sind, die durch den Amerika-Mythus in Europa und Amerika so lange und ausgiebig genährt wurden. Wenn auch die Abgeklärteren unter uns nicht an den sagenhaften Dollarmillionär glauben, der einen gleich vom Schiff

weg engagiert, so spukt doch irgendwo in unserem Gehirn eine falsche Vorstellung von amerikanischer »Karriere«. Das macht unser Auftreten im fremden Lande zuerst so unsicher und nervös, wenn nicht gleich alles so klappt, wie wir es drüben geträumt haben. Hinzu kommt, daß wir immer wieder von phantastischen Karrieren hören, die man in Europa selbst in jahrzehntelanger Arbeit nie vollbracht hätte. Was ist daran richtig und was falsch? Richtig ist, daß Amerika immer noch ein Land mit großen Möglichkeiten ist, daß trotz der Arbeitslosigkeit in dem Riesenreich nicht die erdrückende Enge wie in dem übervölkerten Europa herrscht, kurz, daß Amerika wie kein zweites Land der Welt den Naturreichtum und die technische Kapazität hat, um noch weit mehr als seine 130 Millionen Einwohner glücklich zu machen, wenn es einen geraden Weg zur Lösung seiner Wirtschaftsprobleme findet. – Falsch ist die ganze Einstellung zum amerikanischen Wirtschaftsleben, wenn und insoweit Wunder erwartet werden, wo doch nur »Tatsachen«: die Kapazität des Arbeitsmarktes, freilich auch das Maß persönlicher Tüchtigkeit und Eignung über den Berufserfolg entscheiden.

Heinz Berggruen
ALS STUDENT IN KALIFORNIEN
BERKELEY, MITTE MAI 1937

Wenn ich des Abends – an einem der wunderbar milden kalifornischen Abende – ein wenig die Anhöhen hinaufsteige, die gleich hinter dem Haus, in dem ich wohne, beginnen, mich dann umwende und hinunterblicke ins Tal, dann sehe ich Zehntausende von kleinen Lichtern blinken, es sind die Lichter von San Francisco. Und dort, wo plötzlich der Lichterschwarm abbricht, wo es unbestimmt dunkel wird und der Horizont verschwimmt, dort liegt das Meer, der Stille Ozean, und könnte ich weitersehen, sähe ich in der Unermeßlichkeit dieses Meeres die Hawaii-Inseln und noch einige tausend Meilen weiter die japanischen Inseln, die Küste Asiens, China, Rußland und dahinter endlich, klein und gedrängt, die Länder Europas. Und wenn ich nun den Blick in die andere Richtung wende, dann sehe ich, von mildem Mondlicht umflossen, Hügel- und Bergesketten weit in den Hintergrund sich ziehend; dort, wo das Auge nicht mehr folgen kann, liegen die Sierra Nevada und das Felsengebirge, das gewaltig den Westen vom Osten des Landes scheidet, und weiter dahinter das ungeheure Flußgebiet des Mississippi und seiner Nebenströme und schließlich die Millionenstädte der Ostküste, und ein anderer Ozean trägt seine Wasser hinüber über die Erde, hin zu dem kleinen Kontinent, den ich auch westwärts schauend ahnte, Europa.

Dreiundzwanzig Jahre habe ich auf diesem Kontinent gelebt, habe versucht, so gut es ging, mich einzufügen in das Getriebe dessen, was an Anschauungen und Werten, an kulturellen Kräften und zivilisatorischen Formen das Leben auf diesem Kontinent bestimmt, habe versucht, selbst ein Teil davon zu werden, und nun beginne ich von neuem, ganz von neuem, denn das Leben ist völlig anders hier. Die Anschauungen, die ich mitbrachte, sind falsch, und die Erfahrungen, die ich woanders machte, lassen sich nicht anwenden. Wahrscheinlich wird es eine ganze Zeit dauern, bis ich halbwegs so weit bin, mich an alles Neue und Fremde, das mir jeden Tag in anderen Erscheinungen überraschend entgegentritt, gewöhnt zu haben, und zwar so weit, daß ich aufhöre, es überhaupt noch als neu und fremd vor

allem zu empfinden. Vorläufig gehe ich durch die Tage hindurch wie ein Mann vom Lande durch eine große Stadt, der zwar einen Stadtplan bei sich hat, zu seinem Schrecken aber entdeckt, daß der Plan anscheinend von jemand gemacht wurde, der nie selbst in der Stadt gewesen ist, und daß er nun gezwungen ist, sich allein zurechtzufinden. Erschöpft – manchmal enttäuscht, manchmal begeistert – kommt der Mann abends in sein Hotel zurück, und dann geht alles in seinem Kopf herum, und er versucht, etwas Ordnung in seine Gedanken zu bringen, und oftmals stellt er seufzend fest, daß es gar nicht so leicht ist, und vor allem hat er erkannt, daß eins von Übel ist und schleunigst überwunden werden muß, solange er ernstlich die Absicht hat, in dieser Stadt zu bleiben: nämlich ständig vergleichen zu wollen und das Leben auf dem Lande, weil er es nämlich viel besser kennt und so sehr dran gewöhnt war, angenehmer oder leichter zu finden und etwa zu kritisieren, daß die Leute in der Stadt erst um sieben und nicht, wie er es gewohnt war, schon um fünf aufstehen. »Immer abwarten«, sagt schließlich der Mann vom Lande zu sich und wischt sich den Schweiß von der Stirn, »allmählich werde ich schon dahinterkommen«, und er legt sich ins Bett, und voller Spannung wartet er auf die Überraschungen des nächsten Tages ...

Seit ein paar Tagen arbeite ich in dem Haus, in dem ich lebe, als Kellner. Ich kam schneller dazu, als ich gedacht hatte. Ich brauchte einfach Geld, um die Studiengebühren an der Universität zu bezahlen, die höher sind, als ich erwartet hatte; so tat ich das, was jeder amerikanische Junge tut, wenn er in einer ähnlichen oder gleichen Lage ist: ich ging zum »boss« des Hauses und fragte ihn, ob er nicht einen »job« für mich hätte.

»Haben Sie schon mal als Kellner gearbeitet?«

»Ja, gewiß«, sagte ich zögernd.

»Gut, dann fangen Sie morgen an.«

Und so fing ich an. Meine Dienstzeit ist werktags von zwölf bis eins und abends von sechs bis sieben. Ich ziehe mir einen weißen Kittel über, nehme ein Tablett in die Hand und einen Notizblock, um die Bestellungen aufzuschreiben. Das ist alles. Die Leute sind sehr freundlich. Meine Kollegen sind sämtlich Studenten. Niemand von den Gästen nimmt es übel, wenn es manchmal etwas lange dauert oder man mal die Bestellungen verwechselt. Es wird als völlig selbstverständlich angesehen, daß man sich als Student auf diese Weise sein Geld selbst verdient.

Der frühere Präsident Hoover, der eine Stunde von hier entfernt in Palo Alto wohnt, hat Jahre hindurch sein Studium in Stanford als Kellner verdient. Das beklemmende Gefühl, nun gleich auf der sozialen Stufenleiter um einige Grade heruntergerutscht zu sein, weil man eine weiße Jacke anhat, hat man hier nicht. Man braucht nicht rot zu werden, wenn man unter den Gästen plötzlich einen seiner Professoren entdeckt. Wahrscheinlich hat er es vor zwanzig Jahren gerade so gemacht wie man selbst jetzt.

Erleichtert wird diese Form des Arbeitens und Geldverdienens in Amerika dadurch, daß man nicht mit dem Beginn der Arbeit automatisch, wie dies in den europäischen Ländern der Fall ist, mit dem ganzen Apparat eines Verwaltungsmechanismus in Berührung kommt. Weder Arbeitgeber noch Arbeitnehmer brauchen irgendwo etwas an- oder abzumelden, es gibt auch keine Verträge und keine Bestimmungen über die Länge der Tätigkeit. Wenn der Chef einen nicht mehr braucht, gibt er einem das Geld für die Zeit, die man gearbeitet hat, und man geht, und wenn man selbst genug hat, ist es ebenso. Vor ein paar Tagen kam ich an einem Baugerüst vorbei, als mir jemand ein »Hallo!« (sprich: hello-u) zurief. (»Hallo« bedeutet in der Sprache des Amerikaners etwa folgendes: »Guten Tag. Hoffentlich geht's dir gut. Ich freu mich sehr, dich zu sehen.«) Ich blieb stehen und sah voller Erstaunen, daß ein Student, der mit mir zusammen im gleichen Haus wohnt, im Maurerkittel auf mich zukam.

»Nanu?« fragte ich ihn, »das habe ich ja gar nicht gewußt, daß du hier arbeitest.«

»Das hab ich selbst bis heute früh noch nicht gewußt«, sagt er darauf. »Die Sache ist die: ich habe für den nächsten Sonnabend ein Mädchen eingeladen, nach San Francisco tanzen zu gehen, und ich bin völlig broke. (Slang für pleite.) Da bin ich heute zum Arbeitsvermittlungsamt gegangen und habe diese Stelle bekommen. Es ist kein Vergnügen, aber ich bekomme 50 Cents die Stunde; heute ist Donnerstag, das macht also ungefähr zwölf Dollars bis Sonnabend abend. Damit läßt sich schon allerhand anstellen.«

Am Sonnabend sah ich ihn dann, tip-top angezogen, zu seinem kleinen Wagen heruntergehen, mit dem er das Mädchen abholen fuhr.

Immer wieder wird einem zu Bewußtsein gebracht, wie ungeheuer weit man von Europa und der früheren

Heimat entfernt ist. Die Menschen sehen anders aus, kräftiger, gesünder, braungebrannt, Landschaft und Klima, Pflanzen- und Tierwelt, alles ist anders, es gibt noch Klapperschlangen und Bären unweit der Städte und seltsame exotische Gewächse, wie ich sie vorher nie gesehen habe. Immer hat man das Gefühl, in einem jungen Land zu sein – erst mit dem Goldrausch um die Mitte des vorigen Jahrhunderts setzte die große Einwanderungswelle nach Kalifornien ein –, das bislang das Glück hatte, von allen Krisen und Schattenseiten der Zivilisation verschont zu bleiben.

Daß von den Pflanzen und Früchten, die Kalifornien in verschwenderischer Fülle besitzt, irgendwelche in Europa nicht vorhanden sein könnten, erscheint dem Kalifornier geradezu unvorstellbar. Kürzlich sagte ich zu einem Studenten, ich habe zum ersten Male heute »eggplant« (Eierpflanzen) gegessen; dieses Gewächs kenne man bei uns zu Hause nicht. Darauf sah er mich verwundert an und erwiderte schließlich: »Is that so? (Tatsächlich?) Ja, haben Sie denn zum Beispiel diese Pflanze hier?« Und er zeigte auf einen Korb mit Spinat.

Oft trifft man Gebildete, die keine Ahnung haben, ob Kopenhagen in Dänemark, Schweden oder Norwegen liegt oder ob Belgien eine Republik oder eine Monarchie ist. Man soll darüber nicht lächeln. Wer weiß denn zum Beispiel sofort, wo der Staat Texas liegt oder wie die Hauptstadt von Kalifornien heißt. (Nämlich Sacramento.) – Kalifornien ist übrigens fast so groß wie Deutschland.

Europa ist eben sehr weit, das Interesse an den westlich gelegenen Ländern Japan und China ist daher auch, wie man aus den Artikeln der Tageszeitungen, aus Vorträgen und Gesprächen sehen kann, stärker und die Kenntnis der Kultur, Geschichte und Politik dieser Länder verbreiteter als bei uns.

Die jüdischen Einwanderer, die in den letzten Jahren herkamen, haben, soweit ich es bisher erfahren konnte, im allgemeinen wenig Schwierigkeiten gehabt, sich einzugliedern. In diesem Land, in dem die Eltern oder Großeltern der meisten selbst aus fremden Ländern kamen, ist man geneigt, den Neuhinzukommenden freundlich aufzunehmen – die Schönheit der Landschaft, die in ihrer harmonischen Vielfalt von Wäldern, Seen, Meer und Gebirge oft an die schönsten Teile Oberitaliens oder der Schweiz erinnert, und das ideale Klima – neun Monate hindurch regnet es überhaupt nicht, zugleich ist es nie

zu heiß oder zu trocken – machen den Anfang außerdem leichter.

Ich kann es nicht beurteilen, ob es richtig ist, heute noch von Amerika als dem »Land der unbegrenzten Möglichkeiten« zu sprechen. Eines scheint mir jedenfalls sicher: daß es hier in Kalifornien für jeden, der gesund ist und bereit, jede Art von Arbeit anzunehmen, immer möglich sein wird, soviel zu verdienen, wie er zum Leben braucht. Voraussetzung ist allerdings immer die legale Einwanderung.

Neulich ging ich mit einem jüdischen Freund, der hier Mathematik studiert, die Berge hinauf. Als wir ein wenig müde waren, suchten wir einen schattigen Platz, auf dem wir ausruhen konnten. Vor uns lagen die hellen von Gärten umsäumten Häuschen Berkeleys und die Bucht mit der neuen silberglänzenden Brücke, die hinüberführt zu den Hügeln, auf denen die Wolkenkratzer San Franciscos steil und leuchtend in den Himmel ragen.

Wir sprachen über den Film, den wir beide noch vor ein paar Monaten in Berlin gesehen hatten und der so hieß wie die Stadt drüben auf der anderen Seite der Bucht, und wir sprachen von dem großartigen Ende, in dem die Menschen sich bei den Händen nahmen und hingingen, um die Stadt, die ihnen zerstört worden war, neu aufzubauen. Und wir dachten an die Zeit, die hinter uns lag und die nun abgeschlossen war, und daß wir dreiundzwanzigjährig sind, und an das, was nun kommen wird. Und sicher waren wir in diesem Augenblick sehr zuversichtlich.

Wolf und Luta Vishniac an der Reling der SS Siboney kurz vor
der Ankunft in New York, 31. Dezember 1940, Photo von Roman
Vishniac.

Der 1897 in Rußland geborene Photograph lebte mit seiner Familie
fast 20 Jahre in Berlin. Nach dem Novemberpogrom flüchteten Luta
Vishniac und die Kinder Wolf und Mara nach Lettland und Schwe-
den, Roman Vishniac nach Frankreich, wo er nach Kriegsbeginn
interniert wurde. Nach fast zwei Jahren der Trennung gelang es Luta
Vishniac dank eines Affidavits für die USA, Roman Vishniac aus dem
Internierungslager zu befreien und die Familie in Lissabon wieder
zusammenzuführen.

Pamphlet gegen die liberale Politik Präsident Franklin D.
Roosevelts, 1936. Der Davidstern mit den Namen jüdischer und
»fremdgeborener« Mitarbeiter und Berater Roosevelts suggeriert
ein anti-amerikanisches Regierungskomplott.

urgently to apply somebody else.I awaite a favourable answer
as soon as possible.

I beg you pardon that it is not quite English,but I am sure
I should learn it in a very short time.

Ich bitte Euer Hochwohlgeboren,helfen Sie mir wenn möglich,
es ist dies meine letzte Hoffnung!Wollen Sie bitte versichert
sein,dass ich es Ihnen immer danken werde.Darf ich auf baldige
Antwort hoffen?

I remain,dear Sir,with kindest regards

yours respectfuly:

Adolf Schmitz

Adolf Schmitz
Vienna I. Vienna,21th of March 1939
Kleeblattgasse 4

Dear Sir!

Please do not take it amiss if I beg to apply to you with
a request extremely actual and urgent.

Having nobody in the world I am forced to choose this way
to find someone who wants to help me of coming out of Germany
being obliged ti leave this country.

I was born Juni 18th.1897 at Mistelbach near Vienna (for-
merly Austria)German nationallity.At Mistelbach I was the
owner of a house and an estate (plots of land),I was active
inmy late Father's Lawyer's office.I posses agricultural
knowledge,I am hair-Dresser and so froth.

I am unmarried without relations here sam living in Vienna
I.Kleeblattgasse 4.

I am able and willing to work and would take every job
offered to me.I can manage an horshold and plain cooking and
would like to have a position as a servant driver and ask you
to make it possible to start a new life in America by sending
me an affidavit.

I know also very much of breeding and keeping of dogs,of
fowel and other little animals.If it is possible,I would ask
you for an place in the country.As I am very well infarming
and farmwork,I am able to lead a farm house and a farmyard.
I hope you will comply with my request beingforced to leave
my native country.

Please do help me.You have the same name and perhaps we may
be related.I shall never be a burder to you,I assure you.

Should it not be possible to help me,I should entreat you

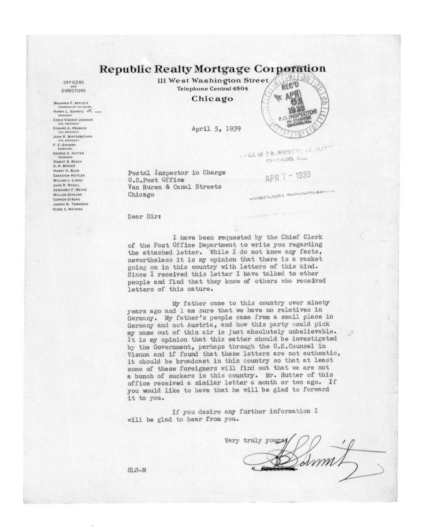

Republic Realty Mortgage Corporation

111 West Washington Street
Telephone Central 4804
Chicago

April 5, 1939

Postal Inspector in Charge
U.S. Post Office
Van Buren & Canal Streets
Chicago

Dear Sir:

I have been requested by the Chief Clerk
of the Post Office Department to write you regarding
the attached letter. While I do not know any facts,
nevertheless it is my opinion that there is a racket
going on in this country with letters of this kind.
Since I received this letter I have talked to other
people and find that they know of others who received
letters of this nature.

My father came to this country over ninety
years ago and I am sure that we have no relatives in
Germany. My father's people came from a small place in
Germany and not Austria, and how this party could pick
my name out of thin air is just absolutely unbelievable.
It is my opinion that this matter should be investigated
by the Government, perhaps through the U.S. Counsel in
Vienna and if found that these letters are not authentic,
it should be broadcast in this country so that at least
some of these foreigners will find out that we are not
a bunch of suckers in this country. Mr. Hutter of this
office received a similar letter a month or two ago. If
you would like to have that he will be glad to forward
it to you.

If you desire any further information I
will be glad to hear from you.

Very truly yours,

HLS-M

Adolf Schmitz aus Wien an einen unbekannten Namensvetter
in den USA mit der Bitte um ein Affidavit, 21. März 1939. Zu
den notwendigen Einreisepapieren in die USA gehörte eine
Bürgschaft. Der »Anschluß« Österreichs im März 1938 und
die nun forcierte Vertreibung setzte die jüdische Bevölkerung
unter besonderen Druck. Die unbekannt Angeschriebenen
reagierten oft empört und leiteten, wie Harry L. Schmitz aus
Chicago, die Bittbriefe an die Behörden weiter.

Ernst Freudenheim am Schreibtisch seines
Büros in Buffalo, N.Y., um 1945.
Einbürgerungsurkunde von Ernest
S. Freudenheim, 1943.

Der Stuttgarter Kunsthändler emigrierte 1937
in die USA, seine Frau Margot und die zwei
Söhne folgten im Jahr darauf. Freudenheim
hatte zunächst eine Ausreise nach Palästina
erwogen und das Land 1936 bereist, zog
dann jedoch die USA vor. Freudenheim eröff-
nete einen Handel mit Perlen und Schmuck
und engagierte sich in der zionistischen
Bewegung. Die Einbürgerung bedeutete die
ersehnte formalrechtliche Anerkennung als
Amerikaner. Die Feudenheims zelebrierten
das Ereignis mit patriotischem Pathos.

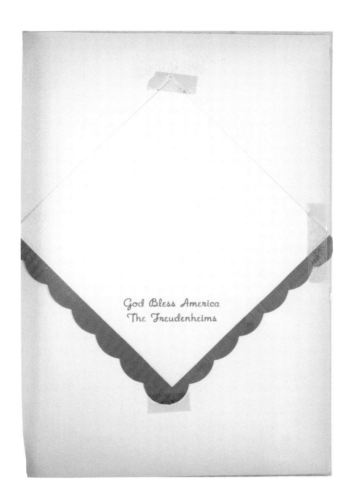

Papierserviette und Gästebuch der Citizenship-
Party am 12. Juni 1943 von Ernst und Margot
Freudenheim.

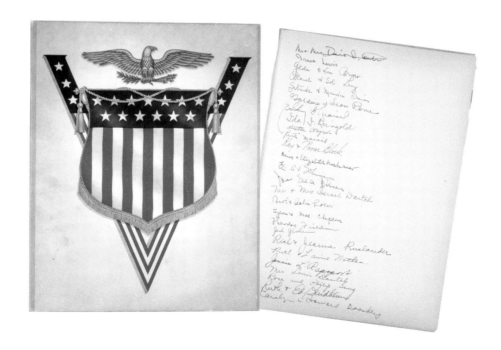

Margret Kampmeyer-Käding
DER KUNSTHISTORIKER WALTER FRIEDLÄNDER –
EIN SPÄTER NEUANFANG IN DEN USA

Walter Friedländer, Professor für Kunstgeschichte an der Universität Freiburg, war gerade sechzig Jahre alt geworden, als er im April 1933 vom Dienst suspendiert und wenige Monate später entlassen wurde. Das »Gesetz zur Wiederherstellung des Berufsbeamtentums«, das die Entfernung aller Juden aus dem öffentlichen Dienst anordnete, traf auch viele Wissenschaftler und mit ihnen ganze Disziplinen. Allein 250 Kunsthistoriker, ein Viertel des Berufsstandes, verließen Deutschland bis 1939.[1]

Walter Friedländer galt als bester Kenner der italienischen und französischen Kunst des 16. bis 18. Jahrhunderts. Eine Laufbahn als ordentlicher Professor aber war ihm, wie vielen Juden, in der konservativen Universitätswelt dennoch verwehrt geblieben. Seit 1914 lehrte er erst als Privatdozent, dann ab 1921 als außerordentlicher nichtbeamteter Professor an der Universität Freiburg.

»Friedlaender ist eine außergewöhnlich liebenswerte Person, ausgezeichnet durch selbstlose Hilfsbereitschaft, große Wärme und Freundlichkeit und, vor allem, durch eine geistige Vitalität, die sehr überraschend ist bei einem Mann seines Alters und seiner Fähigkeiten (predication).« Bezeichnenderweise finden sich diese lobenden Worte Erwin Panofskys nicht in der Festschrift, welche die Freiburger Universität für den Jubilar vorbereitet hatte (nach seiner Entlassung aber nicht erschien), sondern in einem Empfehlungsschreiben an das Emergency Committee in Aid of Displaced German Scholars, eine 1933 in New York gegründete Flüchtlingshilfsorganisation für Universitätsangehörige aus Deutschland (später auch aus Österreich).[2]

Auf seine Amtsenthebung folgte eine tiefe Depression. Friedländer war sich bewußt, daß er in Deutschland keine Zukunft mehr hatte. Die Nachricht, daß sein Kollege Erwin Panofsky von einer Vortragsreise in die USA nicht mehr zurückkehren würde, hat ihm sicher eine Perspektive gewiesen. Panofsky, Ordinarius für Kunstgeschichte an der Hamburger Universität und einer der innovativsten Köpfe seines Faches, war seit frühen Studienzeiten in Freiburg dem älteren Friedländer freundschaftlich verbunden. Er vermittelte ihm die ersten Kontakte in die USA, zu Fiske Kimball, Direktor des Philadelphia Museum of Art, wie auch zu Walter Cook, dem Direktor des Institute of Fine Arts an der New York University. Beiden schrieb Friedländer noch im Sommer 1933. Zugleich streckte er Fühler nach London aus, zu Fritz Saxl, dem Direktor der nach London übersiedelten Kulturwissenschaftlichen Bibliothek Warburg, der eng mit der dort gegründeten Hilfsorganisation des Academic Assistance Council zusammenarbeitete. Doch London vermittelte nur Anwärter bis zum sechzigsten Lebensjahr und bot so für Friedländer keine Perspektive. Für die USA sprach außerdem der persönliche Kontakt zu Panofsky, der 1934 in einem Brief an Friedländer die Aussichten in New York folgendermaßen beschrieb: »Das Ihnen in N. Y. blühende Gehalt reicht für 2 Personen sehr bequem [...] Demgegenüber steht die Tatsache, daß man drüben zu eigenem Arbeiten kaum kommt, selbst wenn man die örtlichen Bedingungen gut kennt und einige Elastizität besitzt. Das Leben selbst ist aufreibender, das Vorlesen in Englisch (auch, oder gerade, wenn man extemporiert) ist anstrengender und zeitraubender, man hat [sich] mehr mit den Studenten zu tun (dank der teuflischen Einrichtung, daß jeder entweder in jedem Semester ein ›paper‹ schreiben oder ein Examen bestehen muß). Ein anderer negativer Faktor ist die Ungewißheit des ›was dann‹? Diesen Faktor überbewerten wir an beamtenhafte Sicherheit mit Pensionsberechtigung gewöhnten Europäer wahrscheinlich etwas, da in Amerika fast alle Menschen nur auf 1-2 Jahre fest angestellt sind, aber wir sind nun einmal so.« Amerika biete »a lot of fun« und gutes Leben, Europa dagegen wissenschaftliche Arbeit bei knappem Geld. Er könne sich nicht vorstellen, so Panofsky, daß Friedländer der eigenen Arbeit die Last der Erziehung von ungebildeten Leuten vorziehen würde.[3]

Friedländer entschied sich jedoch für die USA. Hier bot ihm das Emergency Committee einen Vertrag an, der ihm das Tor zu einem neuen Leben öffnete. Die Initiative ging von Walter Cook aus, der den Wissenschaftler an sein noch junges Institute of Fine Arts zu holen hoffte und sich diesbezüglich im April 1934 an das Emergency Committee wandte. Die Organisation vermittelte in der Regel Verträge und Stipendien als Anschubfinanzierung an Institute und Colleges, die bereit waren, hochqualifizierte Kollegen aus Deutschland bei sich aufzunehmen, die

durch Drittmittel finanziert wurden. Das Geld wurde bei den großen Stiftungen des Landes, vornehmlich der Rockefeller Foundation, akquiriert. Trotz hervorragender Gutachten von Experten ersten Ranges wie Paul Sachs, Vizedirektor des Fogg Art Museum in Harvard, von Erwin Panofsky, nun Professor am Institute for Advanced Studies in Princeton, und von Fiske Kimball, die sich alle mit großem Engagement für Walter Friedländer einsetzten, wollte die Rockefeller Stiftung ihm aufgrund seines Alters keine Zusage geben. Ein weiterer Grund für die Ablehnung mag in Friedländers Forschungsthemen gelegen haben, wie eine Aktennotiz in den Unterlagen des Emergency Committee vermuten läßt: »Man kann nicht umhin festzustellen, daß F. ein Experte in einer der verstaubtesten Perioden der französischen Kunst ist [...]«.[4] Erneute Anträge mit weiteren Gutachten sicherten aber schließlich eine Finanzierung, und Walter Friedländer erhielt einen zunächst auf ein Jahr befristeten Arbeitsvertrag, der ihm die Einreise in die USA ermöglichte.

Presse und Fachöffentlichkeit bereiteten Friedländer bei seiner Ankunft 1935 einen fulminanten Empfang und begrüßten ihn als »one of the greatest living authorities on art, especially of the baroque period«.[5] Die ersten Jahre waren hart, ein stetes Pendeln zwischen Philadelphia und New York. Als in Philadelphia keine feste Anstellung zustande kam, brachte Walter Cook zusammen mit dem Emergency Committee die notwendigen Mittel auf, um Friedländer am Institute of Fine Arts zu halten. Doch dann beendete ein neu verabschiedetes Statut der New York University, das die Beschäftigung nach dem 65. Lebensjahr untersagte, für Friedländer jede weitere bezahlte Tätigkeit. Ergebnislose Bemühungen Cooks diesbezüglich warfen öffentlich die Frage nach der Versorgung jener Wissenschaftler auf, die zu kurz im Lande waren, um Pensionsansprüche aufbauen zu können. Wieder schalteten sich u. a. Panofsky, Kimball und Cook mit eindringlichen Appellen an das Emergency Committee ein und schlugen vor, Friedländer in die Liste der National Research Associates aufzunehmen und das damit verbundene Stipendium zu gewähren. Der Antrag wurde abgelehnt. Panofsky schrieb am 20. 11. 1942 an den Kollegen Edgar Wind in Chicago: »Die Hauptsorge ist der arme Walter Friedländer, den man in N. Y. U. [New York University] ohne Pension auf die Straße gesetzt hat, und für den, trotz aller Bemühungen, immer noch nichts ge-

funden ist. Das Institute kann nichts machen, da es auch eine Altersgrenze hat, die sogar noch niedriger liegt, und die großen Foundations sind alle für den ›war effort‹. Es ist eine scheußliche Ironie, daß gerade einer der besten Leute, und dazu einer, der wirklich viel für den hiesigen ›Nachwuchs‹ getan hat, der einzige unter unseren Kollegen ist, der wirklich vis-à-vis du rien steht.«[6] Es gelang in den folgenden Jahren, die Mittel für das Verbleiben Friedländers als Professor emeritus am Institute of Fine Arts bis zu dessen dreiundneunzigstem Lebensjahr immer wieder zu gewährleisten. In den letzten Lebensjahren sicherten zudem Geldsammlungen aus dem Freundes- und Kollegenkreis den Lebensunterhalt.

Die Akten des Emergency Committee enthalten jedoch nur die eine Seite der Geschichte. Zu dieser Geschichte gehört andererseits Walter Friedländers großer Erfolg als Hochschullehrer in den USA, der zwei Generationen von amerikanischen Kunsthistorikern inspirierte und dem es gelang, seine Forschungsthemen fest im Lehrplan der amerikanischen Universitäten zu etablieren. Immer wieder erwähnen Beschreibungen aus jenen Jahren sein heiteres Naturell, seinen Humor und die Lebensfreude, die er verbreitete. Ihm Nahestehende fügen andere Züge hinzu. Panofsky nannte ihn in allen Briefen dieser Zeit »poor old Friedländer«. Am prägnantesten äußerte sich John Coolidge, ein Schüler Walter Friedländers und später Direktor des Fogg Art Museum in Harvard: »Friedländer litt an einem ständigen Gefühl des Mißbehagens, das eine schlechte gesundheitliche Verfassung mit sich bringt, zu dem sich bald schon äußerste Schwierigkeiten in seinem Privatleben und ernsthafte finanzielle Probleme gesellten. Die Probleme waren unlösbar. Friedländer ignorierte sie und lernte, damit zu leben.«[7] Friedländers Maxime »Ich habe mich nie um meine eigenen Angelegenheiten geschert«, die ebenfalls Coolidge überliefert, ist in diesem Sinne als eine Strategie zu verstehen, über die eigenen Schwierigkeiten hinwegzusehen. Mußte er das Gelehrtenleben, das er in Deutschland geführt hatte, in Amerika ohnehin zugunsten der Lehre aufgeben, so entdeckte er sie nun als einen Weg, der isolierenden und schwierigen Emigrantenposition zu entkommen. Er suchte die Nähe zu den Studenten über den Lehrbetrieb hinaus. Sein eigener Kreis war nicht nur Lerngemeinschaft, sondern auch psychische Stütze und emotionaler Halt. Die materiell entbehrungsreichen Jahre, in denen er abhängig war vom

Votum und von Gutachten der Kollegen, bezeichnete er selbst im Rückblick einmal als die glücklichsten seines Lebens.[8]

Walter Friedländer gehörte zu jener Reihe von Kunsthistorikern, die den Neubeginn der Kunstgeschichte in den USA initiierten. Hieran hatte das Institute of Fine Arts unter der Leitung von Walter Cook einen entscheidenden Anteil. Dank der zielstrebigen Anwerbung deutscher und später europäischer Immigranten baute Cook es planmäßig zu einer der weltweit führenden Ausbildungs- und Gelehrtenstätten aus. Vielfach zitiert ist sein Ausspruch, er sammele nur die Früchte auf, die Hitler vom Baum schüttele. »Die progressive Kunstgeschichte entstand nun in Amerika. Neben positivistischen, problemgeschichtlichen und interdisziplinär orientierten Arbeiten war es vor allem die wissenschaftliche Methode der Ikonologie, die von hier aus als ›internationaler Stil der Kunstgeschichte‹ ihren Siegeszug antrat.«[9] Cook hat mit dem herausragenden Ruf seines Institutes dazu beigetragen, daß emigrierte Kunsthistoriker auch anderswo im Land leichter placiert werden konnten. Sein Erfolg half auch, antisemitische Vorbehalte gegenüber emigrierten jüdischen Wissenschaftlern an amerikanischen Universitäten zu vermindern, die gerade auch an den renommierten Universitäten der Ostküste lange bestanden (eine frühe Ausnahme bildete hier neben dem Institute of Fine Arts das Institute for Advanced Studies in Princeton).

Walter Friedländer war sich der kulturellen Transferleistung der emigrierten Kunsthistoriker und seines eigenen Beitrags daran bewußt: »Nichts macht mich so stolz, wie von einem Mann wie Ihnen als amerikanischer Wissenschaftler anerkannt zu werden«, schrieb er 1943 an Charles Rufus Morey, Direktor des Department for Art and Archeology in Princeton.[10] Als Walter Friedländer 1966 im Alter von 93 Jahren in New York starb, hatte er auch in der »neuen Welt«, in der er 1935 Zuflucht gefunden hatte, hohes Ansehen gewonnen. Wenngleich er dort dreißig Jahre lang mit kurzfristigen Verträgen und Stipendien auf finanziell brüchigem Grund leben mußte, gelang dem bei seiner Ankunft über Sechzigjährigen ein später Neuanfang.

1 Vgl. Karin Michels, *Transplantierte Kunstwissenschaft. Deutschsprachige Kunstgeschichte im amerikanischen Exil*, Berlin 1999.

2 Empfehlungsschreiben vom 19.4.1934 an das Emergency Committee, Emergency Committee Records, 1933-1945, Box 9: Walter Friedlaender, New York Public Library.

3 Brief vom 27.5.1934 an Walter Friedländer, Nachlaß Friedländer, Archiv des Leo Baeck Institute New York, AR 5393 (Collection Walter Friedlaender). Panofsky antwortet damit auf eine Bitte Friedländers um Rat.

4 Edward Murrow (Emergency Committee), Aktennotiz vom 6.10.1934, Emergency Committee Records.

5 Zitiert nach Michels, *Kunstwissenschaft*, S. 56.

6 Erwin Panofsky, *Korrespondenz 1910-1968*, 5 Bde., hg. von Dieter Wuttke, Bd. 2: *Korrespondenz 1937 bis 1949*, Wiesbaden 2003, Nr. 886, S. 385.

7 John Coolidge, »Nachruf auf Walter Friedländer«, in: *Art Journal* 26 (1967), S. 259.

8 In einem Dankesbrief aus Anlaß der Ehrungen zu seinem 70. Geburtstag, 27.3.1943, Entwurf des Briefes im Nachlaß Friedländer. Panofsky, der ebenfalls in den ersten beiden Jahren vom Emergency Committee unterstützt wurde, beschreibt die Abhängigkeit vom Urteil der Kollegen als beschämend, vgl. Brief vom 27.5.1934, Nachlaß Friedländer.

9 Michels, *Kunstwissenschaft*, S. X.

10 Brief vom 27.3.1943 an Charles Rufus Morey, Nachlaß Friedländer.

Walter Friedländer als Laureatus an seinem 90. Geburtstag,
10. März 1963. Mit dem Früchtekorb, Symbol der Sinnlichkeit und
Fruchtbarkeit, ist für das Photoporträt absichtsvoll ein Motiv von
Caravaggio gewählt, dessen Kunst Friedländer ein Leben lang for-
schend begleitet hat.

Walter Friedländer in einem Seminar mit Studenten
des Institute of Fine Arts der New York University, an
dem er von 1935 bis 1942 lehrte.
Großdia, das Walter Friedländer in seinen Seminaren
benutzte. Es zeigt eine Zeichnung Guercinos, »Jung-
frau mit Kind und heiliger Anna«.
Walter Friedländer hielt seine Kurse in der Instituts-
bibliothek, schräg gegenüber vom Metropolitan
Museum. Die Seminare wurden mit Hilfe von Dias
gestaltet, ein Hilfsmittel, auf das vor allem die Emi-
granten zurückgriffen, die ihre oftmals umfangreichen
Diasammlungen mitbrachten.

195

Julius und Anny Rosenthal in München, 1920er Jahre.
Julius Rosenthal, Rechtsanwalt in München, verlor 1933
seine Anwaltslizenz und emigrierte 1936 mit seiner Fami-
lie in die USA. Um als Anwalt praktizieren zu können,
hätte er erneut studieren müssen. Statt dessen machte
er seine alte Liebe zur Kunst zum Beruf und fertigte Pho-
toreproduktionen und Dias. Er arbeitete unter anderen
für Max Beckmann, Jacques Lipchitz, Marc Chagall und
Walter Gropius und belieferte bald auch kunsthistorische
Institute landesweit.

Elisabeth Springer, um 1936. Die Schwester von Anny
Rosenthal, Elisabeth Weiss, Künstlername Springer,
blieb mit der Mutter in München. Dort hatte sie erste
Erfolge als Bildhauerin, Malerin und Schauspielerin.
Mutter und Tochter wurden später deportiert und in
Kaunas ermordet. Die Ungewißheit über das Schicksal
der Verwandten in Deutschland lastete schwer auf der
Familie Rosenthal.

Kleiner Frauenkopf aus Ton von Elisabeth
Springer, um 1935.
»Da ich hier keine Farben habe, ist dies für
Dich mit Tinte + Zahncrême gemalt von
Deiner Lisl«. Geburtstagsgruß von Elisabeth
Springer an ihren Neffen John Rosenthal in
Chicago, nach 1939.

Otto Neumann als Verteidiger von Fritz Thyssen vor dem französischen Kriegs-
gericht in Mainz, 25. Januar 1923 (erste Reihe, Mitte). Thyssen hatte aus Protest
gegen die Ruhrbesetzung alle Reparationslieferungen von Kohle an Frankreich
eingestellt.
Otto Neumann auf seiner Hühnerfarm in New Jersey, um 1945.

Otto Neumann war bis zur Entziehung seiner Zulassung ein erfolgreicher Rechts-
anwalt in Mainz. 1939 emigrierte er mit seiner Frau Lilli in die USA, wo ihr Sohn
Hanns (nun Harold) bereits lebte. Da das deutsche Anwaltsexamen in den USA nicht
anerkannt wurde, entschied sich Otto Neumann mit 54 Jahren, eine Hühnerfarm zu
gründen – wie etwa 300 andere jüdische Familien aus Deutschland auch.

199

Otto und Lilli Neumann zu Besuch bei ihrem Sohn Hanns in Genf, wo er im Hinblick auf die Emigration seine Schulbildung fortsetzte, 1936.
Otto und Harold Neumann, um 1945.
Otto und Lilli Neumann mit Harold und seiner Frau Ruth vor dem Farmhaus des jungen Paares, um 1950.

Steven P. Remy
DEUTSCH-JÜDISCHE FLÜCHTLINGE
IN DER US-ARMEE

Zahlreiche deutsch-jüdische Flüchtlinge kämpften im Zweiten Weltkrieg in den Armeen der Alliierten. Über 30000 Soldaten der US-Armee waren in Deutschland geboren, größtenteils handelte es sich dabei um jüdische Flüchtlinge, die in fast allen Abteilungen der Streitkräfte dienten.[1]

Als die USA im Dezember 1941 in den Krieg eintraten, meldeten sich viele dorthin geflüchtete junge deutsche Juden sofort freiwillig für den Militärdienst. Sie wollten dem Land, das ihnen Zuflucht geboten hatte, ihre Loyalität beweisen, und sie wollten die oft lang ersehnte Gelegenheit nutzen, sich aktiv am bewaffneten Kampf gegen das nationalsozialistische Regime zu beteiligen. Der Schriftsteller Stefan Heym schildert das überwältigende Gefühl, als er in der Grundausbildung zum ersten Mal ein Gewehr in der Hand hielt: »Zum ersten Mal konnte ich mich verteidigen.« In Deutschland waren er und seine Familie gegen die Nazis wehrlos gewesen, jetzt war er es nicht mehr.[2]

In der amerikanischen Gesellschaft gab es zu dieser Zeit starke antisemitische Strömungen. Hohe Politiker, Prominente und Geschäftsleute behaupteten, eine jüdische Verschwörung habe das Land in den Krieg hineingezogen. FBI-Beamte sowie Mitarbeiter des Kriegs- und des Außenministeriums brachten Juden mit einer angeblich drohenden kommunistischen Unterwanderung in Verbindung. Unter den Flüchtlingen wuchs angesichts der Propaganda amerikanischer Antisemiten die Furcht, daß auch die USA einen ultranationalistischen Kurs einschlagen könnten.[3] Der politische Widerstand gegen »Fremde« in der Armee war hoch und wurde schließlich nur wegen des enormen Bedarfs an Soldaten überwunden.

Nach amerikanischem Gesetz durften an Übersee-Einsätzen der Armee nur US-Bürger teilnehmen. Daher beschleunigte das Kriegsministerium die Einbürgerungsverfahren für Flüchtlinge im Militärdienst. Doch mehr als die Einbürgerung war es der Militärdienst selbst, der die Flüchtlinge »amerikanisierte«. Als sie sich für die Armee meldeten, hatten viele von ihnen erst kurze Zeit in den USA verbracht, und dies meist in einem Umfeld von lauter anderen Immigran-

ten. Nun kamen sie in Kontakt mit gebürtigen Amerikanern aus allen Teilen des Landes, von denen viele noch nie einen Juden gesehen hatten.[4] Wenngleich Antisemitismus im amerikanischen Offizierskorps durchaus verbreitet war, wurden jüdische Rekruten in der US-Armee nicht systematisch schikaniert oder generell schlechter behandelt als ihre nichtjüdischen Kameraden.[5]

Nach der Grundausbildung war für viele jüdische Flüchtlinge aus Deutschland und anderen europäischen Staaten die nächste Station das Military Intelligence Training Center Camp Ritchie in Maryland, das wichtigste Schulungszentrum der US-Armee für geheimdienstliche Aufgaben. Mit einer normalen Militärbasis hatte es kaum etwas gemein. Hier herrschte babylonische Sprachenvielfalt, und unter den Tausenden von Absolventen waren bekannte Schriftsteller und Intellektuelle wie Klaus Mann, Stefan Heym und Hans Habe.

Camp Ritchie hatte ein rigoroses Unterrichtsprogramm, das den Absolventen die verschiedensten Methoden militärischer Aufklärungsarbeit vermitteln sollte. So mußten sie unter anderem ein Handbuch, das Informationen zu allen deutschen Einheiten auflistete, *German Order of Battle*, auswendig lernen, die Insignien und anderen Kennzeichen jeder einzelnen deutschen Einheit kennen, was für die Feindaufklärung von entscheidender Bedeutung war. Besonders wichtig war die Schulung im Befragen von Kriegsgefangenen. Die meisten »Ritchie Boys«, die als Soldaten der US-Armee nach Europa zurückkehrten, zogen als Verhörspezialisten für Kriegsgefangene, als *Interrogators of Prisoners of War* (IPW), ins Feld.[6] Die Divisionsberichte aus der Zeit machen deutlich, daß die als IPW eingesetzten deutsch-jüdischen Soldaten der US-Armee wertvolle Informationen lieferten und so einen unverzichtbaren Beitrag zum amerikanischen Vormarsch in Richtung Deutschland leisteten. Zwar war ein Großteil ihrer Arbeit zähe Routine, doch zur erfolgreichen Verhörtechnik zählten auch Einfallsreichtum und Improvisationstalent, ganz zu schweigen von einem Höchstmaß an Selbstbeherrschung. Die Flüchtlingssoldaten waren nicht nur zu großer Professionalität und Effektivität ausgebildet worden, sie hatten auch einen Eid auf die Genfer Konvention zur menschenwürdigen Behandlung von Kriegsgefangenen geschworen.

Bei den englisch-amerikanischen Militäroperationen in Nordafrika und Europa wurden sie, außer für die

201

Verhöre von Kriegsgefangenen, vielfach auch in den Einheiten der neu geschaffenen Abteilung für psychologische Kriegführung (Psychological Warfare Division, PWD) eingesetzt. In diesem Rahmen verbreiteten sie Botschaften über Radio und Lautsprecher, verfertigten Flugblätter und Zeitungen voller Meldungen über einen unmittelbar bevorstehenden amerikanischen Sieg – alles, um deutsche Soldaten zur Kapitulation oder zur Fahnenflucht zu bewegen. Doch die PWD-Arbeit ging weit über solche Kampagnen hinaus. Sie lieferte etwa auch die ersten detaillierten Analysen von Deutschland und den Deutschen kurz vor dem Zusammenbruch des nationalsozialistischen Regimes. Saul Padover gehörte mit seinem PWD-Team zu den ersten US-Soldaten, die in Deutschland einmarschierten. Seine Vernehmungsprotokolle aus Aachen und Umgebung – wichtigste Quelle für sein Buch *Experiment in Germany* (1946)[7] – bieten einzigartige Zeugnisse davon, wie Deutsche das nahende Ende der Naziherrschaft wahrnahmen.

Auch im Spionageabwehr-Korps der Armee (Counter Intelligence Corps, CIC) arbeiteten viele Flüchtlinge. Das CIC war nach dem Angriff auf Pearl Harbor gebildet worden, um gegen feindliche Infiltrierung und Sabotage vorzugehen. In Europa sicherte es die eroberten Gebiete und nahm Tausende von Nazis und mutmaßliche Kriegsverbrecher fest. Flüchtlinge als CIC-Offiziere hatten entscheidenden Anteil daran, daß der Versuch des SS-Sturmbannführers Otto Skorzeny, während der Ardennen-Offensive deutsche Soldaten in amerikanischen Uniformen hinter die Linien zu schleusen, vereitelt werden konnte.

Die meisten deutsch-jüdischen Armeeangehörigen ersehnten eine Abrechnung mit dem nationalsozialistischen Regime. Sie hatten selbst erlebt, welch breite Unterstützung Hitler und die NSDAP in den frühen 1930er Jahren in der deutschen Bevölkerung fanden, und sie hatten mitansehen müssen, wie die Verfolgungen ihre Familien zerstörten. Viele von ihnen hatten das Schreckensjahr 1938 miterlebt – die antijüdische Hetze nach dem »Anschluß« Österreichs im März und die immer gewalttätigeren Übergriffe in den Monaten danach, bis hin zum Novemberpogrom und zur Verschleppung tausender jüdischer Männer in Konzentrationslager. Doch die Rachephantasien, die sie vielleicht als Flüchtlinge gehegt hatten, wichen nun, da sie als amerikanische »Bürger in Uniform« und Sieger zurückkamen, oft einer differenzierteren Sicht. Im allgemeinen behandelten die amerikani-

schen Soldaten – ob Flüchtlinge oder nicht – deutsche Kriegsgefangene und Zivilisten human. Das Schreckgespenst vom »jüdischen Rächer« in alliierter Uniform war ein reines Phantom, aufgebaut durch die jahrelange nationalsozialistische Propaganda, und diente der deutschen Bevölkerung nach 1945 dazu, ihre eigene Verstrickung in Terrorherrschaft und Völkermord zu leugnen.

Als der Krieg in Europa zu Ende war, wurden die Verhörspezialisten und CIC-Agenten für neue Aufgaben gebraucht, vor allem bei der Entnazifizierung und beim Aufspüren von Kriegsverbrechern. Deutschjüdische Offiziere waren wegen ihrer besonderen Eignung und Gewissenhaftigkeit oft mit der Durchleuchtung ganzer Institutionen, etwa Universitäten, betraut.[8]

Als Offiziere der Besatzungsmacht trugen die deutschjüdischen Flüchtlinge vielfach zum Wiederaufbau einer demokratischen Kultur in Deutschland bei. Es mußten verläßliche Beamte ernannt, Zeitungsgründungen genehmigt und Schulen wiedereröffnet werden. Für diese Schritte zum Neubeginn einer Zivilgesellschaft waren die Flüchtlingssoldaten mit ihren Sprach- und Deutschlandkenntnissen besonders qualifiziert.

Einen wichtigen Beitrag zum demokratischen Wiederaufbau leisteten sie im Rahmen der Information Control Division (ICD). Die ICD erteilte Genehmigungen für Zeitungen und Radiosender, und besonderen Erfolg hatte ein Blatt, das sie selbst herausgab: die *Neue Zeitung*. Sie erschien ab 1945 in München und erreichte viele Millionen Leser. Der erste Chefredakteur Hans Habe – Schriftsteller, Camp Ritchie Absolvent und PWD-Veteran – versammelte ein kompetentes Redaktionsteam, das hauptsächlich aus Flüchtlingen bestand, darunter Stefan Heym, Ernst Cramer und Hans Wallenberg. Allerdings erregte u.a. die linke politische Haltung einiger Redakteure (vor allem Stefan Heyms) erhebliches Mißfallen in den hohen Rängen der US-Verwaltung, was wiederum dazu beitrug, daß Flüchtlingsoffiziere im Kalten Krieg unter den Generalverdacht mangelnder Loyalität gestellt wurden.[9]

Auch am Internationalen Militärgerichtshof in Nürnberg und bei späteren Prozessen gegen Nationalsozialisten spielten die Flüchtlinge eine entscheidende Rolle. Allen voran der stellvertretende Chefankläger Robert Kempner. Wegen seiner jüdischen Herkunft wurde seine Ernennung von Deutschen vielfach kri-

tisiert. Vor 1933 hatte er als leitender Rechtsberater für die preußische Polizeiverwaltung gearbeitet. Anders als die meisten Flüchtlinge ließ Kempner sich nach dem Krieg wieder dauerhaft in Deutschland nieder. 1951 eröffnete er eine Anwaltskanzlei in Frankfurt am Main. 1960 trat er als Sachverständiger im Prozeß gegen Adolf Eichmann in Jerusalem auf, und noch bis weit in die 1980er Jahre stritt er für die Entschädigung von Holocaust-Opfern.[10] Andere Flüchtlinge, unter ihnen viele ehemalige Soldaten, leisteten als Ermittler und Übersetzer ihren Beitrag zu den Nürnberger Prozessen. Die Aufgabe, die überlebenden Kommandeure der »Einsatzgruppen« zu vernehmen – der mobilen Hinrichtungseinheiten, die die ersten Massenmorde verübten –, fiel an Rolf Wartenberg. Er war gebürtiger Berliner, hatte sich freiwillig zur Arbeit am Internationalen Militärgerichtshof gemeldet und zählte auch zu dem Team, das Hermann Göring verhörte. Bei der Befragung der »Einsatzgruppen«-Leiter saß er den Mördern Auge in Auge gegenüber. Von 24 Verhörten legten ihm 23 ein unterschriebenes Geständnis ab.

Wenn Flüchtlingssoldaten zu ihren Häusern in der alten Heimat zurückkehrten, fanden sie oft nur noch Ruinen vor. Viele suchten nach vermißten Angehörigen. Hermann Boehm, ein in Berlin geborener Jurist, der nach dem Krieg am Wiederaufbau des Gerichtswesens in Koblenz mitwirkte, requirierte kurz nach der Befreiung einen Jeep und fuhr ins Konzentrationslager Theresienstadt in die Tschechoslowakei, wo er seine Mutter unter den Überlebenden fand. Doch die meisten anderen hatten weniger Glück. Frederick Praeger empfand alle Feldzüge der US-Armee in Europa, bei denen er mitkämpfte, als Wettlauf um das Leben seines Vaters. Er wußte, daß sein Vater in Buchenwald inhaftiert war, doch als seine Division das Lager befreit hatte, teilte ihm ein Überlebender mit, daß er einige Wochen zu spät kam. »Mein Informant«, berichtet Praeger, »sagte, mein Vater war besessen von der Vorstellung, daß ich ihn finden würde, und sein Traum sei gewesen, mich in einer amerikanischen Uniform wiederzusehen.«[11]

Flüchtlinge bemühten sich auch darum, in Deutschland wieder ein jüdisches Gemeindeleben aufzubauen. So schuf etwa Solly Landau, 1920 als Sohn eines Rabbiners in Berlin geboren, fast im Alleingang die Voraussetzungen für den Neubeginn des jüdischen Gemeindelebens in Offenbach. Im Mai 1945 traf er dort als Soldat ein. Die gesamte jüdische Bevölke-

rung der Stadt war deportiert worden, die Synagoge in ein Kino (später Stadttheater) umgewandelt. Landau knüpfte Kontakte zu jüdischen Überlebenden im nahen Frankfurt. Er organisierte bei seinen Vorgesetzten Materiallieferungen, und seine jüdischen und nichtjüdischen Kameraden sowie Offenbachs Bürgermeister spendeten Lebensmittel, Zigaretten, Kleidung und anderes. Am 20. Juli 1945 wurde eine neue Synagoge geweiht, die anwesende Gemeinde bestand aus einer kleinen Zahl jüdischer Überlebender und aus jüdisch-amerikanischen Soldaten. Ohne Landaus Engagement – das er gleichermaßen als persönliche wie als dienstliche Mission begriff – wäre ein Neubeginn des jüdischen Lebens in dieser Stadt kaum vorstellbar gewesen.

Die Phase der Besatzungszeit, in der die deutsch-jüdischen Flüchtlingssoldaten nennenswerten Einfluß ausübten, war kurz. Mit dem Kalten Krieg ging die moralische und politische Eindeutigkeit ihres Auftrags verloren – nun rekrutierte das CIC auch ehemalige Nationalsozialisten für die Abwehr kommunistischer Einflüsse in den westlichen Besatzungszonen oder die Spionage gegen die Sowjetunion.[12] Der Druck des Kalten Krieges brachte die Entnazifizierungsverfahren 1948 zum Erliegen. Zugleich wuchs unter hohen amerikanischen Militärbeamten das Mißtrauen gegen Flüchtlinge. Dabei verbanden sich die im Offizierskorps verbreiteten antisemitischen Tendenzen mit dem Wunsch, Deutschland so schnell wie möglich rehabilitiert zu sehen. Hochrangige Armeevertreter unterstellten deutschen Juden, sie seien nur darauf aus, alte Rechnungen zu begleichen, würden das an ihnen begangene Unrecht aufbauschen und wollten den Sozialismus in Westdeutschland einführen.

Der Dienst in der siegreichen US-Armee prägte eine spezielle Form der deutsch-jüdisch-amerikanischen Identität aus, sehr patriotisch und vor allem selbstbewußt. Die deutsch-jüdischen Flüchtlinge in der US-Armee hatten unter Einsatz ihres Lebens zum Sieg der Alliierten über Nazideutschland beigetragen. Nur wenige entschieden sich wie Robert Kempner, Stefan Heym und Ernst Cramer dauerhaft in einem der beiden deutschen Nachkriegsstaaten zu bleiben. Die meisten zogen es vor, ihr Leben als Amerikaner weiterzuführen, in den USA ihre Ausbildung zu beenden, Karriere zu machen und Familien zu gründen.

Aus dem Englischen von Michael Ebmeyer.

1 Zu deutschen Juden im US-Militär- und Geheimdienst
während des Zweiten Weltkrieges vgl. Christian Bauer/Re-
bekka Göpfert, *Die Ritchie Boys. Deutsche Emigranten
beim US-Geheimdienst*, Hamburg 2005, und Barry M. Katz,
*Foreign Intelligence. Research and Analysis in the Office of
Strategic Services, 1942-1945*, Cambridge, Mass., 1989. Es
gibt zahlreiche veröffentlichte und unveröffentlichte Memoi-
ren deutsch-jüdischer Veteranen, vgl. u. a.: Werner T. Angress,
*… immer etwas abseits. Jugenderinnerungen eines jüdischen
Berliners, 1920-1945*, Berlin 2005; Bernt Engelmann, *Die
unfreiwilligen Reisen des Putti Eichelbaum*, München 1986;
Richard Sonnenfeldt, *Mehr als ein Leben. Vom jüdischen
Flüchtlingsjungen zum Chefdolmetscher der Anklage bei den
Nürnberger Prozessen*, Frankfurt am Main 2003; Guy Stern,
»In the Service of American Intelligence. German-Jewish
Exiles in the War Against Hitler«, in: *Leo Baeck Institute
Yearbook* (1992); Stefan Georg Troller, *Selbstbeschreibung*,
Hamburg 1988.

2 Bauer/Göpfert, *Die Ritchie Boys*, S. 9 und 40.

3 Ruth Sarles, *A Story of America First: The Men and
Women who Opposed U.S. Intervention in World War II*,
Westport 2003. Eine literarische Schilderung dieser angst-
vollen Atmosphäre bietet Philip Roth, *Verschwörung gegen
Amerika*, München 2005.

4 Vgl. Deborah Dash Moore, *GI Jews. How World War II
Changed a Generation*, Cambridge, Mass., 2004.

5 Joseph W. Bendersky, *The »Jewish Threat«. Anti-Semitic
Politics of the U. S. Army*, New York 2000.

6 Vgl. im einzelnen Bauer/Göpfert, *Die Ritchie Boys*,
S. 43-81.

7 Saul Padover, *Lügendetektor. Vernehmungen im besieg-
ten Deutschland 1944/45*, München 2001.

8 Steven P. Remy, *The Heidelberg Myth. The Nazification
and Denazification of a German University*, Cambridge,
Mass., 2002.

9 Jessica Gienow-Hecht, *Transmission Impossible. Ameri-
can Journalism as Cultural Diplomacy in Post-War Germany,
1945-1955*, Baton Rouge 1999, und Hans Habe, *Ich stelle
mich. Meine Lebensgeschichte*, München 1986.

10 Robert Kempner, *Ankläger einer Epoche. Lebenserinne-
rungen*, Frankfurt am Main 1983.

11 Zitiert in: David Hackett (Hg.), *The Buchenwald Re-
port*, mit einem Vorwort von Frederick Praeger, Boulder
1995.

12 Zur Tätigkeit ehemaliger Nationalsozialisten für ame-
rikanische Geheimdienste nach dem Zweiten Weltkrieg vgl.
Richard Breitman et. al., *U.S. Intelligence and the Nazis*,
New York 2005.

»Ein glückliches und siegreiches Neues Jahr«, Neu-
jahrskarte von Kurt Roberg an seine Mutter in New York,
1945. Die Rosch-ha-Schana-Karte zeugt von der Inte-
gration jüdischer Soldaten in der US-Armee. Die Karte
wurde als V-Mail, einem Vorläufer des Fax, auf Microfilm
versandt.

Kurt Roberg im Rang eines Corporal,
um 1943.
Rucksack von Kurt Roberg, um 1943.

Kurt Roberg wurde in der US-Armee als
Funker eingesetzt. Drei Wochen nach der
Verleihung der Bürgerrechte, die er als Soldat
beschleunigt erhielt, wurde er in den Pazifik
geschickt. Seine Einsatzorte hat er auf seinen
Rucksack geschrieben.

Werner T. Angress mit seiner Mutter und
seinen Brüdern, Amsterdam, 13. Mai 1945.
In Amsterdam fand Werner T. Angress im
Mai 1945 seine Mutter und seine Brüder wie-
der, die versteckt überlebt hatten. Er hatte
sie seit Oktober 1939 nicht mehr gesehen.
Der Vater wurde 1943 in Auschwitz ermordet.

»Dieser Staat, diese Nation, hat ihr Existenz-
recht verwirkt.« Werner T. Angress an Curt
Bondy, 22. April 1945.
Werner T. Angress wurde in Camp Ritchie
ausgebildet und erlebte mit den US-Streit-
kräften die Öffnung der Lager. Der Fünfund-
zwanzigjährige berichtete seinem Freund und
Mentor über seine ersten Erfahrungen mit
der deutschen Zivilbevölkerung in Köln.

MAY 13, 1945

22-4-45
Somewhere in Germany

Dear Bo:
It's Sunday again. I know it because I
write to you. This is about the only thing which
makes me realize it. Sunday is correspondence day.
I did not receive any mail from you during the last
week. In fact, the mail is rather scarce now anyway.
Well, it might pick up again.
We all are under the impression of the current events.
Berlin might fall any minute now. The German army
cut in two. It is great news, and feel good about
it. A damper is the stuff which is discovered day by
day. The concentration camps are being found, and the
boys return who have been P.W's for a while. Bo,
it is unbelievable what happened there. The boys
look like ghosts,underfed, starved, sick. The treat-
ment was German. No explanation needed. I had ample
opportunity to study the mentality of the Germans,
their army, their civilians, their women and children.
I have seen them when I was their prisoner, I have
seen them when they were our Prisoners, I see them
now in all stages.I am quite objective in my judge-
ment; I am more than ever convinced that the German
nation stinks,that they are a rotten bunch. Granted
that not all of them are criminals, but their majority
is below all standards.Their attitude towards us
is unique. No dignity, no pride, but doggish civility
and creeping recognition of the victor.You can't
trust anybody. We had wonderful cases of deception
and hypocracy.I told you already of people who sudden-
ly try to bring out jewish ancestors,anti Nazi feeling
(Nevertheless they were partymembers from 1934-1945)
and pro American enthusiasm.(After we had come.)
Bo, if they erase Germany's boundaries off the map
nobody would be sorry here. This state, this nation
has forfeited their right to exist.Well, enough of
that. The sight of Germany in ruins moves me as much
as a dead dog drifting in the St. James river.
Had mail from Ernest Cramer , who is all right.
A few days ago I read a little article in our army
magazine "Yank" about Floh, which I shall enclose.

Besides, I enclose a cartoon which I liked very much
(please, save it for me) and a renewal for the Inf.
Journal.Can you take care of that?Then, please forward
the letter to my relatives in Brazil. It is too com-
plicated to send it from here. Forget about it!
Henry, too wrote me a nice letter. He is in a new out-
fit now and likes it quite a bit.
I am waiting now for the liberation of Holland to
search for my family. I hope that I'll have success.
The more I see of the whole mess the more anxious and
doubtful I get. The Nazis liquidate people in the
last minute, left their prisons full of dead and dying
people which had been executed in the last hours by
machine guns and grenades.-
Bo, for to day I'll sign off. The radio is bellowing
in all languages. I have to write quite a lot yet.
Please write soon, will you? Did you see Prinz? I wrote
him a few days ago, hope to get mail from him soon
again.

Very best regards
yours

Töpper

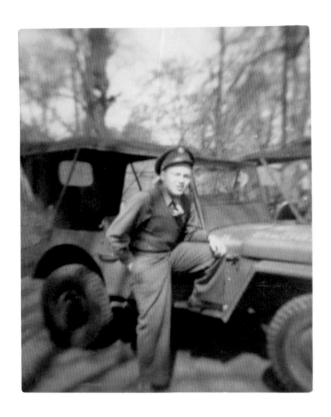

Erwin Weinberg vor seinem Militärjeep, 1945.
Luftbildaufnahme der zerstörten Stadt Emden,
6. September 1944.

Erwin Weinberg emigrierte 1938 mit 16 Jahren aus Fulda
über England in die USA. 1943 trat er in die US-Armee
ein und kam 1945 wunschgemäß zum Einsatz nach
Deutschland. Als Fahrer und Übersetzer von Colonel
Powell, der den Auftrag hatte, die amerikanischen
Bombardierungen zu begutachten, bereiste er das Land.
Im Sommer 1945 besuchte Erwin Weinberg das KZ
Buchenwald, wo er selbst nach dem Novemberpogrom
1938 inhaftiert worden war.

EMDEN was attacked in daylight on 6th September, 1944. This photograph shows the
old town almost completely devastated by fire and blast.

KZ Buchenwald, Haupttor, Juni 1945.
Bayrischer Folkloreabend für US-Soldaten, 1945.
US-Soldaten in »Hitler's Home« am Obersalzberg, Mai
1945.

Als US-Soldat kehrte Stefan Heym, geboren 1913 als
Helmut Flieg, im Frühjahr 1945 nach Deutschland zurück.
Nach Kriegsende fuhr Stefan Heym ohne Genehmigung
für einen Kurzbesuch in seine Heimatstadt Chemnitz
hinter den russischen Linien, Chemnitz 1945. An seine
Frau schrieb er auf die Rückseite des Photos: »That's a
Russian MP, the guy is me and I love you.«

»Passierschein«, 1944. Im Rahmen der psycho-
logischen Kriegsführung verfaßte Stefan Heym
zahlreiche Flugblätter.
Erkennungsmarke der US-Armee, 1940er Jahre.
Stefan Heym im Stab von Hans Habe (am Fenster
stehend Stefan Heym, rechts von ihm Hans Habe),
1945.

Judith Prokasky

ZU DEUTSCH FÜR HOLLYWOOD?
DIE SCHAUSPIELERIN LUISE RAINER

Luise Rainer ist eine Legende der Filmgeschichte. Sie kam 1935 nach Hollywood, gewann in zwei aufeinanderfolgenden Jahren, 1936 und 1937, den Oscar als beste Hauptdarstellerin und zog sich nur wenige Jahre später fast völlig vom Film zurück.[1] In vielen Artikeln und Interviews ist über ihre Karriere spekuliert worden. Als Schauspielerin war sie von der deutschen Bühne geprägt, und diese Prägung begründete – das zeigt eine genauere Betrachtung – zunächst ihren Erfolg, dann ihr Scheitern in Hollywood.

Luise Rainer wurde 1910 in Düsseldorf geboren und stammte aus einer assimilierten jüdischen Kaufmannsfamilie. Schon früh begann sie ihre Theaterkarriere,[2] entdeckt und gefördert von der Düsseldorfer Prinzipalin Louise Dumont. Im September 1927 wurde sie an deren Hochschule für Bühnenkunst aufgenommen, und bereits nach sechs Monaten erhielt sie einen ersten Vertrag des Düsseldorfer Schauspielhauses, ein Jahr später wurde sie Ensemblemitglied. Anfang der 1930er Jahre ging sie zum Deutschen Volkstheater nach Wien, wo sie in der folgenden Zeit auch in anderen Häusern auftrat – so unter Max Reinhardt im Theater in der Josefstadt – und in Filmen mitspielte.

1934 wurde Luise Rainer von Talentscouts des Metro Goldwyn Mayer Studios entdeckt und für Hollywood verpflichtet. Sie sei nicht emigriert, so Luise Rainer rückblickend, sondern mit allem Komfort zu einem neuen Engagement gereist: »1935 reiste ich – einen Hollywood-Vertrag in der Tasche – mit allem Luxus nach Kalifornien. Luxushotel beim Zwischenstopp in Paris, Kabine Erster Klasse für die Ozeanüberfahrt, dann Erster Klasse weiter mit dem Zug nach Kalifornien. Soviel zu meiner ›Emigration‹.«[3] Luise Rainer wollte nicht als Emigrantin wider Willen und als Opfer der Umstände gesehen werden, sondern als Künstlerin auf dem Karrieresprung. Und wie viele andere, die zu Beginn der 1930er Jahre karrierebedingt aus Europa nach Hollywood gekommen waren, konnte sie dann irgendwann nicht mehr nach Deutschland zurückkehren.

In Hollywood war Luise Rainer in vielerlei Hinsicht privilegiert. Statt sich – wie so viele Schauspieler-Emigranten nach ihr – mit Statistenrollen durchschlagen zu müssen, spielte sie bereits in ihrer ersten Rolle im Film *Escapade* an der Seite des prominenten William Powell. Die Kritiken waren positiv. Ihr theatralischer Stil, der sich deutlich vom Understatement-Schauspiel des Hollywood-Kinos unterschied, wurde als besonders kunstvoll gewertet. Noch größeren Erfolg hatte sie mit ihrem nächsten Film, *The Great Ziegfeld*, in dem sie die erste Frau von Broadway-Produzent Florenz Ziegfeld spielte. Die Szene, in der sie Ziegfeld telefonisch zu seiner neuerlichen Heirat beglückwünscht, war eine von Jean Cocteaus Theatermonolog *La voix humaine* inspirierte schauspielerische tour de force, die mit dem Oscar belohnt wurde. Doch ihre Expressivität begann auch zu irritieren. So kritisierte die *New York Times*: »Miss Rainer rechtfertigt weiterhin das Beiwort ›reizend‹, aber sie neigt zu gefühlsmäßigen Übertreibungen, die nicht ganz gerechtfertigt sind und häufig sehr ermüdend waren.«[4] Luise Rainers nächste Rolle war erneut eine Herausforderung. In der Verfilmung von Pearl S. Bucks mit dem Pulitzer-Preis prämiertem Roman *The Good Earth* spielte sie eine chinesische Bäuerin. Die hochartifizielle, künstlerisch ambitionierte und luxuriös ausgestattete Produktion war der ideale Rahmen für Luise Rainer, die für diese Darstellung ihren zweiten Oscar erhielt.

In den nächsten zwei Jahren drehte sie fünf weitere Filme, aber nur noch oberflächliche Dramen mit weitaus weniger Anspruch und geringerem Budget. Luise Rainer klagte später, daß man ihr keine interessanten Rollen mehr angeboten habe. Es war sicherlich kein Zufall, daß ihre schwindende Popularität mit der ersten großen Einwanderungswelle deutschsprachiger Schauspieler zusammenfiel. Zwischen dem »Anschluß« Österreichs und dem Beginn des Krieges kamen schätzungsweise 1000 bis 1500 Filmschaffende nach Hollywood, die dort nach Arbeit suchten.[5] Für Schauspieler, die in hohem Maße von der Sprache abhingen, war dies besonders schwierig. Ihre wichtigste Anlaufstelle war der Filmagent Paul Kohner, der schon 1921 nach Amerika gekommen war. Er war Mitbegründer des European Film Fund, einer Hilfsorganisation für exilierte europäische Filmkünstler, und zählte zahlreiche namhafte Emigranten – wie Albert Bassermann, Ernst Deutsch, Alexander Granach und Fritz Kortner – zu seinen Klienten.[6] Doch große Namen und einstige Erfolge galten nichts in Hollywood. Zahlreiche Briefe an Kohner zeugen davon,

daß selbst bedeutende Darsteller für kleine Rollen dankbar sein mußten. So erinnerte der Komiker Sig (Siegfried) Arno nach anhaltender Beschäftigungslosigkeit seinen Agenten: »Denken Sie daran, daß ich außer einem ›glamor girl‹ alles spielen kann.«[7] Und Reinhold Schünzel, spezialisiert auf die Darstellung von Nazi-Schurken, resignierte angesichts einer wenig attraktiven Rolle: »Ich werde sie spielen … und das mit all meinem Können … Bringen wir's hinter uns.«[8]

Luise Rainer hingegen wollte sich mit ihren Filmen identifizieren können. Ihre Kritik an der Rollenvergabe von MGM-Studioboss Louis B. Mayer führte zum Streit. Ende 1938 verließ sie Hollywood, lebte von nun an in England und New York und drehte vorerst keine Filme mehr. Im Sommer 1939 begann ihr Briefwechsel mit Paul Kohner, der sich besorgt nach ihrer Karriere erkundigt hatte. Er verehrte die Schauspielerin so sehr, daß er ihr sogar kostenlos seine Hilfe als Agent anbot. Luise Rainer allerdings zeigte nur noch wenig Interesse an Hollywood, dessen Kulturlosigkeit sie verachtete. Sie berichtete, daß sie vom Studio unbegrenzt beurlaubt worden sei, um Theater zu spielen, und betonte, sie habe nie ein »Hollywood-Filmstar« sein wollen: »Der einzige Grund fuer mich nach Hollywood zurueckzukehren waere wie gesagt, um wirklich einen Film zu machen, der *kuenstlerisch* so ist, dass ich ihn *ehrlich unterschreiben* kann.«[9] Sie hoffte auf neue Chancen, ohne genau zu wissen, wo sie sie finden würde.

In Europa hatte vor allem ihr schauspielerisches Talent gezählt. In Hollywood hingegen spielten andere Faktoren eine mindestens ebenso große Rolle. Paul Kohner, der seine Karriere in einer Werbeabteilung des Universal Studios begonnen hatte, wußte um den Wert guter *publicity*. Immer wieder erklärte er seinen deutschen Klienten, die mit der Welt Hollywoods nicht vertraut waren, wie wichtig eine gute Presse sei. Er empfahl Luise Rainer den PR-Spezialisten Mack Miller, der schon für Marlene Dietrich und Greta Garbo erfolgreich gearbeitet habe. Dieser riet, Luise Rainer müsse sich die Journalisten zu Verbündeten machen: »Es ist lediglich eine Frage von mehr Toleranz, mehr Achtsamkeit, Takt und Menschlichkeit, vor allem der Presse gegenüber, denn diese verkörpert den Puls der Welt.«[10] Am Kommentar Millers wird deutlich, daß es nicht nur Luise Rainers künstlerischer Anspruch war, der ihren schwindenden Erfolg mitbegründete, sondern auch der Umstand, daß ihr

die Spielregeln des amerikanischen Filmbusiness, einschließlich der Künstlern dort abverlangten Selbstvermarktung, fremd waren.

Als Paul Kohner 1942 Luise Rainer noch einmal eine Filmrolle vermitteln konnte, riet er ihr zu mehr Diplomatie. Sie solle dem Studio, das ihr eine Rolle in der Verfilmung von Stefan Heyms gerade erschienenem Roman *Hostages* angeboten hatte, mit gebührender Begeisterung antworten: »Wenn Ihnen die Rolle gefällt, schicken Sie umgehend höchst enthusiastisches Telegramm, das Orsatti braucht, um bei Paramount Ihr Interesse zu demonstrieren.«[11] Kohners Besorgnis war nicht verwunderlich, denn Schauspielerinnen mit deutschem Akzent gab es mittlerweile im Überfluß. Zudem galt Rainer als schwierig und hatte seit Jahren keinen Film mehr gemacht. Die Schauspielerin konnte sich daher glücklich schätzen, für die Produktion eines angesehenen Studios vorgesehen zu sein, selbst wenn es sich bei *Hostages* nur um einen durchschnittlichen Anti-Nazi-Film handelte. Rainer bekam die Rolle und war damit in der Nische angelangt, in der die meisten emigrierten Schauspieler in Hollywood ihr Auskommen finden mußten: als Darsteller von Nazis und Nazi-Gegnern. Immerhin durfte sie die Geliebte eines Widerstandskämpfers spielen, während die Emigranten Reinhold Schünzel und Oskar Homolka, beide ebenfalls Kohner-Klienten, einmal mehr als faschistische Verbrecher auftreten mußten.

Während der Dreharbeiten versuchte Rainer, die Presse stärker für sich einzunehmen. In einem Interview erklärte sie: »Ich hoffe, daß Hollywood und ich diesmal besser miteinander auskommen.«[12] Doch der Film war weder ein Kassen- noch ein Kritikererfolg. *Hostages* erregte kaum Aufmerksamkeit oder zumindest nicht so viel, wie Luise Rainer vielleicht erhofft hatte. Nur wenige Wochen nach der Premiere schrieb sie Kohner frustriert: »Ich höre nichts von der Filmindustrie, ich verstehe nichts davon, ich könnte genausogut in Alaska leben. Ich weiß nicht, *was* ich tun soll, ich selbst *kann* nicht auf die Industrie zugehen und habe natürlich *keine* Ahnung, was *Sie* tun.«[13] Einige Tage später kündigte sie ihm, verließ Hollywood endgültig und trat 54 Jahre, bis zu der ungarisch-englischen Koproduktion *The Gambler*, in keinem Film mehr auf.

Die kurze und spektakuläre Hollywood-Karriere von Luise Rainer, die gleich zu Beginn mit zwei Oscars gekrönt wurde, ist ein Beispiel für das schwierige

Leben, das die emigrierten Filmschaffenden in Los Angeles führten. Filmkomponisten hatten es noch am einfachsten. Keine Sprachbarrieren behinderten ihren Erfolg. Viele Regisseure hingegen scheiterten an dem in Deutschland unbekannten Studiosystem Hollywoods, Kameramänner und Cutter an der ausländerfeindlichen Aufnahmepolitik der Gewerkschaften. Die Schauspieler hatten es am schwersten. Nicht nur die sprachliche Hürde stand einer nennenswerten Karriere im Weg, sondern auch eine andere Auffassung des Schauspielerberufs. Das bekamen vor allem jene zu spüren, die ursprünglich vom Theater kamen. Nur wenigen emigrierten Schauspielern und Schauspielerinnen gelang es, sich einen Namen zu machen. Peter Lorre oder Paul Henreid, Luise Rainer oder Hedy Lamarr sind die wenigen Ausnahmen, die es schafften, in Hollywood für kürzere oder längere Zeit Erfolg zu haben. Daß die Emigranten die Traumfabrik Hollywood mit künstlerischer Inspiration und technischem Können bereichert und geprägt haben, steht auf einem anderen Blatt.

1 Damit ist sie neben Ingrid Bergman die einzige Nicht-Muttersprachlerin, die diese Auszeichnung mehr als einmal erhalten hat.

2 Vgl. im einzelnen die Personalakte von Luise Rainer, Nachlaß Schauspielhaus Düsseldorf, SHD 6051-6063, Theatermuseum Düsseldorf, sowie *Deutsches Bühnen-Jahrbuch*, Jahrgänge 1927-1935.

3 Brief (engl.) von Luise Rainer an die Autorin vom 24.10.2005.

4 Kritik von Frank S. Nugent, in: *The New York Times* vom 9.4.1936.

5 Vgl. hierzu auch Jan-Christopher Horak, *Anti-Nazi-Filme der deutschsprachigen Emigration von Hollywood 1939-1945*, Münster 1984, und Helmut G. Asper, »*Etwas Besseres als den Tod …*«. *Filmexil in Hollywood. Porträts, Filme, Dokumente*, Marburg 2002.

6 Die Klientenakten Paul Kohners aus dieser Zeit befinden sich heute in der Stiftung Deutsche Kinemathek, Berlin. Alle folgenden Zitate stammen aus dieser Quelle.

7 Brief (engl.) von Sig Arno an Paul Kohner, undat.

8 Brief (engl.) von Reinhold Schünzel an Paul Kohner vom 21.9.1943.

9 Brief von Luise Rainer an Paul Kohner vom 27.6.1939.

10 Bericht von Mack Miller (engl.), undat. [Okt./Nov. 1939], abgelegt in Rainers Akte der Paul Kohner Agency.

11 Telegramm (engl.) von Paul Kohner an Luise Rainer vom 19.11.1942.

12 Interview mit Fred Othman (engl.), undat., abgelegt in Rainers Akte der Paul Kohner Agency.

13 Brief (engl.) von Luise Rainer an Paul Kohner vom 2.9.1943.

Paul Kohner und Heinrich Mann, Anfang der
1940er Jahre.
Paul Kohners Agentur auf dem Sunset
Boulevard, um 1950.

Der Filmagent Paul Kohner betreute viele
emigrierte Schauspieler, Autoren und
Regisseure. Für diejenigen, denen er keine
Studio-Verträge vermitteln konnte, gründete
Kohner zusammen mit anderen Filmkünst-
lern die Hilfsorganisation European Film
Fund. Dem Schriftsteller Heinrich Mann
verschaffte Kohner einen Lizenzvertrag für
eine mexikanische Neuverfilmung von *Der
blaue Engel*.

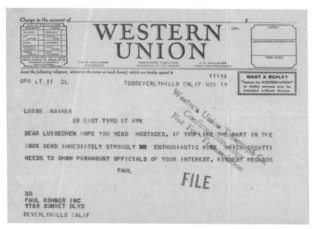

Im November 1942 versuchte Paul Kohner, Luise Rainer für die Rolle der Milada in der Verfilmung von Stefan Heyms Roman *Hostages* zu interessieren. Es entspann sich ein Telegrammwechsel zwischen Hollywood und New York. Neben Luise Rainer spielten unter der Regie von Frank Tuttle zahlreiche Emigranten, darunter Oskar Homolka und Reinhold Schünzel.

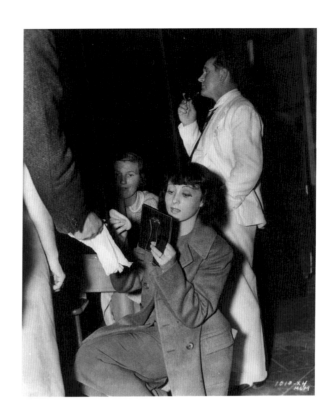

Luise Rainer bei den Dreharbeiten zu
Big City, Regie Frank Borzage, 1937.
Hostages, USA, 1943.

Atina Grossmann
PROVINZIELLE KOSMOPOLITEN: DEUTSCHE
JUDEN IN NEW YORK UND ANDERSWO

Im April 1946 rechtfertigten die wenigen im be-siegten und besetzten Berlin lebenden deutschen Juden in der jüdischen Zeitung *Der Weg* ihre Ent-scheidung, in der »Heimat« zu bleiben oder hierher zurückgekehrt zu sein: »weil wir dort bleiben und zu wirken trachten, wohin wir dank unserer Ge-burt und Sprache, weltlicher Kultur und Lebensart gehören«.[1] Tatsächlich aber konnte die große Mehr-heit der überlebenden deutschen Juden – knapp die Hälfte der 500000, die 1933 in Deutschland gelebt hatten – ihre »weltliche Kultur und Lebensart« viel besser außerhalb jenes Landes pflegen, das sie vertrie-ben hatte, und zwar zumeist mit bemerkenswertem Unternehmungsgeist und Erfolg in so unterschied-lichen Winkeln der Welt wie Buenos Aires, Tokio, New York und Tel Aviv.

Ich möchte den irreführenden Begriff »Exil«, der doch eigentlich immer auf die Sehnsucht nach Rückkehr in eine verlorene Heimat verweist, gegen den Strich bürsten und das Schicksal deutsch-jüdischer Flücht-linge aus dem nationalsozialistischen Deutschland komplexer und mehrdeutiger zu erfassen suchen: als Ausdruck einer modernen kosmopolitischen Exi-stenz, die einem zwar unfreiwillig (und überschattet von Terror und Tragödie) zufiel, doch auch mit ei-nem gewissen Schwung weitergetragen wurde, oft-mals an die unwahrscheinlichsten Orte. Lösen wir uns vom gängigen Klischee der »Jeckes« als Pedanten und/oder Avantgardisten, können uns die deutsch-jüdischen Flüchtlinge als Beispiel dafür dienen, wie man allein und gemeinsam an verschiedenen Orten – oft einer Aufeinanderfolge verschiedener Orte – er-folgreich Fuß faßt. Ihre verschlungenen Wege lassen sich vielleicht am besten an den Todesanzeigen in der bekannten Emigrantenzeitung *Aufbau* ablesen. Eine Ausgabe vom Juli 2001, einer Zeit also, da die in alle Welt verstreute Leserschaft dieser ehrwürdigen Zei-tung schon im Aussterben begriffen war, macht deut-lich, wie weit sich diese deutschen Juden und ihre Fa-milien von einer vermeintlichen deutschen »Heimat« entfernt hatten. Unter den Anzeigen findet sich etwa eine für Ida Abraham aus Frickhofen, Shanghai und Cleveland sowie eine für Kate Cerf aus Nürnberg,

Stockholm, Tokio, New York, und um eine Gretel Thalheimer trauerten »Verwandte aus Frankreich, Uruguay, Brasilien, England und den Vereinigten Staaten«.

Solche Hinweise auf derart unterschiedliche Orte verbindenden Lebenswege legen nahe, daß sich im allgemeinen das Augenmerk zu sehr auf die soge-nannte »Exilkultur« gerichtet hat und zu wenig auf die neugeschaffene Kultur und Lebensweise. Wir haben uns bisher allzusehr einerseits mit den ein-schlägig bekannten tragischen Selbstmorden und gescheiterten Existenzen befaßt wie andererseits mit der kleinen, doch immer wieder Aufmerksamkeit auf sich ziehenden Schar von prominenten Intellektu-ellen und Literaten, die, nachdem sie »Exil als Le-bensform« praktiziert hatten, in oftmals hohem Al-ter in die Bundesrepublik zurückgekehrt sind. Doch wir sollten uns vielmehr die Vielzahl der Flüchtlin-ge anschauen – Geschäftsleute, Buchhalter, Lehrer, Rabbiner, Ärzte, Sozialarbeiter, Psychoanalytiker, Anwälte, Dozenten, Journalisten, Filmemacher, Ver-leger, Geflügel- und Milchbauern, Hausfrauen –, die sich ein neues Leben aufgebaut haben. Nicht oh-ne Schwierigkeiten und erhebliche Anstrengungen, aber mit großer Beherztheit und einer kräftigen Portion ironischer Selbstreflexion trugen deutsche Juden – weltläufig, säkular und ein bißchen kommu-nistisch, aber auch pünktlich, kleinbürgerlich und ge-mütlich – ihr Rüstzeug und ihre Weltanschauungen aus der Weimarer Republik in ihre neuartige Diaspo-ra, zumindest die US-amerikanische, mit deren Ge-schichte ich mich am besten auskenne.

Es liegt auf der Hand – aber es ist trotzdem notwen-dig, es zu betonen –, daß diese intensive Beschäfti-gung mit der Exilkultur statt mit dem Alltagsleben der Flüchtlinge einen fast ausschließlich männlichen Forschungsgegenstand hervorgebracht hat. Die üb-lichen Beispiele von Frauen in diesem Zusammen-hang, allen voran die Philosophin Hannah Arendt, aber auch Schriftstellerinnen wie Nelly Sachs oder Else Lasker-Schüler, sind nur die Ausnahmen, die die Regel bestätigen.[2] Dabei gibt das Alltagsleben am ehesten Aufschluß darüber, wie kosmopolitisch – oder nicht – die deutschen Juden tatsächlich waren. Es lohnt sich, gerade unter diesem Blickwinkel die besondere jeckische Mischung aus eingefahrenen Ge-wohnheiten und ausgesprochener Flexibilität sowie Offenheit für Neues in vielfältigen Umgebungen über Landesgrenzen hinweg genauer zu betrachten.

Natürlich kann man nicht behaupten, daß das kosmopolitische Feindbild der Nazis fest verwurzelte deutsche Juden – auch nicht die 40 Prozent, die aus Berlin kamen – in ihr imaginiertes Gegenteil verwandelt hätte: polyglotte Kosmopoliten, allem Fremden gegenüber aufgeschlossen und international vernetzt. Einige urbane Juden waren wohl für die Herausforderung gewappnet, daneben aber gab es viele andere, wie etwa jene ältere Dame, die mir kürzlich anvertraute, sie sei als junge Frau aus Duisburg nie in Berlin gewesen, außer dem einen Mal »nach Hitler« im Jahr 1936, als sie die Auswanderungsformalitäten zu regeln hatte. Auch die osteuropäischen Juden in deutschen Städten entsprachen gewiß nicht dem Stereotyp des urbanen Weltbürgers. Und die Juden in Kleinstädten und ländlichen Gebieten, die Kaufleute und Viehhändler, die etwa 20 Prozent der deutsch-jüdischen Bevölkerung ausmachten, mochten in ihrer Umgebung zwar einen eher weltgewandten Eindruck machen, wurden aber erst durch die NS-Verfolgung aus ihrem Provinzdasein in die Welt hinaus gezwungen. Deutsche Juden kamen nicht ausschließlich aus einem städtischen Umfeld und wanderten auch nicht unbedingt alle in große Städte aus. Weniger urbane deutsche Juden schufen sich zum Beispiel nach ihrer Ankunft in New York im Stadtteil Washington Heights ihre eigene »Provinz«, während ihre weltläufigeren Brüder und Schwestern sich an der Upper West Side oder Upper East Side niederließen. Einige – auch solche, die vielleicht im Romanischen Café besser aufgehoben gewesen wären – wurden Hühnerfarmer in Vineland, New Jersey, oder sonstwo auf dem Land zwischen New Mexico und North Dakota. Diese Bandbreite von Herkünften und Zukünften unterscheidet die Gruppe der jüdischen von der der nichtjüdischen Flüchtlinge aus Deutschland, in deren Reihen sich weit weniger »gewöhnliche« Menschen fanden: Hier waren es zumeist universalistisch denkende Linke oder Linksliberale, die das Land verlassen mußten (oder wollten).

Die vorhandene Begrifflichkeit für Emigration und Exil reicht also nicht aus, um die einzigartige und vielschichtige deutsch-jüdische Situation angemessen zu erfassen. Die Flucht vor den Nazis – geprägt von katastrophalen, grausamen Verlusten und zugleich kraftvollen, schöpferischen Neuanfängen – ist ein besonderer Fall: Hier geht es nicht um ein beständiges Leiden am Exil und die damit verbundene Hoffnung auf Rückkehr. Doch auch das gängige Muster der Auswanderung, des hoffnungsvollen Aufbruchs in ein besseres Leben, will hier nicht passen. Die meisten deutschen Juden waren nach 1933 weder Emigranten noch Exilanten, sondern nach eigenem Bekunden *refugees*, Flüchtlinge. Sie waren über die ganze Welt verstreut, in einer Art Diaspora ohne Heimat, in die man hätte zurückkehren, auf die man sein Sehnen hätte richten können. Selbstverständlich hatten deutsche Juden Heimweh nach der Geborgenheit ihres früheren Lebens und hörten nicht auf, um das, was sie verloren hatten, zu trauern. Auch die Photos, Urkunden, Listen von Besitztümern und Lebensläufe, die den Wiedergutmachungsanträgen beigelegt wurden, legen davon Zeugnis ab. In ihr neues Zuhause nahmen sie ein bleibendes Gefühl von Verlust mit, von unwiederbringlich zerstörten Berufsaussichten, Beziehungen und politischen Visionen. Und vor allem war ihr neues Leben auf schmerzlichste Weise überschattet vom Verlust geliebter Menschen; allzu oft waren Eltern trotz verzweifelter Bemühungen ihrer Kinder, denen die Flucht gelungen war, nicht mehr aus Deutschland herausgekommen. Man kann gar nicht genug betonen, daß die so häufig für ihre angebliche Blindheit gegenüber den Gefahren des Nationalsozialismus gescholtenen deutschen Juden es geschafft hatten, beachtliche 82 Prozent ihrer Jugend zu retten. Auch muß man immer bedenken, daß das Ausmaß des Verlusts je nach Alter und Beschäftigung variierte und stark davon abhing, wie viele Angehörige sich der lebensrettenden Emigration hatten anschließen können. Viele jüngere *refugees* wurden durch ihre Flucht zu *lucky victims*, Opfern des Nationalsozialismus, die vergleichsweise Glück gehabt hatten und sich anderswo ein neues Leben aufbauen konnten (für junge Männer oftmals beschleunigt durch den Militärdienst gegen ihr früheres Vaterland). Andererseits brauchen wir nur an die unvergeßliche Szene in dem Nachkriegsfilm *Der Ruf* (1949) zu denken, in dem einem betagten Professor in der Emigration die (de facto ziemlich unrealistische) Möglichkeit in Aussicht gestellt wird, wieder einen Ruf an eine deutsche Universität zu erhalten. Auf die Frage seiner Haushälterin, ob er denn in Kalifornien nicht *happy* sei, antwortet er wie aus der Pistole geschossen: »*Happy* ja, aber nicht glücklich.«[3]

Deutsche Juden hielten an den unterschiedlichsten Orten in verblüffend ähnlicher Weise an den Gewohnheiten und Symbolen ihres einstigen Lebens fest. Langen Odysseen mit gesunkenen Schiffen und

verschollenen Containern zum Trotz wurden zahlreiche fast vollständig erhaltene Berliner oder Frankfurter Haushalte inklusive Möbeln, Gemälden, Nippes, Familienporzellan und Spitzendeckchen in ihnen völlig fremde Umgebungen in Tel Aviv, New Jersey, Kapstadt oder Sydney verpflanzt. Aber die deutschen Juden erkannten auch schnell, daß gerade weil die Weimarer Kultur, aus der sie kamen, größtenteils international und kosmopolitisch war, auch ein gewisses Maß an Kulturtransfer möglich war, und zwar nicht nur im Sinne nostalgischer Rückwärtsgewandtheit. Ihren Stolz auf Bildung wie ihre Freude an urbaner und populärer Kultur konnten sie, wenn auch nicht ohne weiteres, praktisch überall auf der Welt ausleben.

Nur sehr wenige von ihnen wollten nach 1945 zurückkehren. Noch weniger gingen tatsächlich zurück, und dies, obwohl oder vielleicht auch weil sie in gewisser Hinsicht nie weggegangen waren. Die Flüchtlinge wußten sehr wohl, daß die Welt der deutsch-jüdischen Kultur, die sie eben nicht verlassen hatten, als realer Ort, an den man hätte zurückkehren können, nicht mehr existierte.

Daß die deutschen Juden imstande waren, auszuwandern und anderswo erfolgreich Fuß zu fassen, ist, so Wolf Lepenies, von Deutschen – und nicht nur von Nazis – sogar als Bestätigung ihres »undeutschen« Kosmopolitismus gewertet worden. Mit Blick auf Gottfried Benn, der nach eigenen Angaben Emigration nie in Betracht gezogen habe, führt Wolf Lepenies aus, Nichtjuden seien entweder, wie Benn, gar nicht willens, oder, wie Thomas Mann, zögerlich gewesen, »sich in das zu fügen, was seit Jahrhunderten das Schicksal des jüdischen Volkes war«.[4] In einer perversen Verkehrung vertraten manche Deutsche, die sich als die eigentlichen Opfer des Nationalsozialismus und des Krieges gerierten, gerne die Auffassung, die aus Deutschland vertriebenen Juden wären vom Schicksal begünstigt gewesen, da sie sozusagen von Natur aus als »wurzellose Kosmopoliten« für die Emigration und das Verlassen der Heimat viel eher geschaffen wären.

Wie reibungslos und erfolgreich ein solcher kultureller und sozialer Transfer vonstatten ging, hing natürlich auch vom Zielort ab. Nicht nur in den beiden prominentesten Aufnahmeländern, in den USA und in Palästina/Israel, paßten sich die deutschen Juden erstaunlich gut neuen multiethnischen Umgebungen an. Zugegeben, viele legten das skeptische Selbstver-

ständnis, Außenseiter zu sein, nie ab – was an sich schon häufig als Kennzeichen des Kosmopoliten betrachtet wird. Sie hielten fest an ihrer Muttersprache und ihren Ritualen, wie etwa »Spazierengehen« und »Kaffee und Kuchen«, und sie wahrten eine kritische Distanz zu allem, was ihnen zu amerikanisch (oder zu israelisch) erschien. Doch statt sich als ewige Exilanten zu definieren, entwickelten sie im allgemeinen eine tiefe Loyalität zu ihren neuen Heimatländern. Außerdem waren die Flüchtlinge sich ihrer »Zwitterexistenz« durchaus bewußt und auch in der Lage, sie selbstironisch zu reflektieren. Sie verbanden die Werte des Bildungsbürgertums und ein (oft als arrogant wahrgenommenes) Beharren auf der deutschen Sprache und deutschen Gewohnheiten mit einer zuversichtlichen Weltoffenheit, der Bereitschaft, sich neue Orte und Aufgaben zu erobern. Sie hingen an ihren Vorstellungen von klassischer Bildung, doch schätzten durchaus zugleich jene »amerikanische« moderne Populärkultur, die Deutsche zwischen den Kriegen so fasziniert (und abgestoßen) hatte. Chaplin-Filmen, Boxkämpfen und den Wonnen des *weekend* konnte man in New York und Los Angeles ebenso gut und nach 1933 gewiß besser frönen als in Berlin. Und wen es im Baseball-besessenen Amerika nach Fußball gelüstete, der konnte selbst das jede Woche bekommen: In New York wurden die Spiele mitten im East River auf Randall's Island, außer Sichtweite der »echten Amerikaner«, ausgetragen, mit Spielern und Zuschauern, die fast ausschließlich aus Lateinamerika, Osteuropa und Deutschland eingewandert waren. Vielleicht kann diese Neigung, den Widerstand gegen die Assimilation in zuweilen aufreizend sichtbarer Manier mit entschlossener Loyalität zur neuen nationalen Zugehörigkeit zu verbinden, diese Ablehnung festgelegter Entweder-Oder-Identitäten, auch als Inbegriff des Weltbürgertums gelten.

Diese Bereitschaft, Grenzen zu überschreiten, charakterisierte auch das Verhältnis der Flüchtlinge zu Nachkriegsdeutschland (obwohl man hier natürlich zwischen West und Ost unterscheiden muß). Zahlreiche Flüchtlinge waren aktiv am deutschen Wiederaufbau beteiligt, behielten jedoch ihren Erstwohnsitz in den USA und ihre amerikanische Staatsbürgerschaft. Eine kleine, aber bedeutende Zahl derer, die sich am akademischen, intellektuellen und kulturellen Austausch nach dem Krieg beteiligten, dachten ernsthaft über eine Rückkehr nach, doch nur eine kleine Minderheit kehrte tatsächlich zurück. Sie

hatten Deutschland nicht verlassen wollen, sie hatten glauben wollen, daß sie wirklich das »bessere Deutschland« seien, doch waren sie einmal irgendwo angelangt, wo sie sich niederlassen konnten, blieben sie dort. In der Mehrzahl waren deutsche Juden seit 1871 sehr – und auch ziemlich erfolgreich – darum bemüht, deutsch zu sein und dabei jüdisch zu bleiben. Diese Identifikation mit dem Deutschsein blieb den Flüchtlingen erhalten, selbst als die drastisch veränderten Gegebenheiten in Deutschland nach 1933 sie als »undeutsch« abstempelten. Je mehr das Nazi-Regime darauf abzielte, das, was als deutsche Kultur bekannt war – sowohl die wilhelminische Tradition der Bildungskultur als auch die innovative Moderne der Weimarer Zeit –, zu zerstören, desto konsequenter entwickelten sich die Flüchtlingsgemeinden in aller Welt zu einem nichtterritorialen »anderen Deutschland«, das in einer Vielzahl unterschiedlicher nationaler Kontexte deutsche Kultur aus der Zeit vor dem Nationalsozialismus aufrechterhielt. In diesem Sinne ging aus der Emigration eine globalisierte, nichtterritoriale und doch höchst spezifische deutsche Identität hervor.

Ironischerweise aber geriet, gerade als die deutschen Juden in ihren Zufluchtsländern ihre Rolle als Hüter der »wahren« deutschen Kultur annahmen, genau diese Identität in den Aufnahmeländern in Verruf, weil sie nun mit den Nazis in Verbindung gebracht wurde. In Frankreich, Großbritannien und den Ländern des British Empire wurden deutsch-jüdische Flüchtlinge gemeinsam mit nichtjüdischen Deutschen als »feindliche Ausländer« interniert oder deportiert, wenn auch mit allen möglichen Freistellungen und Ausnahmen. Zuhauf entstanden paradoxe Konstellationen, in denen sich Woody Allens Zelig hätte wiederfinden können: Peter Lorre spielte in Hollywoodfilmen Nazis, die deutsch-jüdischen GIs und Besatzungsoffiziere verblüfften ihre besiegten ehemaligen Nachbarn mit ihrem makellosen Deutsch, Leopold Weiss, in den 1920er Jahren vom Judentum zum Islam übergetreten, wurde in Indien als »feindlicher Ausländer« interniert und später Pakistans erster Gesandter bei den Vereinten Nationen,[5] schließlich der aufrüttelnde Augenblick im Eichmann-Prozeß, als der deutsch-jüdische Richter auf einmal in perfektem Weimarer Deutsch den Angeklagten direkt ansprach, als ließe sich mittels der gemeinsamen Sprache seinen Taten irgendwie auf den Grund kommen.

Letztlich fügten sich deutsch-jüdische Flüchtlinge er-staunlich gut ein, in den verschiedensten Enden der Welt. Es ist kein Zufall, daß die USA, das heterogenste Aufnahmeland, das Anpassung, aber nicht Assimilation verlangte, die meisten Flüchtlinge und ganz gewiß die Mehrheit der Künstler und Intellektuellen anzog. Und in diesem heterogenen und damals schon multikulturellen Land ließ sich letzten und zumeist auch glücklichen Endes der größte Teil der deutsch-jüdischen Flüchtlinge nieder. Über 90000 wanderten zwischen 1933 und 1941 in die USA ein, viele weitere kamen, sobald es ihnen möglich war, von ihren exotischen Transitstationen nach, vor allem, als die USA 1948 und 1950 ihre Einwanderungsbestimmungen lockerten. Über die Hälfte der etwa 250000 entkommenen deutschen Juden ließ sich schließlich in den USA nieder, gefolgt von Israel sowie Großbritannien (mit je etwa 60000) und Lateinamerika (etwa 40000, vor allem in Argentinien und Brasilien). Das Leben der Flüchtlinge bestimmte von Anfang die Erfahrung einer beständigen Ungleichzeitigkeit: oszillierend zwischen Verwurzelung in einem eindeutig zerstörten deutsch-europäisch-jüdischen Leben und einer reizvollen neuen Existenz, durchwirkt mit dem von der Emigration beförderten unbestreitbaren Internationalismus.

Anders ausgedrückt: Gerade ihr Provinzialismus, ihr Beharren auf vertrauten, eingefahrenen Gewohnheiten gab den Flüchtlingen ironischerweise in neuen nichteuropäischen Umgebungen einen exotischen Anstrich. Ihre eigenwilligen Gepflogenheiten aus der »alten Welt« machten sie in den Augen ihrer Mitmenschen zu Kosmopoliten: weltoffen, feingeistig, sexuell freizügig, musikalisch bewandert, eingeweiht in die Geheimnisse des Backens von gutem Brot und köstlichem Pflaumenkuchen – und das in der Einöde von Weißbrot und schlechtem Kaffee im Amerika der 1940er und 1950er Jahre. Die Flüchtlinge ihrerseits füllten diese Rolle der provinziellen Kosmopoliten sehr wohl aus, unleugbar kam sie ihnen auch zu: Einige Flüchtlinge waren auf schnellem und direktem Wege an ihr Ziel gelangt, doch für viele führte ein abenteuerlicher Fluchtweg unfreiwillig über zahlreiche exotische Stationen. Der »touristische« Aspekt der Weltreise – *vor* dem Holocaust, wohlgemerkt – war trotz allen Elends durchaus auch von einem gewissen Reiz. Immerhin haben wir es hier mit deutschen Juden zu tun, die Karl May gelesen, Hollywoodfilme gesehen, die neuen Illustrierten mit Photos von New Yorker Wolkenkratzern und populären anthropolo-

gischen Zeitschriften mit Bildern von afrikanischen Stämmen studiert hatten. Man braucht nur die Reisetagebücher zu lesen, die die Flüchtlinge auf ihren Irrwegen in die Sicherheit geführt haben. Neben Erinnerungen an die Schrecken eines nationalsozialistischen Europa, aus dem es kein Entkommen gab, treten Beschreibungen von Reisen wie etwa von Italien nach Shanghai, die eher das abenteuerliche Moment daran betonen. Die exotischen Zufluchtsorte waren in der Regel allerdings nur eine kürzere oder längere Zwischenstation, die meisten, wenn auch nicht alle Flüchtlinge zogen letztlich weiter.

Meine Eltern beispielsweise kamen relativ spät, 1948, nach jahrelangen, allein oder gemeinsam verbrachten Zwischenstationen im Iran, in Indien und in Palästina nach New York. Ihre Container (wie die anderer Familienmitglieder auf anderen Routen) enthielten ein buntes Allerlei, nicht nur aus ihrer Jugendzeit in Deutschland, sondern auch von ihren ausgedehnten Fluchtwegen durch die Welt: Neben Goethe- und Schillerausgaben umfaßte es persische Teppiche und Miniaturen, Reiseführer durch die palästinensische Wüste und durch den New Yorker Wolkenkratzerdschungel, schwere mitteleuropäische Daunendecken, Tropenkleidung aus Indien, Bauhauskeramik, Elfenbein-Elefanten, kommunistische Sexualaufklärungsbroschüren für Jugendliche von Max Hodann, die frühe englische Taschenbuchausgabe von Radclyffe Halls Lesbenroman *Quell der Einsamkeit*, die sie wahrscheinlich von einem britischen Soldaten in Persien erstanden hatten, expressionistische Kunstbände aus Berlin und deutsche Kammermusikprogramme aus Teheran. Seit 20 Jahren waren sie nicht mehr in ihrer Heimatstadt Berlin gewesen, und doch wurden sie, als sie sich einmal in New York eingerichtet hatten, sofort Teil der recht hermetisch geschlossenen, beharrlich Deutsch sprechenden, aber auch stolz weltoffenen New Yorker Jeckes-Gemeinde, die meine Kindheit in den 1950er Jahren geprägt hat. Die Upper West Side von Manhattan wurde in gewisser Hinsicht zu einem unzureichenden Ersatz des Berlins der Weimarer Jahre und war in anderer Hinsicht eine neue und sogar bessere Weltstadt. Jedenfalls war mein Vater bestimmt nicht der einzige, der mit selbstironischem Vergnügen vor sich hin sang: »Nur am Hudson möcht ich leben, nur am Hudson glücklich sein.« In den 1950er und 1960er Jahren sprachen der Metzger, der Bäcker (Royale machte die beste Sachertorte), der Schuster (der diese schrecklich

vernünftigen Wanderschuhe fertigte), der pragmatische Kinderarzt, der Rabbiner der nach deutsch-jüdischem Muster liberalen Synagoge allesamt Deutsch. Wie übrigens auch der Gynäkologe, ein Sexualreformer, der noch immer eine Auswahl jener Pessare und Diaphragmen besaß, die er aus der Ehe- und Sexualberatungsstelle in Berlin gerettet hatte. Dr. Ernst Gräfenberg, mit dem er diese Beratungsstelle geleitet hatte, erfuhr wiederum am Mount-Sinai-Hospital als Entdecker – oder Erfinder? – des nach ihm benannten G-Punkts einige Beachtung. Und die Rabbiner der deutsch-jüdischen Gemeinden ermunterten ihre jungen Mitglieder, sich gemeinsam mit Newarks Rabbiner Joachim Prinz, ehemals Berlin, den Protestmärschen der Bürgerrechtsbewegung um Martin Luther King anzuschließen.

In Hampstead und Golders Green, in Washington Heights (dem »Vierten Reich«) und Kew Gardens, in Newark, New Jersey, auf dem Carmel und in Nahariya, in bestimmten Vierteln in Buenos Aires oder Melbourne und an vielen weiteren Orten überlebten die Cafés, die Kammermusik, die deutsch geführten Unterhaltungen, die von Orgelmusik begleiteten Gottesdienste in der liberalen Synagoge und auch (und dazu nicht im Widerspruch) die Weihnachtsgans an Heiligabend. Nach dem Krieg verbanden Luftpostbriefe und Postkarten über die Welt verstreute Freunde und Verwandte von Tokio bis Tel Aviv, von Kapstadt bis Canberra, von Buenos Aires bis Boston. Und nicht zuletzt diese Verstreuung sorgte für ausgiebige internationale Reisen zu einer Zeit, da dies noch nicht so üblich war wie heute. Die deutsch-jüdische Emigration trug zu einer allgemeinen Internationalisierung von Kultur und Wissenschaft bei, aber auch – für die Moderne des 20. Jahrhunderts noch charakteristischer – des Alltagslebens. Im Gegensatz zum konventionellen Emigrationsmuster von Korrespondenz und Reisen zwischen der alten und der neuen Heimat lagen auf der deutsch-jüdischen Reiseroute viel mehr Pole und Stationen. Diese Internationalisierung machte sich nicht nur in der Unterhaltungsindustrie deutlich bemerkbar, sondern beispielsweise auch in der Rolle der Flüchtlinge im Internationalen und Vergleichenden Recht oder an den Bemühungen, die sozialistischen Ideale des öffentlichen Gesundheitswesens und der Weimarer Medizin- und Sexualreformbewegung in die ganze Welt hinauszutragen. Diese kulturelle und sprachliche Überlagerung – Hybridisierung, möchte man fast sagen – wurde natür-

lich vom *Aufbau* festgehalten. Mit nahezu religiöser Hingabe lasen die Flüchtlinge diese Zeitung, angefangen bei den Todesanzeigen, um zu prüfen, »ob ich noch lebe«. Als nächstes wurden, zumindest in New York, die Filmkritiken studiert. Denn der Kinobesuch wurde hier auf solche Filme beschränkt, die von den *Aufbau*-Kritikern – welche natürlich feingeistiger und weniger spießig als die Kritiker der *New York Times* waren – für »sehr sehenswert« befunden worden waren. Außerdem gab es im *Aufbau* unendlich viele »Gerglish« (German-English)-Witze, die die Jeckes daran erinnerten, wie absurd es war, so beharrlich am Deutschen festzuhalten. Da bekommt zum Beispiel der arme Mitarbeiter des Stromlieferanten Con Edison beim Versuch, den *meter*, den Stromzähler, abzulesen, an der Tür vom deutschen Emigranten zu hören: »*The meter, the meter, but I am the* Mieter!« Der *Aufbau* – eine wahrhaft internationale Zeitung und noch immer erstaunlich wenig erforscht – wurde auf der ganzen Welt gelesen und diente ganz wesentlich der Kommunikation und Vernetzung über alle Grenzen hinweg.

Möglich, daß uns nach 1989 die deutsch-jüdische Emigrationserfahrung eine Menge über Multikulturalismus und kulturelle Globalisierung lehrt, vor allem Deutsche und Juden, obwohl oder vielleicht gerade weil die Nachfahren der Jeckes der Vergangenheit nur wenig nostalgische Gefühle oder auch nur historisches Interesse entgegenbringen. Die zweite Generation ist praktisch nicht mehr erkennbar als etwas, das man deutsch-jüdisch nennen könnte. Erstaunlich oft stellt sich nur rein zufällig heraus, daß Kollegen und Bekannte, unsere Kinderärztin, Eltern von Mitschülern meiner Kinder oder Lokalpolitiker den gleichen familiären Hintergrund wie ich hatten. Eigentlich merkwürdig, daß diese, in ihrer Assimilationsresistenz zuweilen so aufreizend sichtbare Einwanderungsgruppe diese ausgesprochen unsichtbare zweite Generation hervorgebracht hat (von der dritten gar nicht zu reden), die zumindest in den USA nahezu vollständig in die (zumeist) jüdische Mittelschicht integriert ist. Andererseits ist so viel von der spezifischen Kultur, die jetzt mit der deutsch-jüdischen Flüchtlingsgeneration im Schwinden begriffen ist, in die amerikanische und selbst die global amerikanisierte Kultur eingegangen, daß die zweite und dritte Generation ihrem Erbe als Teil der Mehrheitskultur wiederbegegnet – wenn auch nicht so klar umrissen, wie es bei den osteuropäischen Juden etwa

mit Klezmer oder Jiddisch der Fall ist, sondern eher wiederum zumeist unkenntlich und unspezifisch –, in Film und Fernsehen (von Billy Wilder über Mike Nichols zu Dr. Ruth Westheimer, um nur einige wenige zu nennen), in der Kunst, im Theater, in der Wissenschaft und der Universität. Gewiß sind noch mehr vergleichende Untersuchungen vonnöten, um auch die entsprechenden Entwicklungen in Israel, in Europa, in Südafrika oder Lateinamerika nachzeichnen zu können.

Und noch eine interessante Entwicklung bahnt sich möglicherweise an, jetzt, da sich Juden, vor allem aus Osteuropa und der ehemaligen Sowjetunion, im vereinten Deutschland niederlassen: Diese nichtdeutschen Juden werden zu Juden in Deutschland und irgendwann vielleicht sogar zu deutschen Juden. Dieser Prozeß der Akkulturation wird dadurch begünstigt, daß Teile des kulturellen Erbes der ehemals deutschen Juden durch Filme, Literatur, Universitätsstudien und nicht zuletzt durch das Jüdische Museum Berlin und das darin beherbergte Archiv des Leo Baeck Instituts nach Deutschland zurückkehren. In dem Maße, wie sich deutsche Vorstellungen von Staatsangehörigkeit und Nationalität wandeln, schultern diese nichtdeutschen Juden, ob sie wollen oder nicht, nicht nur ihre eigenen komplexen kulturellen Geschichten, sondern auch die der einstigen deutschen Juden. Daraus könnte sich durchaus eine neue jüdische Identität entwickeln, die – in welcher Form, bleibt abzuwarten – Teil einer europäischen Judenheit und eines insgesamt multikullerelleren Deutschlands und Europas werden könnte. Zugleich können die die Geschichte der deutschen Juden lange prägenden Auseinandersetzungen um Säkularisierung und Frömmigkeit, Akkulturation und Tradition, Universalismus und Partikularismus, über »Mischehen« und die Reformierung religiöser Praxis in den größeren und stark gespaltenen jüdischen Gemeinden in den USA und Israel und voraussichtlich auch in den sich herausbildenden jüdischen Gemeinden West- und Osteuropas eine neue Resonanz erlangen. Und schließlich wird Deutschland in dem Maße, in dem das Land und vor allem Berlin multinationaler und multikulleller, europäischer, vielleicht kosmopolitischer wird, auch attraktiver für die dritte Generation, die Enkel der Flüchtlinge, die alles in allem (von sentimentalen Schüben abgesehen) das Interesse am deutsch-jüdischen Erbe verloren haben.

Aus dem Englischen von Miriam Mandelkow. Dieser Aufsatz hat sich im Gespräch mit Frank Mecklenburg entwickelt und geht auf einen Vortrag zurück, den ich bei einer Tagung über »Juden als Kosmopoliten: Stereotyp, Beschuldigung und Ideal« (Schloß Elmau, 15.-18.7.2001) gehalten habe.

1 *Der Weg*, Jg. 1, 5.4.1946, S. 3.
2 Vgl. Sibylle Quack, *Zuflucht Amerika. Zur Sozialgeschichte der Emigration deutsch-jüdischer Frauen in die USA. 1933-1945*, Bonn 1995; dies. (Hg.), *Between Sorrow and Strength. Women Refugees of the Nazi Period*, New York 1995.
3 *Der Ruf*, Deutschland 1949, Regie: Josef von Báky, Drehbuch und Hauptrolle: Fritz Kortner.
4 Wolf Lepenies, »Exile and Emigration. The Survival of ›German Culture‹«, *Occasional Paper*, Nr. 7, School of Social Science, Institute for Advanced Study, Princeton, März 2000.
5 Vgl. Günther Windhager, *Leopold Weiss alias Muhammad Asad. Von Galizien nach Arabien. 1900-1927*, Wien 2002; Muhammad Asad, *Der Weg nach Mekka. Reporter, Diplomat, islamischer Gelehrter. Das Abenteuer eines Lebens*, München 1992; Anil Bhatti, Johannes H. Voigt (Hg.), *Jewish Exile in India 1933-1945*, New Delhi 1999.

Die Familien Roberg, Wolf und Lotheim aus Celle, Sommer 1932.
Von links: Kurt, Frieda, Hans und Herbert Roberg; ganz rechts: Viktor
Roberg.
Die Robergs mußten nach der Freilassung des Vaters aus dem KZ
Sachsenhausen im Dezember 1938 das Land verlassen und warteten
in den Niederlanden bei Verwandten auf das amerikanische Visum.

Kurt Robergs Geldbörse mit Münzen aus Deutschland, den Niederlanden und Portugal, dem restlichen Geld aus Europa.
Zettel mit Schulden-Notizen über 53 portugiesische Escudo, 1941.

Während seine Familie schon in die USA emigrierte, blieb Kurt Roberg bis zum Ende seiner technischen Ausbildung in den Niederlanden. Er entkam schließlich mit einem der letzten »Kindernottransporte« nach Lissabon. Als der Siebzehnjährige am 10. Juni 1941 den Hafen von New York erreichte, hatte er nur seinen Koffer und eine Geldbörse mit Münzen unterschiedlicher Währungen bei sich. Dazu einen Schuldenzettel aus Lissabon über Ausgaben, für die ihm andere Emigranten Geld geliehen hatten. In den USA angekommen, zahlte er seine Schulden zurück.

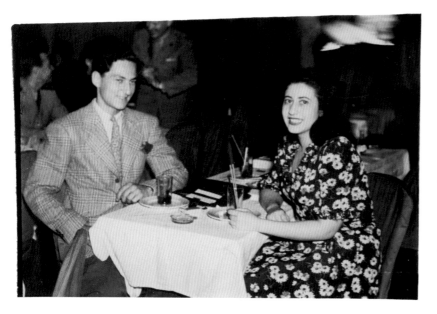

Kurt Roberg kaufte das Röhrenradio der Marke Stewart-Warner kurz nach seiner Ankunft in New York, um Englisch zu lernen, um 1941.
Kurt Roberg und seine Mutter Frieda, 18. Mai 1943.
Kurt Roberg mit einer Freundin kurz vor seinem ersten Kriegseinsatz in der US-Armee, August 1943.

Zunächst fand Kurt Roberg Unterkunft bei Verwandten in Washington Heights. Seinen Unterhalt verdiente er bei einem Polsterer, dann als Mechaniker in der Werkstatt von Sam Kofsky, einem russischstämmigen jüdischen Amerikaner. Mit den ersten Ersparnissen kleidete er sich neu ein: An seinem 19. Geburtstag ließ er sich im neuen Sportsakko photographieren.

Frieda Roberg bei der Heimarbeit in der Küche ihrer Wohnung in Washington Heights, um 1950. 1949 gründete Kurt Roberg mit der Karo-Company eine eigene kleine Firma, die als Familienunternehmen vorgefertigte Diarahmen zusammensetzte. Für die Emigranten galt es, Nischen aufzuspüren und mit wenig Startkapital Erwerbsmöglichkeiten zu finden.

Service Flash Gun, ein Produkt der Firma Service Photo Suppliers, um 1950. Nach der Entlassung aus dem Armeedienst arbeitete Kurt Roberg wieder bei Sam Kofsky, wechselte dann zum Photogroßhandel eines alten Bekannten aus Celle, Hans Salomon. Hier stieg er schnell zum Verkaufs- und später zum Generalmanager auf. Das Blitzlicht war eine erfolgreiche Erfindung der Firma.

Kurt Roberg im Bronx Jewish Soccer Club (BJSC), Van Cortlandt
Park in der Bronx, 1947 (ganz rechts, stehend). Die Zeitung *Aufbau*,
das weltweit wichtigste Sprachrohr deutschsprachiger Emigranten,
berichtet von dem Spiel des BJSC gegen den NWC (New World
Club, die Fußballmannschaft des *Aufbau*).
Fußballstrümpfe von Kurt Roberg, handgestrickt von Frieda Roberg,
Ende der 1940er Jahre.

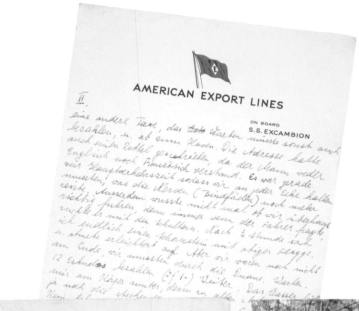

AMERICAN EXPORT LINES

ON BOARD
S.S. EXCAMBION

Kurt Roberg an seinen Onkel in Rotterdam von Bord der SS
Excambion, 5. Juni 1941.
Constance und der 1954er-Buick, Oktober 1956.

Noch auf dem Schiff zeichnete Kurt Roberg seinen Traum
von Amerika – den eleganten Straßenkreuzer. Das Photo
zeigt seine spätere Frau Constance mit seinem ersten
neuen Auto auf einem Ausflug nach Westchester, N.Y.

230

Christian Peters
DEUTSCH-JÜDISCHE RÜCKKEHRER
NACH 1945

Rückkehr in die »Heimat« Deutschland – das war für den größten Teil der deutsch-jüdischen Flüchtlinge angesichts der Monstrosität der NS-Verbrechen undenkbar. Neben die peinigende Erinnerung an die systematische Erniedrigung und Verfolgung nach 1933, an Ausplünderung und Vertreibung trat – spätestens seit 1945 – die Gewißheit, daß ihre Angehörigen, die Deutschland nicht mehr hatten rechtzeitig verlassen können, dem Vernichtungswillen der Nationalsozialisten zum Opfer gefallen waren. Und die wenigen, die trotz allem eine Rückkehr ernsthaft in Erwägung zogen, mußten sich der Frage stellen, ob sie überhaupt willkommen waren. Wem konnte man im »Land der Täter« noch vertrauen? Werner T. Angress, 1920 in Berlin geboren, hatte als amerikanischer Soldat seinen eigenen Beitrag zum Sieg über das nationalsozialistische Deutschland geleistet. 1945 vermochte er in der Mehrheit der Deutschen nur noch einen »verdorbenen Haufen« zu sehen.[1] Sein Vater war, wie er bald darauf erfahren mußte, in Auschwitz ermordet worden.

Walter Kolb, von 1946 bis 1956 Oberbürgermeister von Frankfurt am Main, verband seinen Rückkehrappell an die »alten Frankfurter jüdischer Konfession«, den der Rundfunk am 1. Januar 1947 verbreitete, mit der Versicherung: »Wir versprechen von ganzem Herzen, sie aufzunehmen, und sichern ihnen feierlich zu, unser Bestes zu tun, daß sie sich in der alten Heimat wohlfühlen werden.«[2]

Doch hätte er sein gegebenes Wort halten können? Die von antisemitischen Untertönen nicht freien Reaktionen von Ausgebombten, Evakuierten, Ostflüchtlingen oder Vertriebenen, die auf ihren eigenen Nöten beharrten, ließen daran zweifeln. Darüber hinaus rieten auch die Überlebenden aus dem Untergrund oder den Lagern nachdrücklich von einer Rückkehr ab. Die schwierige Versorgungslage in den zerstörten Städten spielte dabei eine Rolle, aber mehr noch die Mentalität der deutschen Bevölkerung. Hannah Arendt konstatierte 1949/50 eine »tief verwurzelte, hartnäckige und gelegentlich brutale Weigerung« der Deutschen, »sich dem tatsächlich Geschehenen zu stellen«.[3] Der Remigrant Fritz Kortner gestaltete 1949 als Drehbuchautor und Hauptdarsteller des Filmes *Der Ruf* die tragische Rückkehr eines jüdischen Philosophieprofessors an seine deutsche Universität, wo ihm neben gutem Willen auch unverhohlener Antisemitismus entgegenschlägt.

Nur etwa vier bis fünf Prozent der deutsch-jüdischen Flüchtlinge wagten nach 1945 den Weg zurück, wobei die Remigration meist nicht sofort nach Kriegsende, sondern mit zeitlicher Verzögerung erfolgte. Die Schriftstellerin Hilde Domin, die 1954 aus der Dominikanischen Republik nach Westdeutschland zurückkehrte, berichtet, daß sie die Rückkehr dorthin mehr Mut gekostet habe, als der Entschluß, das Land einst zu verlassen.[4]

Für einen anderen Teil der Flüchtlinge kamen allenfalls zeitweilige (Gast-)Aufenthalte in Frage. Der Romanist Leo Spitzer dankte im Mai 1946 der Philosophischen Fakultät der Universität Köln für die Bitte, doch wieder »in unseren Kreis zurückzukehren«. Zugleich bat er um Verständnis für seine Absage. Spitzer wollte nicht nur die »einzigartige Aufgabe«, die er in Baltimore wahrnahm, weiterführen, er wollte auch jeden Eindruck vermeiden, Emigranten seien »gewissermaßen ›amerikanische Bürger auf Kündigung‹«.[5] Wie auch sein früherer Kölner Kollege, der Historiker Hans Rosenberg, erklärte er sich allerdings zu Gastvorlesungen bereit.

Bei denen, die trotz allem nach Deutschland zurückkehrten, stellte sich ein ungebrochenes »Heimatgefühl« nicht mehr ein. Anna Seghers, die 1947 aus Mexiko nach Ostberlin kam, hatte noch Anfang der 1950er Jahre in ihrem Personalausweis den Eintrag »Doppelstaatlerin: 1) Deutschland – 2) Mexiko«, bevor sie auf politischen Druck hin später die Staatsbürgerschaft ihrer geliebten »Adoptivmutter« Mexiko aufgab.[6] Max Horkheimer, ein anderer prominenter Remigrant, nahm 1949 seine 1933 abgebrochene Lehrtätigkeit an der Frankfurter Universität wieder auf. Mit ihm kehrte auch das Institut für Sozialforschung zurück. Horkheimer war nicht nur Direktor des Instituts, im Winter 1951 übernahm er auch das Rektorat der Universität. Bei seiner Ernennung zum ordentlichen Professor unter Berufung in das Beamtenverhältnis auf Lebenszeit bestand er darauf, daß diese nicht mit seiner Einbürgerung verknüpft werde. Im Falle Horkheimers gelang es einflußreichen Freunden sogar, eine Verlängerung seines amerikanischen Passes über die übliche Frist für Auslandsaufenthalte hinaus zu erwirken. Im Fall der Fälle – und wer von

den Rückkehrern wollte dies vor dem Hintergrund der Erfahrungen nach 1933 wirklich ausschließen – bot eine ausländische Staatsbürgerschaft die einzig sichere Garantie für eine schnelle und erfolgreiche Flucht. Max Horkheimer verstand seine Remigration und seine Lehrtätigkeit in Deutschland als einen Beitrag zur demokratisch-politischen Erziehung der deutschen Jugend. »Ich habe nie gesagt: man muß vergessen. Aber ich bin überzeugt«, so Horkheimer, »daß man mithelfen kann, eine Studentengeneration heranzubilden, die so fühlt, wie wir es gewohnt sind.«[7]

Je mehr die Emigration bei deutsch-jüdischen Flüchtlingen nach 1933 auch politisch motiviert war, desto größer war die Wahrscheinlichkeit der Remigration. So war die Entscheidung, sich in der Sowjetischen Besatzungszone beziehungsweise der späteren DDR niederzulassen, bei politisch motivierten Rückkehrern in ihrem Selbstverständnis auch ein Votum, am »antifaschistischen Neubeginn« in Deutschland aktiv mitzuwirken. Die DDR umwarb vor allem prominente Schriftsteller und Intellektuelle, die bereits in der Weimarer Republik der KPD nahegestanden hatten, als Symbolfiguren für den sozialistischen Aufbau. Jüdischer Herkunft waren dabei neben Anna Seghers auch Ernst Bloch oder Hanns Eisler, der Komponist der DDR-Nationalhymne. Auch Arnold Zweig entschied sich nach schwierigen Jahren in Palästina für die Vorzüge einer privilegierten Schriftstellerexistenz in Ostberlin. Seine Frau Beatrice jedoch durchlitt nach der Rückkehr 1948 eine schwere psychische Krise. Sie sah sich durch die Wiederbegegnung mit Deutschland in einer »ausweglosen Lebenssituation«. Vergeblich drängte Beatrice Zweig ihren Mann nach Israel zurückzukehren, da sie unter den Menschen, »die so viel Grausiges getan haben«, um keinen Preis leben wollte.[8]

Mit seinem Bekenntnis zum Judentum blieb Arnold Zweig eine Ausnahmeerscheinung in der DDR-Elite. Er registrierte sehr wohl, daß auch unter den Bedingungen des Sozialismus der Antisemitismus noch nicht überwunden war. Seiner Loyalität zur DDR tat dies keinen Abbruch. So schrieb er auf dem Höhepunkt einer »antizionistischen« Kampagne der SED, die im Winter 1952/53 zur Flucht zahlreicher Juden aus der DDR führte, Ende Januar 1953 an seinen Freund Lion Feuchtwanger in den USA, für ihn sei es »völlig klar«, daß die Juden, die die DDR Richtung Westen verlassen, sich in ihr »Unglück stürzen«.[9]

Neben dem politischen Motiv war gerade für Schriftsteller, Schauspieler, Geistes- und Sozialwissenschaftler die Verbindung zur deutschen Sprache und Literatur ein entscheidender Beweggrund für die Rückkehr. Stefan Heym, dem es in den USA gelang, gleichsam die Sprache zu wechseln, und der fortan, auch noch nach seiner Übersiedlung in die DDR, die Mehrzahl seiner Werke zuerst auf englisch verfaßte, bildete eine seltene Ausnahme. Hilde Domin (eigentlich Hilde Palm, geborene Löwenstein), deren Werk die Themen Heimat, Exil, Heimatverlust entscheidend prägen, wählte sich den Namen »Domin« als Pseudonym und stete Erinnerung an ihren Exilort Santo Domingo. Über den Beginn ihres Schreibens 1951 in Santo Domingo sagte sie im Rückblick: »da stand ich auf und ging heim, in das Wort […] Das Wort aber war das deutsche Wort. Deswegen fuhr ich wieder über das Meer, dahin, wo das Wort lebt.«[10]

Für Rückkehrer aus Israel – in den 1950er Jahren die größte Gruppe – führten nicht selten Kurzaufenthalte zur Regelung von Restitutions- oder Entschädigungsfragen zu einer ersten Wiederbegegnung mit Deutschland. Diese Aufenthalte wurden auch genutzt, um sich ein Bild von der Situation in Deutschland zu machen. In manchen Fällen folgte dann der Entschluß, sich in Deutschland eine neue Existenz aufzubauen. Uri Siegel, aus einer alteingesessenen Münchner Familie stammend, etwa kam 1953 als junger Anwalt aus Israel nach Deutschland und war fortan in »Wiedergutmachungs«-Angelegenheiten tätig. Er war 1934 mit seinen Eltern und seiner Schwester nach Palästina emigriert, hatte als Soldat der Jüdischen Brigade im Zweiten Weltkrieg und danach im israelischen Unabhängigkeitskrieg gekämpft. Aus einem ursprünglich befristeten Aufenthalt wurde einer auf Dauer. Zumeist wurde jedoch vor allem von jenen, die zum Zeitpunkt der Emigration bereits im Beruf standen und sich im Aufnahmeland nur schwer hatten integrieren können, eine Übersiedlung in die Bundesrepublik ernsthaft in Erwägung gezogen. In Israel reagierte man mit Unverständnis und Ablehnung auf Rückkehrabsichten. Dabei verliefen die Konfliktlinien häufig mitten durch die Familien. Frauen etwa sahen sich in der Situation, entweder ihren Mann, der auf berufliche Chancen hoffte, zu begleiten oder sich für eine Trennung zu entscheiden. Kinder folgten ihren Eltern mangels Alternative, kehrten aber nicht selten nach wenigen Jahren Deutschland wieder den Rücken.

Die DDR war für die meisten Remigranten aus Israel keine Option – aufgrund ihrer dezidiert »antizionistischen Politik«, aber auch weil die DDR jegliche Rückerstattung oder Entschädigung aus ideologischen Gründen verweigerte.

So vielfältig die Motive für eine Rückkehr auch gewesen sein mögen, viele Remigranten würden wohl der Begründung von Henry Gruen vorbehaltlos beipflichten, der 1939 seine Heimatstadt Köln mit einem »Kindertransport« nach England verließ und 1971 aus beruflichen und privaten Gründen nach Deutschland zurückkehrte: »Ich wollte beweisen«, so Henry Gruen, »daß Hitler sein Ziel, die Juden aus Deutschland zu vertreiben, nicht erreicht hat.«[11]

1 Werner T. Angress an Curt Bondy, 22.4.1945, Archiv des Leo Baeck Instituts im Jüdischen Museum Berlin.

2 Zitiert nach: *Frankfurter Rundschau* vom 2.1.1947.

3 Hannah Arendt, *Besuch in Deutschland*, Berlin 1993, S. 25.

4 Hilde Domin, *Von der Natur nicht vorgesehen. Autobiographisches*, München 1974, S. 102.

5 Leo Spitzer an den Dekan der Philosophischen Fakultät der Universität Köln, 5.5.1946, Universitätsarchiv Köln, Zug. 197, Nr. 66.

6 Anna Seghers, *Hier im Volk der kalten Herzen. Briefwechsel 1947*, Berlin 2000, S. 186, sowie Pierre Radvanyi, *Jenseits des Stroms. Erinnerungen an meine Mutter Anna Seghers*, Berlin 2005, S. 117.

7 »Der jüdische Rektor und seine deutsche Universität. Interview mit Prof. Max Horkheimer, dem Rektor der Frankfurter Universität«, in: *Allgemeine Wochenzeitung der Juden in Deutschland*, 1.8.1952.

8 Beatrice Zweig an Lion Feuchtwanger, 5.2.1949, und Arnold Zweig an Lion Feuchtwanger, 2.4.1949, in: Lion Feuchtwanger/Arnold Zweig, *Briefwechsel 1933-1958*, 2 Bde., hg. von Harold von Hofe, Bd. 2: *1949-1958*, Berlin/Weimar 1984, S. 11f.

9 Ebd., S. 199.

10 Zitiert nach: *Metzler Lexikon der deutsch-jüdischen Literatur*, hg. von Andreas B. Kilcher, Stuttgart/Weimar 2000, S. 120.

11 Henry Gruen in einem Rundfunkinterview in der Reihe »Erlebte Geschichten«, WDR 5, 7.8.2005.

Mitgliedsausweis der Jüdischen Gemeinde Frankfurt
am Main für Max Horkheimer, 19. Februar 1951.
Die Stadt Frankfurt am Main dankte Max Horkheimer
für seine »Treue zur deutschen Heimat« mit der Verlei-
hung der Ehrenbürgerwürde im Februar 1960.

Einladung zum Faschingsball des Philosophischen
Seminars für den Rückkehrer Max Horkheimer,
Frankfurt am Main 1950.

Der Nürnberger Lehrprozess, Baden Baden 1946.
In Diensten der französischen Besatzungsmacht
veröffentlichte Alfred Döblin unter dem Pseudonym
Hans Fiedeler eine Broschüre, die der Aufklärung über
die nationalsozialistischen Verbrechen diente. 200 000
Exemplare wurden verkauft.

Uri Siegel in der Uniform der Jüdischen Brigade, 1942.
Britische und israelische Auszeichnungen für Uri Siegel
für seinen Einsatz im Zweiten Weltkrieg und im israeli-
schen Unabhängigkeitskrieg 1948.

Mit seinen Eltern wanderte Ulrich Leopold Siegel 1934
aus München nach Palästina aus. 1942 meldete sich der
zwanzigjährige Uri freiwillig zum Dienst in den britischen
Streitkräften. Nachdem er in Israel sein Jura-Examen ab-
gelegt hatte, erhielt er 1953 das Angebot einer Anwalts-
kanzlei in Tel Aviv, für sie in München die Vertretung in
»Wiedergutmachungsfragen« zu übernehmen.

Der Ruf, München 1949. Der Film erzählt die Geschichte eines
jüdischen Professors, der aus der Emigration wieder nach Deutsch-
land zurückkehrt. Die Hauptrolle spielt der Remigrant Fritz Kortner.

Personalausweis von Anna Seghers, 1952. Anna Seghers, geboren 1900 als Netty Reiling in Mainz, emigrierte 1933 zunächst nach Paris und war von 1941 bis 1947 im Exil in Mexiko.
Büchner-Preis-Urkunde, 20. Juli 1947.

»Taube,
wenn mein Haus verbrennt
wenn ich wieder verstoßen werde
wenn ich alles verliere
dich nehme ich mit,
Taube aus wurmstichigem Holz,
wegen des sanften Schwungs
deines einzigen
ungebrochenen
Flügels.«

Hilde Domin, »Versprechen an eine Taube«
(Auszug), 1962.
Holztaube von Hilde Domin aus der Domini-
kanischen Republik, 1950er Jahre.
Hilde Domin und Erwin Walter Palm in New
York 1953.

Nach 12 Jahren verließen Hilde Domin und
ihr Mann Erwin Walter Palm im Januar 1953
die Dominikanische Republik. Im deutschen
Generalkonsulat in New York erhielt sie einen
Reisepaß der BRD.

Hans Sahl
CHARTERFLUG IN DIE VERGANGENHEIT

Als sie zurückkamen aus dem Exil,
drückte man ihnen eine Rose in die Hand.
Die Motoren schwiegen.
Versöhnung fand statt
auf dem Flugplatz in Tegel.
Die Nachgeborenen begrüßten die
Überlebenden.
Schuldlose entschuldigten sich für
die Schuld ihrer Väter.

Als die Rose verwelkt war, flogen sie
zurück in das Exil ihrer
zweiten, dritten oder vierten Heimat.
Man sprach wieder Englisch.
Getränke verwandelten sich wieder
in drinks.
Als sie sich der Küste von
Long Island näherten,
sahen sie die Schwäne auf der Havel
an sich vorbeiziehen,
und sie weinten.

Hans Sahl (1902-1993) flüchtete 1933 aus Berlin nach
Prag, Zürich, Paris, Marseille, Lissabon. 1941 rettete er sich
nach New York.

ANHANG

EDITORISCHE NOTIZ ZU DEN LÄNDERSEITEN

Die Länderseiten wollen eine Übersicht über die Exil- und Transitländer geben, in die deutsche Juden nach 1933 flüchteten. Der Blick richtet sich dabei ausschließlich auf die Flüchtlinge aus dem Deutschen Reich, nicht in den Blick genommen werden die Situation der ansässigen Juden sowie die Entwicklungen, denen diese durch die immer weiter ausgreifende NS-Mordmaschinerie ausgesetzt waren. Ziel ist es, einen Eindruck von der Welt zu vermitteln, wie sie sich den Flüchtlingen aus dem Deutschen Reich nach 1933 darstellte – eine Welt, in der sich Zug um Zug die Grenzen möglicher Zufluchtsländer schlossen, in der das Überleben von Visumbestimmungen, Einwanderungsquoten, Landungs- und Vorzeigegeldern, beruflichen Qualifikationen, Arbeitsgenehmigungen und nicht zuletzt von den politischen Gegebenheiten der Zielländer abhing. In vielen Fällen wurden Emigranten in ihren Zufluchtsländern vom NS-Regime eingeholt, so daß sie erneut zur Flucht gezwungen wurden.

Neben Ländern mit hohen Flüchtlingszahlen sind auch Länder aufgenommen worden, in die nur einige wenige Flüchtlinge gelangten. Aufgrund des oft lückenhaften, zum Teil auch widersprüchlichen Forschungsstandes kann es sich nur um eine skizzenhafte und vorbehaltliche Darstellung handeln, die weder für die einzelnen Länder noch für die Gesamtzahl einen Anspruch auf Vollständigkeit erhebt.

Die Zufluchtsorte wurden nach geographisch-politischen Gesichtspunkten in sieben Kapitel eingeteilt. Die europäischen Exilländer erscheinen in alphabetischer Reihenfolge, die anderen wurden nach geographischen Zusammenhängen geordnet und zum Teil aufgrund ähnlicher Gegebenheiten zusammengefaßt. Um die Orientierung zu erleichtern, werden die Länder mit den heutigen Namen bezeichnet. Wenn in der aktuellen Bezeichnung die damalige nicht erkennbar ist, erscheint der alte Name in Klammern. Wenn ein Staat nicht mehr in der damaligen Form besteht, wird, etwa im Falle der Sowjetunion, der Name mit dem Zusatz »(Ehemalige)« versehen.

Die Anzahl der Emigranten, die in den einzelnen Ländern Zuflucht fanden, variiert in der Forschungsliteratur zum Teil erheblich, die genannten Zahlen sind daher als Näherungswerte zu verstehen. Da die Flüchtlinge in verschiedenen Ländern und Statistiken nicht nach einheitlichen Kriterien erfaßt wurden, basieren die Angaben auf unterschiedlichen Zählweisen. So erscheinen in einigen Quellen nur jene Flüchtlinge, die sich bei Hilfsorganisationen meldeten, an anderer Stelle wurden sie nach ihrer Religion oder Nationalität registriert, oder die Angaben gelten nur für einen bestimmten Zeitraum. Zahlenangaben ohne nähere Erläuterung bezeichnen deutsch-jüdische Flüchtlinge, die zwischen 1933 und 1945 in das jeweilige Land kamen. Auch alle weiteren Angaben beziehen sich auf den Zeitraum zwischen 1933 und 1945. Unter »Orte« erscheinen die Städte und Ansiedlungen, in denen sich die Emigranten im jeweiligen Land bevorzugt niederließen, beziehungsweise die wichtigsten Transferstationen. Aufgrund der großen Zahl der geflüchteten deutschen Juden werden in der Rubrik »Prominente« jeweils nur beispielhaft wenige Namen zur Illustration genannt, es handelt sich weder um eine repräsentative noch um eine vollständige Auflistung. Die Genannten haben sich nur zum Teil für längere Zeit oder dauerhaft im jeweiligen Land aufgehalten, Mehrfachnennungen bestimmter Personen unter verschiedenen Ländern reflektieren die oft über mehrere Stationen verlaufenden Fluchtwege der deutschen Juden.

Für die Angaben wurden – neben zahlreichen Einzelstudien – im wesentlichen folgende Nachschlagewerke und Grundlagenstudien zugrunde gelegt:

Encyclopaedia Judaica, Jerusalem 1971ff.

Gutman, Israel et al. (Hg.), *Enzyklopädie des Holocaust. Die Verfolgung und Ermordung der europäischen Juden*, Berlin 1993.

Institut für Zeitgeschichte und Research Foundation for Jewish Immigration (Hg.), *Biographisches Handbuch der deutschsprachigen Emigration nach 1933*, München 1980ff.

Krohn, Claus-Dieter (Hg.), *Handbuch der deutschsprachigen Emigration 1933-1945*, Darmstadt 1998.

Löwenthal, Ernst G. (Hg.), *Philo-Atlas. Handbuch für die jüdische Auswanderung*, Berlin 1938.

Strauss, Herbert A., »Jewish Emigration from Germany – Nazi Policies and Jewish Responses I und II«, in: *Leo Baeck Yearbook* 25 (1980), S. 313-362, und *Leo Baeck Yearbook* 26 (1981), S. 343-410.

STIFTER DER AUSSTELLUNG

Petra Aas und Monika Schroeter
Irène Alenfeld
Barbara Algaze, geb. Leburg
Werner Tom Angress
Autorisierte Schenkung aus den Beständen des Army
 Post Office
Sandra Ball
Josefa Bar-On Steinhardt
Fred Becker und Liesel Becker Sabloff
Gert Berliner
Miriam Berson
Helga Beutler, geb. Calm
Botschaft des Staates Israel in Berlin
Toni Vera Cordier
Marlies Danziger, geb. Kallmann
William Dieneman
Virginia Van Leer Dittrich
Steven Dorner
Sybille Einholz
Manfred Eisner
Peter Ettlinger
Geoffrey und Barbara Fritzler
Gerda Gentsch, geb. Fürst
Svea Gold
Alejandra, Roberto und Lea Goldschmidt
Alice Gutkind
Frithjof und Eva Haas
Gerda Haas
John L. Hillelson
Harry Hirschberg
Gerdi Kaplan
Hillel Kempler
Ayya Khema
Harry Kindermann
Mara Vishniac Kohn
Hans Samuel und Miriam Kühnberg
Paul Kuttner
Norbert und Gloria Lachman
Rudi Leavor
Elisheva Lernau, geb. Elsbeth Kahn
Abraham Hans Levy
Hildegard Leyden
Marga Lief

Walter Lindenberg
Marion Lippmann
Evelyn Lowen Apte
Ursula Ludwig
Ernest J. Mann, früher Ernst Glücksmann
Hilda Mattei
Sonja Mühlberger, geb. Krips
Manfred Naftalie
Ruth und Harold Neumann
Günter Nobel
Henry A. Oertelt und Kurt Messerschmidt
Rita Opitz
Manja Pach
Margalit und Eliezer Paldi
Hilde Pearton, geb. Bialostotzky
Prof. Peter H. Plesch und Traudi Plesch
Projektgruppe Oldenburg
Erna Proskauer
Jan J. Rathenau
Stephanie Rosenblatt, geb. Gumpel
In Gedenken an Ulli Rosenfeld
Klaus Rossert
Familie Sabersky
Hanna und Gerhard Sachs
Werner Schmidt
Marion Schubert
Ruth S. Sellers
Germaine H. Shafran
Ilse Shindel, geb. Leven
Klaus Siepert
Edith Silber
Herbert und Elisabeth Simon
Eva Slonitz, geb. Stern
Marion Smith, geb. Lehrburger
Renate Haake Soybel
Brigitte Meyer Steele
Erhard Stern
George und Peter Summerfield
Uri Toeplitz
Renate Ursell, geb. Zander
Gerry Waldston, früher Waldstein
Siegbert J. Weinberger
Judith Weissenberg, geb. Ucko
Agnes Wergin
Bodo Westphal
Lilli Gehr Zimet

Chevy Chase, MD, USA
Frank Correl

Chicago, IL, USA
John Rosenthal

Claremore, OK, USA
Producers Releasing Company

College Park, MD, USA
National Archives and Records Administration

Delray Beach, FL, USA
Egon Salmon

Düsseldorf
Hauptstaatsarchiv

Duisburg
Sammlung Goldstein im S.L. Steinheim-Institut für
 deutsch jüdische Geschichte

East Lansing, MI, USA
Prof. W. Paul Strassmann

Egg-Zürich, Schweiz
Dr. Adam Zweig

Englewood, NJ, USA
Joseph M. Katzenstein

Essen
Nachlaß Errell, Museum Folkwang

Frankfurt am Main
Archivzentrum der Universitätsbibliothek Frankfurt
 am Main/Max Horkheimer Archiv
Deutsches Exilarchiv 1933-1945 der Deutschen Na-
 tionalbibliothek
Institut für Stadtgeschichte der Stadt Frankfurt am
 Main
Doron Kiesel
Ludwig Meidner-Archiv, Jüdisches Museum Frank-
 furt am Main
Marie-Louise Steinschneider, AMSTA (Adolf Moritz
 Steinschneider-Archiv)
Theodor W. Adorno Archiv

Genève, Schweiz
Archives de la Société des Nations

Granada Hills, CA, USA
Gary Matzdorff

Hamburg
Landesinstitut für Lehrerbildung und Schulentwick-
 lung
Museum der Arbeit
Museum für Hamburgische Geschichte

Hampshire, Großbritannien
Steven Dorner

Hannover
Stadtarchiv Hannover

Heidelberg
Stadtbücherei Heidelberg

Herzlia, Israel
Collection Alain Roth

Hollywood, CA, USA
Paramount Studios

Hooghalen, Niederlande
Herinneringscentrum Kamp Westerbork (Memorial
 Center Camp Westerbork)

Jerusalem, Israel
Government Press Office Jerusalem/National Photo
 Collection
Leo Baeck Institute

Kammeltal-Unterrohr
Dr. Stefan Blumenthal

Kelseyville, CA, USA
Berthold Herpe

Kfar Saba, Israel
Uri Toeplitz

Kfar Veradim, Israel
Andreas Meyer

Koblenz
Bundesarchiv Koblenz

Köln
Bundesverwaltungsamt
Germania Judaica, Kölner Bibliothek zur Geschichte
 des deutschen Judentums e.V.
NS-Dokumentationszentrum der Stadt Köln
Synagogen-Gemeinde Köln
Universitätsarchiv Köln
Westdeutscher Rundfunk (WDR)

Le Vernet d'Ariège, Frankreich
Amicale des anciens internés du Camp du Vernet
 d'Ariège

Leipzig
Deutsche Nationalbibliothek Leipzig

London, Großbritannien
Felix Franks
Gerald Granston
Alice Gutkind
Imperial War Museum London
The Jewish Museum, London
The Helmut Newton Estate/Maconochie Photogra-
 phy
The Wiener Library, London

Los Angeles, CA, USA
Ralph Harpuder
Andreas Heinsius
Hollywoodphotographs.com
RKO Pictures
Twentieth Century Fox Film Corporation
Universal Studios

Luckenwalde
Dr. H. Fiedler – Archiv Hachschara – Stätte Ahrens-
 dorf

Mainz
Deutsches Kabarettarchiv
ZDF Enterprises GmbH

Mammoth Lakes, CA, USA
The Bruce Torrence Hollywood Historical Collec-
 tion

Manchester, Großbritannien
Gisela Feldman
Manchester Archives
Sonja Sternberg

Mannheim
Stadtarchiv Mannheim – Institut für Stadtgeschichte

Marbach am Neckar
Deutsches Literaturarchiv Marbach

Marseille, Frankreich
Archives départementales des Bouches-du-Rhône

Melbourne, Australien
Collection of the Jewish Museum of Australia

Miami Beach, FL, USA
Herbert Karliner

München
Jörg Bundschuh – Kick Film GmbH
Getty Images
P9 Tonproduktion (Tonstudio)
Schorcht-International Filmproduktion und Filmver-
 trieb GmbH
Uri Siegel
SV-Bilderdienst – Dokumentations- und Informa-
 tionszentrum München

Münster
Geschichtsort Villa ten Hompel, Münster/Ilse Ernst

Nahariya, Israel
Moshe (Franz) Wolff

New York, NY, USA
American Jewish Joint Distribution Committee
Collection of Yeshiva University Museum
Franklin D. Roosevelt Presidential Library
Institute of Fine Arts, New York University
Leo Baeck Institute
Museum of Jewish Heritage – A living Memorial to
 the Holocaust
The New York Public Library, Dorot Jewish Divi-
 sion
United Nations Archives and Record Center
Erwin Weinberg

Nürnberg
Nürnberger Institut für NS-Forschung und jüdische
 Geschichte des 20. Jahrhunderts e.V.
Stadtarchiv Nürnberg

Oberhausen
Stadtarchiv Oberhausen

Oost-Graftdijk, Niederlande
Anita Lowenhardt

Paris, Frankreich
Archives de la Préfecture de Police de Paris
Bibliothèque de Documentation Internationale Con-
 temporaine (BDIC Nanterre)
Centre Historique des Archives Nationales
Mémorial de la Shoah – Musée, Centre de Documen-
 tation juive contemporaine (CDJC)
Ministère des Affaires Etrangères – Direction des
 Archives

Pau, Frankreich
Archives départementales des Pyrénées Atlantiques

Philadelphia, PA, USA
Liesel Joseph Loeb
National Museum of American Jewish History

Piedmont, CA, USA
Stewart Florsheim

Ramat Aviv, Israel
Wiener Collection, Sourasky Library, Tel Aviv Uni-
 versity

Ramot Haschawim, Israel
Yona Rosenow

Santa Monica, CA, USA
Metro-Goldwyn-Mayer Studios Inc.
United Artists

São Paulo, Brasilien
Ilse Born, geb. Graupe, ausgewandert nach São
 Paulo mit Eltern, Oktober 1936
Hans Günter Flieg, Flieg Fotógrafo
Stefan Flieg, Bordados Flieg

Shanghai, China
Carola Hantelmann

Sosúa, Dominikanische Republik
Luis Hess
René Kirchheimer

Tel Aviv, Israel
Beth Hatefutsoth

Tenafly, NJ, USA
Kurt Walter Roberg

Waltham, MA, USA
National Center for Jewish Film Brandeis

Washington, DC, USA
Robert and Tom Freudenheim, USA
Prints and Photographs Division, Library of Con-
 gress, Washington, DC
National Archives and Records Administration
United States Holocaust Memorial Museum, Washing-
 ton, DC

Wien, Österreich
Filmarchiv
Österreichische Gesellschaft für Zeitgeschichte
Wienbibliothek im Rathaus

Wiesbaden
Deutsches Rundfunkarchiv
Hessischer Rundfunk (HR)
Hessisches Hauptstaatsarchiv

BILDNACHWEIS

Akademie der Künste, Berlin 238
 - Photo: Ellen Auerbach, © VG Bild-Kunst,
 Bonn 157
akg-images, Berlin 29, 30, 34
Auswärtiges Amt, Politisches Archiv, Berlin 65, 68
Bauhaus-Archiv, Berlin, Photo: Grete Stern 156, 157
Bildarchiv Preußischer Kulturbesitz, Berlin 20, 46,
 180
W. Michael Blumenthal 131
The Bruce Torrence Hollywood Historical Collec-
 tion 215
Bundesarchiv, Koblenz 20, 28, 46
Frank Correl, Chevy Chase, USA 96
Deutsche Nationalbibliothek, Deutsches Exilarchiv
 1933-1945, Frankfurt am Main 26, 68, 90
Deutsches Historisches Museum, Berlin 143
Deutsches Literaturarchiv, Marbach am
 Neckar 239
Deutsches Schiffahrtsmuseum, Bremerhaven 40
Steven Dorner, Großbritannien 86/87
Horst Eisfelder, Carnegie, Australien 142
Nachlaß Errell, Folkwang Museum, Essen 116
Eva Faine, geb. Rothschild, Melbourne 120
Filmarchiv Austria, Wien 125
Filmmuseum Berlin 215, 216, 217
Werner Max Finkelstein, Berlin, Photo: Jens Ziehe,
 Berlin 37, 154
Hans Günter Flieg, Flieg Fotógrafo, São Paulo
 150, 166, 167, 170
 - Photo: Jens Ziehe, Berlin 168/169
Vincent C. Frank, Photo: Atelier Frank, Berlin 96
Felix Franks, London, Photo: Jens Ziehe, Berlin
 92
Fritz und Irene Freudenheim, São Paulo 155
Robert und Tom Freudenheim, Washington
 Photo: Thomas Bruns, Berlin 190, 191
Germania Judaica – Kölner Bibliothek zur Ge-
 schichte des deutschen Judentums e.V. 19
Silvia Giese, Berlin 57
Alice Gutkind, Großbritannien, Photo: Jens Ziehe,
 Berlin 77, 78
Sammlung Wolfgang Haney, Berlin, Photo: Thomas
 Bruns, Berlin 20

Ralph Harpuder, Los Angeles 131, 132, 133
Inge Heym, Berlin 210, 211
Imperial War Museum, London 89
Institute of Fine Arts, New York 195
Collection of the Jewish Historical Museum Amster-
 dam, © Charlotte Salomon Foundation 66, 67
The Jewish Museum, London; Zitat aus einem Inter-
 view mit Lisbeth Sokal, geb. Schein (1988), The
 Jewish Museum London 81
Jewish Museum of Australia, Melbourne 119
Jüdisches Museum Berlin
 - Ankauf durch die Gesellschaft für ein Jüdisches
 Museum Berlin, Photo: Jens Ziehe, Berlin 28
 - Autorisierte Schenkung aus den Beständen
 des Army Post Office, Photo: Jens Ziehe, Ber-
 lin 92
 - Dauerleihgabe von Judith Bernstein und Ruth
 Cemach, Photo: Jens Ziehe, Berlin 94
 - Dauerleihgabe von Alice Hirschler, geb. Schin-
 del, Photo: Jens Ziehe, Berlin 124
 - Photo: Jens Ziehe, Berlin 36, 37, 39, 47, 76,
 80, 93, 101, 106, 118, 122, 138, 139, 140,
 149, 164, 165
 - Photo: Thomas Bruns, Berlin 110, 146
 - Schenkung, Photo: Jens Ziehe, Berlin 109, 118
 - Schenkung Gert Berliner, Photo: Jens Ziehe,
 Berlin 55
 - Schenkung Alice Gutkind, Photo: Jens Ziehe,
 Berlin 76/77
 - Schenkung Mara Vishniac Kohn, Photo: Jens
 Ziehe, Berlin 27, 186
 - Schenkung Marion und Dodo Kroner, Photo:
 Jens Ziehe, Berlin 52
 - Schenkung Norbert und Gloria Lachmann,
 Photo: Jens Ziehe, Berlin 43
 - Schenkung Rudi Leavor, Photo: Jens Ziehe,
 Berlin 79
 - Schenkung Ursula Ludwig, Photo: Jens Ziehe,
 Berlin 50
 - Schenkung Erich Meyer, Photo: Jens Ziehe,
 Berlin 42
 - Schenkung Ruth und Harold Neumann, Photo:
 Jens Ziehe, Berlin 198, 199, 200
 - Schenkung Hilde Pearton, geb. Bialostotzky,
 Photo: Jens Ziehe, Berlin 81
 - Schenkung Werner und Jutta Preuss, Photo:
 Jens Ziehe, Berlin 152
 - Schenkung Werner Schmidt, Photo: Jens Ziehe,
 Berlin 144

DANK

Die Stiftung Jüdisches Museum Berlin und die Stiftung Haus der Geschichte der Bundesrepublik Deutschland danken für Unterstützung des Ausstellungsprojektes und des Begleitbuches:

André Anchuelo (Berlin), ARD German TV Benelux (Brüssel), ARD German TV London, ARD German TV Washington, Heinz Arnold (Schlüchtern), Shlomo Aronson (Jerusalem), Sylvia Asmus (Frankfurt am Main), Dr. Helmut G. Asper (Bielefeld), Association of Jewish Refugees (London), Matthias von der Bank (Köln), Suzanne Bardgett (London), Thorsten Beck (Berlin), Günther Benze (London), Andrea Berger (Illingen), Prof. Anne Betten (Salzburg), Dr. Harald Biermann (Bonn), Ralf Blank (Hagen), Julius Blumenthal (Buellton, USA), Traude Bollauf (Wien), Dr. Barbara Bongartz (Berlin), Claudia Luise Bose (Halle), Anna Brouwer (New York), Esther Brumberg (New York), Dr. Justinus Maria Calleen (Wittlich), Dr. Katharina Capkova (Prag), Dr. Christian Dirks (Berlin), Dokumentationszentrum Reichsparteigelände (Nürnberg), Steven Dorner und Familie (Hampshire und London), Prof. Colin Eisler (New York), Peter Fabian (London), Howard Falksohn (London), Juliana Fischbein (Buenos Aires), Simone und Markus Frank (Berlin), Dr. Julia Franke (München), Karen Franklin (Riverdale, USA), Felix Franks und Familie (London), Dr. Michael Franz (Magdeburg), Dick van Galen Last (Amsterdam), Kochavi Givoni (Mannheim), Gaby Glückselig (New York), Goethe Institut (München), Adi Gordon (Jerusalem), Dr. Peter Gorny (Oldenburg), Dr. Anthony Grenville (London), Dr. Katia Guth (Basel), Sarah Harel Hoshen (Tel Aviv), Ingrid Hecht (New York), Jürgen Hegemann (Hamburg), Carmen Hendershott (New York), Charles und Daisy Hoffner (London), Dr. Hans Walter Hütter (Bonn), The Israel Philharmonic Orchestra Archive (Tel Aviv), Marek Jaros (London), Sarah Jillings (London), Inga Joseph (Sheffield, Großbritannien), Roland Kahn (Houten, Niederlande), Carol Kahn Strauss (New York), Viktoria Kaiser (Frankfurt am Main), Ralph Karg (Hard, Österreich), Wolfram P. Kastner (München), Patricia Klobusiczky (Berlin), Mara Vishniac Kohn (Santa Barbara, USA), Kathrin Kollmeier (Berlin), Peter Konicki (Berlin), Pauline W. Kruseman (Amsterdam), Bernd Kurzweg (Berlin), Ursula Lankau-Alex (Amsterdam), Peter Latta (Berlin), Rudi Leavor (Bradford, Großbritannien), Franz Lechleitner (Wien), Peter und Renée Leighton-Langer (Bensheim), Michael Lenarz (Frankfurt am Main), Dr. Bea Lewkowicz (London), Ronny Loewy (Frankfurt am Main), Frank Mecklenburg (New York), Nelly Mecklenburg (New York), Carola Meinhardt (Hamburg), Avivit Menachem (Tel Aviv), Menny Meyer (New York), Nadine Meyer (Frankfurt am Main), Ilan Mor (Berlin), Sonja Mühlberger (Berlin), Peter Nash (Sydney), Rüdiger Nemitz (Berlin), Anna Katharina Neufeld (Berlin), Eva H. Noach (Beer Sheva), Ruth Ofek (Tefen, Israel), Myra Osrin (Kapstadt), Ulrike Ottinger (Berlin), Stefanie von Ow (Berlin), Evelyn Pearl (New York), Hilde Pearton (Sutton, Großbritannien), Beate Planskoy (London), Lydia Plottnick (Frankfurt am Main), Aubrey Pomerance (Berlin), Bernhard Purin (München), Prof. Dr. Thomas Raff (München), Prof. Dr. Monika Richarz (Berlin), Erik Riedel (Frankfurt am Main), Jo Robson (Manchester), Jenni Rodda (New York), Dr. Pnina Rosenberg (Beth Lochamei Hagetaot, Israel), John W. und Patricia Rosenthal (Chicago), John Rosenthal (Chicago), Judith Rosenthal (Frankfurt am Main), Dr. Walter Rummel (Koblenz), Monika Säuberlich (Frankfurt am Main), Dr. Ruth Schlette (Bonn), Isolde Schlösser (Cleebronn), Dr. Ulrike Schrader (Wuppertal), Stefanie Schüler-Springorum (Hamburg), Kilian P. Schultes (Heidelberg), Dietmar Schulz (Mainz), Patrick Siegele (Berlin), Rudi Rafael Simonsohn (Berlin), Renate Stein (New York), Rainer und Ursula Tamchina (Hamburg), Dr. Stephanie Tasch (Berlin), Wolfgang Theis (Berlin), Christiane Thieme (Potsdam), Gerrit Thies (Berlin), Jim G. Tobias (Nürnberg), Prof. Dr. Frithjof Trapp (Hamburg), Karen Traube (Salzgitter Bleckenstedt), Mae Rockland Tupa (Brookline, USA), University of Michigan Library (Ann Arbor), Annet van der Voort und Volker Jakob (Drensteinfurt), Dr. Ulrike Voswinckel (München), Barbara und Stefan Weidle (Bonn), Dr. Fritz Weinschenk (Baldwin, USA), Prof. Dr. Koos van Weringh (Köln), Dr. Ruth Westheimer (New York), René Willdorff (Palo Alto), Martin Wolf (Berlin), Dr. Katja Zaich (Amsterdam), Heike Zappe (Berlin), ZDF Senderedaktion Zeitgeschichte (Mainz).

Auf unsere Aufrufe hin haben wir über 400 Zuschriften von Emigranten aus aller Welt bekommen. Wir möchten an dieser Stelle allen, die uns Informationen von unschätzbarem dokumentarischem Wert zur Verfügung gestellt haben, ganz herzlich für ihr Interesse und Engagement danken. Ebenso danken möchten wir den Mitarbeitern zahlreicher Stadtverwaltungen, die unsere Aufrufe weitergeleitet haben.

Ein besonderer Dank gilt den Gremien der Stiftung Haus der Geschichte der Bundesrepublik Deutschland – Kuratorium, Wissenschaftlicher Beirat und Arbeitskreis gesellschaftlicher Gruppen – für die vertrauensvolle Zusammenarbeit, namentlich Frau Prof. Dr. Helga Grebing, Herrn Prof. Dr. Hans Günter Hockerts und Herrn Prof. Dr. Dr. h. c. Horst Möller.

Wir danken den Medienpartnern der Ausstellung:

IMPRESSUM DER AUSSTELLUNG

Heimat und Exil. Emigration der deutschen Juden nach 1933
Eine Ausstellung der Stiftung Jüdisches Museum Berlin und der Stiftung Haus der Geschichte der Bundesrepublik Deutschland, Bonn

Ausstellungsorte:
Jüdisches Museum Berlin: 29. September 2006 bis 9. April 2007
Haus der Geschichte der Bundesrepublik Deutschland, Bonn: 17. Mai 2007 bis 7. Oktober 2007
Zeitgeschichtliches Forum Leipzig: Dezember 2007 bis April 2008

Veranstalter:
Stiftung Jüdisches Museum Berlin
Stiftung Haus der Geschichte der Bundesrepublik Deutschland, Bonn

Projektleitung:
Cilly Kugelmann, Stiftung Jüdisches Museum Berlin
Dr. Jürgen Reiche, Stiftung Haus der Geschichte der Bundesrepublik Deutschland, Bonn

Projektkoordination:
Dr. Margret Kampmeyer-Käding, Stiftung Jüdisches Museum Berlin
Dr. Christian Peters, Stiftung Haus der Geschichte der Bundesrepublik Deutschland, Bonn
Dr. Bettina Englmann, Stiftung Jüdisches Museum Berlin (bis Januar 2005)

Ausstellungsorganisation:
Helmuth F. Braun, Stiftung Jüdisches Museum Berlin

Kuratoren:
Manja Altenburg (Palästina)
Stefan Angerer (Shanghai)
Helmuth F. Braun (Shanghai)
Jesko von Hoegen (St. Louis)
Johanna Hopfengärtner (Südamerika)
Dr. Margret Kampmeyer-Käding (USA)

Dr. Antoinette Lepper-Binnewerg (Weimar, Flucht aus Deutschland, Passage, Frankreich)
Martina Lüdicke (Interaktive Weltkarte, Medien)
Leonore Maier (Großbritannien)
Ulrich Op de Hipt (NS-Verfolgungspolitik, Niederlande, Tschechoslowakei)
Dr. Christian Peters (Rückkehrer)
Dr. Judith Prokasky (Lateinamerika, Hollywood)

Recherchen:
Claudia Curio, Hans-Ulrich Dillmann, Dr. Nina Gorgus, Katharina Hoba, Astrid Homann, Luis S. Krausz, Jan Ruth Lambertz

Sammlungsmanagement:
Petra Hertwig, Wolfgang Kreutzer, Theresia Lutz, Gisela Märtz, Katrin Strube, Volker Thiel

Ausstellungsgestaltung:
Architekturbüro Schaal, Attenweiler
Hans-Dieter Schaal, Armin Teufel, Janet Görner

Produktion:
Dipl.-Ing. Rainer Lendler, Berlin

Medieninstallationen:
Ralf Lieb und Stefan Ziegler (Medienproduktion)
Alias Film & Sprachtransfer (Untertitelungen)
Art + Com, Berlin (Interaktive Weltkarte)
Selavy Filmproduktion (Exil in Hollywood)
White Void (Happy Families)

Graphik:
Fernkopie, Berlin
Matthias Wittig, Jonas Vogler

Übersetzung Ausstellungstexte:
Michael H. Wolfson, Adam Blauhut

Ausstellungsbau:
Art Department, Studio Babelsberg GmbH

Objekteinrichtung:
Thomas Fissler und Team

Koordination Begleitbuch:
Signe Rossbach

Länderseiten Begleitbuch:
Recherche: Claudia Curio
Texte: Heide Frenzel
Bildrecherche: Leonore Maier, Burkhard Schröder

Bildredaktion Begleitbuch:
Signe Rossbach
Theresia Lutz

Rechte Begleitbuch:
Hartmut Götze
Dr. Gerhard Stahr

Konzept der Bild- und Länderseiten Begleitbuch:
sans serif, Berlin

Gefördert durch den Beauftragten der Bundesregierung für Kultur und Medien

Wir danken für die Bereitstellung folgender Rechte:
Mascha Kaléko, »Emigranten-Monolog«, in: *Verse für Zeitgenossen*, hg. und mit einem Nachwort von Gisela Zoch-Westphal, Reinbek 2005, © Gisela Zoch-Westphal
Hans Sahl, »Charterflug in die Vergangenheit«, in: *Wir sind die Letzten*, Frankfurt am Main 1991, © 1991 Luchterhand Literaturverlag in der Verlagsgruppe Random House GmbH